秀威文哲叢書

韓晗主編

宗教藝術論

蔣述卓　著

秀威資訊・台北

浮沉著的幻影呀，你們又來親近，
曾經顯現在我朦朧眼中的幻影。
在這回，我敢不是要將你們把定？
我的心情還傾向在那樣的夢境？
⋯⋯
我眼前所有的，已自遙遙地隱遁，
那久已消逝的，要為我呈現原形。

——歌德《浮士德》（獻詩）

序「秀威文哲叢書」

　　自秦漢以來，與世界接觸最緊密、聯繫最頻繁的中國學術非當下莫屬，這是全球化與現代性語境下的必然選擇，也是學術史界的共識。一批優秀的中國學人不斷在世界學界發出自己的聲音，促進了世界學術的發展與變革。就這些從理論話語、實證研究與歷史典籍出發的學術成果而言，一方面反映了當代中國學人對於先前中國學術思想與方法的繼承與發展，既是對「五四」以來學術傳統的精神賡續，也是對傳統中國學術的批判吸收；另一方面則反映了當代中國學人借鑒、參與世界學術建設的努力。因此，我們既要正視海外學術給當代中國學界的壓力，也必須認可其為當代中國學人所賦予的靈感。

　　這裡所說的「當代中國學人」，既包括居住於中國大陸的學者，也包括臺灣、香港的學人，更包括客居海外的華裔學者。他們的共同性在於：從未放棄對中國問題的關注，並致力於提升華人（或漢語）學術研究的層次。他們既有開闊的西學視野，亦有扎實的國學基礎。這種承前啟後的時代共性，為當代中國學術的發展提供了堅實的動力。

　　「秀威文哲叢書」反映了一批最優秀的當代中國學人在文化、哲學層面的重要思考與艱辛探索，反映了大變革時期當代中國學人的歷史責任感與文化選擇。其中既有前輩學者的皓首之作，也有學界新人的新銳之筆。作為主編，我熱情地向世界各地關心中國學術尤其是中國人文與社會科學發展的人士推薦這些著述。儘管這套書的出版只是一個初步的嘗試，但我相信，它必然會成為展示當代中國學術的一個不可或缺的視窗。

韓晗
2013年秋於中國科學院

目次 | CONTENTS

第十一章　宗教藝術與當代藝術

第一章
導論：宗教藝術的涵義及其審美價值

我們不知，你是什麼，什麼和你最為相似？

——雪萊：《致雲雀》

有識之士總是力求在題材的性質所允許的範圍之內，盡可能精確地尋求每一類事物的細緻差別。

——亞里斯多德：《尼各馬可倫理學》

一、宗教藝術的涵義

　　何謂宗教藝術？這是我們在研究宗教藝術時首先要明確的問題。古往今來，宗教藝術林林總總，在宗教本身發展的漫長歷史中，宗教藝術也隨著宗教的發展而發展，在表現形態上顯示出不同的面貌。在原始時代，原始部落的人們給一切不可理解的現象都憑空加上神靈的色彩，一切生產活動也都與原始崇拜儀式聯繫在一起，如狩獵前的巫術儀式、春播儀式、收穫前的祭新穀儀式等等。在那個神靈無所不在的時代，原始部族並不認為詩歌、舞蹈、音樂、繪畫是生產活動與宗教崇拜活動以外的另一類活動，而認為它們就是生產與宗教崇拜活動的一個必要環節。

　　譬如原始詩歌，《禮記‧郊特牲》中所載的《蠟辭》：「土反其宅，水歸其壑。昆蟲毋作，草木歸其澤」，就是在施行生產巫術儀式時的唱辭，表達的是以巫術控制自然的願望。譬如音樂，《呂氏春秋‧古樂》載：「昔葛天氏之樂，三人操牛尾，投足以歌八闋：一曰載民，二曰玄鳥，三曰遂草木，四曰奮五穀，五曰敬天常，六曰建帝功，七曰依地德，八曰總禽獸之極。」

　　葛天氏是傳說中的氏族首領，這段配以舞蹈的音樂分為八段：第一段「載民」是歌頌土地恩德的；第二段「玄鳥」歌頌葛天氏部族的圖騰；第三段「遂草木」則祈求草木茂盛；第四段「奮五穀」祝願五穀豐登；第五段「敬天常」崇奉上天，對其表示敬意；第六段「建帝功」則讚揚天帝的功德無量；第七段「依地德」酬謝土地神；第八段「總禽獸之極」祝願飛禽走獸大量繁衍生殖。這段音樂表明當時的藝術是與宗教祭祀儀式、生產活動混融一體的。譬如繪畫，法國南部拉塞爾山洞一尊2000年前的浮雕，上刻持牛角的婦女形象，它與主持某種與狩獵有關的宗教儀式有極密切的關係。譬如舞蹈，摩爾根在《古代社會》一書中曾指出：「美國土著居民的舞蹈，是一種崇拜形態，也是各種宗教慶典期間所行之儀禮的一部分。」[1]恩格斯也說過，原始部落的舞蹈「是一切宗教祭典的主要組成部分」。[2]喬‧弗雷澤在其名著《金枝》中，也對原始崇拜儀式中的音樂、歌唱、詩歌、舞蹈與宗教的混融性作過詳盡的闡述。像原始部落的祈雨儀式，既有模仿電閃雷鳴和揮動樹枝沾水灑向人們的做法，也有實行齋戒後手持沾水樹枝載歌載舞的歡樂活動。[3]我國古代典籍《周禮‧春官‧司巫》也載：「若國大旱，則帥巫而舞雩。」也是一種以舞求雨的宗教儀式。

　　因此，在原始時代，原始部族的藝術活動與宗教崇拜儀式活動乃至生產活動常常是混融一體的，正如馬林諾夫斯基指出的：「對於蠻野人，一切都是宗教，因為蠻野人恒常都是生活在神祕主義與儀式主義的世界裡面。」[4]原始人的世界就是宗教的世界，原始人的思想也都充滿著宗教思想，「宗教是這個世界的總的理論，是它的包羅萬象的綱領。」[5]也正是在這種意義上，我們說原始藝術便是宗教藝術。這裡必須強調一點的是，我這裡說的原始藝術、原始宗教崇拜活動與生產活動的混融一體，並不是要混淆物質生產與意識、觀念的界限。正如馬克思主義經典作家所指出的：「思想、觀念、意識的產生最初是直接與人們的物質活動，與人們的物質交往……交織在一起的。」[6]

　　原始人的經濟生活決定著思想意識的產生，實際上，原始宗教儀式也好，原始藝術的各種形式也好，都是為著生產這一目的的。從原始人的思維特性看，原始人在宗教方面把握與認識世界的方式也基本採取與藝術地把握世界相一致的方式，馬克思曾經把這種把握世界的方式稱為「實踐—精神」的掌握方式。[7]原始人不憑理智與邏輯去判定世界，而憑感受。這種感受表現為：一是用感情去體驗世界，二是用形象去直觀地反映世界。比如關於天地的神話，關於山神、林神、水神的傳說，還有那洞穴內帶有尼奧洞穴的野牛圖。其體有投矛器和叉狀器的刺痕。巫術性質的動物繪畫，無不表現出原始人的萬物有靈觀與「互滲」意識。在這種原始思維內，原始人不僅在真理與外觀之間沒有區別，在「只是『想像』的感覺和『真實』的感覺之間、在願望和滿足之間、在圖像和事物之間也沒有區別」。[8]憑著感受，原始人在岩壁上畫上帶箭的動物，就想像著它已真實地被射中，下一次狩獵就將會獲得豐收；他們用犧牲去祭天地山林，也想像他們滿足了神的願望，而同樣神亦將滿足人類的願望。所以，原始宗教崇拜與原始藝術都是充滿著神祕感情的產物，都是原始人把握世界、認識世界的一種方式。在原始階段內，宗教的表達方式脫離不了藝術，而藝術的各種方式也都混融在各種原始宗教活動裡。這正如黑格爾指出的：「意識的感性形式對於人類是最早的，所以較早階段的宗教是一種藝術及其感性表現的宗教。」[9]

　　也正是在這種意義上，我們可以說原始藝術也便是宗教藝術。原始民族的神話自然也屬於宗教藝術的範圍。神話的產生，同樣源自原始人的萬物有靈觀，它是原始人對人類與一切自然現象、宇宙之間關係的感知，是將自然加以人格化解釋的結果，是原始人畏懼自然而又力圖理解自然的產物。「在原始人看來，自然力是某種異己的、神祕的、超越一切的東西。在所有文明民族所經歷的一定階段上，他們用人格化的方法來同化自

然力。正是這種人格化的欲望，到處創造了許多神。」[10]在人類的幼年時代，原始宗教實際上是一種「神話宗教」，原始神話實質上也就是原始宗教的「神學」與經典。在它們那關於人類和世界起源的解釋中，既充滿著五彩斑斕的奇思妙想，又充滿著實實在在的拜神主義，它是原始宗教的忠實記錄與表達，是初民知識與智慧的積累與結晶，其中包含了初民們的宇宙觀、宗教思想以及對自然界的認識。

恩格斯曾把原始部落的神話歸於原始人共同的宗教觀念之中。[11]現代西方美學家榮格從他的「集體無意識」理論出發，指出神話是原始人的靈魂。「原始民族失去了它的神話遺產，就會像一個失去了靈魂的人那樣立刻粉碎滅亡。一個民族的神話集是這個民族的活的宗教。」[12]至今，保留在我國少數民族中的某些神話還與本族的宗教祭祀結合在一起，其神話成為祭祀時的經典與唱本。比如畬族的盤瓠神話。相傳上古時代，高辛王掌管人間。盤瓠，一隻由蟲變化而來的龍犬，幫助高辛王平息了番王的作亂，娶了三公主為妻，而後生兒育女，繁衍成畬族。盤瓠神話既保留著原始社會圖騰崇拜的痕跡，也是祖先崇拜的殘留。畬民把盤瓠視為始祖載入《族譜》，並將盤瓠王的神話故事編成史詩《高皇歌》，亦叫《盤王歌》、《龍皇歌》、《盤瓠歌》，廣泛唱頌。每三年，畬民要舉行一次全族大祭，所舉行的迎祖儀式，跳舞唱歌，熱鬧非凡。其《盤瓠歌》是祭祖儀式中必唱的。有的地方，每一家族都保存一根刻有龍頭（或犬頭）的拐杖，稱為「祖杖」，加以供奉。有的地方把盤瓠王神話繪成圖像，稱為「祖圖」，逢年過節便在公祠中懸掛，以示子孫。[13]

又比如壯族宗教的祭祀唱本《雷王沌》，記述的是一個創世神話，說雷王在與太白的生死搏鬥中，打敗被擒，關在雞籠裡，他乾渴欲死，騙得了伏羲兄妹的一碗米湯，喝下後得以發揮他的法術，因而逃回天上。上天後打雷下雨，天下洪水滔天，人都死了，只剩下伏羲兄妹，在金竹、水龜的幫助下，倖存下來，後兄妹結親造出了天下人。這種創世神話是專供壯族的祭師「師公」在「安龍慶禮」的祭祀期間唱的。還有阿昌族的創世神話《遮帕麻與遮米麻》，它既是一部神話史詩，又是原始宗教巫師的念詞，是由巫師在祭祀祖神和舉行葬禮時向族人念誦的。這些唱本，既是神話，又是宗教，同時又以藝術（或歌唱，或圖畫，或雕刻）的形式來表達。因此，我們把產生於人類幼年時期的神話稱為宗教藝術是恰當的。

另外，原始宗教活動中一些帶藝術性的儀式也屬於宗教藝術。關於原始藝術儀式化問題，一些著名的文化人類學家都有論述。美國文化人類學家馬文‧哈裡斯指出，西班牙和法國岩洞的岩壁和頂部所留下的那些舊石器時代後期的人們所畫的洞穴藝術，「在表達了個人或文化上的美感衝動

的同時，至少還表達了文化上已建立起來的儀式。畫出的動物常常是一個疊著另一個，即使旁邊還有空餘的地方也不用。這表明，這些圖畫既是為了儀式，也是作為藝術品而畫的。」[14]又比如「青春期儀式提供了跳舞和講神話、講故事的機會」，「唱歌、跳舞和帶面具在青春期儀式和葬禮儀式中是很常見的。人們在準備宗教上有重要意義的葬禮用品，如棺材和墓標時，也進行大量藝術活動。」[15]

原始文化研究專家朱狄也指出，原始藝術「常常作為一種宗教的符號在發生作用。這些實用的對象總是由於服務於實用目的而被製造出來，經過儀式化而成為一種文化傳統。」[16]這種成為傳統的儀式就一直延續下來，直到今天也還保留著，這在我國少數民族地區的一些節日、宗教活動乃至生產活動中表現得尤為突出。所以，那種與宗教儀式相結合的藝術或者說是用藝術方式表現的宗教儀式活動都屬於宗教藝術的研究對象。當人為宗教取代原始宗教以後，藝術與宗教也便逐漸分離。這一方面是人們已脫離了野性思維的時代，進入了理性思維的階段，生活的世界裡不再完全是神話的世界，藝術的世界中也不再完全以表現神靈為目的，表現世俗的生活為藝術開拓了更廣闊的天地；另一方面，勞動的分工日益專門，也便產生了專門的藝術家和宗教家的區分。

但是，儘管如此，宗教與藝術之間仍然有斬不斷的聯繫。按照宗教的本性，宗教要得到發展，仍然需要利用藝術為其服務。而事實上，在人類文明史上，宗教在相當長一段歷史時期內還統治著藝術，利用著藝術，有時甚至主導著藝術的發展，如古希臘羅馬的繪畫與雕刻，歐洲中世紀的教堂藝術，中國魏晉南北朝時期的佛教藝術等等。如果說鑒於原始時代宗教與藝術的混融性，而把宗教藝術的涵義擴大化，可以稱做廣義的宗教藝術的話，那麼，由於人為宗教時代藝術與宗教的分家，此時的宗教藝術則應該是狹義的宗教藝術，它應該有比較嚴格的規定性。人為宗教時代的宗教藝術，應該包括下列範圍：1、宗教經典與宗教儀式中文學色彩較濃的神話傳說、故事。比如《聖經》中的洪水神話與伊甸園的故事，佛經中的太子成道故事等等。雖然在宗教經典中許多故事採自民間，但是由於它們已經融入了宗教經典中，而且是用來宣傳宗教教義，為宗教服務的，就應屬於宗教藝術，成為宗教藝術的研究對象。像佛經《雜譬喻經》、《百喻經》中的許多民間故事就是如此，其故事結尾往往要點明其所包含的宗教意義，或勸人改惡從善，或告誡人嚴守教規，或宣揚佛的神明與智慧等等。2、借用藝術形式宣傳宗教教義、以宗教崇拜為目的的小說、詩歌、繪畫、戲劇等；比如魏晉南北朝時期一些以輔教為目的而創作的志怪小說，像謝敷的《觀世音應驗記》、顏之推的《冤魂志》；唐代變文中宣揚

佛教教義的作品，像《目連救母變文》等。

這裡，有兩點是值得注意的：（1）判定是否屬於宗教藝術，應該只看其目的，而不看其內容。因為寫了宗教內容或宗教題材的藝術作品不一定都是宣傳宗教教義和以宗教崇拜為目的的，有些甚至是反宗教的；而有些不一定描寫宗教題材的作品，甚至是世俗內容的作品，但卻宣傳了宗教教義，為宗教崇拜服務的。（2）宗教藝術是相對世俗藝術而言的，世俗藝術中受到宗教影響但其主要傾向並不是為宗教崇拜服務的藝術作品，應不屬於宗教藝術範圍。比如白居易、蘇軾的一些詩句，滲透進一些佛教思想，但只是抒發一些作者本人對人生的感喟和一種隨順自然的態度，並不以宣傳佛教教義為主要目的，這類詩就不能算作宗教藝術，只能看作是受到了宗教影響的世俗藝術。有的戲劇如《雷峰塔》，宗教色彩雖然比較濃，但從主要傾向看，世俗化的內容佔據很大成分，全劇並不以宣傳宗教教義為主要目的，這也不能算作宗教藝術。3、與宗教教義、宗教儀式緊密結合的宗教建築（包括神壇、祭台、教堂寺廟、佛塔等等）、宗教音樂、宗教繪畫和宗教雕刻。此外，還有一種宗教藝術需要特別列出來，那就是民間儺戲。它帶有原始宗教色彩，但又加進了人為宗教的各種內容，主要在民間演出。它具有一定的宗教意義，但並不固定地表現某種宗教，而是藉助神的力量和娛神的形式表達民眾驅邪佑福的美好願望。

根據以上的分析與論述，關於什麼是宗教藝術，我給它下這樣一個定義：

宗教藝術是以表現宗教觀念，宣揚宗教教理，跟宗教儀式結合在一起或者以宗教崇拜為目的的藝術。它是宗教觀念、宗教情感、宗教精神、宗教儀式與藝術形式的結合。

當然，確定什麼是宗教藝術與什麼是非宗教藝術，並不像我們確定黑與白兩種顏色那樣是一件容易的事，它需要我們對具體的對象作出科學的、具體的分析。

二、宗教藝術的審美價值

　　就宗教藝術的成分而言，其中宗教的意義是主要的，藝術的成分是次要的，但是恰恰是這次要的成分，使宗教教義的滲透力、影響力得以增強，使宗教藝術變得活潑而有生氣，也使宗教藝術更加靠近現實世界，從而凸現出審美的因素，產生出審美價值。宗教藝術的審美價值，首先表現在它所體現出來的生命意識與生命力度上。美起源於原始生命意識，與原始人的生命本能息息相關；美也在於生命。

　　原始時代的宗教藝術，生生死死均納入其間，反映出原始人追求生存、保護生命的強烈生命意識。「三兄弟」洞中原始人的洞穴岩畫、廣西寧明花山岩畫、雲南滄源地區岩畫，那簡潔的線條、粗獷的動作以及浩大的場面，無不體現出原始人的野性力量和渴望生存的生命意識。而一切宗教儀式上的載歌載舞，不僅是人們宗教情緒宣洩的需要，而且也滲透著人們充沛的精力和生命能量。這種生命能量與宗教情緒的釋放，使宗教藝術持有一種特有的審美感染力。像薩滿的跳神舞蹈，當他進入神人同一的狀態時，他忘卻了一切，那瘋狂的動作配合著急驟的鼓點不斷地旋轉與拍打時，他付出了多少精力！很難設想一個生命力虛弱的人能夠承擔起那繁重的「神的使者」的任務，而他那如醉如癡的神態與充滿激情的呼喊，使人們感到了一種生命力的擴張。

　　格羅塞在《藝術的起源》中曾寫到原始人為了期待某種野獸的出現，會連續跳幾天幾夜的舞蹈，直到他們所期待的野獸出現為止。這其間反映出了原始人多麼旺盛頑強的生命力！此外，在許多宗教藝術中，又無不夾雜著生殖崇拜的內容。那求偶與性交動作的模仿與再現，又預示著人們對生命繁衍的渴求。在一些至今仍保存在民間的儺戲藝術中，這種生殖崇拜的含義還以各種不同的形式表現出來，有的還加以藝術化、象徵化。如廣西毛南族儺戲《還願》，其中第六場的「花林仙官」所表現的種花舞、送花舞就是暗含著生殖崇拜的舞蹈。當瑤王進房把花籃放在主人的床頭後，瑤王則要在廳堂內跳一種自由的舞蹈。他左手揮舞的「花棍」就代表男性生殖器，左手則拿一個三角粽，粽上插三枝花，則代表女性生殖器，他的部分動作就借這兩種道具模擬各種象徵性交的動作。

　　前蘇聯美學家雅科夫列夫曾說到：「藝術和宗教都訴諸人的精神生活，並且以各自的方式去解釋人類生存的意義和目的。」[17]宗教藝術正是把藝術與宗教相糅合，用以解釋人類生存的意義、表達人們生存渴望和生

命意識的一種精神生活的表達形式。因此，宗教藝術的現實性和世俗性，使宗教藝術常會突破宗教的樊籬，表現出審美的價值。

宗教藝術總體上說是以虛幻的幻想性超越現實，而去創造一種子虛烏有的宗教境界的，但由於它是在現實社會中產生的，並且又要影響現實社會中的人，所以又總是帶有現實的痕跡和世俗的氣息。有時為了達到宣教的目的，還有意識地世俗化。正是這些現實性內容，傳達出了宗教以外的美學內容及其理想。比如壯族儺祭「跳神」中所唱的「求花歌」，是一種儺口頭文學，它順應那些求子嗣者的心態，盡情傾訴無子求花者的痛苦和向神求子的懇切願望，儺歌中充滿著人情世態，不僅給求花者以精神的安慰，而且也以一種藝術的方式將世俗與現實審美化了。其歌詞大意如此：

> 用布架七星，[18]敬請諸神來降臨。花婆坐在神壇上，聽奴訴苦情。剪花放在米碗裡，表表無後急切心。願婆來顯聖，錢作門階讓兒行。
>
> 算命人說奴命苦，來婆身旁問一聲：鼇山[19]山上花無數，婆送哪朵由婆心。出門怨命苦，無後撐門庭。送男或送女，奴都少受那苦辛。
>
> 婆像仙桃樹，多少人向你把手伸，先伸手的得吃果，後者攀枝也合情。念奴還無後，望婆開大恩，盼得天開眼，霧散見青雲。
>
> 兒在仙桃樹上坐，用錢搭橋把你迎；兒在花樹上面坐，花婆送你來接宗。送得女的夠賢慧，送得男的帶官星。聽兒嘻嘻笑，跟娘回家門。[20]

宗教藝術中的藝術想像與象徵，包含著一定的審美創造性與審美價值。當宗教採用藝術的方式來支援與宣傳它的教義與戒律時，自然要進行大膽的藝術想像，這種與藝術創造相通相類似的宗教藝術想像，也就表現出它的審美創造性和審美價值。比如道教的步虛詞中對仙都的描寫與想像：

> 玄都玉京山上冠八方，即太上無極虛皇大道君之所治也，高仙之玄都焉。諸天大聖、高仙、真人，各各持齋奉法，宗太上虛皇於此矣。凡遇齋日，並乘飛龍八景玄輿，大會太上玄都玉京，燒自然旃檀返生靈香，飛仙散花，旋轉七寶台三匝，行誦空洞歌章也。其時八風揚幡，香花交散，流煙翡鬱，太上稱善。又飛天之神，常乘碧霞之輦，游於玉隆之天，一日三時，引天中眾聖上朝。七寶之宮、七寶之台、七寶玉宮，皆元始天尊所居……[21]

　　玄都只是在道教徒想像中存在的聖地，道教徒為了美化它，常常發揮極度的想像去創造它，其藝術的描寫手法也就具有一定的審美意義，它所創造的神仙境界也就披上一層藝術化、理想化的美學色彩。又如廣西全州東山瑤族儺舞《慶目母婆》，把目母婆想像為瑤家中最美麗的女神。傳說目母婆見盤古開創天地時，天上坑坑窪窪，極不美觀，她就摘下五彩羅裙平展展地往天空上一甩，天空頓時變得平滑如鏡，湛藍美麗起來，而且還印上了五彩的霞光。這一創造性的想像分明是瑤家審美理想的反映，同時又是對現實的一種超越。

　　宗教藝術在想像上的超越性常常賦予了它所創造的對象以一定的審美價值。這與宗教藝術中現實性和世俗性所體現出來的審美價值是並無矛盾的，它們共同構成了宗教藝術審美的複雜性與多樣性。第四，宗教藝術的裝飾性。宗教藝術自它產生之日起，就具有一定的裝飾意義。這在宗教圖騰繪畫、宗教舞蹈、宗教面具上體現得尤為鮮明。

　　如宗教面具，在原始民族的宗教活動中具有重要的作用，它既凝聚著原始民族神祕的宗教意識，同時又帶有強烈的審美意識。從堯舜時代人帶上獸頭假面的「百獸率舞」到周代驅逐疫鬼活動中戴黃金四目面具的方相氏，乃至今日還流傳於民間的跳神與儺戲，面具的裝飾由簡到繁，並包含著時代與地域的審美成分。因此，其審美價值是很值得研究的。比如貴州省安順與黔中地區地方戲中的面具，就很注重熱烈的色彩與光的效果。像其中的少將和女將面具，極講究頭盔與耳翅的裝飾性。

　　傳統的紋樣有「二龍搶寶」、「雙鳳朝陽」、「龍飛鳳舞」等，在充滿精緻紋樣的頭盔上還要嵌上玻璃小鏡子。面具臉部還繪有動植物花紋圖形，成為紋樣繁縟雕琢精細的工藝品。毛南族儺戲《還願》中上場的師公要戴上精心裝飾的木面具，穿上華貴的龍袍蟒服，耳邊插上漂亮的錦雞羽毛，手執銅鈴和三元寶印翩翩起舞。佛教文學在文句上也追求裝飾性，如運用對句、偈文甚至駢文的形式去裝飾文句，用形式美去增強其藝術感染力。唐代變文中《維摩詰經講經文》在描寫菴園開法會引得人人稱善而釋祖世尊進一步顯示出神通時，則作了這樣的鋪敘：

> 聖貌欣欣，聖顏躍躍。放白毫之眉相，閃爍東西，舒紫磨之身光，超過南北。山川響振，天地傾搖。盈空之花雨四般，滿會之光分五彩，遙遙燦爛，遠遠鮮凝。乾坤如把繡屏楨，世界似將紅錦展，日月廣呈於瑞色，江河大變於佳祥。[22]

　　文辭的美麗帶有極濃的裝飾意味。西方基督教教堂藝術也追求華麗的

裝飾，比如彩色的壁畫，裝飾著金質飾物的油燈和燭臺，以金色為底的聖像，還有神職人員色彩鮮豔的衣服，等等，都體現出了一種審美的追求。基督教藝術正是以此去襯托上帝的神聖與脫俗的。在中國佛教寺廟內，我們也看到了具有濃烈裝飾性的雕樑畫柱，以及身披金裝的佛教塑像。

宗教藝術具備娛樂性，因為宗教藝術是祈神、娛神的，但在其展開或表演過程中，卻摻進了強烈的娛人成分，使其帶有一定的審美意味。如巫舞，既是一種祭神的儀式，同時又成為後世戲劇歌舞的起源，成為人們的審美對象。像《九歌・雲中居》中的巫師，「靈連蜷兮既留，爛昭昭兮未央」，「龍駕兮帝服，聊翱游兮周章」。其舞姿舒卷逍遙、儀態萬千。王國維在《宋元戲曲考》中就指出：「歌舞之興，其始於古之巫乎？……巫之事神，必周歌舞。……沅湘之間，其俗信鬼而好祠，其祠必作歌樂鼓舞，以樂諸神。」「是古代之巫，實以歌舞為職，以樂神人也。」「靈之為職，或偃蹇以像神，或婆娑以樂神，蓋後世戲劇或萌芽已有存焉者矣。」[23]

曲六乙先生在分析巫師扮演各種神靈在祭壇上進行的表演時也指出，「它既能獲得宗教的效應又能獲得藝術的效應。」[24]在土家族還天王願神像畫中，還反映出了巫師、衙役兵丁表演各種既娛神又娛人的文藝節目的場面，如巫師和衙役兵丁表演的耍刀舞棍，還有倒立馬背、腹壓磨盤等的雜技表演，以及吹角鳴號的樂隊。還願祭祀過程中所摻進的這些文藝表演，一方面衝破了宗教祭祀過程的單調乏味感，另一方面又達到了既娛神又娛人的效果。這就使得宗教藝術具有了審美意義，也就是說真正實現了一種從宗教活動向藝術化的轉變。佛教的廟會活動也是如此，經常在宗教性活動中加入雜技、歌舞等娛樂性活動，早在魏晉南北朝時期就已開始。[25]苗族的蘆笙場本是祭祖祀神的宗教集會，是以笙歌娛神的。但這種宗教集會漸漸變為一種宗教性的節目，善於歌舞的苗族男女青年在祈禱樂神之後進一步以歌舞戲謔取樂，從而使其有了極強的娛樂性。在一些儺戲的歌舞中，表演者還常常插進一些幽默的對白，或伴以滑稽風趣的舞姿，逗得觀眾捧腹大笑，使觀眾從娛樂之中得到一種審美的快感。

注釋

1. 轉引自謝‧亞‧托卡列夫：《世界各民族歷史上的宗教》，中國社會科學出版社 1985年版，第136頁。
2. 《馬克思恩格斯選集》第4卷，人民出版社，1976年版，第88頁。
3. 弗雷澤：《金枝》，中國民間文藝出版社1987年版，第95～97頁。
4. 馬林諾夫斯基：《巫術科學宗教與神話》，中國民間文藝出版社1986年版，第8頁。
5. 《馬克思恩格斯選集》第1卷，第1頁。
6. 《馬克思恩格斯全集》第3卷，第29頁。
7. 《馬克思恩格斯選集》第2卷，第104頁。
8. 凱西爾：《符號形式的哲學》，轉引自盧卡契《審美特性》第一卷，中國社會科學出版社1986年版，第15頁。
9. 黑格爾：《美學》第一卷，商務印書館1979年版，第133頁。
10. 《馬克思恩格斯全集》，第20卷，第672頁。
11. 《馬克思恩格斯選集》，第4卷，第88頁。
12. 《榮格文集》英文版第9卷，第145頁。
13. 參見《中國少數民族宗教概覽》，中央民族學院出版社1988年版，第419頁；《中國各民族宗教與神話大辭典》，學苑出版社1990年版，第540頁。
14. 馬文‧哈裡斯：《文化人類學》，東方出版社1988年版，第360頁。
15. 馬文‧哈裡斯：《文化人類學》，東方出版社1988年版，第361頁。
16. 朱狄：《原始文化研究》，三聯書店1988年版，第472頁。
17. 雅科夫列夫：《藝術與世界宗教》，文化藝術出版社1989年版，第7頁。
18. 架七星，指師公在一小塊布上擺開的七枚銅錢，布代表地，銅錢代表日、月和金、木、水、火、土五星，合為七星。神在天界，架七星象徵神已降臨到凡間，且近在咫尺。
19. 鼇山在廣西來賓縣境內，山上有鼇山廟，廟神稱「鼇山婆」，相當於送子觀音，舊時影響頗大。
20. 轉引自韋國文：《試談壯儺歌》，載《民族藝術》1992年第1期。
21. 《無上黃大齋立成儀》卷三十四，第4頁。
22. 《敦煌變文集》下集，人民文學出版社1984年版，第549頁。
23. 《王國維遺書》第15卷，上海古籍出版社1983年版。
24. 曲六乙：《儺戲‧少數民族戲劇及其他》，中國戲劇出版社1990年版。
25. 可參見《洛陽伽藍記》中的有關記載。

第二章
宗教藝術產生的奧祕

藝術的起源，就在文化起源的地方。

<div align="right">——格羅塞：《藝術的起源》</div>

藝術在它的起源中，在它的萌芽時期，似乎就是與神話聯結在一起的；即便在後來的發展進程中，它也從未完全擺脫神話和宗教思維的影響和力量。

<div align="right">——凱西爾：《符號、神話、文化》</div>

　　洪野荒蠻的時代，面對那不可理解又不可抗拒的大自然，已經與動物分手而能運用工具、使用火的原始人，便在原始的自意識中萌發出宗教的意識以及原始藝術的意識。當舊石器時代尼安德特人埋葬死者時，在屍骨的周圍安放幾隻羚羊的角，或黃鹿的角，或幾件燧石器，它便已具有了宗教的意識與宗教儀式，這種儀式在當時也便有了宗教藝術的萌芽；當山頂洞人在屍體的周圍撒上赤鐵礦粉末，以及用這種赤鐵礦粉末去染抹各種穿孔的骨墜、獸齒等裝飾物時，它也同樣具有了宗教藝術的雛形。是什麼動力驅使原始人去作這樣的儀式？是什麼動力驅使原始人堆砌成高大的祭壇，雕鑿出驚心動魄的動物與神的面具，繪製出光彩奪目的岩畫與洞穴壁畫呢？是生命，是在原始生產條件與經濟生活下形成的原始人的生命本能。

一、生存的渴望：尋找保護神

　　歷史上已有無數哲人都談到宗教起源於人的恐懼感與依賴感問題，休謨、費爾巴哈、羅素、馬林諾夫斯基、弗雷澤、凱西爾等都對此有過論述。許多宗教史、宗教心理學、宗教社會學著作都引述過他們的觀點，在這裡我就不再疊床架屋地引述了，只想在分析宗教藝術的產生時對這些理論作進一步闡發與分析。

　　原始人的恐懼感與依賴感的產生，取決於其生存環境。正是低下的生產工具、惡劣的自然條件與食不果腹、衣不蔽體的經濟生活，決定了原始人不得不對宇宙自然現象乃至生產過程中所遇到的危險與困難，產生一種焦慮感、恐懼感以及依賴感，於是才有了巫術禮儀以及神話的產生。馬林諾夫斯基在描述新幾內亞東北梅蘭內西亞地區的特羅布呂恩群島土人的巫術與神話時說：「凡是有偶然性的地方，凡是希望與恐懼之間的情感作用範圍很廣的地方，我們就見得到巫術。凡是事業一定，可靠，且為理智的方法與技術的過程所支配的地方，我們就見不到巫術。更可說，危險性大的地方就有巫術，絕對安全沒有任何徵兆餘地的就沒有巫術。」[1]比如土人們做山芋園的工作都用巫術，而培養椰子，培植香蕉、檬果等，並沒有巫術。打鯊魚這樣的危險活動充滿著巫術，而用毒去獲取魚這樣比較容易比較可靠的工作，便什麼巫術也沒有。造獨木舟，因有技術上的困難，需要有組織的勞動，又是危險的事業，所以有與製造工作緊密聯繫在一起的複雜的巫術儀式。而造房子，既無危險，又沒有偶然性，所以沒有巫術。完全商業性質的小規模的以物易物，完全沒有巫術。而戰爭與戀愛等關乎自身命運的行為，幾乎完全為巫術所支配。[2]在廣西左江地區寧明縣的花山崖壁畫處，古代駱越人為祭祀水神而繪製出了比真人還大的表現祭祀儀式的場面。[3]據現代人考察，從1953年到1980年，左江地區因暴雨山洪造成的災難性水災，就達15次之多。可以推想，在古代人的眼中，為了避免災難，求得生存，是多麼盼望能尋找到一種保護神。因此，為了祈求水神的保護，人們以盛大的儀式跪拜水神，也便是很自然的了。由此而推論，原始人的山神、林神、石神等自然神崇拜無不具有祈求保護、逃避災難的求生意識。

　　世界上許多民族都有關於遠古時代的洪水神話與傳說，那時，人類幾乎被氾濫的洪水滅絕。如《聖經》中的「創世紀」描寫到洪水氾濫了150天，天下的高山都被淹沒了。凡在地上有血肉的動物以及所有的人都死

了。凡在旱地上鼻孔有氣息的生靈都死了，只留下挪亞和那些與他同在方舟裡的家人和動物。中國少數民族中的葫蘆神話，也與遠古時代洪水氾濫相關連。洪水淹死了所有的人，只留下坐在葫蘆裡的兄妹二人。足見遠古時代人類生存處境的困難。中國古代神話還記載，「四極廢，九州裂，……火焰炎而不滅，水浩洋而不息」（《淮南子·覽冥》），可能就是地震或火山爆發引起的災害。又如「十日並出，焦禾稼，殺草木，而民無食」（《淮南子·本經訓》），也是大自然產生變異而給人類帶來的傷害。因此，原始人一方面要依賴於自然界，從自然界獲得生存的條件，他們要感謝自然界的恩賜；而另一方面，自然界又「作為一種完全異己的有無限威力和不可制服的力量與人們對立的，人們同它的關係完全像動物同它的關係，人們就像牲畜一樣服從它的權力」。[4]加之自然界的千變萬化，包含著無窮的奧祕，這又使原始人對自然界產生出了一種莫名的恐懼感和神祕感。這種心理的內在壓力與生存環境的外在壓力正是產生宗教崇拜的驅動力。

原始人的裝飾往往也都帶有巫術性質，也都間雜有運用裝飾物來保佑自己，得到生存的安全感。希爾恩在《藝術的起源》中提到，「有些部族的士兵企圖通過一種巫術的方式去取得勇氣，非常嚮往血，想用他們認為有力量的動物的血去塗抹身體或去吃剛殺掉的公牛的血」。[5]原始部落的戰士割下敵人的陽物作佩戴物，也是企圖以奪得了敵人最有生命力的東西來豐富自己的生命力。原始人的佩戴獸骨乃至以獸皮來掩蓋身體，或從獸角加在自己的頭上，這些除了審美意義外，都具有求得保佑的含義。還有紋身，格羅塞在《藝術的起源》裡多從原始人是為了審美的角度去敘述，但那似乎已是紋身的意義比較遠離其原始含義的時候的事，其最初的含義還是出於對生命的自衛。《漢書·地理志》說：「紋身斷髮，以避蛟龍害。」有人認為這是「以為紋刺了某種水族的花紋便可以混同於其間而不為所害」，[6]這自然有一定道理。但紋身也因各個部族對不同崇拜物（尤其是具有強大威力和生命力的動物）的崇拜而發生差異，刺上強大的動物圖案或者本族的圖騰以示獲得某種保護與避邪的意義。又因為紋身要忍耐痛苦的折磨而可以表示出被紋者的生命力，紋身也成為一種具有旺盛生命力的象徵。紋身甚至在最後發展為一種民族的標誌。如傣族至今仍還保持著紋身的習俗，德宏州傣族甚至還有一首姑娘唱的《勸紋歌》，歌詞唱道：

你的皮膚又黃又滑，
和田雞大腿一樣難看，

青蛙的脊背腳杆花得多美啊！

你連青蛙也不如。

快去紋刺吧，

沒有錢，我把銀鐲脫給你。

沒有花紋算什麼男人？

不刺花紋算什麼真心？

你怕疼，就同田雞住去吧！

你不刺，就去用女人的黃藤圈吧！

哪個還想與你說話呀！

……[7]

因此，傣族的紋身「積澱著傣族由對個體生命的愛惜保護和推及種族維繫的潛意識」。[8]

許多人類學家在考察原始部落時也看到，那裡的青年「一律安靜地忍受被切開皮膚的痛苦」。[9]而在非洲，蘇丹努巴人的紋身同樣表現出極大的忍耐與克制力，法國學者奧斯卡·魯茨記述道：「擅長這種部落習俗的柯瑟·戈戈擔任光榮的手術師。她用一根堅硬的荊刺，挑起黛絲左肩胛骨上的皮膚，隨後，用一把壓舌板狀的小刀前緣，堅定地切開一個狹口。她敏捷地重複這個過程，造成一排切口。鮮血不住地淌下，可是黛絲既不畏縮，也沒流露出激動的神色。」[10]紋身時如果怕痛，就會被人恥笑，視為懦夫。

原始人的女神崇拜同樣也是出於希望受到保護和依賴的感情。S·阿瑞提在《創造的祕密》裡曾經這樣分析到神的產生，他認為神的產生是從目的因果論的概念中產生出來的，一個人把他早期的、直接的人際關係中所做的觀察擴展為對整個世界的觀察。比如母親有心有意地讓孩子吸吮自己的乳房，愛撫他，把他抱在懷裡，等等，以後，這個孩子就把他觀察到的事件都歸結為有意志的活動，「所以，孩子想到自己的母親就產生希望與信賴的情感。以後這種希望與信賴的感情就擴展到自然界當中被看成是由好神賦予了生命的那些事物身上」。[11]他還認為，原始人也是如此。食物的缺乏，天氣的險惡，疾病的流行，外界的侵襲，野獸危及著自己的生存等等，都使原始人很快意識到了自身的存在是不安全的。因此，他們希望有善良的好神出來保護他們。「人們如果看到了被善良的好神賦予了生命的客觀事物時，那種和善良母親聯繫在一起的希望情感就會在更大的範圍內被重新體驗到。在這些神裡，多數都是女性」。[12]所以，人類早期的女神偶像往往具有保護神的意味。如法國出土的大約產生於舊石器時

代晚期的女神像《羅塞爾的維納斯》，右手舉著一牛角杯，像在主持某種儀式，其中具有濃厚的原始宗教的意味。還有像奧地利出土的《維倫堡的維納斯》，只有11釐米高，這大約是為了方便攜帶，具有咒術與保護的意義。還有的女神像上甚至鑽有小孔，便於穿掛佩戴於身上。弗雷澤在《金枝》裡提到的內米湖一帶的狄安娜女神，她不僅是樹木與野獸的保護神，而且還是人工培育的植物和家畜的保護神，此外，她還能使婦女多生子女，並能減輕她們生產時的痛苦。雲南麻栗坡大王岩1號崖畫點，繪製了兩位高達3米的女性祖先像，在她倆的下面，畫有人、牛、植物等，也透露出先民們祈求女神保佑人畜興旺繁衍的願望。[13]由保護植物、野獸與家畜，而保證了人類生存的物質條件，由保護婦女的生殖，而保證了種族的繁衍，這些都與人類生存的渴望緊緊地聯繫在一起。

　　與祖先崇拜儀式緊密結合的宗教藝術也同樣脫離不了尋求保護的依賴感。「祖先崇拜最初是從女性開始的，因此，人們自然地把自己的祖先塑造成了女性神祇。」[14]而女神自然又是人們依賴感的產物。祖先崇拜還來源於圖騰崇拜，如我國鄂溫克族、鄂倫春族都把熊當作自己的祖先，對熊有一些特殊的禁忌和崇拜儀式，獵熊必須進行一整套複雜的儀式。[15]朝鮮族的先民以熊、雞、虎為圖騰。彝族密且人每一姓都認定一株樹作為本族的族樹，這族樹便成為該家族的象徵與保護神，人們像維護家族利益一樣保護族樹，嚴禁砍伐，嚴禁攀爬。每年陰曆六月二十四日或八月十五日就舉行祭祀族樹的宗教儀式。[16]圖騰崇拜並不僅僅是人們把某種動物或植物視為祖先的問題，在這種觀念之內實際上體現了一種把自然生命與人的生命看作一個統一與連續的整體生命的存在。凱西爾說圖騰崇拜體現了一種「生命的一體性和不間斷的統一性原則」。[17]在圖騰崇拜裡，人從動物、植物那裡得到了生命，而始祖的生命又永遠保存在大自然的生命之中，並且永遠保護著人類的生存。其間透露出了信仰圖騰崇拜的先民多麼強烈的求生意識以及對生命不可毀滅的堅定信仰。同樣，祖先崇拜也是不割斷生者與死者的聯繫，人們認為死者的靈魂仍然會在暗中保護活人。我國的佤族，就特別注重人死後的安葬。他們認為，人死去是因為先死去的祖輩把他的靈魂叫去了，為了讓死者的靈魂在另一個世界裡能夠如同人間一樣的生活，就要把死者生前常用的東西作為陪葬，如果是男性就放上煙斗、鐵鏟、長刀，如果是女性，則放進項圈、手鐲和背籃等東西。而且，他們還認為人剛剛死去時，靈魂不會馬上離去，而是要等肉體全腐爛後，靈魂才轉入陰間世界。所以，有些地區在人死後的最初一個月裡，還用一根竹管插到死者的嘴裡，每天把食物灌進去，讓靈魂吃飽。[18]之所以如此重視死者的安葬和尊重靈魂，是因為佤族相信靈魂有保護活人的作用。因此，

為了尊重祖先，產生了許多祭祖儀式；為了尊重靈魂，產生了許多送喪儀式、安葬儀式，其間甚至有以娛樂的成分來討好祖先的靈魂，目的還在於祈求保佑。

總之，對神的渴望與崇拜儀式以及相應產生的宗教藝術，反映了原始先民對生的渴望，是他們求生本能的一種心理反映。

二、兩種生產的基本需求

馬克思主義創始人之一的恩格斯在其名著《家庭、私有制與國家的起源》第一版序言內指出：

> 根據唯物主義觀點，歷史中的決定性因素，歸根結蒂是直接生活的生產和再生產。但是，生產本身又有兩種。一方面是生活資料即食物、衣服、住房以及為此所必需的工具的生產；另一方面是人類自身的生產，即種的繁衍。[19]

在原始宗教盛行的時代，原始人的宗教觀念、宗教儀式及藝術方式，都為兩種生產所制約，他們的思維、他們的行為（包括生存方式與宗教崇拜儀式）都緊緊圍繞著這兩種生產而展開。

從利於種族的繁衍看，種族成員的多少成為衡量種族是否興旺、是否能保存的關鍵，「民族的全部力量，全部生活能力，決定於它的成員的數目」。[20]比如狩獵、耕作需要眾多的人手，部落間的戰爭則更需要眾多強壯的戰士。這樣，原始人對種的繁衍與生殖也便給予了極大的關注。關注性器官，崇拜性器官乃至刺激性欲，在他們那裡絲毫沒有後人所謂的色情意義，而只是一種生存的基本需要，是為了進一步增加人口與發展生產的需要。正因為如此，非洲的馬紹納人和馬塔貝勒人，其「圖騰」這個詞就表示「姐妹的陰門」。[21]雲南哈尼族的圖騰也是女陰。[22]白族地區劍川石窟的「阿央白」，也是一個女陰的象徵。內蒙磴口縣默勒赫圖溝畔和阿貴廟西北等地岩畫上，則鮮明地刻劃出女陰的形象。[23]《老子・第六章》所說的「玄牝之門，是謂天地之根」，也認為世界萬物的根源在於那碩大無朋的女陰（女牝）。

當原始人尚不知道人的產生乃男女媾合之後的產物的祕密的時候，就往往把人的產生歸之於女性單方面的結果。因此，早期的一些感生神話，都突出了女性喝水而孕、吞鳥卵而生人、見白氣貫日而產子等女性的力量。而最早的女神始祖像，也便都突出了其性的特徵，以表示其強大的生育力。這種具有碩大乳房、凸出的腹部、臀部與明顯陰部特徵的生育女神像，在世界各地都有發現，而其形象與所表示的意義又幾乎都是近似的。如遼寧喀左縣東山嘴紅山文化中的裸體女陶像，與歐洲出土的冰川時期的女性維納斯，都是極其相似的。按照原始人的互滲思維，這些代表生育的

女性神像，不僅能保證人類自身的生產，而且可以保證自然界的豐產。所以，出土的一些史前女性裸浮雕像，發現她們往往被翻倒在地，面朝土地，與土地直接接觸。而一些圓雕像，製作時使雙腳簡化為一根棒狀的東西，明顯是由於要便於插入土中才這樣做的。在這裡，婦女的生殖與土地的豐產發生了直接的聯繫，不過，它們的涵義並不是「土地為婦女樹立了榜樣」，[24]而應該是代表生育的女神具有保證土地也同樣豐產的意思。

當原始先民在瞭解了男性的生育功能，從而產生了男女陰陽二氣相合方可育出人類的意識的時候，原始宗教崇拜進入了對男性生殖器崇拜的時代，社會也從母系氏族社會向父權制社會過渡。

在中國考古學上，所發現的屬於馬家窯文化的柳灣出土的彩陶壺，上面則塑有男性裸體像，性器官則被不成比例地誇大了。在泰安大地灣仰韶文化遺址、甘肅臨夏張家嘴齊家文化遺址、湖北京山屈家嶺文化遺址等地方，也都發現了一些陶、石、木等製成的陽具。在甲骨文裡，且即祖，就是男性生殖器形狀的摹寫。而誇大男性性器官的生殖崇拜藝術也在不少地方被發現。如新疆呼圖壁縣的康老二溝與澇壩灣子溝匯流處（俗稱「康家石門子」）的山岩峭壁上，發現了表現生殖崇拜的巨幅岩畫，其中在表現男女媾合的圖形時，則著意渲染和突出了男性勃起的陽具，盡力誇張其強壯有力。一位文化研究學者曾這樣描繪過其中的一個場面：「一頭戴高帽的男性，濃眉大眼，大嘴高鼻，面部特徵清晰，透示一股粗獷有力的男性氣勢。他右臂平伸，右手上舉，左手下垂，把持了勃起的生殖器，其粗大幾與人等，直接一迎面站立的女像。女性面目清秀，細腰長腿，形體俏麗，通體塗染朱紅。在這一隱喻著男女交合的圖像下，則是兩列歡跳的小人。」[25]如今在雲南西盟佤族干欄式的「大房子」頂上，除看到鳥飾以外，還能看到突出生殖器的男像高踞其上。[26]雲南景頗族也在屋內豎木腦柱，木腦柱象徵男性生殖器。而在木腦柱的基座上，有象徵女性的乳房，並用釘子代表乳頭。

由於認識了男性的生育能力，原始初民也便有了兩性交媾化育萬物的原始宗教思想，這是初民從自身的生育推及到萬物的產生的泛化意識，於是天地有了陰陽之分、動物植物有了雌雄之別，一切事物都由陰陽二氣交合孕育而生。中國古籍中所載關於人類與萬物起源的說法，都談到男女交媾產生人與萬物的問題，如《周易・繫辭下》說：「天地絪縕，萬物化醇；男女構精，萬物化生。」《淮南子・精神訓》說：「古未有天地之時，唯象無形，窈窈冥冥，有二神混生，經天營地，於是乃別為陰陽，離為八極。」高誘注：「二神，陰陽之神也。」《淮南子・覽冥訓》又說：「至陰颼颼，至陽赫赫。兩者交接，成和而萬物生。眾雄而無雌，又何

化之所能造乎？」因此，為了刺激人口的繁衍，就產生了一些表現男女性交的雕像、岩畫、舞蹈等藝術形式。同時，按照其巫術的「相似律」和思維的「互滲律」，初民們又以這些表現男女性交的宗教儀式去刺激作物的生長。貝爾納曾經指出：「新石器時代社會所最關心的是農作物收成。故而對於原來由於女人，為著增多植物和繁殖植物而舉行的一些圖騰儀式方面，就更重視更予以發展。最表特徵的是用人的交配來刺激豐收的那些豐產禮節。」[27]弗雷澤也說：「（原始人）相信動物世界和植物界之間的關係比它們的表面現實更為密切。所以，他們往往將復活植物的戲劇性表演同真正的或戲劇性的兩性交配結合在一起進行，用意就在於藉助這同一做法同時繁殖果實、牲畜和人。」[28]

　　比如原始初民的舞蹈中，就常有這種以刺激性欲、達到繁衍人口與作物的目的的舞蹈。格羅塞在《藝術的起源》中曾提到澳洲人的柯洛薄利舞以及華昌地（wachandi）族的卡羅（kaaro）舞，說「這種舞蹈的大部分無疑是想激動起性的熱情」，「跳舞實有助於性的選擇和人種的改良」。[29]聞一多先生在《高唐神女傳說之分析》一文中釋《詩經》中的「萬舞洋洋」時說：「《魯頌・閟宮》曰『萬舞洋洋』，閟宮為高禖之宮，是祀高禖時用萬舞……而其舞富於誘惑性，則高禖之祀，頗涉邪淫，亦可想見矣。」[30]這種具有誘惑性的舞，則是旨在增進人的自身繁衍乃至作物生長的祭祀儀式的一部分。這種利用模仿男女性交的舞蹈及其儀式，至今還保留在我國少數民族地區的某些宗教儀式與宗教戲劇、宗教節日裡。如湖南湘西侗族地區的祭「閃巴神」儀式。祭祀中由兩個巫師跳舞，一個巫師扮土地神，另一個巫師扮「閃巴神」（「閃巴神」又稱「野婆」，該族主宰生育的女神，後來演變為男神）。二神要跳象徵交媾的舞蹈。此外，「閃巴神」還要說粗話，挑逗婦女，接著由一人牽一隻豬上場，「閃巴神」此時則以巫杖置於胯下當作男根，不時對豬作交媾動作，其間遇到周圍男女觀眾也要觸動一下。最後，要從多子女的家庭中取一張席子，鋪在祭壇附近。「閃巴神」則在席子上模仿交媾動作。婦女則圍觀之，還要用裙子罩「閃巴神」。接著把席子抬到河邊用火燒成灰燼，不育婦女可以把席灰帶回家，放在枕頭下，認為這樣可以促使懷孕生子。[31]這種祭祀儀式，與求子、促使牲畜興旺以及土地豐產都聯繫了起來。貴州台江縣巫腳地區苗族的吃牯髒儀式，其中的「追女」活動，也表演象徵性的交媾舞蹈。「追女」由一男子背負女性生殖器模型在前奔跑，另一男子背負男性生殖器模型尾追在後，追上時就讓兩個模型表演一次交媾動作。有的村子「追女」時追者還以弓箭射擊女生殖器模型，嘴裡還喊著「奪張」（交配之意），女方則說「沙降」（繁榮）。全寨人都隨聲附和喊「中了！中了！」這種

追女活動都要繞寨一周。[32]在雲南騰衝一景頗族山寨，還保留著一種原始舞蹈，舞蹈用誇大了的男女生殖器作道具，跳舞時就用它們表現男女性行為，在解放前舞蹈的高潮往往就是男女間真實的性交。[33]此外，景頗族還保存著原始的播種儀式。播種儀式一般在每年農曆三、四月間祭完廟社後進行。儀式由「董薩」（即景頗族的巫師）祈禱，求土地神保佑豐收，然後由兩對男女青年進行播種。播種時女子在前，手持硬竹制小鋤打洞點種，男子在後用掃帚平土。[34]這種儀式也象徵著由男女「合種」（實際上是一種交媾的變形）才能保證農作物的果實獲得豐收。在某些地區，在水稻揚花灌漿時節，夫妻還一起到田頭過性生活。[35]成都漢墓出土的漢代畫像磚中，描繪了一些男女在桑樹下交合的圖畫，也是利用男女的交配刺激桑業豐收的一種巫術習俗。

在貴州西北威寧縣彝族山寨裸戛村，還流傳著一種原始儺戲「撮泰吉」（接彝文字面解釋是「變人戲」）。內容是反映彝族祖先創業、生產、繁衍、遷徙的歷史。「撮泰吉」的全過程大致如下：首先向祖先祈禱，跳鈴鐺舞（一種喪葬舞），用對白敘述彝族的遷徙史，接著掃瘟、去災、買耕牛、播種、種收蕎麥，最後向蕎麥的兄弟姐妹進酒，跳獅子舞以慶豐收。而在種蕎麥的過程中，有一段表演勞作間休息的場面，戴兔唇面具的嘿布，挑逗背娃娃的女性阿達姆（實際身分是五穀母親，即谷神），並從阿達姆背後抬腿與之性交。戴白鬍子面具的阿達摩發現後，追打嘿布，接著他與阿達姆性交。[36]

1989年初，我在昆明看了由雲南社科院鄧啟耀同志提供的雲南民族藝術節「民族民間歌舞」的錄影帶，其中哈尼族葉車人的「仰阿納」鼓舞給我印象極深。那是表現春耕栽插中的一段閒暇時間裡，男女青年相約遊樂憩息。早晨，姑娘們頭戴白布尖帽，短褲赤足，手撐白傘，到山梁上尋伴求友。男青年們背鼓上場，與女青年談情說愛。舞蹈中，男青年不斷地擊鼓擺胯，對鼓作一些性交的動作，而女青年則相應配合鼓聲圍繞起舞。據說，葉車人以前在鼓裡放有穀物，男性對之作性交動作表示催發生殖，催發穀物。這種田頭性交動作的模擬，即是以人類的兩性結合促使穀物豐收的模擬巫術，反映了原始初民求生存的生命本能。「要活著並且要使之存活，要吃飯並且要生育繁衍，這些是人類在古代的基本需求，也是將來的基本需求。其他東西當然需要，用以豐富和美化人的生活，但是，如果不首先滿足這些需求，人類本身就不能生存。因此，食物和子嗣這兩樣是人通過巫術儀式以穩定季節所主要追求的目標。」[37]與宗教儀式緊密結合的原始宗教藝術也正是在這兩種基本需求的基礎上產生的。

三、心理與感情的調節

在原始初民眼裡，一切物體都有神性，超自然的力量主宰著宇宙的萬事萬物。由此，可以想見原始初民神經的過敏、情緒的波動及心理上的不穩定，應該比現代人要更厲害。天空閃過的霹靂，夜空中滑下的流星，出發打漁途中碰上橫放地面的一條繩子，出門時聽到烏鴉的幾聲鳴叫……在他們心上都要激起一陣陣難以平息的情緒。當多次的遭遇積澱成一種經驗之後，於是便產生了許多的禁忌、咒語以及護身符，並由此萌生出許許多多的儀式。與之相適應的宗教藝術也便在某種程度上起到了一種撫慰絕望的心理、宣洩難以控制的憤怒與激情、彌補某種精神上的欠缺和表達某種良好願望等等的作用。

馬林諾夫斯基指出：「人類生活上的每一重要危機，都含有情緒上的擾亂，精神上的衝突和可能的人格解組。這裡成功的希望又須與焦慮和預期等相掙扎著，宗教信仰在乎將精神上的衝突中的積極方面變為傳統地標準化。」[38]這些人生的重要危機時刻是哪些呢？一般認為就是人生的轉變時期，比如受孕、生產、青春期到來、結婚，乃至死亡。在這些屬於生理轉變時刻的到來之際，人類都把它看得很重，情緒上的壓力很大，一種生命本能的緊張陡然地上升。而關節禮的產生，就是為了調節與緩和這種心理上的緊張的，因此，關節禮就常常伴有歌唱、舞蹈、戲劇等既具宗教色彩又含娛樂性質的活動。

如尚比亞北部的恩登布人的男子成年禮，常伴有歌舞活動，母親們與行割禮的男孩子們都在儀禮的相應階段表現出一定的情緒。割禮一般要進行長達4個月的時間。行割禮前，男孩子們被帶出各自的村子，到林中專門建立的營房去。行割禮的前一天，施行割禮手術的大人們唱歌跳舞，歌詞中要表示他們對男孩子母親們的反感，還提到將要發生的「殺戮」。這時男孩子們與家裡人坐在場地上，四周燃燒著火把，這一夜人們將縱情地舞蹈與性交。第二天清晨，母親要給她們的孩子們親自餵飯，以表示最後的一次早餐。早飯後，施行割禮手術的人們眉上和額上都抹著紅土，揮舞著刀跳舞，男孩子們要儘量不露出畏懼的表情。當實行割禮時，母親們被趕走，她們開始嚎啕大哭，好像聽到了報喪似的，而孩子們被施行割禮。割完後，仍被安置在營地裡，接著進行一系列的意志訓練，包括經受恐嚇，執行危險任務，遵守紀律等。當男孩子們全身塗上白色粘土，表示再生以後，他們被交還給他們的母親。起初母親們痛哭流涕，後來發現兒子

平安歸來，於是轉涕為笑，唱起歡樂的歌盡情歡樂。女性親戚和朋友圍成一個外圈，高興地唱歌和跳舞。保護男孩的衛士們在裡圈跑來跑去，母親們圍繞衛士起舞。男子站在旁邊觀看這個旋轉不停的人群，發出歡快的笑聲。這時場地上塵雲四起。[39]在這個割禮的過程中，母親們的表現是很值得注意的。她們一方面要表示對孩子們將從此離開母親成為大人的一種恐懼和哀傷，另一方面她們又要承擔安慰孩子、穩定孩子情緒的責任。而割禮中進行的歌舞，則可以激起男孩子們某種興奮、激動，而將其害怕的情緒掩蓋去了。所以，有學者認為成年儀式是「將危機與轉折控制在自己手中」，「用一種『慶典精神』經歷它們，並超越它們，以煥然一新的姿態開始生活中的新階段」。[40]

生命轉換期的關節禮儀是如此，季節轉換期的儀式也同樣具有這種涵義。對於農耕民族來說，季節的轉換如同生命的轉換一樣重要，因為它直接關係到農作物的收成，與生存聯繫在一起。又由於春夏秋冬四季就如同人的生命有誕生和死亡一樣，原始人則往往在季節轉換的儀式內摻雜進對生命的歌頌與惋惜的情感。比如希臘神話傳說中關於四季循環的解釋，就與人的生命的死亡與復甦休戚相關。按照希臘神話的說法，宙斯和得墨忒耳的美麗絕倫的女兒珀耳塞福涅正在一片曠野上採集水仙花時被冥間保護神也是農業神哈得斯發現，他把她劫入自己的馬車中帶進了地下的黑暗王國。得墨忒耳得知後，產生巨大悲痛，發誓要扼殺所有正在生長的農作物。宙斯擔心會引起饑荒，加以制止。在宙斯的堅持下，哈得斯被迫同意讓他的新娘每年有2/3的時間返回地面。因此，當珀耳塞福涅春天返回地面時，就會給得墨忒耳帶來極大的歡樂，同時樹木和田野就繁花盛開。而一到秋天，當珀耳塞福涅勉強返回陰間時，得墨忒耳將再度引起悲哀，大地上的綠色植物就枯萎死去。因此，由這一神話，古希臘產生了許多同得墨忒耳和珀耳塞福涅有關的節日和神祕儀式，得墨忒耳成為農業的保護神，珀耳塞福涅也成為豐產女神。人們要向她們獻祭公牛、母牛、豬、水果、蜂房、果樹、禾穗、罌粟等農產品。這種頗具藝術意味的祭祀儀式，一方面表現了人類對大自然的恐懼心理，為了保持一種心理的平衡，創造了這樣的儀式去百般地討好神，祈求神的保佑。另一方面也是借慶祝珀耳塞福涅的返回人間，以及得墨忒耳高興情緒的復甦，來宣洩人類的歡樂情緒。這種歡慶氣氛也便掩蓋了人類內心深處對大自然的恐懼，而使人類的情緒得到一種平衡與穩定。這也是人類自控制、自調節的一種手段吧。

與宗教儀式結合的歌唱、吟誦、舞蹈、音樂等一些宗教藝術活動，既表現人的宗教需要，又表現人的審美需要，而在這種活動中，一種情感的宣洩與激情的體驗，都需要充沛的精力與體力來支撐。參與這種活動的主

體常處於一種亢奮、迷狂的狀態之中，他們邊唱邊舞，沉浸在與神溝通的興奮情緒中，通過大量的手舞足蹈活動，直到累得精疲力竭為止。艾爾汶・羅德曾對土耳其紀念酒神狄奧尼索斯的舞蹈作了形象的描繪：

> 慶典在山頂上進行，夜晚黑漆漆的，火把時明時暗。響起了喧鬧的音樂、金屬鐃鈸轟然的雷鳴以及大型手鼓鈍重的響聲，其間加入了使人顛狂的低沉的笛音……由這種粗獷的音樂激發起來的歡慶的人群一面跳舞，一面發出刺耳的狂呼聲。我們聽不到歌聲，舞蹈的威力使這些人無喘息的餘地，因為這不是規定動作的舞步，不像在荷馬時代古希臘人在讚美詩的旋律中按舞步向前擺動。在狂放的、旋轉的、衝擊的輪舞中，歡慶的人群奔過山丘。很少化裝……而是在衣服外面披上鹿皮，還有的在頭上戴上角。頭髮蓬亂地飄舞著，隊伍舉著手，他們揮舞著短劍或酒神棒，把矛尖藏在長春藤的下面。就這樣他們盡興戲鬧直到把所有的感情充分發洩出來，在「神聖的顛狂」中他們衝向作為祭品的精選的牲畜那裡，把這些獵獲物打開並撕碎，用牙齒咀嚼著帶血的生肉，這樣狼吞虎嚥地吃下去。[41]

他又說：

> 這種舞蹈慶典的參加者使自己處於一種迷狂中，他們的舉止處於一種極度的興奮。一種狂喜控制了他們，在這種狂喜中他們處於迷狂狀態，表現出另外一個樣子……這種極度的激發就是人們所要達到的目的。這種情感誘發的極大高漲具有一種宗教的意義，通過這樣一種過度興奮和舉止擴展似乎就能與更高一級即上帝和眾神的舉止相聯繫和溝通。上帝是看不見地參加了他們的慶典活動或者就在附近，慶典中的大聲喧鬧就是要把附近的神吸引過來。[42]

　　因此，宗教藝術活動一方面是要調動起參與者的情緒，以過度的亢奮與迷狂達到與神的溝通，這種激情的產生無疑也是求得心理平衡的途徑之一。馬克思主義文藝理論家喬治・湯姆森也指出過，原始人之所以通過在精神和肉體上都達到極限度的歇斯底里行為來表現他們的情感，其目的在於「藉助極度的意志力，力求把幻想強加於現實」。「在這一點上他們是失敗的，但這種努力卻沒有白費。由此，他們與環境之間在心理上的衝突被消除了，恢復了心理上的平靜。所以，當他們回到現實中後，他們比起以前來是更善於與現實作鬥爭了」。[43]

　　另一方面，這種藝術活動，又不僅僅在於模仿，而是要借這些行為與動作表達自己的感情，在心理上與生理上都達到一種鬆弛，尤其在一些驅邪除瘟的巫術儀式活動中，巫師更是以一些狂亂的動作來表示對敵對對象的征服。東北、內蒙等地薩滿的跳神與驅邪活動中就常有這種表現。薩滿跳神的主要形式是舞蹈。在跳神活動中，薩滿戴神帽，穿神衣裙，戴上腰鈴和銅鏡，手持神鼓，依鼓聲節奏起舞。他們常常要模擬與惡魔搏鬥的情景，揮刀砍殺，擊鼓驅鬼，常有許多驚險的動作。貴州松桃苗族的「布鉤」儺祭活動，為了與凶神進行戰鬥，奪回被凶神拘去的魂魄，竟然調動一大群手持長矛、馬刀、大銃等武器的男青年站在祭場內，聽候祭司調遣。拿武器的人在祭司的指揮下，非常認真地向凶神反覆衝殺。這時鑼鼓齊鳴，殺聲震天，儼然一場真正的戰鬥。[44]這種與惡魔凶神搏鬥的舞蹈，既表現出巫師對凶神的憤怒，同時也給被醫療者一種心理上的安慰。最後因為征服了凶神，恐懼的心理從此逝去，參與者都獲得了一種輕鬆愉快的心情。

　　宗教藝術中的幻想也是建立在心理平衡與心理補償基礎上的。惡劣的大自然與神祕莫測的自然現象使原始人感到困惑與害怕，原始人總想給這些現象作出一些合乎規律的推測與詮釋，並把人的行為與性格賦予自然，賦予動物，賦予神，以此來達到一種合理的解釋，並滿足自己的求知欲以及美好願望。這在那些宗教神話中表現得尤為突出。如關於太陽與月亮的神話，關於天地開闢的神話等等，無不充滿美麗的幻想。壯族有一則《太陽、月亮和星星》的神話，說日月是夫妻，星星是他們的孩子。太陽嫌孩子太多了，常常把他們抓來吃掉。月亮媽媽心疼孩子，所以每當太陽出來，她就帶著兒女們躲起來，等太陽下山了，才帶著孩子出來玩。星星們因為害怕父親吃掉，總是傷心地哭泣，所以每天早上都會在樹上、草葉上見到星星們的眼淚，那就是露珠。在古代埃及神話中，日月星辰則是鑲嵌在蒼天女神努特身上的。努特女神是一個巨大的女人，身體拱蓋著整個大地。傳說大地神蓋布原來是與蒼天女神努特緊抱在一起的，是空氣神舒將他們分開，並用手高舉起閃爍的群星，頂天立地，才形成了宇宙，天地之間才充滿了光明的。還如關於日蝕與月蝕，許多民族都認為是跑上天去的天狗去吃太陽、月亮才造成的，而傣族《月蝕的傳說》，則認為月蝕是月宮裡的金青蛙遮住了月亮車前的燈，在談情說愛。在這種宗教性神話中，「人間的力量採取了超人間的力量的形式」，[45]而這種「超人間的力量的形式」，恰恰彌補了原始初民探索大自然的奧祕與改造現實的不足，滿足了原始初民的好奇心，同時掩飾了對大自然的恐懼。

四、群居本能的泛化

　　摩爾根《古代社會》一書，在分析胞族間的紐帶聯繫時指出，胞族間的團結與聯繫，一是通婚，二是共同的宗教儀式。[46]而在本氏族內部，宗教以及與之配合的宗教藝術活動，對於鞏固氏族內的團結，無疑也起著積極的作用。之所以要用共同的宗教及其宗教藝術活動來維繫氏族的團結，這是由原始初民對自然界的鬥爭與獲取生存條件所決定的，也是原始初民群居本能的泛化，其目的在於使生產、生活能夠順利地進行，使氏族與部落得到更大的發展，形成更有力量的群體。因此，原始初民的宗教及其宗教藝術活動，是一種集體的共同意識，是為了一個團體的利益而進行的有組織的群體活動。

　　按照西方對「宗教」一詞的內涵的界定，宗教帶有「聯繫」、「聯盟」或「契約」的含義。西方學者認為「宗教」（Religion）一詞源於拉丁文的religio。根據卡塞爾《新拉丁文辭典》的定義，religio意指：「對宗教禮儀和道德方面的良知良心的嚴格遵守，某種崇拜對象、聖物或聖地，對某個具體神祇的崇拜，人與眾神之間的某種契約關係。」後來再引申，就不僅指人與神之間的互相聯繫，也指人與人之間的相互聯繫。宗教的意義也因此而具有了社會性、公眾性和系統性，尤其是在情感的聯繫上，宗教起到了一種整合與集中的作用。這在一些宗教儀式與宗教藝術中就體現得相當充分。

　　首先，當然是圖騰與圖騰藝術。一個氏族的圖騰決非個體崇拜的產物，而是氏族群體擁戴的結果，是氏族力量與精神的一種象徵。一個氏族靠圖騰來維繫，而相近的圖騰又可以組合成強大的部落，共同抵禦外來部落的入侵，並與之抗爭。《列子・黃帝篇》載：「黃帝與炎帝戰於阪泉之野，帥熊、羆、豹、貙、虎為前驅，雕、鶡、鷹、鳶為旗幟。」一個氏族的圖騰往往用藝術的形式加以形象化，於是產生了圖騰柱、圖騰面具、圖騰畫幅、圖騰紋等圖騰標誌。祭圖騰的宗教儀式活動（也是宗教藝術活動），則成為鞏固氏族團結、增強氏族的集體感與責任感的必不可少的環節。比如海南島的黎族，以身上刺圖騰紋當作維繫種族的手段。《海槎餘錄》載：「黎俗：男女周歲，即文其身。不然，則上世祖宗不認其為子孫也。」《黎歧紀聞》也載：「……女將嫁，面上刺花紋，涅以靛。其花或直或曲，各隨其俗。蓋夫家以花樣予之，照樣刺面上以為記，以示有配而不二也。」哥倫比亞一帶土人，則習慣把圖騰刻於屋樑上。易洛魁人把

圖騰刻於屋裡，阿泰哇人村落中，各部族分區居住，每區門前，也豎立圖騰旗杆。[47]我國佘族也在屋內供奉圖騰杖（犬首或龍頭杖）。祭盤瓠的迎祖祭祀活動中，要在屋中懸掛盤瓠像。祭祖（即圖騰）儀式分為四個步驟：

第一步，造祖宗寨，安置祖先和盤瓠畫像，進而拜盤瓠，祈求祖宗保佑狩獵、農耕都豐收以及血財興旺（血代表人口繁衍多，財代表豐產）。

第二步，由引壇師公帶領新參加圖騰的子弟入祭，即讓成年少年把正式法名寫在紅布條上，拴在圖騰杖上，表示他已是圖騰成員。同時還要由度法師公帶領子弟「食口水」，即法師含一口水通過一根竹管吐入子弟口中，法師代表祖先，子弟食了他的口水，則表示得到了祖先的血液。

第三步，由征戰師公帶領子弟出去學法，經受各種考驗。

第四步，在出征子弟歸來後，所有參加祭祖的成年人都入座，規定老年人坐上排，少年坐下排；男子坐上排，女子坐下排，進行集體聚餐，唱盤瓠歌（即圖騰史詩）。飯後送給每個人兩塊豬肉，讓他們帶回家庭，給未參加者食用。[48]

這種通過掛圖騰像、講圖騰史、給子弟舉行加入圖騰儀式等祭圖騰活動（其中大部分具有藝術性質），就是在於加強氏族間的團結，並且使氏族的綿延得到鞏固。

在非洲社會，一種成人儀式也表現出了對群體和氏族的認同。該儀式規定，青年在進入成人社會時，必須吞吃一種由先前被接納進成人社會的人的包皮製成的粉末，認為這樣做了，才表示他的身體內融進了祖先們的精氣和力量，融進了氏族中人的精氣和力量。

其次是宗教祭祀活動中的舞蹈與歌唱。格羅塞在《藝術的起源》一書中，對舞蹈的社會功能及其社會意義作了敘述，他認為原始人在跳舞期間，處於一種完全統一的社會態度之中，舞蹈的感覺與一致的動作，使人置身於其中就如處於一個單一的有機體中一樣。「原始舞蹈的社會意義全在乎統一社會的感應力」。[49]心理學家藹理斯在《生命之舞》內也說：「除了戰爭外，在原始生活中，舞蹈是有利於社會團結的主要因素；它實在是戰爭的最佳訓練。舞蹈具有雙重的影響力：一方面，它說明了進化中行動和方式的統一；另一方面，由於人類天生是一種膽怯的動物，它具有給予勇氣的珍貴功能。」[50]加入圖騰的入社舞蹈，要裝扮成圖騰的樣子或帶圖騰面具，要模仿圖騰的動作，新成員還通過舞蹈學習生產技能，並且相信加入了入社跳舞後就能得到圖騰的特殊魔力，這無疑是氏族進行集體、團結教育的最佳手段。比如在我國西南地區，一些有虎圖騰崇拜的彝族就有祭虎的樂舞。他們自稱虎族，彝語中的「羅羅」、「保羅」就含此

意。明《虎薈》卷三中說：「羅羅──雲南蠻人，呼虎為羅羅，老則化為虎。」雲南南澗縣彝族每隔三年的首月（虎月）的第一個虎日大祭要表演母虎十二獸舞。雲南楚雄彝族自治州雙柏縣彝族，每年農曆正月初八到十五日的「虎節」之中要表演「虎舞」。身著虎裝、臉畫虎紋的「虎頭」（往往由老人扮演）帶領著八隻「老虎」隨著鼓點起舞。虎舞象徵性表達虎祖先如何指導景頗族「目腦」舞舞隊行進路線示意圖「虎子虎孫」們如何勞動，如何追根念祖，如何同心同德維繫虎族……虎舞中人們還不斷呼喊著「羅哩羅」，即呼喊自己的圖騰祖先（在彝語中即指「虎呀虎」）。正是通過這樣的圖騰舞蹈，強化了同根意識，增強了民族的內聚力。雲南景頗族的祭祖歌舞盛會《目腦縱歌》，則是借祭祀樂舞來重溫祖先遷徙的艱難歷程，以表現一種對祖先的敬重和全族團結一致的精神。當董薩（巫師）主齋過最大的「木代目腦」後，則舉行開跳儀式。成千上萬的景頗人踩著鼓點逐一進入舞場，在領舞人的帶領下，嚴格按照目腦柱上的雲紋蜿蜒而舞行。先是由北朝南走，表現祖先由北方（相傳是青藏高原）往南方遷移的過程。然後再由南向北，象徵著重溯祖地，求得與祖先在心理與精神上的回歸與匯合。舞蹈規定舞步一步不能錯，錯了就會被祖靈怪罪，會遭受災禍。那些看上去蜿蜒曲折如走迷宮式的舞蹈佇列，既再現了景頗先祖們圍獵以及戰鬥列陣的情形，又表現了今人對歷史的重溫。還有一些送葬舞，也有維繫家族、親友團結的作用。如普米族人，家中死人後，在家停屍的時間，有的兩三天，有的長達十幾天，好讓親友前來與死者告別。在火葬的前一天晚上，親友、村民紛紛來聚，舉行大規模的聚餐。飯後，則在院內生一堆篝火，大家手拉著手，環火而舞，同時唱送葬歌。在我國，各民族的喪葬儀式，幾乎都通過對死去的年長族人的弔唁起到一種增強家族的認同感和內聚力的作用。如納西族的祭奠儀式中，由親族哭唱的哀歌內就充滿著一種強烈的家族團結觀念：

> 你活著的時候，
> 在村寨立下了不可磨滅的功績，
> 你教導族人道德為人，
> 你指點族人行善好施，
> 與賢能的人交結朋友，
> 與善良的人家締結良緣，
> 你和我們同歡共樂，
> 有酒共飲，有茶共喝，
> 有福同享，有難同當。

> 百家燒著百塘火，
> 百塘火焰一樣熱烈；
> 千人懷惴千顆心，
> 千顆心思一樣和好。
> 高高的雪山休想阻擋我們，
> 深深的江河休想阻隔族人，
> 九山燃燒的大火燒不散我們，
> 七穀氾濫的洪水也沖不散我們，
> 我們是無敵的宗族，
> 誰人也別妄想陷害我們。
>
> 在我們族人面前，
> 沒有天災人禍，
> 所有的人貧富均等，飽餓均勻，
> 不論大小，冷暖一致，
> 沒有相互的輕視，
> 沒有善惡不分，
> 如同成圈的犛牛角，合攏在一起，
> 不像失去蜂王的岩蜂，四處散飛。
> 像絲線纏繞的線球，結為一體，
> 不像馬尾織的籮篩，相隔相離。[51]

　　雖然這些祭奠哀歌是經過許多代的人加工與創造才形成的，但其最早的內容中也必然具有團結全族、強化家族觀念的涵義。而有關祈雨的宗教性舞蹈，則更是一次巨大的集體活動，需要彼此配合默契。還有的舞蹈則是體現出一種集體的忍耐力。如美洲西部大草原上的美洲土著居民舉行的宗教性舞蹈「太陽舞」，是通過一種自我折磨來表現勇氣和耐力的。太陽舞由薩滿領導，舞蹈的人用一根繩子穿過自己的皮膚，把繩子拴在柱子上，他們圍著柱子邊走邊舞，還使勁拉曳繩子，直到自己昏倒在地或皮膚撕裂為止。[52]

　　對宗教藝術產生奧祕的探索，是有積極意義的。一方面，我們瞭解到，宗教藝術產生的過程，與原始人的社會與自然條件、經濟生活、心理基礎（尤其是個人或部族求生存、求發展的生命本能）有著極為密切的關係。早期宗教藝術之中所躍動著的勃勃生命激情也正源出於此，乃至我們今天還為原始宗教藝術的生命力所感動，所傾倒。另一方面，對宗教藝術

產生過程的探討，也為正確探索藝術起源的問題提供了一條重要途徑。它至少使我們看到，藝術的起源與宗教的起源是分不開的，它們是一道產生的。在原始社會即原始宗教時代，原始宗教藝術也是原始藝術，從這個意義上講，藝術與宗教都起源於原始人的社會實踐與混沌意識。正如我們前面已經說到過的，在原始時代，原始宗教、原始藝術本身又是原始生產活動中的一個不可缺少的環節，生產、宗教、藝術往往是三位一體混融在一起的，原始宗教與原始藝術本身即是原始人社會實踐的一部分。這種實踐行為的混融性便決定了思維意識的混沌性。藝術正是這種混融性實踐與混沌性思維的產物。

注釋

1、2. 參見馬林諾夫斯基：《巫術科學宗教與神話》，中國民間文藝出版社1986年版，第121～122頁。

3. 參見宋兆麟：《左江崖畫考察記》，載《文物天地》1986年第2期。

4. 《馬克思恩格斯全集》，第3卷，第35頁。

5. 轉引自朱狄：《藝術的起源》，第138頁。

6、7、8. 李旭：《迴旋著生命主題之美──傣族古代美學思想分析》，載《雲南民族學院學報》1991年第1期。

9、10. 轉引自徐一青、張鶴仙：《信念的活史：文身世界》，四川人民出版社1988年版，第14、33頁。

11、12. S・阿瑞提：《創造的祕密》，遼寧人民出版社1987年版，第313、314頁。

13. 參見楊天佑：《麻栗坡大王岩崖畫》，載《雲南文物》第15期，1984年6月。

14. 陳醉：《裸體藝術論》，中國文聯出版公司1987年版，第25頁。

15. 參見秋浦：《薩滿教研究》，上海人民出版社1985年版，第27～30頁。

16. 參見高立士：《彝族密且人的原始宗教》，載《思想戰線》1989年第1期。

17. 恩斯特・凱西爾：《人論》，上海譯文出版社1985年版，第107頁。

18. 參見《中國少數民族宗教概覽》，中央民族學院出版社1988年版，第246～247頁。

19. 《馬克思恩格斯選集》第4卷，第2頁。

20. 普列漢諾夫：《論藝術》，三聯書店1973年版，第58頁。

21. 列維・斯特勞斯：《野性的思維》，商務印書館1987年版，第120頁。

22. 蘭克：《原始的宗教與神話》，載《民間文藝集刊》第4輯。

23. 蓋山林：《陰山岩畫》，內蒙古人民出版社1987年版，第114頁。

24. 見朱狄：《原始文化研究》，第87頁。

25. 王炳華：《天山：遠古的性崇拜──記新疆呼圖壁生殖崇拜岩雕刻畫》，載《美育》1988年第4期。

26. 見汪寧生：《雲南滄源崖畫的發現與研究》，文物出版社1985年版，第100頁。

27. 貝爾納：《歷史上的科學》，科學出版社1983年版，第53～54頁。

28. 弗雷澤：《金枝》，中國民間文藝出版社1987年版，第473頁。

29. 格羅塞：《藝術的起源》，商務印書館，1984年版，第170頁。

30. 《聞一多全集》第一卷，三聯書店1982年版，第113頁。

31. 參見林河：《「九歌」與沅湘民俗》，三聯書店1989年版。

32. 參見宋兆麟：《巫與民間信仰》，中國華僑出版公司1990年版。

33. 參見王元麟：《論舞蹈與生活的美學反映關係》，載《美學》第二期。

34. 參見《中國少數民族宗教概覽》第270頁。

35. 可參見方紀生：《民俗學概論》，北京師範大學史學研究所，1980年；李暉：《江淮民間的生殖崇拜》，載《思想戰線》1988年第5期，以及弗雷澤《金枝》第11章「兩性關係對於植物的影響」。

36. 參見李子和：《論儺面具》，載《儺・儺戲・儺文化》一書，文化藝術出版社1989年版；庹修明：《儺戲・儺文化》，中國華僑出版公司1990年版。

37.弗雷澤：《金枝》，第473頁。

38.馬林諾夫斯基：《文化論》，中國民間文藝出版社1987年版，第78頁。

39.維‧特納：《充滿象徵的森林：恩登布人的儀式》，紐約，伊薩卡，康奈爾大學出版社1967年版。可參見馬文‧哈裡斯：《文化人類學》，東方出版社1988年版，第325～329頁。

40.〔美〕維克多‧特納編：《慶典》，方永德等譯，上海文藝出版社1993年版，第24頁。

41、42. 艾爾汶‧羅德：《心理》，圖林根，1910年，第2卷，第9、11頁，轉引自盧卡契：《審美特性》中譯本，第1卷第329～330頁。

43.喬治‧湯姆森：《詩歌藝術》，見大衛‧克雷格：《馬克思主義者論文學》，紐約，1975年版，第55頁。

44.參見庹修明：《儺戲‧儺文化》，第61～62頁。

45.《馬克思恩格斯選集》，第3卷，第354頁。

46.參見摩爾根：《古代社會》，上冊，商務印書館1977年版，第237～238頁。

47.以上圖騰材料可參見岑家梧：《圖騰藝術史》，上海文藝出版社1988年影印本，第51、57頁。

48.參見宋兆麟：《巫與民間信仰》，第89頁。

49.格羅塞：《藝術的起源》，第170頁。

50.藹理斯：《生命之舞》，三聯書店1989年版，第53頁。

51.轉引自楊智勇：《西南民族的生死觀》，雲南教育出版社1992年版，第303～304頁。

52.馬文‧哈裡斯：《文化人類學》中譯本，第321頁。

第三章
宗教藝術中的生死意識

死亡是通向另一世界的大門，這不只是字面的意義而已。據初始宗
教底大多數學說來說，宗教底啟發尚不都是來自死亡這件事，也是
很多很多來自死亡這件事。

——馬林諾夫斯基：《巫術、科學、宗教與神話》

如果探尋死的意義，那首先應該明白死不是孤立的現象，其背後還
擔負著生。也就是說，生與死是不可分離的。這種不可分性是必然
的絕對的而不會因為人們的好惡有所改變。這樣，死的意義同時也
還意味著生的意義。因此，探尋死的意義，實際上也就是探尋生的
意義、探尋生與死的意義。

——鈴木大拙：《超越自我的生活》

在原始先民的混沌意識裡，人的生命也如同大自然的生命一樣，有著
盛衰消長、春榮冬枯的變化，也如同日月星辰，有著東升西落、顯晦陰陽
的運轉。大自然中的植物與動物的死亡，使他們缺少了食物的保障，危及
到部落的生存。他們對大自然中的死亡是敏感的，焦慮的。於是他們想像
以某些巫術或宗教儀式去阻擋這種死亡，或者幫助大自然獲得生命的本
原。同樣，同類的死亡，也削弱了部落的生產力、戰鬥力，也危及到部落
的生存。死亡威脅，使得他們極不願意承認這一事實，他們忌諱說「人已
死去」，而寧願相信人的靈魂暫時離開，在不久的將來，當靈魂再度回
來，人照樣會復活的。於是，他們極其重視喪葬儀式，並產生了多種形式
的送魂、祭魂、招魂儀式。他們甚至幻想著人可以永恆不死，以對抗死亡
的恐懼。宗教正是在人的這種樂生懼死的本能基礎上，給人們創造了天堂
仙境的幻影和地獄的恐懼，創造了靈魂不朽的迷幻，給人們以某種心理的
補償和安慰。與之相應的宗教藝術，同樣也樂於將生與死作為它永恆的主
題，創造出無數悲悲喜喜、幻影叢生的故事。

一、長生不死的嚮往

　　世界各民族都有對死亡和災病的恐懼與逃避的本能，也都有追求永恆生命和幸福的欲望。凱西爾曾指出：「即使在最早最低的文明階段中，人就已經發現了一種新的力量，靠著這種力量他能夠抵制和破除對死亡的恐懼。他用以與死亡相對抗的東西就是他對生命的堅固性、生命的不可征服、不可毀滅的統一性的堅定信念。」[1]這種對抗死亡的觀念，其表現之一就是長生不死的意識。《聖經》中說伊甸園中有生命樹，吃了生命樹上的果實就會長生不老，只是因為亞當與夏娃只吃了智慧樹的智慧果而沒有吃生命樹的果實，所以人類不得不死亡。巴比倫神話中有吃了能令人不死的生命草，我國少數民族納西族東巴經的《祭天古歌》中也有能令人長生的不死之藥。而中國漢民族中產生的宗教——道教，對長生不死的追求則更為強烈。它不像佛教與基督教那樣，把永恆的生命和幸福寄託於彼岸世界，去追求一種死後的天堂與極樂世界，而是追求一種現世享受的長生不死，追求在現實世界中的肉體得道成仙。之所以產生這種特殊的追求，一方面是與中國人原始的自然主義意識有關。這種自然主義的意識體現在哲學上則是主體與客體的不分、天地人同一的天人合一觀念，故而缺乏彼岸世界的觀念。「一天人，合內外，亦可謂中國人之宗教信仰。」[2]在原始先民的意識裡，人乃天地所生，也理應與天地同壽。另一方面，這又是與中國農業社會的功利主義思想緊密聯繫的。儒家大師孔子曾言：「未知生焉知死。」他之所以不探討死後的問題，並不是他具有無神論的意識，而是他考慮的只是現實的功利問題，他需要的是解決現實的問題。因此，人們更願意幻想出一種既享受現世生活又逍遙自在、超脫而且長生不死的神仙，並創造出一個神仙生活的烏托邦——仙境。這個仙境絕不能等同於佛教的極樂世界與基督教的天堂，它是現世的、此岸的，而不是死後的彼岸世界。對於講求功利性、現實性的中國人來說，死後的世界如何美好，畢竟不是追求的目的，更重要的是如何保持生命的長在與享受。

　　中國神仙與長生思想起源甚早。春秋戰國時代，燕、齊一帶就出現了神仙方士，尤其是齊地，目睹海上奇異景觀「海市蜃樓」，而產生了海外仙山蓬萊三島的幻想。齊威王、齊宣王、燕昭王都有過派人入海求蓬萊、方丈、瀛洲三神山的舉動。[3]傳說，蓬萊三島在渤海之中，「諸仙人及不死之藥皆在焉。其物禽獸盡白，而黃金銀為宮闕。」[4]「珠玕之樹皆叢生，華實皆有滋味，食之皆不老不死，所居之人皆仙聖之種。」[5]《莊

子》一書，記載有藐姑射山上的神人，「肌膚若冰雪，綽約若處子。不食五穀，吸風飲露。乘雲氣，御飛龍，而遊乎四海之外。」[6]傳說為屈原所作的《楚辭·遠遊》篇也有神仙思想的表現，其中載：「聞赤松之清塵兮，願承風乎遺則。貴真人[7]之休德兮，羨往世之登仙。」「餐雲氣而飲沆瀣兮，漱正陽而含朝霞；保神明之清澄兮，精氣入而粗穢除。」「仍羽人於丹丘兮，留不死之舊鄉。」甚至還寫到作者與仙人一起遊歷天都的動人場面。王逸說《遠遊》乃是「托配仙人，與俱遊戲，周曆天地，無所不到」。[8]這說明楚國也盛行仙人之說。《戰國策》和《韓非子》還載楚地有獻不死之藥於荊王之事。《山海經》中也有「不死之國」[9]、「不死之藥」、「不死樹」[10]的記載。到秦始皇、漢武帝，神仙思想得到更進一步的發展。此時，由於五行陰陽學與神仙術的結合，神仙家更是大得皇帝的信任，他們為適應最高統治者長生不死的幻想，編造出許許多多的仙境、神山、不死藥的奇談，而且在皇帝周圍形成了一個以神仙方術謀生的職業集團。《漢書·郊祀志》載秦始皇迷於神仙之道，遣徐福、韓終等帶童男童女入海求仙採藥。漢武帝時，「新垣平、齊人少翁、公孫卿、欒大等，皆以仙人、黃冶、祭祠、事鬼、使物、入海、求神、採藥貴幸，賞賜累千金」。魏晉時期，隨著道教的形成，講究與追求養生、煉丹、神仙變化之術的方士、道士則更多，如長房、左慈、于吉、上成公、東郭延年、王真、魏伯陽、葛玄、葛洪、陶弘景等等。魏晉神仙道教把神仙思想更加理論化、體系化，並有專門性的著作或單篇文章對其進行探討。如葛洪的《抱樸子》、陶弘景的《合丹法式》等。李唐時代，李氏王朝推崇道教，亦追求長生與方術。因此，在中國，可以說，神仙與長生不老思想一直在社會的上層和下層中間流行，並成為中國傳統文化思想之一，而各種求長壽、求永生的丹藥方術也載入典籍，傳播於世。

　　為了宣傳這種神仙與長生不老思想，道教經典以及一些與道教密切配合的仙真人物傳記、神異志怪小說、神魔小說乃至繪畫、音樂都表達了對美妙的神仙境界、自由的神仙生活、長生不死的神仙人物的嚮往與渴求，傳達出了人們那種希冀延續或超越有限生命、享受安逸自由生活的本能願望。

　　仙界勝境的創造一直是道教經典與道教藝術的重要題材。仙界的特點，大都是物產豐富，內有黃金之台、百味之食、瓊液玉漿，還長有長生不死之仙草或石藥，生活在那裡的仙人，「貌如冰雪，形如處子」，雖歲在幾百年或幾千年以上，但仍「血清骨勁，膚實腸輕」，「宛若少童」。[11]這些仙界一般都在哪些地方呢？一在海外，如蓬萊、瀛洲、扶桑；二在西方，如昆侖山；後來則擴大到凡是有深山大湖的地方，如洞庭湖、天臺山

等，有的還把洞穴當作仙界。仙界被安置於這些地方，一是因為這些地方本身就具有神祕莫測的色彩，二是因為這些地方是人們一般難以抵達的。由於拉開了距離，反而造成一種強烈的吸引力，並產生一定的審美感。如託名東方朔的《海內十洲記》對海上仙山洲島的描寫：

> 元洲，在北海中，地方三千里，去南岸十萬里。上有五芝玄澗，澗水如蜜棗，飲之長生，與天地相畢。服此五芝，亦得長生不死，亦多仙家。長洲，一名青丘，青海辰巳地，方五千里，去岸二十五萬里，則生大樹，長三千丈，大二千圍，甚多靈藥，甘液玉英，無所不有。其上有民人，皆壽二百六十歲。又靈狐之獸，大者如犬，色有五色，叫聲響四千里，威制虎豹萬禽，得衣其毛，壽同天地。左則有風山，山常震聲，上有紫府宮，天真神仙玉女所游觀。

如傳說為陶淵明所作的《搜神後記》載有桃源異境並記述一人誤墮山中大穴，見二仙人對弈，仙人請他飲玉漿、食石髓的故事；劉義慶《幽明錄》還載一男人被其婦推墮入穴中，在穴中行，入一都郭，「郭郭修整，宮館壯麗，台榭房宇，悉以金魄為飾，雖無日月，明逾三光。人皆長三丈，被羽衣，奏奇樂，非世所聞也」。其中有與天地同壽的龍珠，食之可長生。其他的一些傳記或小說，如《神仙傳》、《列仙傳》、《玄中記》、《漢武內傳》、《漢武故事》等都對仙人仙境作了活靈活現的描述。按照神仙家的設想，仙界是一個既可長生、又可享受現世生活並達到一定權勢的天國，在那裡可以滿足人們的各種欲望。「得仙道，長生久視，天地相畢……飲則玉體金漿，食則翠芝朱英，居則瑤堂瑰室，行則逍遙太清……或可以翼亮五帝，或可以監禦百靈，位可以不求而自致，膳可以咀茹華璠，勢可以總攝羅酆，威可以叱吒梁成。」[12]正因為如此，仙境與仙人生活才為人們所渴慕，也才產生了許許多多幻想長生或遊歷仙界的遊仙、遇仙作品。於是，我們看到，早在西漢時期的許多墓室之內，就出現有墓主人飛升仙界或身處仙境之內的繪畫。如1972年湖南長沙馬王堆一號出土的T形帛畫中，就有女墓主奔月升仙的畫面。1976年在洛陽發現的西漢卜千秋墓內的壁畫上，有乘三足鳥的女主人與乘騰蛇持弓的男主人一道飛升成仙的描繪，此外，還有身披羽衣的方士；墓門內的上額，還有人首鳥身的仙人立於山頂，作展翅欲飛狀態。而山東臨沂金雀山漢墓出土的帛畫內，墓主正置身於蓬萊的仙山瓊島之中。魏晉至唐描寫神仙、游仙、遇仙的作品更是層出不窮。儘管它們之中有著情調高雅低俗的不同，有著文學性強弱優劣的區別，但其中都有對長生、仙界和物欲的追求，均可納

入道教文學範圍。

　　如曹植的《五遊》詩：「九州不足步，願得凌雲翔。逍遙八紘外，遊目曆遐荒。披我丹霞衣，襲我素霓裳。華蓋芬晻藹，六龍仰天驤……帶我瓊瑤佩，漱我沆瀣漿。蹴躡玩靈芝，徙倚弄華芳。王子奉仙藥，羨門進奇方。服食享遐紀，延壽保無疆。」他想像著仙人給他玉漿、靈芝、仙藥、奇方，服食它們則可延壽保生。如郭璞《遊仙詩》其中說到：「吞舟湧海底，高浪駕蓬萊。神仙排雲出，但見金銀台。陵陽挹丹溜，容成揮玉杯。姮娥揚妙音，洪崖頷其頤。升降隨長煙，飄飄戲九垓。奇齡邁五龍，千歲方嬰孩。」他描寫的是入海上蓬萊仙島的情景，詩中幻想著神仙從金銀臺上排雲而出，升降隨煙，飄逸戲遊。他們又都是雖上千歲之齡卻有宛若嬰孩的面容。這同神仙家展現的仙界有何區別？又如李白的一些遊仙詩，也反映出他對仙人、女真的崇敬與頌揚。他的《飛龍引》想像遠古的黃帝亦是過著神仙生活，他「飄然揮手凌紫霞，從風縱體登鸞車」，有許多的宮中采女、後宮嬋娟侍候著他，「載玉女，過紫皇，紫皇乃賜白兔所搗之藥方，後天而老凋三光。下視瑤池見王母，蛾眉蕭颯如秋霜」。其《廬山謠寄盧侍御虛舟》中又寫道：「遙見仙人彩雲裡，手把芙蓉朝玉京。先期汗漫九垓上，願接盧敖遊太清。」他的《游泰山》詩曾寫道：「玉女四五人，飄颻下九垓，含笑引素手，遺我流霞杯。」《夢遊天姥吟留別》雖標記夢，但也是存思之作，其中寫到洞天仙境與仙人的出場：「洞天石扉，訇然中開。青冥浩蕩不見底，日月照耀金銀台。霓為衣兮風為馬，雲之君兮紛紛而來下。虎鼓瑟兮鸞回車，仙之人兮列如麻。」在另外一些詩裡他還明確表述了他對神仙的嚮往，如「當餐黃金藥，去為紫陽賓」[13]，「傾家事金鼎，年貌可常新。所願得此道，終然保清真。弄景奔日馭，攀星戲河津。一隨王喬去，長年玉天賓」。[14]他願意去煉丹以保面貌長新，並且遨遊雲漢，成為天仙。

　　遇仙故事的描述，往往是以表現神仙生活的美好自在與神仙世界的長久為主，它常常以凡人與仙人的分別作為結局，它說明凡人雖可一時闖入仙境，但畢竟不可長留，並且不可再次尋得。同時它又以仙界方三日、世上已千年的時間倒錯，襯托出仙人長生不死的可能，表現出凡人對仙界的企羨。如王質遇仙而觀棋，起身歸家時視斧柯已盡爛（見《述異記》）。如《拾遺記》所記採藥人入山逢仙女，這一故事比王質的故事寫得更具文學色彩，其中描寫到：

　　　洞庭山浮於水上，其下有金堂數百間，玉女居之。四時聞金石絲竹
　　　之聲，徹於山頂……其山又有靈洞，入中常如有燭於前，中有異香

芬馥，泉石明朗。採藥石之人入中，如行十裡，迥然天清霞耀，花
芳柳暗，丹樓瓊宇，宮觀異常。乃見眾女，霓裳冰顏，豔質與世人
殊別。來邀採藥之人，飲之瓊漿金液，延入璿室，奏以簫管絲桐。
餞令還家，贈之丹醴之（按：疑「之」當作「為」字）訣。雖懷慕
戀，且思其子息，卻還洞穴，還若燈燭導前，便絕饑渴，而達舊鄉。
已見邑裡人戶，各非故鄉鄰，唯尋得九代孫。問之，云：「遠祖入
洞庭山採藥不還，今經三百年矣。」其人說於鄰里，亦失所之。[15]

　　《搜神後記》又有袁相、根碩二人入山打獵遇仙的故事，它與《幽明
錄》中所載的劉晨、阮肇入天臺山取　皮而得與仙女共結連理之好的奇遇
是同一類型，二者都以凡人的思歸凡間而與仙女分離而告結束。遇仙故事
把神仙境界與凡人的距離拉近了，它改變了過去那種蓬萊仙境「煙濤微茫
信難求」的觀念，而使仙境與人間社會勾通起來，形成一種仙境即為人間
樂土的觀念。這無異於給求仙修道的凡人增添了一種成仙的可能與希望。
遇仙故事的深層，蘊含著的仍然是對長生不死的追求。中國古代幾千年歷
史中，入山訪道尋仙者從未間斷過，這不能不說遇仙傳說正起著某種啟示
與引導作用。
　　道教藝術對長生不死的追求還表現在它們對仙真人物與方士的描寫
上。道家小說常常寫出他們的神異性，極力渲染他們的長生和返老還童之
術。如女仙麻姑，見東海之水已經三次變成桑田，儘管天地已經發生過
巨大變遷，時間已經過去了多少千年，但她仍然還保持著十八九歲的美
貌。[16]又如西王母，從其形象的演變亦可見出神仙家是如何利用她來宣傳
長生思想的。西王母最初本是位於西方的一個原始部族的名稱，後來在
《穆天子傳》中則演變為人君模樣，且為女性。進入神話，則由人演化為
神，《山海經》中的西王母形象，「其狀如人，豹尾虎齒而善嘯，蓬髮戴
勝」。穴居於昆侖或玉山，為瘟神和殺神，此時西王母已是一半人半獸的
神。而隨著神仙方術的興起，西王母形象則從豹尾虎齒的怪異之神演變成
操不死之術的西方神仙家了。《莊子・大宗師》最早透露西王母得道成為
仙人的消息，《大宗師》云：「黃帝得之（按：指得道），以登雲天；顓
頊得之，以處玄宮；禺強得之，立乎北極；西王母得之，坐乎少廣。」
《釋文》：「少廣，西極山名也。」《淮南子・冥覽訓》和《靈憲》書
中，就有羿請不死之藥於西王母，而嫦娥竊以奔月的內容。《歸藏》亦云
嫦娥竊不死之藥。漢代，西王母又成為福壽之神或者一位來往於天上人間
的飄飄女仙。《十洲記》說她居昆侖仙都，而且統轄真官仙靈，僅在天帝
之下。《漢武故事》寫她下凡會見漢武帝時，竟是一派仙氣。「是夜漏七

刻，空中無雲，隱如雷聲，竟天紫色。有頃，王母至，乘紫車，玉女夾馭，戴七勝，履玄瓊鳳文之舄，青氣如雲，有二青鳥如烏，夾侍母旁」。漢武帝向她請不死之藥，她不與，只出示仙桃七枚，自啖二枚，與漢武帝五枚。《漢武內傳》則稱她為道教最高神元始天王的徒弟，而且年可三十，「天姿掩藹，容顏絕世」。從篇幅上看，《漢武內傳》中的西王母會漢武帝比《漢武故事》增加了更多的神仙內容，比如有墉宮女子來傳達西王母之命，諸侍女奏仙樂唱歌，上元夫人應命來降，西王母、上元對漢武帝談論服食長生、神書仙術，並授以仙書神符等情節，大大強化了神仙道教的氣氛。在描寫上，則加強了排偶誇張，詞藻豐贍盡其鋪寫之能事，並夾雜有五言詩形式於其中。藝術性的增強亦在於進一步渲染神仙色彩。

還有些小說，則宣傳了道士經修煉後飛升成仙的事蹟，以證明神仙學所言人的肉體可以永存的真實。不過，真實地看到人白日升天的事畢竟是不可能的，為了瞞天過海，神仙道教往往把升天成仙之事變形化，如變成鶴，或是乘飛馬、飛鳥上天，或說成是如蟬或蛇一樣蛻皮殼而升天，或說成是入山中而不知所向，而過多少年，人們亦見之，已是一派仙風道骨，未見衰老之顏。《抱樸子‧論仙篇》載：「案仙經，上士舉形升雲，謂之天仙；中士游名山，謂之地仙；下士先死後蛻，謂之屍仙。」《搜神後記》載學道之人丁令威化鶴成仙事：

> 丁令威，本遼東人，學道於靈虛山。後化鶴歸遼，集城門華表柱。時有少年舉弓欲射之，鶴乃飛，徘徊空中而言曰：「有鳥有鳥丁令威，去家千年今始歸。城郭如故人民非，何不學仙塚纍纍。」遂高上衝天。今遼東諸丁雲其先世有升仙者，但不知名字耳。

葛洪《神仙傳》也記有蘇仙公化鶴之事。化鶴成仙事，得源於古神話中的羽人，《論衡‧無形》篇曾載：「圖仙人之形，體生毛，臂變為翼，行於雲，則年增矣，千歲不死，此虛圖也。」說明傳說中的古仙人乃體生羽毛的飛仙。《搜神記》則載淮南王劉安好道術，而仙人八老公則變形為八童子拜見，八公援琴而弦歌曰：「明明上天，照四海兮。知我好道，公來下兮。公將與餘，生羽毛兮。升騰青雲，蹈梁甫兮。觀見三光，遇北斗兮。驅乘風雲，使玉女兮。」可見，成仙升天總是與體生羽毛有關。道教吸收古代傳說，把成仙進一步附會於道士身上，創造了道教創造人張道陵化鶴升天故事，以後多數得仙者多是乘鳥或鶴飛升上天並且來往仙凡之間的。《淮南子‧說林訓》云：「鶴壽千歲，以極其遊。」鶴成為長壽的標誌，故多與仙人相連。《述異記》載，一個名叫荀瓌的人，好寫文章及道

術，潛心鑽研道教的辟穀術，一日游黃鶴樓，則見騎鶴仙人飄然而降，羽衣虹裳，賓主歡對而談。

　　道教的長生法還包括服食外丹、辟穀、吐納法，這些法是對凡人而言的，是凡人修煉成仙的途徑。《周易參同契》認為食用外丹可以返老還童，長生不死。葛洪則把服金丹大藥、行炁、房中術（寶精），看作成仙的三件大事。《抱樸子・釋滯》云：「欲求神仙，唯當得其至要，至要者在於寶精、行炁，服一大藥便足，亦不用多也。然此三事，複有淺深，不值明師，不經勤苦，亦不可倉卒而盡知也。」道家小說對這種行長生之法的事也都有描述，其目的除了記怪異之外，還在於宣傳與炫耀長生之法。《漢武故事》載：「時上（指漢武帝）年六十餘，髮不白，更有少容，服食辟穀，希複幸女子矣⋯⋯三月丙寅，上晝臥不覺，顏色不異，而身冷無氣。明日色漸變，閉目，乃發哀告喪。未央前殿朝晡上祭，若有食之者⋯⋯常所幸禦，葬畢，悉居茂陵園，自建好以下，上幸之如平生，旁人弗見也。」可見，漢武帝並沒有死，而是像道教說的那樣，是屍解成仙了。《漢武故事》還載長陵女子，死而有靈為神君，曾打扮得漂漂亮亮欲與霍去病行房事，去病不肯，竟然亡去。原來神君知道去病精氣少，壽命不長，本想乙太一精補之，可得延年。可惜霍去病不知，而錯過了機會。漢武知道後，則去拜訪神君，向她請教房中術，竟然行之有效，不異容成。一些詩人的《游仙詩》也幻想著採藥煉丹，如嵇康《遊仙詩》：「採藥鐘山隅，服食改姿容。蟬蛻棄穢累，結友家板桐。」郭璞《遊仙詩》：「登嶽採五芝，涉澗將六草。散髮蕩玄溜，終年不華皓。」江淹有《贈煉丹法和殷長史》詩，內云：「方驗參同契，金灶煉神丹」，表現出對採藥煉丹的嚮往，亦見出對長生不老的嚮慕。葛洪《神仙傳》中的「黃初平」篇，還敘述了黃初平與其兄服藥而長生的故事。故事說黃初平15歲時被一道士引至金華山中牧羊，45年後其兄往尋，看到初平能使白石化為羊群。其兄欲從初平學仙道，與初平「共服松脂、茯苓，至五百歲，能坐立亡，行於日中無影，而有童子之色」。

　　為加強長生觀念的說服力，道家小說往往把一些歷史上有名的人物說成是習長生之術並且成仙的人，他們用虛構的傳說去彌補歷史，去改造神話，以造成一種假象，似乎長生不老並非誑人之語。比如傳說中的黃帝，道教就把他當作昆侖山上的仙人，黃帝得道也是乘龍上天的。梁陶弘景《真靈位業圖》還以「玄圃真人軒轅黃帝」列在第三十位的二十四左位。秦始皇、漢高祖也在其列。而淮南王劉安白日升仙的傳說更是多次出現於道家小說之中。《洞冥記》裡就曾記載了東方朔的故事，把他的出身、仙術以及遇見西王母的故事描寫得活靈活現，給東方朔這一歷史人物塗上了

撲朔迷離的神奇色彩，成為人們嚮往的對象：

> 東方朔字曼倩。父張夷，字少平，妻田氏女。夷年二百歲，顏如童
> 子。朔生三日而田氏死，時景帝三年也。鄰母拾而養之。年三歲，
> 天下祕識一覽暗誦於口，常指揮天下空中獨語。鄰母忽失朔，累月
> 方歸。母笞之，後複去，經年乃歸。母忽見，大驚曰：「汝行經
> 年一歸，何以慰我耶？」朔曰：「兒至紫泥海，有紫水汙衣，仍
> 過虞淵湔浣，朝發中返，何云經年乎？」母問之：「汝悉是何處
> 行？」朔曰：「兒湔衣竟，暫息都崇堂，王公飴之以丹露漿，兒食
> 之太飽，悶幾死。乃飲玄天黃露半合，即醒。既而還路，遇一蒼虎
> 息於路旁，兒騎虎還，還捶過痛，虎齧兒，傷腳。」母悲嗟，乃裂
> 青衣裳裹之。朔複去家萬里，見一枯樹，脫布掛於樹，布化為龍，
> 因名其地為布龍澤。朔以元封中游濛鴻之澤，忽見王母採桑於白海
> 之濱，俄有黃翁指阿母以告朔曰：「昔為吾妻，托形為太白之精，
> 今汝此星精也。吾卻食含氣已九千歲，目中瞳子，色皆青光，能見
> 幽隱之物。三千歲一反骨洗髓，二千歲一刻骨代毛，自吾生已三洗
> 髓、五代毛矣。」

　　道教長生術的藝術幻想與渲染，反映出了人的生命意識的覺醒和對自
然規律的抗爭。對長生的渴望，就是對生命有限的憂患，生與死的對立與
統一就在宗教藝術的描寫裡構成了一種極其微妙而深刻的關係。

二、靈魂不朽與再生的渴望

　　靈魂不朽與再生的渴望是人類樂生懼死本能的又一面，它與長生不老的觀念一樣，都源於原始人的混沌思維。在中國古代神話中，人死後靈魂的歸宿所就是昆侖山或泰山，那裡既是冥神居住地，是死亡之山，但同時又是長生不死之鄉，是度人超脫達到永生之地。昆侖山上的西王母既是冥神主管瘟疫和人的死亡，但同時又握有不死之藥。[17]這說明在古人眼中靈魂與長生是統一的。靈魂不朽正是人達到永生的另一表現與另一途徑。

　　關於靈魂觀念的起源，恩格斯曾經談到，靈魂觀念的產生乃源於遠古時代的人們對夢的思考並受到夢的影響，夢本來是人們的思維活動，但由於原始人並不瞭解他們自身的構造，反而認為「他們的思維和感覺不是他們身體的活動，而是某種獨特的，寓於這個身體之中，而在人死亡時就離開身體的靈魂的活動」。[18]在許多民族的原始文化中，都存在著靈魂的觀念，如印度，認為人睡眠後其靈魂就離開了他而去活動，如果在人熟睡時，猛然喚醒他，往往使靈魂無法及時歸來，而導致人的死亡，而給睡眠的人改變面貌，如在他臉上塗上顏色或給他貼上鬍子，人的靈魂歸來時就會不知道他的住宅，睡眠的人就會死去。印度人並且認為人的肉體雖可以腐爛，但靈魂是永存不朽的。在我國的原始文化中，山頂洞人在埋葬死者就在屍體上撒上赤鐵礦粉末，廣西桂林市郊的獨山甑皮岩洞穴遺址，清理出18具人骨，有的骨架上也附著紅色赤鐵礦粉末。仰韶文化北首嶺墓地的一些遺骸上發現有塗朱現象。元君廟墓地429號墓為兩個女孩的二次合葬，墓底用火燒土塊鋪得平坦整齊，其中一具頭骨前額染有紅色。「這種紅色物質，可能被認為是血的象徵。人死血枯，加上同色的物質，希望他（或她）們到另外的世界永生」。[19]仰韶文化中的甕棺，甕頂都留有小孔，以便讓不死的靈魂可以出入。據永寧納西族的葬俗調查，該族在盛骨灰的陶罐或布袋上也要穿一孔。同時還有隨葬品葬入墳墓內。隨葬品的出現表明原始人希望靈魂不朽，生前最喜歡的東西以及生活必需品，隨死者一起殉葬，就是為了使他在幽冥之中能夠繼續使用。我國少數民族中的赫哲族認為人有好幾個靈魂，有「生命的靈魂」、「思想的靈魂」與「轉生的靈魂」。「生命的靈魂」為人與動物俱有，人死後，這靈魂就離開了肉體；「思想的靈魂」可以暫時離開肉體遠遊，並與別的靈魂發生關係，如人的夢裡面的人的活動，就是這靈魂的離開；「轉生靈魂」則有創造來世的能力，由管轉生的神靈所賦予的，人死後，它離開肉體而由管轉生的

神掌握。一個身強力壯的婦女如果沒有生育，被認為是她不具有轉生的靈魂。孕婦如果小產，被說成是轉生的靈魂被攆走了。[20]因此，人在面對死亡的時候，出於根深蒂固的本能，而極不願意承認死便是到了生命的盡頭。隨之產生的原始宗教觀念，也便把生命看作一種綜合的、連續的東西。「生命沒有被劃分為類和亞類；它被看成是一個不中斷的連續整體，容不得任何涇渭分明的區別」。[21]靈魂觀念及其不朽的產生，就是一種生命的延續欲望，是渴望永生、對抗死亡的另一種形式。布列斯特在論及埃及金字塔經文的意義時說：「它們可以說是人類最早的最大的反抗紀錄——反抗那一切都一去不復返的巨大黑暗和寂靜。『死亡』這個詞在金字塔經文中從未出現過，除非是用在否定的意義上或用在一個敵人身上。我們一遍又一遍地聽到的是這種不屈不撓的信念：死人活著。」[22]靈魂不朽正是原始人類對生命的有力肯定和對死亡的執著反抗。

由於篤信靈魂的存在，也便產生了許多靈魂崇拜儀式及其藝術形式。

各民族的喪葬儀式一般總伴隨有一些歌舞之類的藝術形式，甚至於一些葬禮上的哭也往往是以邊歌邊哭的形式進行的。喪葬儀式中的送魂、祭魂、接魂、招魂等等，其目的無非是為了安魂、尊魂，使死者靈魂得以順利升天，同時又通過祭祀儀式希望靈魂保佑活著的子孫後代的幸福與安樂。如侗族的喪葬類舞蹈中的「行相舞」，主持巫師要右手旋神傘，左手抖鈴劍，率領眾巫師繞靈柩作「超靈」之舞，其餘人眾，循規蹈矩跟隨其後，這叫行相踩堂，又名繞棺舞。參舞者均為男性，時而面對棺柩致哀，時而向天伸張雙手，十指張開作號天狀同時頓足歡呼。婦女們則於外圍繞靈堂放聲痛哭（高唱哭歌）。舞畢，主持巫師高喊「起駕」，棺柩頓起，一群巫師突然蜂擁而上，手掄紅公雞，紛紛往棺柩甩去，雞死拋於棺柩行將通過的道旁，謂之「鳳引」（寓意「鳳鳥引魂」），[23]這裡面，繞棺之舞是為了使死者靈魂得到超度，主持巫師揮動神傘與鈴劍，就是為了使死者的靈魂能有所依附。神傘、鈴劍分別為靈魂的依附之物，同時也是靈魂與天界、人界溝通的通道。[24]男性的歡呼與女性的悲哭則造成一種氣氛，代表對靈魂升天的祝頌與道別。而最後以掄死紅公雞而棄之道旁，則表示靈魂已被鳳鳥引度而去。紅公雞在民間就代替了傳說中的鳳，而在古代，鳥往往就是靈魂的象徵。以雞、鳥等飛禽的死來象徵著靈魂隨著鳥兒的導引飛向天國。哈尼族的棕扇舞中，舞者揮扇作鳥翅狀，摹仿飛鳥將死者靈魂及生前所用物品，一一銜上天去。哈尼族喪禮舞「棕扇舞」傣族富人死後，用大神鳥模型引喪，用鳥頭、鳥尾裝飾棺首、棺尾。在筆者的家鄉廣西灌陽縣，送葬時在棺木下到墓穴前，也要殺一隻紅公雞放在墓穴裡，任其在墓穴中亂撲亂打，垂死掙扎，最後再把它挑出墓穴。這也是象徵著死

者之魂被飛禽引渡而去。在《楚辭・大招》裡，鳳凰就是一隻導魂鳥。[25]
在民間傳說中，戰國時代的楚懷王死後「化而為鳥，名楚魂」。[26]1949年
2月在長沙東南近郊陳家大山戰國楚墓中出土的《人物龍鳳帛畫》，左上
方為一身姿矯健、騰飛直上的神龍，右邊則為一隻氣勢軒昂、蒼勁奮起的
神鳳，中間為一盛裝打扮的女巫，正合掌禱祝其中的神龍、神鳳也正是引
導死者的靈魂登入仙境的導魂物。《三國志・魏書・東夷傳》也說：「以
大鳥羽送死，其意欲使魂氣飛揚。」導魂與祈願死者靈魂升入仙境，體現
的是道家的靈魂思想。聞一多曾說：「道家是重視靈魂的，以為活時生命
暫寓於形骸中，一旦形骸死去，靈魂便被解放出來，而得到這種絕對自由
的存在，那才是真的生命。這對於靈魂的承認與否，便是產生儒道二家思
想的兩個宗教的分水嶺。」[27]侗族中還有送魂舞。舞時，要將所有祭供之
物焚燒掉，眾人在巫師帶領下繞火而舞以盡其興。巫師隊還要成為方陣，
手持雙標槍，進行衝陣投槍舞，輪番向火堆投射標槍，謂之「淨社」。舞
畢，主持巫師將一只龍船模型（上有鶴、鷺、花卉草人等）（按：其中
鶴、鷺也是一種導魂鳥），點滿蠟燭燈火，放入河中，順水而下。群眾則
紛紛湧向水邊，追隨「龍船」，一路向河中投石子、柴棒、糍粑、黃豆
等，謂之「添兵加糧」（按：此是靈魂上路以後路途上的安全保障）、
「祝送靈魂順風順水」，這直至燈滅船沉。[28]土家族葬禮中，也有「打繞
棺」和「打喪鼓」的群眾性歌舞活動，氣氛熱鬧歡快，毫無痛苦之意，它
反映了土家人「祭死祝生」的思想，即認為人死但靈魂不朽，需以歌舞來
慰藉與取悅它。雲南紅河、元陽、綠春等地的哈尼族的死者出殯時，本村
男女老幼和外村來參加葬禮的眾多男女，要身著華麗服飾，圍繞著喪家房
屋和靈柩團團游轉，邊搖扇子，邊吆唱著跳「莫搓搓舞」。彝族支系尼蘇
人（居於羅平縣壩區）的喪禮中還有「鬧酒」的程序，由數青年挑著酒桶
扮成醉者，東搖西擺，引起人群陣陣歡笑。祭奠者的服飾也很鮮豔，以紅
色為主，甚至連祭肉也染成紅色。水族喪禮中也設歌堂請歌手唱歌，跳蘆
笙舞，唱花燈戲。赫哲族也有「送魂」的儀式。他們認為「思想的靈魂」
是不滅的，一年之內靈魂在家顯靈，所以要供靈。在外則要去守墳、祭
墳。到一周年的時候，則由薩滿將其送入陰間世界，不然會變成鬼。送魂
時，由薩滿做一木人（稱「木古法」）代表死者，使木人穿戴上衣服，然
後上供、點香、燒紙。薩滿則跳神（按：跳神也是一種宗教性舞蹈），請
來「闊力」神（形如鳥狀）來幫忙，它可以報消息，薩滿從陰界回來，也
騎乘它（按：這也是導魂鳥的一種形式）。到第三天晚上時，薩滿來到屋
外，用弓箭射出三支箭，給死者靈魂指明方向，然後在薩滿的「陪伴」
下，把靈魂送走。[29]景頗族習慣，則是在人死後的當晚，本村寨及附近村

寨的男女老少前往死者家中參加「布滾戈」（一種祭祀性舞蹈），主人則以酒飯招待跳舞者。這一活動往往還長達幾天，目的在於使其靈魂能安然離去。[30]

對於死在住宅之外的人，中國民間宗教還要進行招魂儀式。招魂儀式往往伴隨著歌舞與呼喊。《楚辭·招魂》就是楚地巫覡舉行招魂儀式時所唱的禱詞，它用天上、地下、東方、南方、西方、北方「多賊奸些」而不可久留，而表達對靈魂歸來的呼喚。其中有「招具該備永嘯呼些」，反映出巫師行法時的呼喊吼叫的情景。我國舟山群島有一種特殊的招魂儀式。漁民們的靈魂信仰認為，死在大海裡的人，靈魂無所依靠，十分淒苦。如果被龍王捉去當推潮鬼，那就一年四季都在海底推潮磨海，苦不堪言，永無出頭之日，更無來世投胎的希望。為此，死者的家屬一定要設法把死者的陰魂招回家來，葬在岸上。這種儀式裡同樣包含著一系列的呼喚和舞蹈。儀式分二處進行。首先在死者家裡，搭起招魂的祈台，有七個道士和一個和尚從清晨開始就敲鐘打鼓，念咒施法，為的是向失落在遙遠的天涯海角中的陰魂打招呼，引起龍王、海鬼以及死者靈魂注意。一旦潮水上漲，招魂儀式則移向海灘，在海灘上搭建一個為招魂施行法術的大帳。帳內設有大醮台，上供祭品，死者的靈牌。在高桌的後面，放一把大椅子，大椅上端坐一個穿戴整齊、有鼻有眼、有腳有手的稻草人，這即死者的替身，甚至穿的衣服也必須是死者生前的舊衣褲。帳篷外，則豎一根長竹竿，竿的頂端懸吊一只竹籃，籃內罩著一隻度魂的大公雞。此外，還有招魂用的幡、燈籠，米也是招魂儀式中的法器與用具。隨著潮水的上漲，醮臺上香煙繚繞，鐘鈸齊鳴，念經之聲越來越大。夜轉深沉之時，隨著潮水的越漲越高，儀式也就越來越緊張。因為海上的遊魂快要登岸了。此時，一位道士拿著寫有死者生辰八字和姓名的招魂幡，一手搖動著搖魂鈴，步出帳篷至水邊開始招魂。道士後跟隨幾位死者的親屬或幫工，手執火把，其中一位親屬手提一盞上寫死者姓名的大燈籠，道士邊走邊搖鈴，還一邊大聲呼喊：「×××，海裡冷冷，屋裡來啊！」後邊跟著的死者親屬或幫工，就大聲應道：「來！」「來！」這樣來回走三五次，速度由慢至快，鈴聲也由輕至重、至急。遇到海灘上燃燒的篝火還都要跨越而過。直至潮水漲平，篝火漸熄，招魂道士才把招魂幡舞回帳篷內，說是已把陰魂招入幡中，然後與帳篷內的佛經、香燭、錫箔一起在稻草人前焚燒。焚燒招魂幡是讓幡中陰魂飛騰，盡快進入稻草人中。在焚燒招魂幡的同時，七道士中的領頭道士走出帳篷，去牽動帳篷前吊著的竹籃中關著的公雞的繩索，以驚動大公雞。公雞掙扎抖動，說明死者的靈魂的一部分已進入雞魂。帳篷內的和尚則一邊焚燒符籙，一邊彈米於稻草人周圍，為的是把野魂彈

走，而讓死者的真魂進入稻草人。最後，和尚從籃子裡捧出大公雞，放在供桌上，讓雞隨意吃供品。意思是讓遠道歸來的陰魂吃飽，然後有精神進入稻草人中。雞吃得差不多時，和尚抱起雞，舉起來，在稻草人頭上順旋三圈，逆旋三圈，這才把雞放掉。和尚道士也作最後一次法術，大聲念經，念咒語，法器大鳴，以表示對死者陰魂全部進入稻草人中的祝賀。一天的招魂儀式就到此結束。翌日，死者親屬把稻草人放入棺木，抬到山上埋葬。[31]

原始宗教及一些現存的民間宗教，還認為人如果被驚嚇生病，就是人的靈魂被驚散，因此要舉行招魂儀式，把魂招回，人的疾病方可痊癒。侗族認為人的靈魂與生命、名字是三者統一的，通常侗族嬰兒出生，三天之內需舉行賜魂——命名儀式，謂之「拗官」（「拗」乃討、取、要之義，魂和名均曰「官」），所賜之魂是從外婆家帶來的一只小紅包，裡面是一隻小蜘蛛（被認為是靈魂的象徵，是「系結」靈魂的靈物）和幾粒糯米。小孩夜哭或「抽風」，被認為是靈魂離開肉體在外雲遊或靈魂掉落某處不知回歸，需舉行喊魂、招魂、安魂儀式。舉行這些儀式之時，巫師都要吟咒施術，載歌載舞，直至一隻小蜘蛛出現在供桌前的大樹幹上，然後將其小蜘蛛拾起包好，謂之「來魂」，再把「來魂」放入「魂囊」中掛於病者胸前，謂之「索魂」，最後作安魂、酬神、送神儀式。清同治十三年《黔陽縣誌》卷十六《戶書·風俗》記述招魂儀式說：「病，不信醫藥，飲水不愈，輒延巫至家，徒金伐鼓，搖手頓足而號，謂之降神。亦有附體作神言者，謂之車童，跳躍既久，見有蜘蛛蟲爹則撲之，謂之打波斯，亦曰安魂。」彝族的招魂儀式亦類似侗族，不過多在村頭、橋邊、山野地上行，一邊點燃香火，呼喚魂者的乳名「回來！回來！」，一邊察看是否有小蟲跳進米碗（小蟲亦被認為是離魂的歸來）。若有，則馬上用紅紙包住，捧住往回走。一邊走，一邊叫魂。彝族的《叫魂歌》也同《楚辭·招魂》的形式一樣，極言魂不可在外遊蕩，應回到親人身邊來，歌詞唱道：

> 陰森森的山箐裡你不要在，
> 黑漆漆的深林裡你不要在，
> 荒涼的山野裡你不能在，
> 冷颼颼的橋頭你不能在，
> 險陡的山路邊你不能在，
> 高高的岩子底下你不能在，
> 聞不到煙火的地方你不能在，
> 聽不見雞犬聲的地方你不能在。

某某，回來，回來！

某某，回來，回來！

家中老少在叫喊你，

村中夥伴在尋找你，

他們等你回家團聚，

他們盼你回村歡樂。

……

家堂火塘暖，

村中鄰居親，

你聞著火塘的煙火回來！

你踏著親人的腳印回來！

　　跟隨在後面的人則應答：「回——來——囉！回——來——囉！」[32]蘇門答臘的巴塔克人招魂時，首先像引小雞似地在路上撒下米粒，接著反覆念誦說：「回來吧，魂啊！無論你淹留在樹林、山間或幽谷。瞧，我手拿銅鼓、禽蛋和十一片能治百病的樹葉，在向你呼喚。莫要羈留了，趕快回來吧。莫要羈留了，莫要羈留在林間、山上或穀中。切莫要那樣！啊，魂呀，趕快回來吧！」[33]

　　靈魂不朽的另一種表現方式是生死輪迴信仰。生死輪迴是印度佛教的教義之一，它認為人以他的「業」（即行為）所造成的因果鏈條，而不斷在天、人、阿修羅、畜生、餓鬼、地獄六道中輪迴轉換。個體的善惡之業，必會在後世引起相應的善惡之果。因此，人死後，靈魂仍然存在，而依其所造之業，在來世或成為野鬼，或在地獄遭受折磨，或轉生為動物，或轉生為新的人，或升入天國。在印度佛教看來，人不皈依佛教，不修善業，就會陷入生死輪迴之苦海，世世不得超脫。因此，在生死中輪迴並非好事，而是仍在受苦。因為生就是苦，不論這種生是富還是窮，只要有貪欲存在，就會產生痛苦。但在中國的佛教信仰裡，對天堂的信仰則較少，而往往從一種較容易的滿足感出發，把希望寄託於下一世的轉生，只要下一世轉生投胎為另一過得好的人也就達到目的了。這與印度佛教的涅槃幸福說是大不相同的。所以，在中國佛教藝術裡，也就常常運用轉生的形式，來宣傳行善的好處，宣傳佛教的威力。而在這轉生的故事中，卻寄託著人們內心深處那對不死的渴望。轉生，則意味著生命的再延續。「二十年後又是一條好漢」，中國人就把轉生、托生的信仰化為了生命不死的堅定信念。

　　死而復生的再生模式又從另一角度揭示出宗教藝術中的生命意識。

斯賓塞說過：一切民族，「幾乎都有一種以為死後另一個我能復活的信仰」。[34]古代各民族神話中，幾乎都有不死草，它能起死複生。西方神話中，還有神死而復活的故事以及慶祝神復活的宗教藝術形式。「在古代的弗裡吉尼（後來西至羅馬），每年一度舉行慶祝阿提斯死而復活的宗教儀式。在每年的三月底，要砍倒一棵松樹移至大母神比科的神殿裡。這棵樹被視為神聖的屍體並用紫羅蘭捆紮起來。而後把阿提斯的雕像綁在樹上。在瘋狂的慶祝高潮中，祭司抽打自己的身體，新信徒則自行閹割。然後割掉的生殖器被埋葬在塑像周圍。在這些可怕的事件完成之後，接著進行齋戒和哀悼，但當夜晚降臨之際，悲痛化為歡樂；新近封閉的墓被打開，空空如也的墓穴展現出來，這暗示神復活了」。[35]基督教《聖經》中描寫了聖子耶穌被釘在十字架上處死，三天後又復活。佛教故事裡也說觀音菩薩把起死回生之藥裝在淨瓶裡。道教中則有李鐵拐借屍還魂的複生故事以及《封神演義》中哪吒死而復生的故事。《白蛇傳》中的白娘子盜仙草更是盡人皆知。在我國西南地區的許多少數民族的原始神話裡，都有關於「起死回生」的內容。在彝族、羌族、白族、納西族、哈尼族、苗族、傣族的神話中說到：人類最早的時候，每個人在死後都可以複生。因此，人死後屍體都要保存好，不能受到傷害。此外，「有些成丁禮儀式特別強調『死亡』和『復活』的主題。」[36]印第安潘格威人把參加成丁禮的人員置於一種特別有毒的螞蟻房內，讓螞蟻叮咬，並用一種有毒的植物莢毛刺出血泡。這一切又都伴隨著「我們殺你」的喊叫聲進行。在舉行成丁禮期間，參加者全身赤裸，被畫上代表死亡的白色。當最後接納為成人後，身體便畫成紅色，表示「復活」的愉快和生命的活力。[37]可以說，死而復生的再生模式是一種戰勝死亡恐懼的心理力量，同時也是對生命存在與生命永生形式的一種幻想與探索。

中國志怪小說與佛道故事對死而復生的描寫與渲染是極多的。如《搜神後記》卷十五載河間郡男女的故事，它描寫一對男女私情相悅，男子從軍多年不歸，女家強迫該女子再嫁，女子不從。父母逼迫而不得已出嫁，不久則病死。從軍男子歸來後，知情況後前往墳墓哭吊，併發塚開棺，而女子為情所感，死而復生。《搜神後記》卷四載晉時廣州太守馮孝將的兒子馬子，獨臥廄中，夜夢見前太守徐玄方之女的鬼魂來相告，說不幸早亡，但有依馬子當可復活，請求馬子幫助。馬子遵鬼魂的囑咐按期掘開棺材，見女子身體貌全如故。抱出而加以調養，遂恢復如常人。後與馬子結為夫妻，並生二兒一女。《幽明錄》則載一富家男子癡情於一賣胡粉的女子，每日都去女子處買胡粉。女子問其故，男子以實情相告，遂私下相許。當夜迎得女子來，因男子過於興奮而歡躍死去。女子慌忙遁去。男子

家人查得必與賣胡粉女子有關，遂訴以官。女子臨屍一哭，男子死魂豁然複生，遂為夫婦。《太平廣記》卷六十九載，唐代元和時期的薛昭得到一道士的指點，不但逃避了災難，而且獲得了美人張雲容。而這張雲容乃是開元時期楊貴妃的侍女，生前得到道教天師的仙藥，說服食以後雖死百年而可得複生。條件是得遇生人交精之氣。薛昭巧遇，乃與之同寢，而使張雲容再生。上述四則死而復生故事，透露出了人類對生命的永存抱有強烈而堅定的信念。如果說人類對靈魂不朽的信仰乃是人類對人死後的精神復活的一種希望的話，那麼，死而復生的再生意識則是對肉體復活的一種追求。因此，正是通過這種生——死——再生的鎖鏈將人有限的生命活力作了無限的擴大。這種死向生的轉化，有限向無限的擴大，使生與死這一對立的事物在一種「可能」的藝術幻想中得到了和諧的統一。死亡——復活的再生模式同人們心靈深處對生命永恆與自由的渴望本能構成互感互振效應，從而深深打動著人們。正因為如此，宗教藝術中的還魂、複生故事才得到歷代讀者的喜愛而盛傳不衰。

三、對待鬼神的雙重態度

　　人死之後，靈魂要變成鬼。《禮記‧祭義》載孔子向宰我解釋鬼神的話說：「眾生必死，死必歸土，此之謂鬼。骨肉斃於下，陰為野土。其氣發揚於上，為昭明，蒿悽愴，此百物之精也，神之著也。」古人認為人死後歸土則成為鬼，「鬼者，歸也。」（《論衡‧論死》）「人死精神升天，骸骨歸土，故謂之鬼。」（同上）鬼就是歸土，這顯然與原始人類的喪葬習俗有關。神則是上揚的魂氣與精神。中國人認為，人死後可以存在兩個東西，一個是上揚的「神」，另一個是歸下的「鬼」，二者合稱之為「鬼神」。「鬼神……氣也者，神之盛也……合鬼為神，教之至也」（《禮記‧祭義》）。鬼神是人在死後世界的精神延續與活力存在。在中國人看來，生人是陰陽二氣相交的結果，是正常之氣。而鬼神也是人的精、形二氣分別歸於天、地的體現。我友李向平君說：「天地之間無非是氣。鬼神是氣，人生也是氣。人生之氣與天地之氣常常相接，無有間斷，人自不見，同時也能與鬼神之氣相通。」[38]正因為這種天地、人、鬼神的相通，鬼神的世界才與人間的生命世界有著那麼深厚而不可割斷的情感聯繫，人也才會那麼鄭重其事地對待鬼神。

　　人總是要祭奉鬼神，為什麼？這仍然是出於人的那種趨利避害的本能，出於那種畏死求安的本能。「人之所以畏神者，以畏死耳。涉江，險事也，則謂江濤有神。痘疹，危疾也，則謂痘疹有神。畏死之心迫，而後神明之說興。」[39]死亡的焦慮與恐懼迫使人去想像有危害人的生命的鬼神的存在，於是要通過敬奉、祭祀鬼神的活動去討好鬼神，因而使自己處於一種安全的境遇，以緩解心中的恐懼與焦慮。

　　然而，從人生世界推及，人想像鬼世界之中仍同人一樣，照樣有善鬼與惡鬼的區分。善鬼會保護人，因此，對它的敬奉與祭祀就更應以虔誠的態度和豐盛的供品對待它，甚至還要以某種娛樂方式去取悅於它，使它喜歡。惡鬼則是給人生帶來災難與破壞的，對待它，先是討好，但同時也要對它不客氣，要利用某種儀式甚至戴上威嚴的面具去驅趕它，於是，在那些驅鬼儀式中，就保存了人們對鬼神的雙重態度：既討好又咒罵，既祭奉又驅趕。驅鬼儀式中也便穿插了許多的歌舞藝術，以充分表現人們對待鬼神的態度與激烈的情緒。

　　比如，在儺舞之中，酬神與驅鬼往往共存其間。湘西苗族的「還儺願」，先要請神，目的在於還願、報恩，因為神保祐了農家的豐收，故要

以椎牛儀式來報答神。其《椎牛巫辭序》說：「銀霜覆蓋苗嶺，秋風送來豐年。黃澄澄的小米裝滿倉，金燦燦的穀粒堆如山；家中生下銀兒金孫，神靈護佑遂心願。還願的時刻已到，主人椎牛決不食言。」[40]椎牛則以給牛灌酒刺牛等驚心動魄的活動把娛神引向高潮。而「椎牛」中也有一段「倒貴」（苗語「除怪」之意）的法事，則是反覆祈神驅鬼除疫。還儺願中的「安壇科」，還要祈神除去各種瘟病鬼：「……奉請中嶺都頭神，都頭聽吾說原因，要與信人管住陽官與善事，是非口舌遠離門。天殃打送天堂去，地瘟打送地獄門；麻瘟打送麻山去，豆瘟打送豆山陵；豬瘟打送買豬客，牛瘟打送買牛人；災難病痛打出去，五虎六鼠遠離門。百般怪異打出去，不留些小在家門。」[41]土家族的「梯瑪」（即巫師）在請神來解邪時要唱「長刀砍邪」的神歌：「毒蛇擋道砍了它！惡虎攔路砍了它！見錢起心謀財害命的砍了它！五穀不得豐收的砍了它！六畜不得成群的砍了它……砍！砍！砍！砍！砍！不好不利的，統統砍了它！」[42]即要把所有不利於生產與危及生活、生命的邪惡鬼魂都砍掉。

儺的驅疫驅鬼，自然要有威嚴獰厲的一面，為了顯示驅趕的威力和嚴厲，儺舞之中就必須具有二種因素：一是代表神的威嚴的面具，二是兵器的加入。這二者在儺舞中的運用，在殷周時期就已存在。《周禮・夏官》載：「方相氏，掌蒙熊皮，黃金四目，玄衣朱裳，執戈揚盾，帥百隸而時儺，以索室驅疫。大喪，先柩及墓，入壙以戈擊四隅，毆方良。」到了漢代，還有規模盛大的「十二獸舞」，也同樣有面具與兵器。逐疫時，有12歲以下的120個孩子參加表演，稱為侲子。還有十二神獸戴著木制的面具，跳著追趕惡鬼的舞蹈，神獸與惡鬼兩兩對抗，並以兵器相示。[43]面具裝神，在於突出神的威儺作用。操執兵器，在於以武力相逼，從而達到驅趕的目的。這種情況一直在後世的儺舞中存在。如宋代《東京夢華錄》所載：「至除日，禁中呈大儺儀，並用皇城親事官，諸班直戴假面，繡畫色衣，執金槍龍旗。教坊使孟景初身品魁偉，貫全副金鍍銅甲，裝將軍；用鎮殿將二人，亦介冑，裝門神；教坊南河炭醜惡魁肥，裝判官，又裝鍾馗、小妹、土地、灶神之類，共千餘人，自禁中驅祟出南熏門外轉龍灣，謂之埋祟而罷。」以後，面具隨各地崇神的不同而有擴大，如二郎神、關公等也加入，道具除兵器外，還有法器乃至農具。儺，由於面具的加入，加上又有神驅趕鬼的追打動作與舞蹈，而成為帶有藝術性質的儺戲與儺舞。儘管後來娛神的成分減少，娛人的成分增加，而追究其意義，還在於人類求生存保安全的意識與觀念。

一些少數民族之中的跳神舞與趕鬼舞也同樣具有這樣的意義，其儀式也同樣具有扮神、驅趕追打的歌舞的過程。如西藏拉卜楞寺每年正月十四

在大經堂廣場上舉行的跳神舞，就在於驅魔逐邪。表演時分幾場的程序進行：第一場是「鋼日神」的表演，由四個小喇嘛帶面具扮成骷髏而舞，表示鬼的高興與活躍；第二場是「包合戈神」，八個演員戴紅、黑、紫、綠四色面具，動作緩慢穩重，表示神的威嚴；第三場是「哈神」和「耶合神」，兩個演員分別戴牛頭面具與鹿頭面具表演；第四場是「霞腦哈神」的集體舞，20個演員在場內圍成圈，前三場的演員加入，忽進忽退，與放在場中木盒中的魔鬼（由人扮演）進行激烈戰鬥，整個場面形成一個打鬼的群舞場面，直至把魔鬼降服。打鬼表演結束時，還要將一個用紙紮的鬼頭送到郊外焚燒，表示邪魔被驅散。[44] 又如侗族每年農曆七月十四的趕鬼舞。這天的傍晚時分，家家雲集鼓樓前坪地。鼓樓坪中心以八張仙桌（下四張中三張上一張）疊成祭壇，桌邊圍上巫毯。主持巫師站在上層的桌面上，身披法毯，手操巫缽、令劍，噴水舞劍，作法施術。第一、二層桌面上各站一巫師，左手搖環鈴，右手舞縛鬼的乾坤巾，行罡踏鬥，搖首頓足而舞，不時逆時針調換位置，意謂在轉動乾坤。一部分青壯年則手執朱砂、火把和各種兵刃器械，圍住祭壇，隨巫師踏步舞蹈，並不時發出「扯啦！嗽啦！哈啦！」的有節奏的呼喊。當高臺上主持巫師高號「崇薩丙啊！」（意即趕押變婆呀）時，一群由巫師和一些青年扮演的「薩丙」（即變婆，變婆是魔鬼的頭目）、山魈和其他大小厲鬼惡魔，穿草衣，披麻發，文胸繪面，張牙舞爪衝進鼓樓坪，狂嘯亂舞，周圍木樓上的群眾則不斷地往魔鬼群中丟鞭炮，群魔亂舞，紛紛逃入巷道。於是驅鬼隊伍尾追濫打，謂之「掃寨」，直至把魔鬼趕至河邊，全部擒住，剝其裝飾對象，堆放在預先搭在河心的竹臺上，放火燒掉，謂之「驅鬼下河」。[45] 當晚，舉行祭寨儀式和寨民宴饗，禱祝人畜平安。

　　驅鬼儀式中必不可少的還有咒詞，這些咒詞主要是用來詛咒與恐嚇魔鬼的，其中同樣表現出重生求安的心理願望。如土地神本來是要受到敬重的，如果當年豐收，土家族則以酒肉香紙去敬神娛神。若當年未能豐收，或者因農民無錢買香紙敬神，土地神便使農作物「睡倒沒有耳朵高，站起沒有腳背高」，那麼，農民就要罵神：「罵你土地神，做事不公平，欺騙無錢無米人。沒有錢和米，酒肉買不起，清茶一杯也是禮。指著土地堂，我罵土地娘，秋天和你算總帳。苗苗長不起，和你扯天皮，抽你筋來剝你皮。拆掉你的屋，拿你墊屁股，捉你土地把氣出。」[46] 雲南普米族的《撞鬼詞》也是以一種詩歌的形式出現，它詛咒那些各種各樣的鬼，罵它們是沒有心肝的東西，因為它們把人們折磨得好苦，使村裡的人不得安寧，大地生災、糧食歉收，其中唱道：「你躲在看不見的陰山，你藏在聽不到的陰山，今天讓你跑開，今天叫你滾開！到很遠的地方去，我們恨透了你！

如果你不聽勸告，再來破壞人間，我們將把你燒死！」[47]雅斯貝爾斯說：
詩「滲透在人類本性的一切表現裡，從祭祀儀典中的魔咒，到祈求上帝的
禱詞和讚美詩，最後到人類生活和命運的表現。」[48]咒詞這種發乎人類本
性的詩則緊緊關聯著人的求生本能，是人類驅趕危及自身安全的災禍以便
過上幸福安定生活的願望表現。

四、死亡與悲劇

　　死亡與悲劇的聯繫是最緊密的。從悲劇的起源看，它是作為祭祀酒神狄俄尼索斯的宗教性儀式而來的，「悲劇是宗教節日的一部分，是奉獻給尊敬的狄俄尼索斯酒神的」。[49]在古希臘，植物神、酒神每年都要死亡一次，來年春天再復活，人們每年都為他們的死亡與再生，舉行宗教性慶典儀式，從而演化成悲劇。人類學家弗雷澤在《金枝》中還記述到西亞和希臘地區哀悼谷神阿多尼斯和植物神阿蒂斯的宗教性儀式。儀式中的主體部分就是婦女們號啕大哭，哀悼神的死亡。並把神像抬到海邊或河邊扔掉。這些儀式又往往跟農業的季節性變化結合在一起，一般是在秋天植物死亡或稻穀收穫的季節。[50]弗雷澤還談到，這些死亡儀式還是以神的犧牲而奉獻給自己的形式來進行的。因此，悲劇也就與宗教的奉獻精神聯繫在一起。在哀悼神死亡的宗教性節日裡，於是就有了狂熱的信徒自行閹割自己而奉獻給神等宗教性奉獻活動。另一方面，神又不是真的死亡，而是再生，它很快又會復活，因此，悲悼儀式又往往以慶賀神的復活為結束，或與第二年春天的慶賀神復活的遊行相聯繫成為系列性宗教儀式。[51]此外，弗雷澤還敘述了原始人的死亡即再生的生命觀念，因此，原始人要處死身體已呈衰老狀態的首領，因為他們相信，首領的生命力、生殖力就是本部落人、畜、莊稼的生命源泉，如果首領的生命力、生殖力衰退，就影響到人畜、植物的相對萎縮與死亡。處死體衰的首領就使其靈魂和生殖力轉移到了身強力壯的年輕繼任者身上（通常是首領的兒子），也便保證了一切生命的延續和旺盛。[52]在處死首領時就要舉行隆重的宗教性儀式，它既是悲劇的，同時又表示著死亡即再生的生命延續觀念。

　　據此，我們可以得出如下幾點結論：（1）悲劇本來是宗教性的聖劇，它與神的死亡緊密聯繫在一起，因此，悲劇通過英雄的死亡也就最容易體現某種宗教精神與寓意；（2）悲劇是以神的犧牲而體現出宗教奉獻精神的，這奠定了以後悲劇的原型；在悲劇中，悲劇英雄常常具有類似於宗教的奉獻精神；（3）悲劇的規律性是從死亡向再生過渡，因此，悲劇主人公的死亡常常顯示出不朽性。

　　我們先看古希臘悲劇。如埃斯庫羅斯筆下的悲劇人物《普羅米修士》，這位盜火的英雄，面對宙斯這一無法抵抗的力量，絕無懺悔與屈服之意。在宙斯的使者赫耳墨斯的百般引誘與威脅下，他寧可被打入地牢，也不肯透露他知道的祕密。劇中，他對赫耳墨斯要他聽從宙斯的勸說回答道：

「宙斯無法用笞刑或詭計強迫我道破這祕密，除非他解了這侮辱我的鐐銬。讓他扔出燃燒的電火吧，讓他用白羽似的雪片和地下響出雷霆使宇宙紊亂吧；可是這一切都不能強迫我告訴他，誰來推翻他的王權。」[53]普羅米修士最後在雷電中消失了，被打入地牢。這位偉大的神所具有的奉獻與犧牲精神，雖然也是有宗教的意義，但它卻又超越了宗教的範圍，一方面它代表了埃斯庫羅斯的民主精神與意識，另一方面它又具有人類的普遍理想和願望。馬克思曾經稱讚普羅米修士為「哲學史上最崇高的聖者兼殉道者」。[54]他為人類謀利益以及對抗專制、反對權威的精神是不朽的。他的悲劇也因此而具有激勵人民奮起反抗專制社會與權威的積極作用。索福克勒斯的悲劇《俄狄浦斯王》，主人公俄狄浦斯殺父娶母的故事就根源於初民社會「殺父」、「亂倫」的事實，也與弗雷澤《金枝》中描述到的部落首領衰弱時要由子殺父代之的習慣法相吻合。在原始初民社會，殺父娶母是普遍的，也是合法的。子代父而被立為新首領以後，自然要繼承舊首領的一切遺產，其中也包括父親的妻子在內。當希臘人從野蠻時代跨入文明時代的門檻以後，殺父娶母則成為不合法的事情了。古希臘為了替他們的先人洗刷「殺父」、「亂倫」的罪名，於是創造了俄狄浦斯不知不覺犯罪，而且終於不可反抗命運的悲劇。該劇雖然描寫了俄狄浦斯王對神與命運的大膽挑戰，但結局是悲劇性的，他終於無法抗拒神與命運，應了「殺父、娶母」的神諭，最後只能以刺瞎自己的雙眼作永遠的放逐，這種放逐無異於死亡，而且永遠承受著心靈的折磨。因此，俄狄浦斯的悲劇仍然是宗教性的。

聖經文學中某些故事也體現出強烈的悲劇色彩，有些看起來就構成了原型性的悲劇母題，從而成為西方文學悲劇的主要來源。如《聖經》中亞當與夏娃的神話故事，就寓示著人類悲劇的產生，而且與死亡緊密聯繫。《聖經》寫道，由於夏娃與亞當吃了智慧樹上的禁果，上帝明確告訴道：「你必死。」從此人類被逐出伊甸園，要飽受人間的苦難，男人要勞作流汗，女人要忍受生育的痛苦，而且人逃脫不了死亡的命運。亞當與夏娃的故事還表明了人違背了上帝的意旨就是墮落，給自己帶來了苦難。這便是人類的悲劇所在。這一原型性悲劇正是西方文學悲劇中描寫悲劇主人公由於自身的性格弱點造成了悲劇產生而最後自己也走向死亡的故事模型來源。同時這一原型性悲劇還表現了因果報應的宗教思想，表現出了上帝的懲罰權威與拯救權威。上帝說過：「伸冤在我，我必報應。」這對西方文學悲劇中的復仇主題、受懲與靈魂拯救主題也產生了深遠的影響。《聖經》中還有耶穌基督受難犧牲並且復活的悲劇故事。基督的形象依然是古代神話中英雄受難——獻身犧牲——復活再生的原型再現，其宗教性意義

更加固定、強烈，且深深影響到西方文學悲劇，尤其是伊莉莎白時代的悲劇，許多被染上濃厚的基督教色彩。

莎士比亞的悲劇就包含有某種宗教性的儀式意味，其中不少還含有基督教思想。如《哈姆雷特》中，哈姆雷特的受難頗有些基督受難的色彩，哈姆雷特死時由幾個人莊嚴地抬下場去，就極類似於獻祭式的犧牲。而悲劇本身就是由祭祀和犧牲的儀式轉化而來的。哈姆雷特的死從某種意義上來說也是一種英雄受難或基督受難時的殉道。最值得注意的是哈姆雷特的著名臺詞：「To be,or not to be,that is the question。」（「存在還是毀滅，這是一個值得考慮的問題。」）它把人類生存還是死亡的問題上升到了一種哲理的高度，同時也使其具有了宗教的意義。對哈姆雷特來說，他時時刻刻都受著良心的折磨，活在世上要遭受如此的磨難，忍受如此的侮辱，生存則是一個悲劇；但沒有復仇而就自行死去，也照樣不能逃脫良心的譴責，有愧於父王的在天之靈，死亡也照樣是一個悲劇。因此，為了拯救自己，解脫自己，就要復仇，就要為了實現自己的理想而把自己奉獻出去。哈姆雷特正是在良心折磨的兩難選擇中最後選擇了獻祭式的犧牲。又如《馬克白斯》，主人公馬克白斯以陰謀手段取得了王冠，但在他的內心深處卻時時為恐怖所控制，他與馬克白斯夫人都無法洗刷掉內心的恐懼與折磨，最後終於也逃不脫冥冥之中的上帝的懲處，落得個「惡有惡報」的悲劇下場。這也便應了上帝預先註定必將要懲罰人的神意。馬克白斯經不住王位的誘惑，走入了邪惡。他的犯罪與墮落就像亞當、夏娃的墮落一樣，其錯誤的選擇必定導致死亡的悲劇。海倫‧加德納曾經指出：「死亡是悲劇的目的和重要的悲劇事實」，「死亡這一時刻，變成了最後審判的時刻，變成了基督戰勝罪孽和死亡從而給人帶來新生的時刻。」[55]哈姆雷特獻祭式的死亡也就是永生，他的精神感召力是不朽的。馬克白斯的瘋狂也就代表著受到了上帝的審判。

當然，要說莎士比亞的悲劇人物處處都有基督的影子，那又過於絕對了，如有人認為：「莎氏筆下的英雄，每個都是一個小型的基督。」[56]莎劇作為以基督教為背景的社會的時代產物，受到基督教的影響，並且經常運用基督教的一些語言，是必然的。但莎士比亞畢竟是個偉人，他的悲劇創作則往往又超出基督教的範圍，具有強烈的時代性、戰鬥性，代表了人文主義反抗封建主義的最新最迫切的呼聲與要求，並且揭示出了某些人類更深刻更普遍的真理。唯其如此，莎士比亞劇作才成為文藝復興時期的戲劇巔峰，才成為全人類不朽的傑作。

歌德的詩體悲劇《浮士德》也同樣展示了一位英雄的生命悲劇。浮士德雖然不如古代神話英雄那樣去創造豐功偉績，但他對知識、愛情、政

治、事業的追求卻有著亞當、夏娃的影子。魔鬼靡非斯特的引誘與上帝的拯救乃至於浮士德博士最後的生命終結與靈魂升天都與《聖經》中亞當、夏娃的悲劇原型有著淵源關係。俄國作家陀思妥耶夫斯基的許多小說，或描寫主人公如基督般受難而最後得到心靈的拯救（如《被損害與被侮辱的人》），或描寫主人公因犯罪而無法逃避內心的譴責與懲罰而最後走向自我毀滅（如《罪與罰》）等等，無不受到《聖經》悲劇母題的影響。

　　最後，我們還要談到地獄的意象問題。地獄是人死亡之後遭受比人間更甚的苦難折磨的地方，可以說這是人的悲劇的巔峰。《聖經·新約》說地獄是「暗中之暗」，在地獄裡，到處「充滿著哭聲和牙床軋軋聲的火爐」，人在地獄內要受到「只有富有發明天才的暴虐才想得出來的酷刑」。有野獸撕咬，有烈焰焚燒，有油炸，有輪碾，有被肢解。尤其是「渴刑」，讓人能見到周圍的水，但卻就是飲不到。死亡是悲劇，而地獄的悲劇更甚，因此，宗教的地獄意象給人類宣示了一種永無休止的磨難與痛苦的存在。那麼，描寫地獄的文學也就為人類進一步展示了死亡與悲劇的更深的聯繫。如但丁《神曲·地獄部》中對犯罪之人所受的刑罰描寫，就極其豐富地表現出了人在地獄內的磨難與悲劇。如第五篇寫到那些屈服於肉欲沉溺於愛情的罪人，在地獄中所受的懲罰是永遠在暴風中飄蕩，「好比冬日天空裡被寒風所吹的烏鴉一樣，那些罪惡的靈魂東飄一陣，西浮一陣，上上下下，不要說沒有靜止的可能，聯想減輕速度的希望也沒有。他們又像一陣遠離故鄉的秋雁，聲聲哀鳴，刺人心骨。」[57]第十二篇則寫到那些暴君與殺人犯永遠浸泡在昏暗的沸滾的血溝裡，受著煮熬之刑。但丁還寫道貪食者被臭雨不斷地淋著，阿諛拍馬者被淹沒在糞便之中，而倒賣聖職者則倒插在地縫裡，腳心著火，等等。自然，地獄的悲劇也只是人間悲劇的一種曲折地表現，所以，地獄裡的懲罰往往就用一種與世上正相反的方式來進行，如不信死後有靈魂存在的，偏偏讓他們處於著火的棺材之內，妖言惑眾的就割掉舌頭，暗殺者則斬手。由此可見，地獄的悲劇正是適應死亡恐懼而產生的，同時又是為了襯托天堂的美好與再生的希望而創造的。死亡悲劇性的價值正在於此。

注釋

1. 恩斯特・凱西爾：《人論》，上海譯文出版社1985年版，第110頁。

2. 錢穆：《中國文化特質》，載《中國文化與中國哲學》，1987年版，第33頁。

3、4. 司馬遷：《史記・封禪書》。

5.《列子・湯問》。

6.《莊子・逍遙遊》。

7. 此處的「真人」與《莊子・大宗師》內提到的「真人」，都具有神仙的特質。《莊子・大宗師》云：「古之真人，其寢不夢，其覺不憂，其食不甘，其息深深。真人之息以踵，眾人之息以喉。」

8. 王逸：《楚辭注》。

9.《山海經・大荒南經》。

10.《山海經・海內西經》。

11.見王嘉：《拾遺記》，卷四「燕昭王」條。

12.《抱樸子・對俗》。

13.李白：《穎陽別元丹丘之淮陽》。

14.李白：《避地司空原言懷》。

15.《拾遺記》卷十「洞庭山」條。

16.見葛洪《神仙傳》。

17.見《山海經・西山經》。

18.恩格斯：《費爾巴哈與德國古典哲學的終結》，《馬克思恩格斯選集》，第4卷，第219頁。

19.賈蘭坡：《中國大陸上的遠古居民》，天津人民出版社1978年版，第121頁。

20.覃光廣等編著：《中國少數民族宗教概覽》，中央民族學院出版社1988年版，第16頁。

21.恩斯特・凱西爾：《人論》，第104頁。

22.布列斯特：《古代埃及宗教和思想的發展》，轉引自凱西爾：《人論》，第108頁。

23.楊保願：《侗族祭祀舞蹈概述》，《民族藝術》1988年第4期。

24.關於祭祀與招神儀式中所用的劍、旗等對象，其原型為神靈的依附之物的說法，可參見日本學者諏訪春雄的文章《五方五色觀念的變遷》，該文載《民族藝術》1991年第2期。

25.《楚辭・大招》云：「魂乎歸徠，鳳凰翔只。」

26.《古今注》。

27.《聞一多全集・神話與詩》。

28.楊保願：《侗族祭祀舞蹈概述》，《民族藝術》1988年第4期。

29.覃光慶等編著：《中國少數民族宗教概覽》，第16頁。

30.同上，第267頁。

31.金濤：《潮魂：舟山漁民的特殊葬禮》，載《中國民間文化》第二集，學林出版社1991年7月版。

32.見《雲南彝族歌謠集成》，雲南民族出版社1986年版，第128～131頁。

33.弗雷澤：《金枝》上冊，中譯本，第278頁。

34.轉引自W・施密特：《原始宗教神話》，上海文藝出版社1987年影印本，第81頁。

35.〔美〕大衛・利明、埃溫德・貝爾德：《神話學》，李培茱等譯，上海人民出版社1990年版，第81頁。

36.利普斯：《事物的起源》，汪寧生譯，四川民族出版社，第255頁。

37.同上，第257頁。

38.李向平：《祖宗的神靈》，廣西人民出版社1989年版，第179頁。

39.熊伯龍：《鬼神論》。

40.張應和譯：《苗族椎牛辭話》，見張應和《湘西苗族還儺願源流考》，《吉首大學學報》1991年第4期。

41.孫法旺：《還儺願手抄本》，轉引自張應和《湘西苗族還儺願源流考》，《吉首大學學報》1991年第4期。

42.土家族《梯瑪歌》。

43.見《後漢書・禮儀志》。

44.《舞蹈》叢刊第2輯，上海文化出版社1957年版，第114～115頁。

45.楊保願：《侗族祭祀舞蹈概述》，《民族藝術》1988年第4期。

46.《土家族文學史》，轉引自遊俊：《土家族原始宗教信仰》，《吉首大學學報》1991年第4期。

47.《普米族歌謠集成》，中國民間文藝出版社1990年版，第198頁。

48.雅斯貝爾斯：《悲劇的超越》，工人出版社1988年版，第5頁。

49.〔英〕海倫・加德納：《宗教與文學》，沈弘、江先春譯，四川人民出版社1989年版，第34頁。

50、51. 參見弗雷澤：《金枝》，第32章至34章。

52.參見弗雷澤《金枝》第24章。

53.《埃斯庫羅斯悲劇二種》，羅念生譯，人民出版社1961年版，第34頁。

54.馬克思：《德謨克裡特的自然哲學和伊壁鳩魯的自然哲學的差別》，《馬克思恩格斯全集》，第40卷，第190頁。

55.〔英〕海倫・加德納：《宗教與文學》，第74頁。

56.奈特《莎士比亞與宗教儀式》，見《莎士比亞評論彙編》下卷，中國社會科學出版社1979年版。

57.但丁：《神曲》，王維克譯，人民文學出版社1980年版，第23頁。

第四章
宗教藝術中的自然

自然界的人的本質只有對於社會的人來說才是存在的；因為只有在社會中，自然界對人說來才是人與人聯繫的紐帶……

——馬克思《1844年經濟學哲學手稿》

人法地，地法天，天法道，道法自然。

——《老子·第二十五章》

在人類的生存與發展史上，自然具有極為重要的地位。自然供給人們食物、衣物；自然給人們帶來災難，也給人們提供庇護；自然給人們以心靈的寄託，也給人們以美的享受；自然還給人們留下來至今仍在繼續探尋的神祕。當現代大工業已發展到非常發達的地步，而人與自然的臍帶卻仍然相連。在向自然索取越來越多，高科技越來越發達時，人們從心底發出的呼喊仍然是：回歸自然，與自然親和。正因為如此，自然在宗教藝術中所扮演的角色也便極為豐富，至為重要。

一、自然：人類之母

　　天地鴻蒙，混沌初開，人類的生產力還是十分低下的。在嚴酷的自然環境中，在危機四伏、生命難保的條件下，他們深深地依賴於他們謀生的自然環境。費爾巴哈說過：「人的依賴感，是宗教的基礎；而這種依賴感的對象……就是自然。自然是宗教的最初原始對象，這一點是一切宗教和一切民族的歷史所充分證明的。」[1]恩格斯在談到宗教是人們日常生活外部力量在人們頭腦中的幻想反映時也指出：「在歷史初期，首先是自然力量獲得了這樣的反映。」[2]自然崇拜是原始宗教中的最早形式與最初內容。

　　人對自然崇拜，莫過於人把自然看作人類起源的認識更早、更重要了。在若干民族的創世神話中，我們都可以看到人類對自然本身的崇拜痕跡。漢族創世神話說人乃女媧用黃土造成。[3]這就是說人來自於土地，這深深反映出中原漢民族對土地的依賴和崇拜心理，這亦是後來漢民族對土地神特別厚愛、土地神崇拜最興盛的淵源所在。因此，我們看到，在原始的土地崇拜儀式中，人們不僅要用酒、牲血等埋入或灌入地下，而且還要用人血獻祭。[4]酒、牲畜來自於土地，故用之於回報「負載萬物」的土地，是可以理解的，而用人血，實際上也含有人亦來自於土地，以人血回報土地，也是以取之於土地的一部分回報土地恩賜的象徵。我以為這樣理解，可能更符合土地乃人類之母的意義。獨龍族神話也說人是大神嘎美嘎莎用泥土捏的，所以人死後要土埋。[5]在世界各民族的許多種神話裡，土地都被稱為「地母」（earth-mother），原因就在於她能生養萬物，包括人。近年，一美國科學家還提出他的論證報告，證明生命就起源於泥土。雖屬一家之言，但也可說明遠古人類的想像與觀察是極強的。苗族創世神話《苗族古歌》說，人與動物的遠祖都是楓樹，從楓樹裡生出蝴蝶媽媽，她又生十二個蛋，這十二個蛋分別孵出姜央（人祖）、龍、蛇、蜈蚣等。後來苗族則有木鼓舞來祭祀楓樹。崩龍族創世史詩《達古達楞格萊標》（崩龍語，意即最早祖先的傳說）則說崩龍族祖先由茶葉變來。侗族的《人類起源歌》記載：「起初天地混沌，世界上沒有人。通地是樹莖，樹莖生白菌。白菌生蘑菇，蘑菇化成河水。河水生蝦子，蝦子生額榮（一種水生的浮游生物）。額榮生七節（節肢動物），七節生松恩（侗族的祖先）。」[6]雲南彝族密且人每一姓都認定一棵樹作為本族的族樹。雲南巍山彝族有拜大松樹為「老乾爹」的習俗。基諾族以三棵木樁代表寨心，以三棵大青樹作為村寨的守護神的象徵，男女成婚，有求「樹公公」作主的

風俗。壯族以英雄樹（木棉）作為民族的象徵。在古代，夏、商、周三代都有所謂「祭社」活動，祭社的實質主要是祭樹神與土地，《淮南子・齊俗訓》載：社祀有虞氏用土，夏後氏用松，殷人用石，周人用栗。《論語・八佾》記：「哀公問社於宰我。宰我對曰：『夏後氏以松，殷人以柏，周人以栗』。」《初學記》引《尚書・無逸篇》：「太社惟松，東社惟柏，南社惟梓，西社惟栗，北社惟槐。」社的職能除了祭樹與土地外，後來又有了「祠高禖」與「會男女」的職能，與種族的繁衍發生聯繫，這實際上是認樹為親崇拜信仰的演變與再延續，希望樹神賜予人類有生育能力。所以「禖」具有祈求得子的意思。桑林之會，也就有祈願生殖的功能。以後，這種崇拜活動又演變為民間認樹木為娘的習俗。每當小兒有病，或出生時體弱多病，就去認一古樹為娘，還要舉行認親儀式。

在我國少數民族史詩與神話中，還有許多關於葫蘆生人、南瓜生人、竹生人的故事。就說葫蘆吧，它是原始人最易種植、最易獲取和最易採用的食物和工具。葫蘆肉瓤可食，瓠殼可做容器、漂浮器、樂器，它與人的關係至為親密。據浙江餘姚河姆渡遺址發現，遲至8000年前，當地人已經栽培葫蘆，其利用野生葫蘆的歷史就更長。所以，南方、西南地區許多民族如彝、白、普米、哈尼、拉祜、怒、傈僳、阿昌、布朗、德昂、壯、侗、布依、瑤、佤等民族，都有葫蘆孕育生人或救護人類始祖的創世神話。劉堯漢教授曾提出「葫蘆文化說」，認為葫蘆乃中華民族同源共祖的共同母體的象徵。佤族「司甘裡」故事說，佤族是從葫蘆裡走出來的。拉祜族傳說自己是葫蘆的後代，並以葫蘆笙作為本民族的象徵，每逢過大年舉行：「嘎克擺得」（葫蘆笙舞會）祈求豐收時，必先將跳舞用的葫蘆笙放在穀筐裡，掛於火塘上方熏烘；跳完舞，依舊將葫蘆笙放還穀筐熏烘。他們認為，這樣做能使葫蘆笙附有祖先的靈氣，使葫蘆收攏穀子，預示祖先庇佑，來年再次獲得豐收。瑤族中傳說洪水漫天時，伏羲兄妹躲在自己栽種的大葫蘆裡得救，後兄妹成婚，而繁殖出漢、瑤及各民族的始祖。傈僳族創世神話《天地開闢》說，天神種了一棵葫蘆，從葫蘆裡走出兄妹，婚後生了22個娃，說22種語言，後來成了22個民族。基諾族《祭祖的由來》說：「從葫蘆出來的第一個是攸樂山邊小猛養地方的控制人，第二個人為漢族，他一出來就到處走，所以占的地方多。第三個是傣族，一出來即到芭蕉林，所以住在長芭蕉的地方；第四個是基諾（意即後來擠出來的），地方叫人占了，只好住在長葫蘆的地方。」這些創世神話與周民族史詩《詩經・大雅・綿》所說的「綿綿瓜瓞，民之初生」是相吻合的。以後，葫蘆又具有了生殖的意義，鼓形的葫蘆體象徵著能生育的女性母體。儘管這已經是象徵意義了，但仍然可以看到自然乃人類之母的含義。

　　在原始民族看來，動物也是人類的來源之一，並成為人類的保護神。費爾巴哈說到：「動物是人不可缺少的、必要的東西；人之所以為人要依靠動物；而人的生命和存在所依靠的東西，對於人來說就是神。」[7]恩格斯在談到動物崇拜時也指出：「人在自己的發展中得到了其他實體的支援，但這些實體不是高級的實體，不是天使，而是低級的實體，是動物，由此就產生了動物崇拜。」[8]佘族的《盤王歌》為什麼以狗為其始祖，其原因就是狗在其氏族的發展史上具有重要的作用。一方面狗是狩獵的得力助手，另一方面狗又是人和牲畜安全的守護者。狗在狩獵時的勇猛以及對入侵者的防範與警告上都給人帶來了切身的利益，對狗的利用與某種程度的依賴，也便產生對狗的好感，進而將其神化，把它抬到氏族始祖的地位成為崇拜的對象。《盤王歌》與祭盤王儀式以藝術的方式歌頌了狗先祖的功勞。壯族先民把蛙當作自己的來源，並作為圖騰來崇拜。流傳的《螞蚂歌》中唱道：「螞蚂是天女，雷婆是她媽。她到人間來，要和雷通話。不叫天就旱，一叫雨就下。」因為壯族先民得罪了螞蚂，嫌螞蚂鳴叫讓人心煩，用開水把螞蚂燙死了，所以招致雷婆發怒，不再下雨。人們為了農耕與吃飯，不得不給螞蚂道歉，並把螞蚂送回天上去，以感動雷婆，「求雷婆下雨，保五穀豐收」。

　　後來，每年的陰曆元月從初一到三十就為「螞蚂節」，男女老少都參加這種崇拜儀式，其間穿插有許多歌舞活動，以孝順感謝螞蚂。在靠天吃飯的年代裡，蛙是農作物害蟲的天敵，又能預報天象的變化，因此，它與農耕有著密切的關係，它的興旺衰落被壯族先民看作是決定當年豐收還是歉收的重要因素。在壯族先民中，蛙也就成為了生活的可靠保護神。蛙崇拜體現在「螞蚂節」中，也就賦予了蛙具有賜福的能力，如遊螞蚂活動中，當抬著螞蚂遊到哪一家時，就唱「祝福歌」：「主家（指遊到的那一家）洗耳聽，聽我唱福歌，新年新吉利，你家大安樂。」「養雞成雞種，一月三十蛋。養狗成獵犬，豬肉堆滿盤。養牛生龍角，寶羊爬滿坡。養馬能騰雲，駿騾配金鞍。養鳥變金鳳，萬事如心願。種谷收金谷，金谷堆滿倉……種竹得竹筍，竹筍高又壯……香的隨便吃，美的隨便穿，螞蚂賜吉利，你家喜連連。」另外，在左江地區的摩崖壁畫中，有各種各樣的蛙形人形象，其蹲踞和雙手彎肘高舉的造型表現出咄咄逼人的氣勢，雄壯有力，體現出不可征服的神力和威武感。蛙還被鑄造於壯族銅鼓的鼓面上，是銅鼓藝術的重要形象。壯族神話裡說，銅鼓是雷王發號施令的工具，蛙神出使凡間時，父王雷公就把銅鼓給它做法器。銅鼓不僅是溝通天上人間的重要工具，而且還是保護人類的寶貝，銅鼓一響如雷般鳴叫，可以把毒蛇猛獸和妖魔鬼怪震得肝膽俱裂，從而保護了壯族先民安居樂業。所以，

如今壯族還以家裡擁有銅鼓而感到自豪，不惜花上百元或上千元去購置一面銅鼓，因為他們認為它放在家裡可以消災避禍。而要敲響銅鼓，則必須舉行一定的宗教儀式。澳大利亞的東南部諸部落把袋鼠視為祖先，而澳大利亞中部的艾利斯斯普林斯的部落還把一種可食的毛蟲當作始祖，在每年草木爭榮、動物交配時節，其部落成員就要在特定的祭地舉行「繁殖禮」。他們要將血漿灑於地上，口誦咒歌，要用枝條敲打一巨石，此巨石被視為成蟲，促使其排卵。繼而眾人又紛紛敲打四周小卵石，認為此是昆蟲所生之卵。儀式的最後，部落成員要鑽進一草棚裡，伏地而臥，寂然無聲，紋絲不動。儀式參與者還要不斷進出草棚，作昆蟲脫蛹狀。經過這樣一番艱苦勞作的儀式後，儀式方告結束。這種模擬昆蟲的行動，據說，是可以促進幼蟲增殖繁衍。[9]

　　在原始宗教及宗教藝術中，山川、河流、海洋等也曾被當作人類的始祖，奉作保護神。中國漢族神話傳說大禹誕生於巨石，而且大禹之子啟也是禹之妻塗山氏化石後所生。文化人類學家凌純聲從生殖崇拜的角度來看原始宗教中的靈石崇拜，認為在原始宗教中分別存在過象徵男性生殖器與女性生殖器的靈石崇拜，如「有槽巨石」為女陰象徵，「帶肩巨石」為男根象徵。[10]在埃及，尼羅河被稱為「父親」；在祕魯，古祕魯人把海叫做「母親」；在古印度，恒河被看作是從天上流下來的聖水，它保佑這個世界，人在恒河中沐浴，能消除災禍；海南島黎族的創世神話《黎母山的傳說》則認為人是雷公培育出來的。

　　總之，在人類的初始期，存在著一種與自然相認同，視自身為自然的一部分、把自然當作人類之母的一種宗教崇拜意識與宗教藝術。對於原始氏族來說，能充饑並有利於人類生存、與人類切身利益息息相關的動物、植物乃至生命之源的水、泥、石、山林等當然首先進入自然崇拜的領域，這種崇拜是建立在原始人趨利避害本能基礎之上的。原始人期待著這些神能為他們提供充足的食物與生存的條件，能夠庇佑本氏族的發展。他們自然將它們看作為人類的起源，因為沒有它們，人類也就不會存在。這是再簡單不過的事情了。同時，這也反映出原始人的一種原始的自然主義意識，即他們還不能區分人類社會與自然界，而認為人與動物、植物都處於同一層次上，都是同一的生命體，因此，人與動物、植物及其他自然物之間都有著血緣親族關係，他們「不僅認為他們同某種動物之間的關係是可能的，而且常常從這種動物引出自己的家譜，並把自己的一些不太豐富的文化成就歸於它」。[11]這種自然主義意識實際上是由當時的自然環境與社會條件決定的。在原始社會，人獸混居，獸多於人，《韓非子‧五蠹》載：「上古之世，人民少而禽獸眾，人民不勝禽獸蟲蛇。」《莊子‧馬

蹄》：「萬物群生，連屬群鄉。禽獸成群，草木遂長……同與禽獸居，族與萬物並。」在這種情況下，原始人認動、植物為親並祈求得到保護就是很自然的了。

　　這種視自然為人類之母的原始自然主義意識，對後來的宗教藝術、非宗教藝術乃至當今人類的思想與藝術都產生了深遠的影響。其中，最主要的有兩點。第一，是一種母體回歸意識。比如，無論是佛經還是聖經，其中的樂園與彼岸世界都是以自然作為基調的，那裡常常是花草茂盛，清水常流、樹木常青，人死後上升天國，等於回到自然的懷抱，也就是回歸母體。佛經文學中寫到人從蓮花生，而不沾染任何俗塵。《封神演義》中寫到哪吒剔骨還父後的複生用的也是蓮花，而觀音的複生術則是用柳枝沾上聖水一灑即生。在宗教藝術中，生來自於自然，死複歸於自然，生命則是連續不斷的。而宗教徒的棲居山林，分明也是在尋找精神的母體，旨在以自然的寧靜與安謐拂平心靈的創痛。而在當代社會裡，當自然越來越遠離人類，一切都被現代大工業、大都市包裹起來的時候，人類卻越來越感到孤立無援與無奈，他們似乎又想回到原始的最初時代，「人最初看來是自然界最狐獨的兒童。人是裸體無衣的，脆弱的和渺小的，膽怯的和無妨衛力的」。[12]現代社會的人，又處於一種焦慮、虛無的絕望與狐獨之中。此時，人們又呼喊著要返回自然。有的詩人還高喊著要到自然的懷抱裡去尋找靈魂的歸宿。法國象徵主義作家波德賴爾就曾歌唱道：

> 自然是一座神殿，
> 那裡有活柱子，
> 不時發出一些含糊不清的語音，
> 行人經過該處，
> 穿過象徵的森林，
> 森林露出親切的眼光對人注視。
>
> 彷彿遠遠傳來一些悠長的回音，
> 互相混成幽昧而深邃的統一體，
> 像黑夜又像光明一樣茫無邊際，
> 芳香、色彩、音響全在互相感應。
>
> 有些芳香新鮮得像兒童肌膚一樣，
> 柔和得像雙簧管，
> 綠油油像牧場，

　　——另外一些，腐朽、豐富、得意洋洋。

　　具有一種無限物的擴展力量，
　　彷彿琥珀、麝香、安息香和乳香，
　　在歌唱著精神和感官的熱狂。[13]

　　此種回歸意識其深層原型仍是在於人的尋求保護、尋找生存的本能，呼喊回歸自然也便是渴望回歸母體。第二，是一種人與動、植物互換角色的意識，也就是一種變形意識。在原始人那裡，人與動、植物有親族關係，人屬於動、植物的後代，因此，人可以隨時成為動、植物的形態，神也可以一時是人的形態，一時又是動物或植物，動物神或植物神也可以以人的形態出現，被賦予人的感情。在宗教藝術中，神——動物或植物——人的生命是經常互換與轉化的。佛經中佛祖釋迦牟尼常化身為各種動物、植物說法；又說釋迦牟尼前生就是某種動物，或鷹、或蛇或鹿等等；古希臘神話中宙斯可以變換成牛、鵝等等，古羅馬詩人奧維德的《變形記》對神、人、獸、植物等互換的故事作了精彩的描繪。《西遊記》中孫悟空從石中誕生出來乃至可以變成各種動物與神仙、妖魔鬥法，更是令人驚歎。而在現代派藝術中，卡夫卡的《變形記》、尤內斯庫的《犀牛》、奧尼爾的《毛猿》、加西亞·瑪律克斯的《百年孤獨》、安赫爾·阿斯圖裡亞斯的《玉米人》等，又以人變成動物的異化現象及魔幻思維，再一次跨越時空，返回到遠古的神話時代。在這種變形意識中，我們仍可觸摸到原始民族的自然主義意識與混沌思維特徵，同時也表現出人類童年的智慧。

二、自然神的人格化與理想化

　　恩格斯在談到自然宗教的發展時又指出：「在進一步的發展中，在不同民族那裡又經歷了極為不同和極為複雜的人格化。」[14]在把人看作與動、植物等自然現象為同一生命體的基礎上，原始人的自然崇拜又往往將人的感情、價值及屬性賦予自然神。這是一種原始的形象思維方式，是人類對物的一種「精神同化」或精神投射。李博在《論創造性的想像》中說：「擬人化是原始的方法：它是澈底的，它的性質永遠不變……它賦予萬物以生命，它假定有生命的甚至無生命的一切，都具有和我們相似的要求、激情和願望，並且這些感情就像在我們身上一樣，也都為著某種目的而活動著……這些事實盡人皆知，它們充斥在人類學者、原始地區旅行者和神話學者的著作中。」[15]德國學者舒爾澤則把這種情況歸納為一個概念叫做「類人情欲觀」，說人的本性自然而然地喜歡把自然界加以人格化，賦予自然界以人的特性和能力。費爾巴哈則說史前人不知不覺地，也是必然地「將自然的東西弄成一個心情的東西，並成了一個主觀的、亦即人的東西」。[16]普列漢諾夫也把這種現象看作是原始人「萬物有靈論」支配的產物，他說：「人把自然界的個別現象和力量加以人格化。為什麼？因為人用同自身類比的方法來判斷這些現象和力量：在他們看來世界似乎是有靈性的；現象似乎是那些與它們本身一樣的生物，即具有意識、意志、需要、願望和情欲的生物的活動結果。」[17]這種對自然神的人格化與理想化的本能與思維方法，恰恰是促使宗教藝術產生與發展的重要原因，它激發了宗教藝術創作者的感受力和想像力，豐富與充實了宗教藝術中人的情感與本能的表現力。

　　將自然神人格化，首先就是人將自然神想像為人的形象。開始，這些神被想像為半人半獸，這是根據把動物視為自己的祖先、圖騰演化來的。所以，在原始岩畫中，我們可以看到人裝扮成獸而施行巫術的繪畫，或者看到人打扮成本圖騰的形狀，或模仿本圖騰的動作的形象。半人半獸的藝術形象也便逐漸產生，這在一些圖騰柱或圖騰崇拜物上表現得尤為明顯。如佘族的犬圖騰及其圖騰神話史詩《盤王歌》，其盤瓠的形象就為犬頭人形。壯族流傳的雷公像是人身、人手、鳥啄、雙翅、雞爪，藍色的臉孔，發出閃電的雙眼。在埃及宗教神話中，創世神之一的克努姆（Khnum）是羊頭人身；蒼天神何努斯（Horus）是頭佩日輪的大鷹；斯芬克司（Sphinx）是獅身人面的女怪。印度宗教中的象頭神（Ganesha）是

智慧神，形象為人身象頭等等。隨著人對自己外部形象的進一步瞭解，對自然神的人格化更提升一步，即將自然神的自然屬性減去得更多，而將人的外部形象完全投射於自然神身上去。比如說日神，中國神話中想像太陽乃人所生，《山海經‧大荒南經》說：「東南海之外，甘水之澗，有羲和之國，有女子名曰羲和，方日浴於甘淵。羲和者，帝俊之妻，生十日。」同時又想像太陽像人一樣，可以爬上樹，走了一天之後，還要洗澡，去掉疲乏。《山海經‧海外東經》說：「下有湯谷，湯穀上有扶桑，十日所浴。在黑齒北，居水中，有大木，九日居下枝，一日居上枝。」《楚辭‧九歌‧東君》裡所祭祀的日神東君則是一個駕著馬車繞行於天空的人，而且是一個青衣白裳、帶著弓箭的射手。其歌云：

> 暾將出兮東方，照吾檻兮扶桑，
> 撫余馬兮安驅，夜皎皎兮既明；
> 駕龍輈兮乘雷，載雲旗兮委蛇，
>
> 長太息兮將上，心低徊兮顧懷，
> ……
> 青雲衣兮白霓裳，舉長矢兮射天狼，
> 操余弧兮反淪降，援北斗兮酌桂漿。

這完全是根據人間的戰士或獵手形象來創造的。比如青衣白裳的日神帶弓箭的問題，就是人們對太陽光線所作出的合理想像。在青湛湛的天空上，白生生的太陽光刺得人眼生疼，人們把人的屬性與活動賦予太陽，便認為它一定是一位著青衣白裳而帶著弓箭的英俊戰士。古希臘神話及藝術中的阿波羅形象也是一個青年英雄，他也帶著弓箭，每天駕著太陽車由東向西急馳。印度教中的黎明女神，則是以光為衣、袒露胸脯的女郎，她每天早晨乘光輝燦爛的車子在東方出現。我國滿族神話中的「太陽尊母」則是一位老媽媽，她身披光毛火發，毛髮長達九天，所以光線能一直照到大地。她的光毛能照化大地，也能使大地燃燒，它住在九天之中，天天從東向西疾跑，把生命和精靈送到大地與人間。

其次，將自然神人格化，不僅僅是將人的外部形象投射於自然神，而且還賦予自然神以人的感情與內心觀念。因此，在其想像中，自然神　都像人一樣，有著喜怒哀樂的性格與感情，有智慧，有的還特別的寬厚，仁慈，具有人的善惡道德觀，可以懲惡興善，除暴安良，能給人帶來保護。有的還過著像人那樣的娶妻生子的生活，有親子愛妻的感情與行為。比如

壯族傳說中的《青蛙皇帝》，寫的是神蛙保護壯族先民的故事。從前有外敵入侵，國中無人可以抵禦，所有將軍都怯陣逃脫。國王只好出榜招賢，答應有能退敵者，招為駙馬。有一隻神蛙揭了榜，國王無奈，只得讓它去一試。神蛙到了陣前，把嘴一張，一團大火從口中直向敵陣滾去，把敵人燒成灰燼。勝利後，國王不願把公主嫁給青蛙，但公主情願。婚宴上，神蛙脫下蛙皮，變成了一個英俊、威武的青年，公主驚喜萬分，國王也高興得手舞足蹈，竟把蛙皮披在身上作樂，誰想一穿上就再也脫不下來，變成了癩哈蟆。神蛙卻登基當了皇帝，成為保護壯民的大神。這個故事與佘族的《盤王歌》的故事在情節上很相似，但根本不同點在於《盤王歌》中的退敵將軍神犬最後終於沒變成人，成了犬頭人身。而《青蛙皇帝》中的神蛙卻完全成為了人。這表明對神蛙的人格化更進了一步。瑤族神話故事《日月成婚》中的太陽和月亮都具有人的感情，當太陽得知星星姐妹們也不同意他與月亮成親時，悲痛地流下淚水。此時月亮從他的悲啼聲中感到了他對人類和對自己真誠的愛，便撲到太陽懷裡，伸手去擦太陽的淚水，告訴太陽這是她故意考驗他的，於是日月成婚育出了地上的人類。雲南永寧納西族崇拜的「幹木」女神，是一座山，其形狀活像一隻伏臥的獅子。納西族想像她是一個非常漂亮的婦女，騎著獅子（一說騎白馬）到處走動，十分威風。獅子山頂的雲彩是她的帽子，山腰的樹木是她的眉毛，陡峭的岩石是她的腰帶，瀘沽湖是她的鞋子。她主管永甯地區的人口興衰，農畜豐歉，牲畜增減，也管人間的婚姻與婦女體形的健美。同時，人們還傳說，她與永甯納西族婦女一樣，過著「阿注」[18]式的婚姻生活。這正是該地區的人們按照自己的生活方式和想像力去創造神的形象的。鄂倫春族還把火神想像為一個老太婆，禁止用刀在火裡亂搗，否則觸怒了她就生不了火。科爾沁蒙古族婚禮上有新娘拜火儀式，要由人唱拜火歌，其禱詞稱火神為母親：

> 火母喲，火王，
> 你，來自杭蓋罕山和寶爾哈特山的榆樹頂上；
> 你，出生在天地分離的時光，
> 追尋萬生之母渥德幹蹤跡，
> 出現在世上；
> 天神騰格裡汗創造的卵石，
> 火之母喲！
> 你的父是堅硬的鋼，
> 你的母是打火的石，

> 祖先們是榆樹。
>
> 你的光焰衝天又壓地，
>
> 打出天外天。
>
> 女神烏魯坎養育成的火喲，
>
> 女神，渥德喲！
>
> 捧獻給你黃色的奶油黃頭羊。
>
> 你，總是向上觀望的火母喲，
>
> 向你敬獻滿杯火酒，
>
> 供上多多的脂油。
>
> 祈求你向新婚的王子和公主，
>
> 向光臨婚禮的佳賓降福。[19]

　　像蒙古族一樣，許多少數民族把火神看做一位女性，有的尊稱其為「萬物創造之母」，有的稱為「火姑娘」、「火婆婆」、「火祖母」等等。漢族則把火神稱為灶王爺，是一個老爺爺。在許多民族中，火神在自然神崇拜裡都佔據著重要的地位，被奉為保護本家族興旺發達、且具有人情味的人格化神。

　　再次，對自然神的崇拜，還在於人們將許多美好的品德與才能附在它身上，竭力將其理想化，成為人們心目中理想的文化英雄。如滿族神話中的江神之子朱拉，他曾經化作年輕獵手去觀看祭江神活動，救下了一打秋千從高處甩到江心的姑娘，並與其相愛成婚。他答應佛托媽媽的要求，變成牛在乾旱時為人間不分晝夜地用江水灌田，保住了好的收成。後來在強盜來搶劫時，他又用角把強盜頂跑了。本來他死後只要人們把牛皮剝掉就可變成人了，但人們感謝他的恩德，在他死後不但不剝他的皮，反而把他埋葬了。從此他就永遠變不了人了。以後人們在祭烏蘇里江神時都要祭朱拉，感念他抗旱澆田，抗擊強暴。[20]又如滿族神話故事中的金錢豹神，也是一位理想化了的英雄。其傳說如下：

　　早先，溫特哈拉部落有一位保護神叫阿達格。這神就是金錢豹神。他父親是金錢豹，母親是溫特哈拉一個美麗的姑娘。這姑娘18歲時病死，父母把她的屍體用樺樹皮包好，掛在樹上，祈求天神阿布凱恩都裡把她收去。後來，這姑娘被山中王金錢豹救活，並成了親，還生下了阿達格。孩子生下三天能走路，人面豹身，喊一聲震動山谷。後來阿達格父母被天神召到天上，封為守山神，並脫掉了豹皮。臨上天時，把豹皮交給阿達格，告訴他皮上百朵黑花能降鬼怪，用到99朵時吞下最後一朵，即可坐豹皮升天。阿達格從此一人留在地上懲治鬼怪。一次為木倫部除九個妖魔，用九

朵黑花化作九座山壓在了九妖身上。魔王耶魯裡找阿達格報仇，又派出三個弟子。他們用火把這地方燒乾，阿達格出來和他們苦戰，他們抵擋不過，只好化作三條水蛇藏了起來。阿達格又請水獺幫助，又用清泉把三怪化為濃水。他還請天神降雨，解救了百姓。耶魯裡趁機興風作浪，讓當地鬧了洪水。百姓以為是阿達格所為，阿達格也疑惑不解，於是他找到了魔王，發現魔王作怪。就這樣為降伏魔怪，他放出99朵黑花，正要吞掉最後一朵花時，又聽到人們哭喊說，魔王弟子又推來了冰山為害，於是，阿達格把最後一朵黑花扔出去燒化了冰山。阿達格自己卻不能上天，只好裹上豹皮就地一滾，化作金錢豹向森林走去。這就是滿族祭祀的豹神。[21]

在許多民族的宗教神話故事裡，自然神被當作文化的創造者、民族的保護神以及理想化的文化英雄，許多自然神成為真善美的化身與象徵。

人對自然神的人格化，與人探求自然界的奧祕是相關的。在原始人尚不能將自己與自然界區分開來時，也就缺乏對自然界的瞭解，於是他們解釋自然就只能根據他自己對自然界的某些瞭解和想像，在這裡，其對自然界的瞭解往往要比對自然界的想像少得多。既然缺乏對自然界的瞭解，所以就總要將自己的形象、屬性、價值、感情等賦予自然界，這正如費爾巴哈指出的：「人本來並不把自己與自然分開，因此也不把自然與自己分開，所以，他把一個自然對象在他自己所激起的那些感覺，直接看成了對象本身的狀態。」[22]所以就總有自然界的人格化。他們對自然界的解釋與探求，首先也就應該到他們的經濟環境與為生存的鬥爭中去尋找答案。原始人之所以用自己去比附類推自然界，並不僅僅是好奇或求知，而是為了在他們所接觸的環境中學會生存。因此，將自然神人格化，理想化，其實質又是為了在為生存的鬥爭中把握生存的機會與方向，他們那些超人間力量的想像也便賦予了自然神對人間的保護力，或者是表達了他們征服自然的趨向和願望。比如我國珞巴族宗教神話《雷鳴和閃電》說「哈魯木」男神和「哈尼亞」女神是兄妹倆。妹妹「哈尼亞」長得很漂亮，哥哥「哈魯木」便整天追求她，要與她結婚。美麗的「哈尼亞」卻不喜歡他，總是躲避。為了掩護自己，不讓「哈魯木」發現她，便擺動長長的濃髮，使天空頓時變得烏雲滾滾，從而發出怕人的雷鳴；有時「哈尼亞」不得不用頭髮上的長針去刺追趕她的「哈魯木」，從而發出了耀眼的閃電。這則神話故事雖是解釋雷電現象的，但把妹妹躲避哥哥的追求加入進來，顯然表達了對兄妹婚的一種認識，在一定程度上對人類生活起到指導作用。正如許多伏羲兄妹結婚造人的神話一樣，妹妹總是表示出不願意，而結婚後生下的也總是肉團那樣的怪胎，要砍碎後才變成人。其故事中也包含著人類對血緣婚的經驗總結，說明原始先民已對近親結婚給後代造成的惡果有了一定

的認識。

原始宗教與宗教藝術對自然神的人格化與理想化，對後來的宗教藝術創作及非宗教藝術創作有著很深的影響。比如賦予自然山川以社會道德屬性並與人的道德屬性聯繫起來這一點，在先秦春秋戰國時代就已出現，那就是孔、孟、韓非等人的「山水比德」說。孔子說：「智者樂水，仁者樂山；智者動，仁者靜；智者樂，仁者壽。」[23]漢代劉向《說苑》還載有孔子和他的弟子子貢的一段對話。子貢問孔子：君子為什麼見到大江大河就一定要觀看呢？孔子答道：君子用水來比附德行。你看水遍流到各處，沒有私心，像德；它使萬物生長，像仁；它按規律向低處流去，像義；它的深處難以測量，像智慧；它一心奔向深谷，像勇；它雖然柔弱，卻無處不到，像明察；它對任何不好的東西都不加以拒絕，像寬容；它把一切不乾淨的東西都洗清了，像用善良去教化人；它始終保持平面，像公正；它盛滿了以後就不再進入了，像有度量的人；河流再怎麼曲折，總是向東流，像堅強的意志……這一段話是不是漢人的偽託，姑且不論，但這種把山水自然與人的道德品性、社會屬性聯繫起來的思想，與原始宗教中的自然人格化是一脈象承的。而在《詩經》中也早就有了把高山、青松比喻為人格的詩句；楚辭中的美人香草之喻也帶有自然的人格化特性。因此，在中國文學中，用自然物來象徵道德也便成為習慣的文學意象，如牡丹象徵著雍榮華貴，翠竹象徵著人的貞潔，荷花象徵著心地純潔，松柏象徵著人的堅定勇敢等等。在佛教藝術中，蓮花也成為著教義的純潔高雅與人的超凡脫俗的象徵，獅子則成為勇猛的象徵，是佛教的保護者。而魏晉時期，士大夫們為了逃避現實的政治鬥爭，紛紛棲逸山林，以山水「寄情」、「忘憂」，或者以山水去比擬與品藻人物，還有就是道教徒、佛教徒、玄學家紛紛把山水當作「悟道」的工具，這一切，雖然在內容上已經不像原始人的自然崇拜那樣顯得單純與幼稚，它們是在當時激烈的人與社會、人與政治的衝突下發生的，但是就向山水自然尋找「解脫」與「慰藉」這一點上，它們仍然是在向自然山水尋找精神的安慰與保護。這與原始人把自然山水當作保護神崇拜在心理與本能上是一致的。宗教徒把山水當做「悟道」的工具，即從山水中去體悟佛理、道理，也不同於原始人的自然崇拜了，它表明在文化發展到人可以改造自然、部分地駕馭自然的時候，人們的心理也發生了變化，人們不再屈從於自然，做自然的奴隸，他可以置身於自然之中觀察、思考，又可以跳出自然，不為自然所拘。但是，「悟道」說的宗旨卻又是為了將自然抽象為「理」、「道」，視自然為「理」、「道」的體現。而這種「理」與「道」是神祕的，玄虛的，是神一般的「佛」與「真人」製造的。那麼，自然山水就被同時賦予了神性與

人性的二重意義。因此，從根本上說，宗教徒的「山水悟道」說仍然還帶有自然宗教中「類人情俗觀」即人格化的痕跡。當然，「山水悟道」說從其內容到形式都表明它已處於人類發展較高階段上的一種高級宗教心理層次上了。

三、上帝與自然

　　從原始自然宗教進入到人為宗教，從多神轉入一神以後，自然在宗教及其宗教藝術中的地位則發生了根本的轉變，那就是不再把自然看作是人類之母，自然的人性方面也被削減，自然成為了唯一神「上帝」（或「安拉」或「佛」）的創造物或宗教教理的體現。

　　據《舊約・創世記》記載，上帝創造世界一共用了六天。先是創造了光，於是形成了白晝與夜晚；創造了空氣，將水分為上下，於是區分了天和地；隨之創造了田野和海洋，創造了各種青草、蔬菜和結果子的樹木，又創造了日、月、星辰，創造了水中與空中的各種生物；創造了獸類、飛禽、牲畜，最後，上帝用地上的塵土，按照他自己的形象創造了人。《古蘭經》中也說安拉在六天內創造了天地，但是，「天地的權柄都歸安拉管理，安拉對萬物具有威力」，[24]「他使日、月、星辰馴從於他的旨意，只有他，具有創造和命令的威力」。[25]佛教則認為天地山川都是佛理的體現，是按照佛的旨意安排的。基督教認為，世界是上帝的偉大作？品，「上帝隨己意使用萬物，並造有形之物來彰顯自己。」[26]雖然，這些日月星辰，河流山川、樹木花草、飛禽走獸都是美好的，但它們都來自於上帝，是上帝本體的體現。「凡我們所能想到的美景，莫不都是創造主上帝所造的。」[27]這樣，宗教就把自然的一切美好屬性都歸之於神，從而使自然變得沒有光彩和魅力。

　　基督教藝術的描寫自然就是以上帝為目的的，其宗旨是為了讚頌上帝。《聖經》中描寫自然的詩就顯得很明顯。詩人描寫自然不是要顯出自然的偉大與美麗，而是強調自然所體現出來的上帝的偉大與榮耀。正如「詩篇」第33篇，詩人寫道：

　　　　諸天借耶和華的命令而造，萬象借他口中的氣而成。
　　　　他聚集海水如壘，收藏深洋在庫房。

　　此詩說諸天、萬象乃至海洋都是上帝所造。第19篇，詩人寫到太陽，卻是：

　　　　神在其間為太陽安設帳幕，
　　　　太陽如同新郎出洞房，又如勇士歡然奔路。

他從天這邊出來，繞到天那邊，沒有一物被隱藏不得他的熱氣。

這裡說太陽的神奇與壯觀都是神安排的。第104篇，詩人還寫到：

耶和華使泉源在山谷，流在山間；
使野地的走獸有水喝，野驢得解其渴。
天上的飛鳥在水旁住宿，在樹枝上啼叫。

這也是歌頌耶和華的神力與偉大的，因為自然的一切都是按照上帝的旨意安排的。還如第29篇寫到打雷這一自然現象，詩人歌頌道：

耶和華的聲音在水上。榮耀的神打雷。
耶和華打雷在大水之上。
耶和華的聲音大有能力，耶和華的聲音滿有威嚴。

耶和華的聲音震破香柏樹，耶和華震碎黎巴嫩的香柏樹。
他也使之跳躍如牛犢，使黎巴嫩和西連跳躍如野牛犢。

耶和華的聲音使火焰分岔，
耶和華的聲音震動曠野，耶和華震動加低斯的曠野。
耶和華的聲音驚動母鹿落胎，樹木也脫落淨光。凡在他殿中的，都稱說他的榮耀。

描寫風暴、雷聲、香柏樹、曠野、樹木、母鹿，都只在稱頌上帝的榮耀。因此，在《聖經》的詩歌中，描寫自然主要是為了表現上帝，「他們對自然的描寫，是表現上帝這一更大主題的組成部分。在他們看來，代表其他傾向的自然詩都是空洞無物的，似乎忽略了最主要的內容」。[28]《聖經》的這種傳統，對後世的宗教藝術發生著深刻的影響，許多體現宗教意義的詩或畫都把自然視為上帝的化身來歌頌。如俄國畫家安德列・魯勃廖夫創作的《三位一體》，畫裡作為背景的風景，其宗教意義則在於通過自然來表現對上帝的愛。而法國作家夏多布里昂則把自然的美景視為上帝的特別安排，他的小說《阿達拉》中寫道：

造物主親手在這個幽深的環境裡放置了各色各樣的禽獸，使這兒洋溢著生機誘人的氣息。在樹廊的一端，吃醉了葡萄的熊趔趄在榆樹

的枝杈上，馴鹿在湖中沐浴，黑松鼠在茂密的葉叢裡歡躍；反舌鳥和麻雀般大小的維珍尼亞鴿降落在讓楊莓染紅了的草地上。黃頭的綠鸚鵡，微帶紫紅的黃綠色啄木鳥和紅色的高髻冠鳥盤著綠柏，爬上樹頂，蜂鳥群在佛羅里達茉莉花叢上空閃動；從樹林圓拱吊下的捕鳥蛇嗦嗦發響，像蔓藤般搖曳著。

　　基督教文學還把自然現象當作上帝要懲罰人的徵兆，極力渲染出自然力量的神祕和上帝的神聖。如夏多布里昂小說《阿達拉》中對雷電的描寫。少女阿達拉違背了她在母親病榻前許下要將童貞獻給基督的誓言，愛上了英俊的青年夏克達斯，投入了夏克達斯的懷抱。「我（即夏克達斯）早一把抓著她，陶醉在她的嬌喘微微中，並在她的嘴唇上狂飲著愛情的魔泉。在閃電的光芒底下，在這個永恆世界之前，我雙目仰望天空，擁抱著我的愛侶……壯觀的樹林以搖晃著的蔓藤及穹頂作我們的婚床的帷幔及華蓋……我觸摸到幸福的時刻到了。」但是，就是這時刻，「突然霹靂一聲，迅電一閃，劃破了憧憧黑影。一株樹在我們腳下被殛倒了，林間充滿了硝煙和光霧」。阿達拉驚悚地意識到這是上帝對她的警告，她吞下了早已準備好的毒藥。迅疾的閃電和被殛倒的樹木作為上帝的象徵，終於毀滅了這個美麗的少女以及她那玫瑰般的愛情。

　　還比如基督教藝術中常表現的「光」，也是按其宗教意義獲得神聖意義的。光成了上帝的象徵。《舊約・創世紀》中載：「神說：『要有光。』就有了光。」因此，在所有基督聖像與聖母像頭上都有了光環，基督復活與升天的形象周圍都有金光閃閃的光環。按照《聖經》的意思，光是上帝第一個創造的，它就是世界上最崇高的和唯一的本源。它就是上帝的象徵，上帝把自己的光輝灑遍世界每一個角落，世界由此而變得美麗起來。西方基督教堂建築藝術就常使用光來恰如其分地體現上帝的神祕之力，如教堂上門窗上的彩色玻璃，腳底下鑲著金底閃閃發光的馬賽克，都體現出上帝是最崇高的創造者，倫勃朗1651年創作的《耶穌在抹大拉面前顯現》，就用光來突出耶穌，讓耶穌全身沐浴在光內，代表他來自神聖的彼岸世界。而他的女弟子抹大拉則著一身黑服，隱現在陰影裡，背景是荒野。她伸出雙手，很想吻一下耶穌的衣襟，但耶穌用手勢阻止了她。強烈的光線對比，意味著耶穌的雖死猶生，光輝不朽，而抹大拉雖生猶死，被上帝拋棄。君士坦丁堡的索菲亞大教堂，內部裝飾中就有以碎瓷、金屬和石料嵌成的馬賽克壁畫，當時有人曾讚揚道：「拱形屋頂下展開一塊塊金色的彩畫，像金色的水流用它金色的光芒照射人們的眼睛，使人們難於凝視，就像仰望著春天正午的太陽……[29]光代表著上帝的權勢與威力。宗教

藝術對「光」的描寫往往還體現著一種上帝的神祕，甚至代表一種無法抵抗的魔力，一種無法言說的「天啟」。如美國詩人愛米莉・狄更生的詩《冬日的下午》所表現的：

> 冬日的下午往往有一種
> 斜落下來的幽光，
> 壓迫著我們，那重量如同
> 大教堂中的琴聲。
>
> 它給我們以神聖的創傷，
> 我們找不到斑痕；
> 只有內心所引起的變化，
> 將它的意義蘊存。
>
> 沒有人能夠稍使它感悟，
> 它是絕望的烙印，
> 一種無比美妙的痛苦，
> 借大氣傳給我們。
>
> 當它來時，田野都傾聽，
> 陰影全屏住呼吸；
> 當它去時，遠得像我們，
> 遙望死亡的距離。

詩人把「幽光」比作教堂的音樂，具有威嚴的壓逼力，使人心裡受到強大的衝擊，從而體驗到上帝的無所不在。但丁的《神曲》還設想在天堂中的第八重天中，基督、聖母等的靈魂表現為不同的「光」，如「我看見在幾千盞燈之上有一個太陽，他的照明一切，正如我們的照明在我們頭上的；在那活潑的光中，透出明亮的本體，其明亮的程度竟使我的眼光受不住」。這是寫基督那令人目眩的光。而整個天堂都充滿強烈的光芒，在虔誠的信徒心中那是永恆之光和幸福之光。正如文中描寫到的：「豐富的神恩呀！你使我敢於定睛在那永久的光，我已經到了我眼力的終端！在他的深處，我看見宇宙紛散的紙張，都被愛合訂為一冊；本質和偶有性和他們的關係，似乎都融合了，竟使我所能說的僅是一單純的光而已。」這表明上帝在天堂具有至高無上的威信與權力。此外，對金色這一光線最亮

的色彩的使用，也常常是為了突出聖像基督的崇高。聖像常常被置於金色的背景中加以渲染，金色對表現聖像的「神光」是起著巨大作用的。東正教神學家弗洛連對聖像裡的金色讚揚道：「所有形象都是在黃金燦爛的神恩之海裡產生的，都沐浴在源源不絕的神光裡⋯⋯因此，聖像以金色為標準是不言而喻的，因為任何顏料都會使聖像接近塵世，從而使幻影黯淡無光」。[30]在光的使用上，佛教藝術也類似於基督教藝術，佛陀的形象背後總帶有神聖的光圈，而佛陀像又多用金、銀以及白色的物質來塑造，在陽光照射下發出炫目的光，以此表現佛陀的神聖與偉大。

　　總之，基督教從本質上都是完全剝奪自然的，其突出的表現就是剝奪人類自然的正常的欲望，甚至要消滅人的肉體，這正如恩格斯所揭示到的：「宗教按其本職來說就是剝奪人和大自然的全部內容，把它轉給彼岸之神的幻影，然後，彼岸之神大發慈悲，把一部分恩典給人和大自然。」[31]因此，自然也就成了上帝的專利品，他於人類有恩，就是他把一部分自然賜給了人類，讓人們得以生存。人為宗教時代的宗教與宗教藝術，從根本上說是違反人的本能的，它使人完全與自然相脫離，變成了枯燥的、乾癟的、無血無肉的人，變成了心中只裝有上帝而無任何其他本能欲望的東西。按照基督教的設想，上帝用泥土造人，意味著自然仍在人身上生成，人應該是縮小了的自然，而且上帝還使人具有動物的身軀，這也意味著他還有著動物最基本的本能。但是，《聖經》又指出，上帝是按照自己的形象來造人的，這便使人變得複雜起來了。因此，人認識自己，就是認識上帝。人不但有動物的身軀，而且要有天使的本性。又因為他犯有原罪，他必須在世間以一切辛苦的勞作包括苦修來洗刷自己的罪孽，最後得到上帝的寬恕。由於人的墮落，人也就不能充分享有自然，他只能從內心充分認識自己的罪孽，才能救贖自己。這就要終身獻身於上帝。因此，基督教徒就必須嚴守教規，作艱苦的苦修，要避免自然與正常的人性享受，如清教徒加爾文：「他恪守最嚴格的教規。為了心靈之故，他只允許他的身體享受絕對的、最低限度的食物和休息。夜間只睡三小時，至多四小時；一天只進一頓節約餐，很快吃完，餐桌前還翻開著一本書，他不散步閒蕩，沒有任何娛樂，不尋求消遣，特別避開那些有可能使他真正欣賞的事物。」[32]海涅在《論德國的宗教與歷史》中，也講過一個「巴塞爾夜鶯」的故事，說歐洲中世紀時期，一群處於嚴密統治下的僧侶，正在全神貫注地爭論神學教義，而一隻夜鶯在春日盛開的菩提樹上唱起了婉轉動聽的歌聲，使他們產生了一種不可言喻的奇妙的心情，而傾耳恭聽。後來有人則提出這可能是妖怪在以悅耳的歌聲引誘他們犯罪，於是他們把夜鶯趕跑了。這則故事說明中世紀的基督教用僵化的神學思想排斥大自然，盡力地

壓抑僧侶們生理本能上的對美的自然的愉悅感，從而使得僧侶們像一個個抽象的陰魂，漫遊在鮮花盛開的大自然之中。馬克思和恩格斯在《神聖家族》中曾經討論過小說《巴黎的祕密》中的主人公瑪麗花。瑪麗花被騙以後而淪為妓女，後為魯道夫救出，並在基督教士的感化下皈依了宗教，把自己獻身於上帝，從此失去了昔日愛好自然的天性。而在她未受到宗教毒害之前，她隨魯道夫在田野中散步，卻表現出了對美麗大自然的無比熱愛。小說寫她如何喜歡花，喜歡太陽，喜歡自然的一切，顯得是那麼活潑而天性畢露。馬克思、恩格斯評論到：「在大自然的懷抱中，資產階級生活的鎖鏈脫去了，瑪麗花可以自由地表露自己固有的天性，因此她流露出如此蓬勃的生趣，如此豐富的感受以及對大自然的如此合乎人性的欣喜若狂。」[33]但在魯道夫請來教化瑪麗花的教士拉波特的眼中，自然只是上帝的造物，領略自然之美激起的不是審美的感情，而是宗教崇拜的激情。小說中教士拉波特在看到黃昏景色時對瑪麗花所說的話也極具典型性。教士說：「看那一望無涯的天際，這天際的界限現在無法分辨了。我覺得，萬籟俱寂和無邊無際幾乎能使我們產生一種永恆的觀念……瑪麗花，我對你說這些，是因為你易於感受造物之美……看到這造物之美在你心中，在你那長久喪失宗教感情的心中激起了宗教崇拜，我常常是深為感動的。」對此，馬克思、恩格斯尖銳地指出：「教士已經成功地把瑪麗花對於大自然的純真的喜愛變成了宗教崇拜。對於她，自然已經被貶為適合神意的、基督教化的自然，被貶為造物。晶瑩清澈的太空已經被黜為靜止的永恆的暗淡無光的象徵。」[34]因此，基督教在本質上扼殺人的一切自然與正常的天性、本能和欲望，而把人的精神、靈魂同肉體分割開來，並把這種失去肉體的精神等同於上帝，[35]也把人的一切行為與目的歸結為上帝。基督教藝術中的自然也就失去其活潑的生命，而成為上帝的體現或向上帝的供品。

四、禪與自然

　　佛教藝術也常常通過自然的描寫來宣說佛理，把自然本身當作佛理的體現。佛教的「法身」理論就把佛的「法身」與萬物相融合，認為法身「神道無方，觸象而寄」，「法身」無形無名，但卻可以運萬物，可以體現在有形有名的山河大地之中。中國東晉時僧人慧遠的「法身論」就認為：

> 法身之運物也，不物物而非其端，不圖繪而會其成，理玄於萬化之表，數絕乎無形無名者也，若乃語其荃寄，則道無不在。[36]

　　他喜歡山水自然，除自己寫作山水詩外，還帶領門徒們游廬山，歌詠廬山，無非是要在遊覽山水之中「悟幽人之玄覽，達恒物之大情」，[37]體會山水所顯現出來的佛理禪趣。晉宋之際，山水詩的勃興，也與佛教理論的推動有極其大的關係。[38]山水詩人謝靈運，用「池塘生春草，園柳變鳴禽」、「蘋萍泛沈深，菰蒲冒清淺」、「初篁苞綠籜，新蒲含紫茸」、「山桃發紅萼，野蕨漸紫苞」等詩句，表達了他對佛理禪趣的獨特理解與解說。葉維廉先生甚至認為，謝靈運的這種解說方式「頗近後來公案的禪機」。[39]當時的山水畫家也是佛教學者宗炳在其《畫山水序》中也認為「山水以形媚道」，因此，遊覽山水以及描畫山水不是為了消遣，而是為了去體會聖人（包括佛）之道。「神本亡端，棲形感類，理入影跡，誠能妙寫，亦誠盡矣」（《畫山水序》）。他認為山水乃佛理的自然呈現，若「以形寫形，以色貌色」，則能達到「暢神」的目的。這個「神」即指佛之理。

　　這種以自然山水本身來呈現佛理禪趣的表現方式，到了唐代禪宗那裡則得到了進一步的發展與發揮。禪宗提倡「發明本心」，主張「性即自然」，其最大的作用就是把人從念經坐禪的規矩中解放出來，使人的精神主體得到了充分的發揮。禪宗的自然觀也在「即心即佛」的理論基礎上建立起來。

　　禪宗的自然觀大致包含三個方面的含義。

　　第一，是指本性的自然，也就是恢復人性的本來面目即求得佛性。六祖慧能主張認得自家之心則是有所歸依，「經中只即言自歸依佛，不言歸依他佛，自性不明，無所歸依」。[40]又說：「自性迷佛即眾生，自性悟

眾生即是佛。」[41]慧能的徒弟神會進一步發揮了慧能的思想，認為「禪家自然者，眾生本性也」，「佛性與無明俱自然。」[42]這就是他的「性即自然」說。

第二，是指修行的自然，即在行為實踐上形成了一種「順乎自然」的生活方式與行為方式。慧能在《壇經》裡主張「行直心」，說：「口說一行三昧，不行直心，非佛弟子。但行直心，於一切法，無有執著，名一行三昧。」[43]後來的馬祖道一則進一步主張「平常心是道」，臨濟義玄又發展道一的理論，提倡「立處即真」、「觸處即佛」，認為行住坐臥，無不是修行之道，饑來吃飯，困來即眠，就是最好的修行方式。若「吃飯時不肯吃飯，百種須索；睡時不肯睡，千般計較」，[44]則是太執著的追求，有違自然之道。禪宗以「平常心」理論創造了一種無任自然的生活方式。

第三，在前二種「自然」理論的基礎上，禪宗認為禪境、禪心的最好體現就是大自然。禪人不僅可以從自然山川的觀賞中得到「悟道」的方便法門，而且也可以通過自然景象寄寓其任運而修的精神與自在無礙的心境。禪宗自然觀的這三個方面是互相聯繫不可分割的。

由於有上述「自然觀」的支配，禪與自然山水的關係才變得極其的密切，甚至達到相互詮釋、相互契合融合的地步。自然山水進入到禪宗藝術之中時，也便被賦予了豐富的宗教內涵和美學意義。

首先，禪宗藝術把自然山水當作佛理的顯現，常常以自然山水為題材，來表現禪的即處即真。

禪宗認為「青青翠竹，盡是法身；鬱鬱黃花，無非般若」，[45]「水鳥樹林，悉皆念佛法」，[46]佛性就存在於自然界千姿百態的色相之中，山石叢林，江河溪流，白雲青草，明月清風，無不向人啟開著悟禪入禪的門徑。因此，詩僧們的詩常藉助於對自然色相的參悟去領悟佛性的「真如」。唐代詩僧皎然詩云：「月彩散瑤碧，示君禪中境。」[47]「古磬清霜下，寒山曉月中。詩情緣境發，法性寄筌空。」[48]又有《溪上月》詩云：「秋水月娟娟，初生色界天。蟾光散浦敘，素影動淪漣。何事無心見，虧盈向夜禪。」還有的詩僧從泉聲、浮雲、山谷、清澤、落花、飛瀑之中悟得禪心禪性，如：

> 近夜山更碧，入林溪轉清。
> 不知伏牛事，潭洞何從橫。
> 野岸煙初合，平湖月未生。
> 孤舟屢失道，但聽秋泉聲。[49]

> 律儀通外學，詩思入玄關。
> 煙景隨緣到，風姿與道閒。
> 貫花留淨室，咒水度空山。
> 誰識浮雲意，悠悠天地間。[50]

相傳宋代大詩人蘇軾從溪水的潺潺之聲中領悟到了佛法的所在，寫下了悟道詩一首：

> 溪聲便是廣長舌，山色豈非清淨身。
> 夜來四萬八千偈，他日如何舉示人。[51]

而在一些禪師們的問道參禪之中，富有詩意的自然意象又常常成為他們間交流的工具，如：

> 問：「如何是夾山境？」師（夾山善會禪師）曰：「猿抱子歸青嶂裡，鳥銜花落碧岩前。」[52]
> 問：「如何是白雲境？」師（白雲無休禪師）曰：「月夜樓邊海客愁。」[53]
> 問：「如何是道？」師（天柱崇慧禪師）曰：「白雲覆青嶂，蜂鳥步庭花。」[54]
> 問：「如何是天柱家風？」師（天柱崇慧禪師）曰：「時有白雲來閉戶，更無風月四山流。」[55]
> 問：「語默涉離微，如何通不犯？」師（風穴延詔禪師）曰：「常憶江南三月裡，鷓鴣啼處百花香。」[56]

有的禪師更以描寫自然的詩句垂法示眾，給人啟悟：

> 瘦竹長松滴翠香，流風疏月度炎涼。[57]
> 竹影掃階塵不動，月穿潭底水無痕。[58]
> 澗水如藍碧，山花似火紅。[59]

禪宗裡還以自然環境比喻禪境，如「落葉滿空山，何處尋行跡」、「空山無人，水流花開」、「萬古長空，一朝風月」，分別表示禪的三種境界。甚至在禪宗的公案裡，也以「見山是山，見水是水」、「見山不是山，見水不是水」和「依然見山是山，見水是水」來表達參悟的過程。

禪師們將這些描寫自然景象的詩句隨手拈來，運用自如，既包含深刻的禪意，象徵某種禪境，又具有鮮明的審美意象。這就是禪宗所謂的「翠竹黃花非外境，白雲明月露全真。頭頭盡是吾家物，信手拈來不是塵」。[60]詩骨禪心的合而為一，既暗示著佛教真諦的無所不在，又為宗教藝術打開了通向美學之路的通道。禪師們正是在對「真如」佛性的領悟還原為對自然事物色相的領悟中，創造了一種活潑的、自由的宗教頓悟方式和審美觀照方式。自然的景象常常給禪師們帶來意想不到的頓悟，「春天月夜一聲蛙，撞破乾坤共一家。」[61]正是在自然之聲的撞動下，禪人打開禪境之門，禪與自然、人與宇宙澈底合一了。

其次，禪宗藝術往往還將禪的心境幻化為自然，以與自然合一的心態去追求一種平淡無慮、清幽虛寂的境界。

禪宗看待自然，具有「無心而合道」、「無情而有性」的思想，故常常把心境付與自然景象，使禪意滲入山情水態之內，讓自心在與宇宙的融匯過程中，去體悟生命與「道」的永恆。

如白雲演和尚的詩偈云：「白雲山頭月，太平松下影，良夜無狂風，都成一片境。」[62]這裡的「境」既是內在的心境，又是外在的自然物境，二者是渾然一體的。又如皎然詩：「心境寒花草，空門青山月。」[63]韋應物詩：「道心淡泊隨流水，生事蕭疏空掩門。」[64]寒山詩云：「吾心似秋月，碧潭清皎潔。」「圓滿光華不磨瑩，掛在青天是我心。」[65]這些詩句則是將心境與自然色相等同，構成一種清寂沖淡的宗教境界與審美意境。又如王維詩《木蘭柴》：

秋山斂餘照，飛鳥逐前侶。
彩翠時分明，夕嵐無處所。

寒山詩：

碧澗清流多勝境，時來鳥語合人心。[66]

唐詩僧靈一《題僧院》詩：

虎溪閒月引相過，帶雪松枝掛薜蘿。
無限青山行欲盡，白雲深處老僧多。

《題東蘭若》詩：

……
寒竹影侵竹徑石，秋風聲入誦經台。
閒雲不系從舒卷，狎鳥無機任往來。
……

僧可止《精舍遇雨》詩：

空門寂寂淡吾身，溪雨微微洗客塵。
臥向白雲情未盡，任他黃鳥醉芳春。

　　這些詩在觀雲聽風、獨坐覽山之中表現出了一種對心與物冥、身與物化的極境的追求。日本禪學大師鈴木大拙曾說過：「禪師們完全與自然合一。對他們來說，人與自然沒有什麼區別，也不是人故意使自己與自然合一或自然進入他們的生活之中。禪師們不過在時間還沒有變為超時間性的地方表達自己的意思而已。」[67]所謂「在時間還沒有變為超時間性的地方」，照我理解，大概是指那頓悟的瞬間，頓悟前時間在「此在」，而頓悟後則具有了超時間性的永恆，禪人處於這一境地則會感到超越了時空，超越了物我，超越了因果，與自然合一了。

　　宋元以後的山水畫在自然的描寫中滲透出濃厚的禪味。如馬遠畫一葉小舟搖泛於萬頃波濤之中，畫面中透露了一種禪的孤寂感。蘇東坡畫怪石疏竹與枯樹，從蒼勁的枯墨中卻表現了一種不染塵緣、反抗俗世的決斷，那是悟道之後的空虛寂靜，卻孕育著新生命的誕生。這與曹洞宗人所體驗到的「枯木龍吟真見道」[68]是相契合的。禪僧瑩玉澗的《山市晴巒圖》，用潑墨法畫出溶化在雲霧繚繞中的山村，又以清楚的筆觸輕輕勾出黃昏時回村的山民，於虛虛實實、假假真真之間創造了一種幻化的禪境。米友仁的「無根樹」、「蒙鴻雲」，則借寫江南山水而抒胸中禪境。還有清代時朱耷所畫的《荷塘清趣》、《魚樂圖》，又無不閃動著大自然的勃勃生機與萬物生命的律動。因此，在這些自然的畫圖中，分明卻流動著一種禪的精神與氣韻，讓人更容易貼近自然，體驗自然。至於禪畫對自然之「光」的表現，卻與西方基督教繪畫迥異，它並不是要體現一種神祕感和威嚴感，而往往是用若有若無的暮藹、迷濛浩渺的水光、似飄似停的雲影等等，來表現一種空靈感、幻化感和幽遠感，甚至還包括親切感。釋法常的《瀟湘八景》、李氏的《瀟湘臥遊圖》、米友仁的《瀟湘奇觀圖卷》、李唐的《煙嵐蕭寺》等都通過江流天外、山色有無的畫面表達了一種空靈幻滅的禪境。

　　至於在繪畫理論的探討上，宋元明清時期更以禪宗之意貫串其中。宋人始標出「墨戲」，以技法開禪畫之先，明代則明確標出「畫禪」之說。更有莫是龍把畫之南北派與禪宗的南北宗相比擬，創出畫的南宗與北宗的理論。董其昌還把自己的畫論取名為《畫禪室隨筆》，其中多以禪家說法論畫，如「行年五十，方知此一派（北宗）畫殊不可學，譬之禪室，積劫方成菩薩，非如董、巨、米三家，可一超直入如來地也」。清初的苦瓜和尚石濤的《石濤畫譜》，更是以禪的精神提倡打破繪畫的法則，達到一種高度自由的境地。其論有云：

> 　　夫畫：天地變通之大法也，山川形勢之精英也，古今造物之陶冶也，陰陽氣度之流行也，借筆墨以寫天地萬物而陶泳乎我也。[69]
> 　　縱逼使其家，亦食某家殘羹耳，於我何有哉？我之為我，自有我在。[70]
> 　　在墨海中立定精神，筆鋒下決出生活，尺幅上換去毛骨，混沌裡放出光明。縱使筆不筆，墨不墨，自有我在。[71]

　　這裡又顯示出一種反叛、獨創的禪家氣象。禪宗對畫論的滲透，推動了「畫即禪」的發展，也推動了禪與自然山水的結合。

　　再次，當禪者以禪的眼光去看待自然時，就往往把自然藝術化，同時也把人生禪意化。自然在禪宗藝術的表現中，成為禪者的精神家園和人生方式的唯一寄託。禪以自然的藝術表現表露出它對自在無礙和平常本真的生命追求。

　　禪宗追求簡淡，恬靜，隨緣自在，不染塵俗而清真灑脫，「閒來石上觀流水，欲洗禪衣未有塵」。[72]三界橫眠閒無事，明月清風是我家」。[73]這種精神與山林的環境與氛圍就十分諧和。禪僧也因此而多擇山林而居，並建起相應的寺院，久而久之，形成了「天下名山僧占多」的獨特現象。山居生活也因此而成為僧人們筆下歌頌的對象，同時又在對山寺景色的描寫中表達他們對這種無羈無系、自在自為生活的滿足感，並透露出禪的「無心」、「清閒」與超脫的山林氣，從而使禪的人生詩意化、藝術化。如：

> 一住寒山萬事休，更無雜念掛心頭。
> 閒於石壁題詩句，任運還同不繫舟。[74]

> 高淡清虛即是家，何須須占好煙霞。
> 無心於道道自得，有意向人人轉賒。

　　風觸好花文錦落，砌橫流水玉琴斜。
　　但令知此還如此，誰羨前程未可涯。[75]

　　寒通花枝紅未吐，日融水面綠全開。
　　支頤獨坐經窗下，一片閒雲入戶來。[76]

　　禪僧們於清幽的山林之中，觀清泉幽潤，看青峰白雲，聽林間萬籟，品野　新茶，安閒自得，甘於寂寞，一切的終極追求，都消融在雲、月、林、風、峰、澗、潭、波之中了。

　　由於不求功名，禪師們往往都超功利，像船子和尚「率性疏野，惟好山水，樂情自遣」，[77]終年接渡來往行人，隨緣度日。問其行事，他則以詩作答，云：

　　千尺絲綸直下垂，一波才動萬波隨。夜靜水寒月不食，滿船空載月明歸。[78]

　　他以醉人的空明的自然之景抒發了他那透明的情懷與超然的心境。這時的自然成為了他的精神符號，也成為了他人生行為的象徵。由於無羈無縛，無拘無束，禪僧們又往往是天馬行空，獨往獨來的。像藥山惟儼禪師夜間登山，忽見雲開月出，則引頸長嘯。他從自然中得到感悟，有會於心，則釋放出本真之心來。伴之以放曠野情，敞開其真實的生命。又如明代主持黃蘗山寺的隱元琦禪師所寫的《小溪十詠》，道出了禪心與山水的融洽無間：

　　偶爾尋幽適意，追參雲水茫茫。猿鳥也知樂趣，銜花各獻溪旁。
　　（其三）
　　送客一溪流水，接人幾片閒雲。去往無拘無束，何妨分而不分。
　　（其八）

　　溪水、閒雲、猿、鳥都知人心，具情性，禪人的一切出自自然的行為與心態全然與自然生命相對接。在這裡，禪人的生活環境、生活方式與宗教活動合一，禪人的當下存在與永恆的生命交融。禪與自然，正是在生命的本真深處相契合的。

　　總之，禪宗藝術中的自然自由、活潑、簇新、樸素，它具有與佛理相契合並證悟佛理、詮釋佛理的一面，但由於它多以喻象出現，所以同時又

具有了獨立的審美價值的一面。從自然與禪的融合之中，我們既可欣賞到大自然的風情姿色，又可體驗到禪之世界的親切與平易。

注釋

1. 費爾巴哈：《宗教的本質》，王太慶譯，人民出版社1953年版，第1～2頁。
2. 《馬克思恩格斯選集》，第3卷，第354頁。
3. 《太平御覽》卷七十八引漢應劭著《風俗通》載：「俗說天地開闢，未有人民。女媧摶黃土作人，劇務，力不暇給，乃引繩於絚泥中，舉以為人。」
4. 《管子・揆度》載：「輕重之法曰，……自言能治田土，不能治田土者，殺其身以釁其社。」
5. 《嘎美嘎莎造人》，《中國少數民族神話》（下），穀穗明編，中國民間文藝出版社1987年版。
6. 《侗族文化史料》，第189頁。
7. 《費爾巴哈哲學著作選集》下卷，三聯書店1962年版，第438～439頁。
8. 《馬克思恩格斯全集》，第27卷，第63頁。
9. 參見〔蘇〕謝・亞・托卡列夫：《世界各民族歷史上的宗教》，魏慶征譯，中國社會科學出版社1985年版，第51～52頁。
10. 凌純聲：《中國古代神主與陰陽性器崇拜》，《民族學研究所集刊》第8期，臺灣，1959年。
11. 《普列漢諾夫哲學著作選》，三聯書店1962年版，第三卷，386頁。
12. 赫爾德：《語言的起源》，轉引自蘭德曼：《哲學人類學》，彭富春譯，工人出版社1988年版，第241頁。
13. 波德賴爾：《憂鬱與理想》。
14. 《馬克思恩格斯選集》，第3卷，第354頁。
15. 轉引自《外國理論家作家論形象思維》，中國社會科學出版社1979年版，第184頁。
16. 《費爾巴哈哲學著作選集》下卷，三聯書店1962年版，第458～459頁。
17. 《普列漢諾夫哲學著作選》，第3卷，三聯書店1962年第1版，第61頁。
18. 「阿注」意即「朋友」，其特點是男不娶，女不嫁，雙方各屬不同的經濟單位，男女之間過或長或短的偶居生活。
19. 《班紮洛夫著作集・黑教或蒙古人的薩滿教》（俄文版），轉引自烏丙安：《神祕的薩滿世界——中國原始文化根基》，上海三聯書店1989年版，第53～54頁。
20. 烏丙安：《神祕的薩滿世界——中國原始文化根基》，上海三聯書店1989年版，第67～68頁。
21. 傅英仁：《滿族神話故事》，北方文藝出版社1985年版。
22. 《費爾巴哈哲學著作選集》，下卷，第78頁。
23. 《論語・雍也》。
24、25. 《古蘭經韻譯》，林松譯，中央民族學院出版社1988年版，第126、127頁。
26. 聖・奧古斯丁：《論三位一體》，第3部，第4章，轉引自閻國忠：《基督教與美學》，遼寧人民出版社1989年版，第39頁。
27. 聖・奧古斯丁：《論自由意志》，第3部，第5章，轉引自閻國忠：《基督教與美學》，第41頁。
28. 〔美〕勒蘭德・萊肯：《聖經文學》，徐鐘等譯，春風文藝出版社1988年版，第228頁。

29.轉引自遲柯：《西方美術史話》，中國青年出版社1983年版，第53頁。

30.弗洛連：《神學著作彙編》第九集。轉引自蘇聯烏格里諾維奇：《藝術與宗教》，
王先睿、李鵬增譯，三聯書店1987年版，第140頁。

31.《馬克思恩格斯全集》，第1卷，第648頁。

32.〔奧地利〕斯·威茨格：《異端的權利》，三聯書店1987年版，第48頁。

33、34.《馬克思恩格斯論藝術》，第3卷，中國社會科學出版社1983年版，第39、44
～45頁。

35.參見列寧：《哲學筆記·費爾巴哈「宗教本質講演錄」一書摘要》（1909），《列
寧全集》，第38卷，第69頁。

36.釋慧遠：《萬佛影銘序》，《廣弘明集》卷一五，四部叢刊本。

37.盧山諸道人：《游石門詩序》，逯欽立輯《先秦漢魏晉南北朝詩》中冊，中華書局
1983年版，第1086頁。

38.參見拙著《佛經傳譯與中古文學思潮》第三章「玄佛並用與山水詩的興起」，江西
人民出版社1993年第2版。

39.葉維廉：《中西詩歌山水美感意識的演變》，載溫儒敏、李細堯編《尋求跨中西文
化的共同規律——葉維廉比較文學論文選》，北京大學出版社1987年版。

40.《壇經·二十三》，敦煌本，以下凡引《壇經》均指敦煌本。

41.《壇經·三十五》。

42.《神會語錄》。

43.《壇經·一四》。

44.《五燈會元》卷三。

45.《景德傳燈錄》卷六。

46.《五燈會元》卷十三。

47.《答俞校書冬夜》。

48.《秋日遙和盧使君游何山寺宿敷上人房論涅槃經義》。

49.唐·靈一：《溪行即事》。

50.唐·靈澈：《送道虔上人游方》。

51.《贈東林揔長老》。

52.《五燈會元》卷五。

53.《五燈會元》卷六。

54、55.《五燈會元》卷二。

56.《五燈會元》卷十一。

57、58、59.見《五燈會元》卷十六。

60.《五燈會元》卷十七。

61.《五燈會元》卷二十。

62.《雪堂和尚拾遺錄》。

63.《酬李司直縱諸公冬日遊妙喜寺》。

64.《寓居灃上精舍寄於張二舍人》。

65、66.《全唐詩》卷八〇六。

67.鈴木大拙：《禪與自然》，《禪風禪骨》，耿仁秋譯，中國青年出版社1989年版，
第285頁。

68.《五燈會元》卷十三。

69、70. 《石濤畫譜‧變化章》。

71. 《石濤畫譜‧氤氳章》。

72. 慧林若沖禪師句，《五燈會元》卷十六。

73. 寒山詩，《全唐詩》卷八〇六。

74. 寒山詩，《全唐詩》卷八〇六。

75. 釋貫休：《野居偶作》。

76. 釋永明：《山居詩》。

77、78. 《五燈會元》卷五。

第五章
宗教藝術中的理想人格

如果社會剛好看中了某個人，而且認為這個人具有推動社會的那些主要願望以及滿足這些願望的手段，那麼，這個人就會被拔高到眾人之上，並在事實上被神化。輿論將給予他以完全類似於保護神的那種崇高地位。

<div align="right">

——杜爾凱姆：《宗教生活的基本形式》

</div>

英雄崇拜，對一個最高貴的神似的人發自內心的熾熱而無限的敬慕和服從，難道不是基督教的胚芽嗎？

<div align="right">

——卡萊爾：《英雄和英雄崇拜》

</div>

　　宗教藝術總要創造這樣那樣的神以及聖人形象。這些神的形象，並不是人們的隨意創造，而恰恰是人本身形象與品質的折射，是人們所嚮往的理想人格的反映。費爾巴哈在論宗教本質時，曾多次提出：上帝的本質其實就是人的本質。他說：「人之對象，不外就是他的成為對象的本質。人怎樣思維、怎樣主張，他的上帝也就怎麼思維和主張；人有多大的價值，他的上帝就也有這麼大的價值，決不會再多一些。上帝之意識，就是人之自我意識；上帝之認識，就是人之自我認識。」[1]又說：「屬神的本質之一切規定，都是屬人的本質之規定。」[2]因此，宗教藝術中的神的創造，極其深刻地反映出人類在自然困境與社會困境中的憂患意識。在人們面對自然與社會難題，一時無法解決而顯得軟弱無力時，人們則把生存的希望寄託在神的身上。「宗教是那些還沒有獲得自己或是再度喪失了自己的人的自我意識和自我感覺。」[3]「宗教裡的苦難既是現實苦難的表現，又是對這種現實的苦難的抗議。宗教是被壓迫生靈的歎息，是無情世界的感情。」[4]馬克思正確地指出了宗教產生的主客觀原因。我理解，這種現實的苦難，不僅包括社會的苦難，同時也包括自然界所帶來的苦難。在苦難之中，人們就用宗教這一「幻想的太陽」[5]來寄託生存的希望，用他們所創造的神代替他們去整治自然與社會。宗教藝術中的理想人格也正是人們自身對理想人格的嚮往在宗教藝術中的反映。

一、英雄崇拜

　　卡萊爾在《英雄與英雄崇拜》中曾從人總要屈服於英雄這一本能，談到英雄崇拜是永遠存在的，他說：「在任何時代，他們都不能從活著的人們的心中完全清除掉對偉人的某種特殊的崇敬，真正的尊敬、忠誠和崇拜，不管這崇拜多麼模糊不清和違反常情。只要有人存在，英雄崇拜就會永遠存在。」[6]「在一切時代和地方，英雄都受到崇拜。將來亦然如此。我們都愛戴偉人，愛他們，敬仰他們，在他們面前屈服。」[7]「英雄崇拜永遠存在，到處存在，不單只有忠誠；它從神聖的頂禮膜拜延及到最低的實際生活領域。『屈服於人』，如果不是最好放棄的純粹空洞的做鬼臉的話，就是英雄崇拜。」[8]「屈服於英雄」，這實際上也是人類在原始社會群居時期的本能之一，是人類為了個體以及種族生存自然生長起來的心理渴望。正如神話學家們指出的：「英雄崇拜幾乎和人類文明一樣悠久。」[9]在原始社會，一個部落的首領必須具有強勁的體魄與非凡的本領，在挽救與保存本部族的生命安全與財產安全上必然具有過巨大的開創性的貢獻。他是部落力量的化身，是人類的希望。另外，在強大的自然力量面前，人顯得是那麼渺小和軟弱無力，在人們的想像中，惡劣的自然往往具有惡魔的特點，如冰凍、火災、海嘯、酷暑，都是巨大的毛茸茸的惡魔。人們在心靈深處，也渴望有戰勝它們的英雄出現。因此，尊崇英雄，屈服於英雄的心理本能，正是深深植根其惡劣的自然環境與經濟條件以及剛剛組建又尚不牢固的社會組織中的。

　　可以說，對創世英雄的崇拜在與原始宗教相聯繫的古代神話中是最突出的。一般說來，創世英雄（神）具有如下的特點：身軀龐大（或是巨人），威風凜凜，力大無比，從事著開天闢地的巨大勞動，有時甚至犧牲自己的身軀造成天地萬物。有的創世英雄還具有非凡的誕生經歷與死而復活的能力。在北歐，冰雪巨人奧定（神的兒子）以巨大軀體創造了天地萬物。世界巨人伊米魯神，他被三兄弟之神殺死，三神遂從其屍體中造出世界，其肉變成大地，血變成海，骨頭變成山脈，頭髮變成樹木，頭蓋骨變成天空，腦髓變成了雲。[10]古希臘以及古印度也都有巨人分開混沌的天地，或把自己的軀體變成萬物的神話。在我國，盤古是一位開天闢地的大神。據徐整《三五曆紀》載：

　　　天地渾沌如雞子，盤古生其中。萬八千歲，天地開闢，陽清為天，

陰濁為地。盤古生其中，一日九變，神於天，聖於地，天日高一
丈，地日厚一丈，盤古日長一丈，如此萬八千歲，天數極高，地數
極深，盤古極長，後乃有三皇。[11]

　　照此記載，天地乃是盤古撐開的。而在湖北神農架地區新發現的漢族
史詩「根古歌」（《黑暗傳》），則描寫了盤古用萬斤巨斧和無比的神力
開天闢地：

　　盤古來到昆侖山，
　　舉目抬頭四下觀，
　　四下茫茫盡黑暗，
　　黑水沉沉透露寒，
　　手舉斧頭上下砍，
　　聲如炸雷冒火星，
　　累得滿身出大汗。
　　……

《黑暗傳》還描寫了盤古在分開天地以後，其軀體化為山嶽河川萬物：

　　盤古已把天地分，
　　世上獨有他一人。
　　過了一萬八千春，
　　盤古一命歸了陰。
　　死於太荒有誰問，
　　渾身配與天地形。
　　頭配五嶽巍巍相，
　　目配日月晃晃明。
　　頭東腳西好驚人，
　　頭是東嶽泰山頂，
　　腳在西嶽華山嶺，
　　腳挺嵩山半天雲，
　　左臂南嶽衡山林，
　　右臂北嶽恒山嶺，
　　三山五嶽才形成。
　　毫毛配著草木枝枝秀，

> 血配江水蕩蕩流，
>
> 江河湖海有根由。
>
> ……

這種說法與梁人任昉《述異記》所載之古代傳說是一脈象承的。《述異記》中載：

> 昔盤古氏之死也，頭為四嶽，目為日月，脂膏為江海，毛髮為草木。秦漢間俗說：盤古氏頭為東嶽，腹為中嶽，左臂為南嶽，右臂為北嶽，足為西嶽。

在我國少數民族的盤古神話中，也有對盤古開天闢地的歌頌，如廣東瑤族《盤古書》說：「盤古造地又造天，造了天地造河床；造了河床又造山口，千川萬水出河灣。盤古聖王置天地，置天置地置青山；置得青山無限闊，又置江湖育萬民。」[12]

我國少數民族除了有盤古開天闢地的神話外，還有許多非常豐富的創世英雄神話，創世英雄中既有男巨神，也有女巨神，所表現出來的英雄氣概與犧牲精神，極其鮮明地體現出我國少數民族在生存鬥爭中的吃苦耐勞與無所畏懼的性格與品德，也反映出我國少數民族生命的頑強性。比如《苗族古歌》中的巨人群神，在創造天地日月的艱難勞動中，既分工又協作，這種集體勞動的性質分明帶有人類早期群居時代的痕跡。在這場艱苦的勞動中，巨人剖帕先用巨斧將天地砍開，巨人往吾用天鍋將天地煮圓，巨人把公與樣公、把婆與廖婆將天抽大，將地捏大，但天和地距離還太近，「坐起低著頭，腦殼靠膝蓋」。於是，長有八雙手臂的巨人把天一頂，把地一踩，才把天頂起來。天地廣闊以後，又由巨人養優造山，修紐造江河，火耐造火，姜央造狗、雞、牛、田。又由寶公、雄公、且公、當公運來金銀，打柱把天撐起來，並鑄造太陽與月亮。打造日月時，群神相互接續，不斷錘打，「你累我來接，我累你來敲……越打越起勁，汗珠顆顆掉」。造好日月後，又由神中好漢送上天，又經過一番艱苦的搏鬥，才將日月安排在天空。[13]布依族創世神話《力戛撐天》中的力戛，為了將天撐起來，不惜犧牲了自己的一切。神話裡寫到，天地雖撐開，但天待不住，一鬆手又塌下來。力戛就用左手撐住天，用右手把自己的牙齒拔下來當釘子，把天釘住。後來，力戛釘天的牙，變成了滿天星星，拔牙流的血，變成了彩虹。他又用右手挖下自己的右眼掛在天的東邊，變成了太陽；用左手挖下自己的左眼，掛在天的西邊，變成了月亮。[14]阿昌族創世

史詩《遮帕麻與遮米麻》中的天公遮帕麻為了開天闢地造福人類，也用右手扯下左乳房，使它變成太陰山；用左手扯下右乳房，使它變成了太陽山。而地母遮米麻摘下喉頭當梭子，拔下臉毛織大地。他們都同樣具有犧牲精神。[15]在水族創世古歌《開天立地》中，開天闢地的巨人竟然還是女性，她抓住天地兩塊，猛然一掰，就將天地分開。手一擎，向上一舉把天頂了起來。腳一踢，地離天七萬丈。她還很有智慧，拿銅棍來撐天肚，拿鐵棍來支地心；用鼇骨撐天四邊，支地四角，使天地穩穩當當。

創世英雄中還有許多是人類的保護神以及人間事物的起源神，正是他們在嚴酷的自然環境中第一個站起來與大自然鬥爭，並為人間探索到謀生的手段和途徑，為人類帶來財富，獲得生存的權利。

射日的神話就是文化英雄保護人類、與自然鬥爭的最好說明。這些神話雖然是出於想像，但透過其中的英雄與自然的搏鬥以及制服自然的過程，我們分明見到了原始初民在惡劣自然條件下生存的艱難狀況。因此，這種想像的基礎也離不開人類求生避害的生命本能。

射日神話十分豐富，無論是漢族還是其他少數民族的射日神話，都有十日並出或十二個太陽高掛天空，從而使得人間的草木、禾稼不生，民無所食，人類瀕臨絕境。於是，巨人出現，用弓箭射下多餘的太陽，只留下一個在天上。有的神話還講到，最後一個太陽看到其他太陽被射落，而嚇得躲在山後或海裡不敢出來，是公雞把它叫出來的。這一方面解釋了公雞為什麼在天亮時叫的現象，一方面也襯托了人類征服自然的威力。還有的神話突出了射太陽的不易，如瑤族《射太陽》神話，說青年格懷為了使鄉親們解除十日曝曬的苦難，去射太陽，他「在路上走了三年，爬過了三萬座高山，走過了三萬個平原，穿過了三萬處森林，渡過了三萬條大河，打死了三萬條壽蛇，殺死了三萬隻猛獸」，最後爬上最東邊最高最陡的山峰，把九個太陽射了下來。[16]毛難族神話《格射日月》中還說到青年格繼承父親射毒日與毒月未遂的志願，走訪三年，拜師學藝，最後造出帶羽的大箭，把九個由妖龍與妖熊變成的毒日毒月全都射了下來，只留下真正的太陽與月亮在天空上。[17]黎族神話《大力神》還說到，大力神用頭將天頂上了高空，射下了多餘的太陽和月亮之後，為了使人們生息繁衍，還從天上取下彩虹當扁擔，拿地上的道路當繩索，從海邊挑來沙石造山壘嶺。他把梳下的頭髮往群山一撒，長出了茂密的森林。他又造出了能讓魚蝦生長的江河湖泊。臨死時，他還怕天再塌下來，便撐開巨掌把天擎住。這就是五指山的來歷。[18]射日月的英雄充當了人類保護神的角色，是人們敬仰的大力神。

取火、造谷造米以及其他給人類帶來財富與謀生方式、謀生工具的英

雄體現出了人類中智慧者的偉大，所表現的是人類對大自然的索取以及探索所取得的成功，也表現出了人們對智慧與知識的崇拜。這同樣反映出人類在生存鬥爭中優勝劣汰的生存取向和生命本能。因為只有不屈服於自然，不斷向自然探索，以智慧與勇力征服自然者，才能使人類得以生存與延續，使人類的生存方式得以改進與提高。因此，神話中的英雄「常常是一個會巫術的人，一個長者，一種力量，一種智慧和一種神祕知識的擁有者」。[19]壯族神話《布碌陀》，成功地描寫文化英雄布碌陀的功績，其中最突出的就是刻劃他的智慧，如用老鐵木造天柱頂住天；從雷公劈擊大榕樹而起火中得到啟示，用神斧劈砍大榕樹而取得了火，並拿回岩洞去保存起來；他造了米，造了牛，還教人怎樣打漁、養雞鴨、造房子等等。他給壯族先民留下了無盡的財富。[20]漢族神話傳說中的神農氏則是農耕的開創者，《繹史》卷四引《周書》云：「神農之時，天雨粟，神農遂耕而種之；作陶冶斤斧，為耒耜鋤耨，以墾草莽，然後五穀興助，百果藏實。」同時神農又是醫藥的首創者，神農嘗百草與鞭百草而知百味和平溫之性廣泛流傳於人間，因此，神農是中國最早的職業神，即農神兼醫藥神。為解救人類的生計困難和疾病毒傷之苦，他備嘗艱辛，以至竟然死於嘗草，以身殉職，他的智慧與犧牲精神從而成為人們敬仰與崇拜的對象。在中華民族中，還把許多創造發明權歸之於始祖黃帝，說黃帝教會生民學會了熟食，造了車，造了釜甑，等等。燧人氏被尊為創造火的神，蒼頡則成為創造文字的神。崇奉創造者與工匠為神的這種傳統以後在中國民間宗教中一直沿襲，如魯班被尊為木匠神，大禹、李冰則成為治水的神，甚至唱戲、剃頭、打鐵、制茶等都有自己的職業保護神。在古希臘神話中，雅典娜是智慧女神，她除了是雅典城邦的保護神以外，還掌管戰爭、文藝、工藝、技藝等。赫斐斯塔司則是火神，主管冶煉等神奇手藝。代達洛斯則是建築神與地方手工業的保護神，傳說他發明了鉋子、鋸子、斧子、鑽子、粘膠、垂直墜等，他還發明了船桅和帆桁。古代埃及神話中的孟斯斐守護神卜塔既創造萬物，又保佑手工藝人特別是雕塑家。而後來的凡人伊姆荷特普懂占星、建築、醫學，死後僅100年則被尊為醫神。從東西方神話對行業神有同樣的崇拜看，人類在把大智慧者與文化創造者當作英雄或神來崇拜的心理上是共同的。

在古代神話中，文化英雄在為人類獲得生存權利時除了與大自然鬥爭外，有時還需與神、惡魔進行鬥爭。如佘族神話《奪火記》，講到北方的魔王因為怕火，就千方百計地把世上的火統統收到魔宮中鎖了起來，並派飛龍、飛虎守護。高辛皇帝的三女兒三公主知道後，就派三兒子雷豹去把火奪回來。雷豹下到凡間，從老人那裡學得了智慧，並娶了風神、雨神

的女兒雲仙子做妻子，然後來到魔宮，殺死了飛龍、飛虎，並制服了魔王，把火奪回還給了人間。雲仙子還把魔王鎖進魔宮中，使它再也不能出來為非作歹了。[21]哈尼族神話《英雄瑪麥》中，主人公瑪麥是一隻小白猴變的，沒有爹媽，被哈尼族老太婆阿皮收養，取名瑪麥。在他長到18歲那年，一匹從天神馬廄裡跑出來的小金馬出來搗亂，吃盡了山坡的莊稼，連種都沒有。老百姓拿著叉棍包圍小金馬，也沒有把它抓住。瑪麥摸清了小金馬的規律，騎上了小金馬的背上，制服了它，小金馬只好馱著他上天去向天神討糧種。天神並不想把穀種給瑪麥，就讓瑪麥留下來與女兒稻穀仙姑結婚。瑪麥關心凡間人類沒有穀種要挨餓，於是在結婚當晚灌醉了稻穀仙姑，讓小金馬把天上的稻穀全裝進肚子裡，就騎著小金馬往人間飛奔。稻穀仙姑醒過來後，知道小金馬與瑪麥逃走了，就用神劍斬斷了小金馬的雙翅。可憐的瑪麥與小金馬從天上墜落下來，砸出了一個窪塘。小金馬的肚子摔破了，穀種撒在窪塘裡。一時間，天昏地暗，雷雨大作，窪塘裡灌滿了水。當人們來為瑪麥收屍時，窪塘裡已長出肥壯的秧苗，於是有了穀種。因為稻穀是瑪麥從天神那裡盜回來的，以後哈尼人每年五六月間都要舉行「祭瑪麥」的儀式。[22]

　　從古代神話中對神或文化英雄的崇拜來看，早期的神實際上都是人，是人依照自身的面貌和形象創造了神或巨人，並給他們封上了萬物創造者的英雄稱號。對於早期神話中的神與巨人，神話創造者並不像後來的宗教那樣，突出渲染他們的神異成分，相反卻突出描寫了他們在開天闢地、創造萬物過程中的勞苦成分以及智慧成分。神與巨人，他們不是別的，只是人中的傑出者，是聰明勇敢、勤勞能幹的優秀勞動者。他們都是「用某種勞動工具武裝著的十分現實的人物」，是「某種手藝的能手、人們的教師和同事」。[23]正如馬克思所說：「要知道，宗教本身是沒有內容的，它的根源不是在天上，而是在人間……」[24]神的形象不過是人的異己化和誇大化，它絕對不會獨立於人的內在尺度之外。「在神身上，人描述了自己。」[25]神是人的鏡子。因此，古代神話中的神崇拜，其實就是人類自身在崇拜同類中的英雄。而這又是與人類早期的生存鬥爭緊緊地連在一起的，是人類生存本能的強烈反映。

二、敬仰完美

　　英雄的人格自然是宗教藝術中的理想人格，不過，正如我們前面所講到的，原始神話中的英雄較少怪異成分，而人的成分更多一些，是人的力量在英雄身上的折射。古代神話中的神同樣具有人的七情六欲，具有人的一切特點。正像古希臘神話中奧林匹斯山上的所有神一樣，他們都有著與人一樣多的貪欲、自尊、虛榮乃至戀愛，連最高神宙斯也像一個到處追逐女人的浪蕩男子，而天后赫拉則如一個嫉妒心極重的凡間婦女。古代神話中的神或者英雄因為太像人，所以也就常常要顯出他們的缺點與弱點，他們一方面是英雄，另一方面又要犯一般凡人所犯的錯誤，從而鑄成看似偉大卻又平凡得不能再平凡的悲劇。

　　然而，在後來的宗教藝術中所創造的神的形象，卻大為不同，一方面它們繼承了英雄神話中的某些因素與原型，比如英雄出生的非凡經歷，而另一方面卻又賦予神以更多的神力與神跡，把人間最高尚的品德、才能全都堆積到神的身上，以塑造出世界上最完美的人格。因此，在一神教或人為宗教的神身上，神成為了全知全能的、至高無上的、至美無瑕的完美形象。

　　比如，佛祖釋迦牟尼與耶穌基督的出生都帶有古代神話英雄出生的非凡色彩。在佛經文學中，佛祖釋迦牟尼是由聖靈懷胎的，其出生地也並非從其母親的產道，而是神異地從其母親右邊的肋骨下落地，一下地則能行走七步，腳踏之處現出七朵蓮花，他一手指天，一手指地，說：「天上天下，唯我獨尊。」而當時周圍被靈光籠罩著，瑰麗莊嚴，藍毗尼花園裡一片祥和之氣，無憂樹與池中蓮荷盛開著美麗的花朵，飄送著芬香，天空中奏出幽雅的音樂，散下五彩的奇花，還有九龍吐水為太子沐浴。總之佛的出生有許多的奇異祥瑞現象出現。佛經文學這樣的描寫，即在烘托佛之出生就是偉大的，是世上的奇跡。耶穌基督則由處女瑪麗亞秉承聖靈之光而沒有通過男女交合就懷孕並誕生的，更帶有古代神話的原型色彩。在古代神話中，許多民族的始祖與英雄都有通過奇異的非性交懷孕而出生的經歷，如吞鳥卵而懷孕、喝河中水而懷孕、履巨人跡而懷孕等等。彝族神話中說，一天一隻神鷹掠過蒲麼日列日女神頭頂，掉下一滴血在她身上，於是就懷孕生下了創造萬物的巨人尼支呷洛。[26]耶穌由處女懷孕而生的非凡經歷正是從古代神話的原型演繹而來，不過，不同於古代神話的是它還加進了上帝的旨意，使耶穌成了上帝之子。

　　至於人為宗教時代的宗教藝術對神者、聖者的神力崇拜，是非常突出的。幾乎所有的宗教故事都要極力渲染神者、聖者的神通與神跡，宣揚他們的先知本領，而這些才能又是一般凡人所做不到的，它們以此凸現出了神的偉大與聖者的超凡能力。這種虛幻的想像和超自然力的表現，雖然是宗教徒們的臆造，但從其所代表的意義看，它們又表現了人類對超凡入聖者的完美人格的嚮往。法力無邊的神代表了人類的理想人格，人們越在陷入困境而又喪失自主意識時，也就越渴望法力無邊的神的拯救。聖經文學中寫道，耶穌只要用手一摸患病者的身體，即可使他的病痊癒，他先後治癒過癱子和患了十二年血漏病的婦女，還使一位少女死而復生。他可以令狂怒的暴風與大海平靜下來，具有戰勝惡劣環境的超自然的能力。他還在猶太人挨餓時，以五餅二魚使五千多人飽腹。耶穌成了人類的拯救者。摩西到了80歲時也被上帝賦予了三個神跡，即拋出手杖則變成蛇，水可以變成血，可以傳播或治癒麻風病。以後，在帶領以色列人穿越紅海時還以手杖分水，從而避免了全族覆沒的危險。摩西也便成為一個民族英雄。摩西由原來的一個凡人變成了神的代理人，其具有的神跡說明他已成為聖者與先知。古蘭經文學裡寫道尤素福具有的解夢能力，使他成了真主派到人世間指引人們的使者。他幫國王解夢實際上充分體現出了他的先知能力，同時也保護老百姓平安地度過了荒災之年。古蘭經還記載，穆罕默德能從沒奶的羊身上擠出奶來。佛教文學中關於佛陀、菩薩和各種佛弟子顯聖與神通的描寫就更多了。像佛陀釋迦牟尼，就被經常描寫為入火不傷、履水如行平地、能無障礙地進入石山、能從地底下隨時踴出、能隱形變形，還能化為各種動物、植物為人現身說法，等等。僅從形象上而言，佛教文學描寫釋迦牟尼有特異的「三十二相」，如頭髮烏黑發光，舌長及耳，臂長過膝，面色金黃，面頰如獅，頭頂有肉髻，頭後有光環等等，佛陀還有「八十種好」，如眉如月，耳輪垂埵，指圓而纖細，鼻不現孔等等。這就是不同凡人的形象。佛、菩薩、阿羅漢還被描寫為具有六種神通的超人，如神足通、天眼通、天耳通、他心通、宿命通、漏盡通。[27]他們隨心所欲，無所不能，常有驚人的神奇事件出現。又如觀世音菩薩，她往往成為了人們消災避禍的福星，又是能起死複生的救命神。魏晉南北朝時期一些宣教輔教小說如謝敷的《觀世音應驗記》、劉義慶的《宣驗記》、王琰《冥祥記》、顏之推的《冤魂志》等，都記述了許多信佛崇佛從而得到佛或菩薩的神通幫助的故事。唐代變文中的一些佛教文學故事，描寫佛、佛弟子神通變化則更加使人眼花繚亂，其想像更為豐富，也更富文學意味。比如《降魔變文》中須達對如來神威的歌頌：

……如來涅而不死，槃而不生，攪之不濁，澄之即清；幽之不暗，
暗之即明；視之不睹其體，聽之不聞其聲，高而不危，下而不頃
（傾），變江海而成蘇酪，化大地為瑠璃水精。拈須彌山，即知斤
兩，斫四海變成乾坑。合眼萬里，開眼即停。現大身周遍世界，或
現小身，徵（微）塵之內藏形。如來將刀斫不恨恨，塗藥著不該
該，拾得物不歡喜，失卻物不悲啼。大眾裡不覺鬧，獨自坐不恓
恓，二心俱一種，平等閣然齊。分身百億，處處過齋……[28]

又如《降魔變文》中寫舍利弗得到佛授於的神力以後與六師外道的鬥
法，就進一步顯示了佛與佛弟子神通的威力。他先是化出金剛敲碎了外
道師化出的寶山，繼之又化出獅子降服了勞度差化出的水牛，還用金翅鳥
降服了毒龍等等，外道終於不抵敗下陣去，面帶羞慚，容身無地。此時，
「舍利弗見邪徒折伏，悅暢心神，非是我身健力能，皆是如來加被。遂騰
身直上，勇（踴）在虛空，高七多羅樹，頭上出火，足下出水，或現大
身，惻塞虛空，或現小身，猶如芥子。神通變化，現十八般」。[29]道教文
學對神仙的超凡能力也加入理想化的想像，如葛洪《神仙傳·彭祖傳》寫
神仙的生活與超凡神力：

> 或竦身入雲，無翅而飛；或駕龍乘雲，上造天階；或化為鳥獸，游
> 浮青雲；或潛行江海，翱翔名山；或食元氣；或茹芝草；或出入人
> 間而不識；或隱其身而莫之見。

《抱樸子內篇·對俗》還寫道神仙可以「登虛躡景，雲輿霓蓋，餐朝
霞之沆瀣，吸玄黃之醇精，飲則玉醴金漿，食則翠芝朱英，居則瑤堂瑰
室，行則逍遙太清，掩耳而聞千里，閉目而見將來」。神仙道士還懂各
種法術，如「變形易貌，吞刀吐火，坐在立亡，興雲起霧，召致蟲蛇，
合聚魚鱉，三十六石立化為水，消玉為　　，潰金為漿，入淵不沾，蹈刃不
傷」。[30]

《搜神記》裡也記載了許多道士的法術變化，如王喬雙鳥化舄，左慈
盤中釣魚，于吉身入鏡中，徐光杖地種瓜，李少翁使漢武帝重見李夫人等
事，其中葛玄嗽飯成蜂等法術，更是奇異：

> 葛玄字孝先，從左元放受《九丹液仙經》。與客對食，言及變化之
> 事，客曰：「事畢，先生作一事特戲者。」玄曰：「君得無即欲有
> 所見乎？」乃嗽口中飯，盡變大蜂數百，皆集客身。亦不螫人。久

之，玄乃張口，蜂皆飛入。玄嚼食之，是故飯也。又指蝦蟆及諸行蟲燕雀之屬使舞，應節如人。冬為客設生瓜棗，夏致冰雪。又以數十錢，使人散投井中，玄以一器於井上呼之，錢一一飛從井中。為客設酒，無人傳杯，杯自至前；如或不盡，杯不去也。嘗與吳主坐樓上，見作請雨土人。帝曰：「百姓思雨，寧可得乎？」玄曰：「雨易得耳。」乃書符著社中，頃刻間，天地晦冥，大雨流淹。帝曰：「水中有魚乎？」玄復書符擲水中，須臾，有大魚數百頭。使人治之。[31]

所記道士吳猛的法術也很奇妙：

> 吳猛，濮陽人。仕吳，為西安令。因家分寧。性至孝。遇至人丁義，授以神方。又得祕法神符，道術大行。嘗見大風，書符擲屋上，有青鳥銜去，風即止。或問其故，曰：「南湖有舟，道士求救。」驗之果然。西安令幹慶，死已三日，猛曰：「數未盡，當訴之於天。」遂臥屍旁。數日，與令俱起。後將弟子回豫章，江水大急，人不得渡。猛乃以手中白羽扇畫江水，橫流，遂成陸路，徐行而過。過訖，水復。觀者駭異。嘗守潯陽，參軍周家有狂風暴起，猛即書符擲屋上，須臾風靜。[32]

　　吳猛的以扇畫江水的法術幾乎與《聖經》中摩西的以杖分紅海水一模一樣，都是神通力的表現。所不同的是，後者是唯一神上帝授與的，前者則是「聖人」授與的，在道教中這樣的「聖人」卻到處都有。相比之下，道教、佛教文學在描寫神者、聖者的神通變化能力方面要比基督教與伊斯蘭教豐富得多，也更超現實得多，虛幻得多。在中國明代以後的神魔小說中，如《封神演義》、《平妖傳》等，還有許多具有超凡法力的神道之士的描寫，他們會遁地術、行水潛水術、呼風喚雨術等等，真是無奇不有，無所不能。

　　關於神的神通與神跡的描寫，當然是超現實的，其實質是將人的能力和本質加之於自然力量和社會力量的結果。這樣虛幻的想像與表現，其實只是將自然力量和社會力量神化，從而使其成為人們崇拜和信仰的對象。具有超凡力量的神也就成為人們心目中追求的理想人格。

　　除此以外，宗教藝術在把神當作理想人格來崇拜時，還往往要賦予神以高尚的道德力量與品質，諸如為人類受難的獻身精神、對事業執著追求的堅定信念，不為名利美色所引誘以及不為邪惡勢力所屈服等等，這些品

質總起來而成為神所具有的「神格」精神。古蘭經文學中曾寫到易卜拉欣
對真主無限信仰的忠誠信念，他宣傳真主是唯一的信仰，要求人們打破偶
像崇拜而信仰真主，從而遭到受欺蒙的人們的仇恨。他們想用烈火燒死易
卜拉欣，但由於他對真主的忠誠信仰，在坦然站立烈火之中時得到了真主
的佑護，天火只燒斷了捆綁他的繩索，而沒有傷著他的一根毫毛。古蘭經
文學還寫到了尤素福的高尚品德。尤素福在從深井中被救出來後賣給了埃
及一位大臣，在他長成為一個英俊的小夥子的時候，大臣的妻子對他產生
了愛情，並設法引誘他。尤素福表示不能背叛主人，以怨報德，做出不道
德的事情。大臣之妻決意報復，把尤素福投入了監獄。他又以超人的忍耐
精神和毅力迎接了新的災難。佛教文學藝術對佛陀人格的塑造也是極其理
想化的。比如佛陀的不慕其太子的豪華生活而進入山林過苦修的日子，他
堅定地抵制住了妖魔的三個富有魅力的女兒「不滿」、「樂趣」和「渴
望」的誘惑，終於徹底覺悟，成正道。敦煌卷子中的《破魔變文》曾用文
學的手法詳細描述了這一抵制魔女的過程。《破魔變文》中寫到了三位魔
女的妖豔，「側抽蟬鬢，斜插鳳釵，身掛綺羅，臂纏瓔珞。東鄰美女，實
是不如；南國娉人，酌（灼）然不及。玉貌似雪，徒誇落（洛）浦之容；
朱臉如花，漫說巫山之貌。行風行雨，傾國傾城。」但悉達太子對她們的
挑逗，一一進行了駁斥，表示：「我今願證大菩提，說法將心化群迷。菩
海之中為船筏，阿誰要你作夫妻！」[33]佛陀的堅定意志表現得非常突出。
具有濃厚佛教色彩的神魔小說《西遊記》描寫了往西天取經的唐玄奘的德
行。他面對了天地間各種男魔女妖的磨難，也抵制住凡間女人國主的美色
誘惑，最後終於在西天取得經書，功德圓滿。玄奘亦是理想化的至德至善
人物。聖經文學則著力表現了耶穌基督為人類受難的勇氣與獻身精神，因
此，「基督受難」成為西方宗教藝術的重要題材之一，尤其在一些宗教繪
畫裡表現得更加令人心靈震動，讓人真切地感到基督人格的偉大與崇高。
還有宗教繪畫中的聖母像，也是集世上最完美的婦女形象於一身的，她表
現出最為安詳、和穆、慈愛的神情，給人們帶來無比的溫馨與愛護。如拉
斐爾的《西斯廷聖母》，就是理想人格的表現與創造。總之，宗教藝術對
神的塑造總是要把他創造成完美無缺的。歌德曾經指出：「十全十美是上
天（指神──引者注）的尺度，而要達到十全十美的這種願望，則是人類
的尺度。」[34]人類的心理追求總是趨於完美的，無論是現實生活還是宗教
與藝術的想像都是如此，而在現實中暫時尚不能達到的完美，人們則將其
寄託於宗教與藝術（或宗教藝術）之中。

宗教藝術中這種追求理想人格的意識，還表現在把一些歷史上的名
賢、功臣以及傳說中的道德高尚之士也尊為神的方面。比如，在道教文學

中，軒轅黃帝被尊為玄圃真人，中國民間宗教藝術中，伍子胥、屈原、項羽成為祠祀對象，關羽、嶽飛也被尊為護國神將，連唐代安史之亂時死守睢陽的將軍張巡、許遠死後也被列為神的行列，建立雙廟並為其塑像祀奉。這種現象說明了：神等於人間完美的人及其精神，而人間具有高尚勇武人格的聖賢名士則也可列入神的行列。神人之間的相互轉換恰恰說明了神與人之間的緊密關係，也說明神格正好是人格的反映，完美神格是人們尚未能實現的理想人格在幻想中的一種替代與補償，或者說這是人類理想人格之美的虛幻實現。

三、現代藝術中英雄人物的神化傾向

可以說，人類崇拜英雄，崇拜完美的神是一種潛藏於心靈深層的心理願望。而在歷史上，一些從民間起來的英雄或者是進行了改朝換代大業的英雄在創業之始或功成名就之後，往往會利用人們崇拜神的宗教心理，給自己塗上一層神祕的宗教色彩。如漢高祖劉邦創造了他出生不凡與斬蛇的故事，然後他就成了當然的真龍天子。陳勝、吳廣在率領農民起來反抗秦王朝時，也要先裝神弄鬼地為自己創造某些神的讖言。太平天國農民軍領袖洪秀全、李秀成等，也要利用人們的宗教崇拜心理，把自己裝扮成天父之子。正是這種帶有宗教性質的英雄崇拜心理，使得人們近乎瘋狂地崇拜政治領袖、軍事首領、音樂家、歌星、舞星、影星與體育明星，有時甚至把他們推向了神的地位。如美國喜劇大師卓別林的每一部影片竟擁有三億觀眾，他本人成為全世界矚目的人物；美國現代舞王后鄧肯演出成功，一群少年自己作「馬」拉著她在大道上狂奔；影星英格麗・褒曼演修女，就促使進修女院的人增多；她不化妝上銀幕，化妝品的銷售量就下降。一個影迷親自把一頭羊從瑞典趕到羅馬送給她；中國的阮玲玉含冤自殺後，震動了全上海，有6萬多群眾自發地懷著沉痛的心情瞻仰她的遺容。送葬那天，萬人空巷，街道兩旁絡繹不絕的人流自發地排成兩行為她送行，出殯靈車後面跟著長長不盡的隊伍。如今，阿蘭・德隆、西爾威斯特・史泰隆、拳王阿裡、體操王子李寧、籃球明星喬丹、歌星周華健等等都是青年人崇拜的對象。可以說，現代的造神運動，包括把明星、偉人神化，都是建立在群眾的宗教崇拜心理基礎之上的。

那麼，藝術呢？作為要給人類帶來精神慰藉，並給人類揭示生存價值與未來希望的精神產物，藝術同宗教也有許多相似相通之處。因此，即使是非宗教性的藝術也或多或少會走上同宗教藝術一樣的道路，即為了適應人們崇拜英雄的需要，勢必會將藝術中的人物理想化、神格化。

許多描寫英雄人物的文學作品都未免會帶上這種將英雄神化的痕跡，作者往往不自覺地要把英雄理想化，或把他塑造成歷經磨難而矢志不改的意志堅定者，或把他塑造成虛懷若谷、謙遜平和、公而忘私的道德完善者，有的甚至是始壞終好，一經轉變就成為完美之人，或者把他塑造成為了人類的利益而勇於犧牲自己的基督式人物。如法國大革命時期一些描寫革命黨人的作品對革命黨人的塑造，如俄國革命民主主義者車爾尼雪夫斯基的小說《怎麼辦》中的人物拉赫美托夫，高爾基筆下的革命母親形象等

等，都是具有含辛茹苦的自我奉獻式人物。高爾基神化人的做法，也正是導致他晚年幻想著創造新的神的思想來源，他的這一思想自然受到了無神論者革命導師列寧的批評。又如雨果《悲慘世界》中的冉阿讓、托爾斯泰《復活》中的聶赫留朵夫等，都是道德自我完善式人物，而這兩位作家的作品都帶有濃厚的基督教色彩。當然，由於作者所處的歷史背景不同，所代表的階層或階級、集團的立場與利益不同，所具有的思想也有先進與落後的區別，所以，有些作品中的英雄人物的塑造也是為了當時政治鬥爭或武裝鬥爭的需要，有的是為了鼓舞被壓迫的人民起來反抗壓迫者，以實現被壓迫階級的革命理想的。這些革命英雄的形象，他們的確鼓舞了革命者的革命熱情，成為革命階級的榜樣，在革命的歷史上是起了巨大作用的。他們的出現是應該充分肯定的，這種肯定也是本著歷史唯物主義態度對革命英雄給予公正客觀的評價。但是，要說他們的創造者——作者沒有將他們理想化，並帶上一些神格化也是不確切的。指出這一點，旨在說明，儘管作者沒有宗教思想作主導，也儘管現當代的作者離開神話時代、英雄時代已經很遙遠，但從人類思想、人類共同心理的繼承性上看，神話時代、英雄時代那種對英雄的宗教式崇拜傾向與感情，或多或少還殘留在作者的身上。這種傾向與感情如果控制不當，處理不當，在特定的歷史條件與時代氣氛中，則可能發展成為把英雄完全等同於神的地步。我們只要看看中國「文化大革命」時期的文藝作品就可知道，英雄人物「高、大、全」的要求幾乎就是一種道德至善至美的宗教式理想人格。於是，在作品中或舞臺上，英雄人物都沒有凡人的七情六欲，而只知道鬥爭鬥爭再鬥爭，而舞臺上的要求也必須是眾星托月式地突出英雄人物。那個時候，英雄亦即神，其結果則是英雄人物缺乏性格的豐富化和形象的生動性，創作方法也走向單一化。作者有意想創造神樣的英雄，但這樣的英雄卻為讀者與觀眾所厭惡。這就是英雄被神格化以後在現代社會裡所造成的惡果。

我這裡並不是反對塑造英雄，我只是反對把英雄神格化的傾向。在我們今天的時代裡，在人民群眾正進行改革開放與建設有中國特色的社會主義的宏偉大業中，我們的文藝作品仍然需要塑造英雄人物，這是時代的需要，也是人民群眾的需要，自然也是藝術作品發展的自身需要。正如我前面指出過的，藝術要給人以精神慰藉、精神追求，給人類揭示生存的價值與未來的希望，就總要塑造理想的人格。但是，這種理想的人格不能完全脫離人的內在尺度，不能像虛幻的宗教藝術一樣，把英雄完全神聖化，把英雄變成超凡入聖的神。因為我們今天的時代，不再是從前那種人類喪失了自主意識而把命運交給神來主宰的時代。自從馬克思恩格斯的《共產黨宣言》發表以來，馬克思主義就向我們揭示了：無產階級必須靠自己解放

自己。《國際歌》唱出的正是無產階級的自白：「從來就沒有神仙皇帝，全靠我們自己。」而在無產階級已經掌握了自己的命運並且具有了改造世界、改造自然的巨大能力的時候，無產階級則應該澈底拋棄神的觀念。文藝作品也理應如此，它需要創造的是英雄，而不是神。

但我們還得提醒人們注意，我們的心靈中還深藏著那些神式英雄，我們應該讓他永遠不再有複出的機會。

注釋

1. 費爾巴哈：《基督教的本質》，商務印書館1984年版，第42、44頁。
2. 同上。
3. 《馬克思恩格斯選集》，第1卷，第1頁。
4. 同上。
5. 馬克思指出「宗教只是幻想的太陽」，見《馬克思恩格斯選集》，第1卷，第2頁。
6. 卡萊爾：《英雄與英雄崇拜──卡萊爾講演集》，張峰、呂霞譯，上海三聯書店1988年版，第21、23、329頁。
7. 同上。
8. 同上。
9. 大衛・利明、愛德溫・貝爾德：《神話學》，李培茱等譯，上海人民出版社1990年版，第37頁。
10. 詳見吉田敦彥：《天地創造99個謎》，日本產報社1976年版。
11. 《藝文類聚》卷一引。
12. 見《瑤族歌堂曲》，陳摩人、蕭亭搜集整理，花城出版社1981年版。
13. 《苗族古歌》，貴州民間文學組整理，田兵編選，貴州人民出版社1979年版。
14、16、17、18. 見《中國少數民族神話》（上），穀德明編，中國民間文藝出版社1987年版。
19. 埃裡奇・紐曼（Erich Neumann）：《意識的起源與歷史》（*The origins and history of consciousness*），普林斯頓大學1973年版，第147頁。
20、21、22. 見《中國少數民族神話》（上），穀德明編，中國民間文藝出版社1987年版。
23. 高爾基：《個性的毀滅》，載《蘇聯民間文學論文集》，作家出版社1958年版。
24. 《馬克思恩格斯全集》，第27卷，第436頁。
25. 舍勒語，轉引自蘭德曼：《哲學人類學》，彭富春譯，工人出版社1988年版，第97頁。
26. 《中國少數民族神話》（上），穀德明編，中國民間文藝出版社1987年版。
27. 佛教的六種神通分別為：神足通，即身體能飛天入地，出入三界，變化自在。天眼通，即能見六道眾生的死生苦樂和一切世界形形色色。天耳通，即能聽到六道眾生關於苦樂憂喜的談話和世間的各種聲音。他心通，即能知悉六道眾生心中所想的事情。宿命通，即能知悉自身和六道眾生三世宿命和所作之事。漏盡通，即斷盡一切煩惱惑業，永脫生死輪迴。
28、29. 《敦煌變文集》上集，人民文學出版社1957年版。
30. 《抱樸子內篇・對俗》。
31、32. 《搜神記》卷一。
33. 《敦煌變文集》上集，人民文學出版社1957年版。
34. 《歌德的格言與感想集》，中國社會科學出版社1982年版，第61頁。

第六章
宗教藝術中的道德箴規

如果人們遵循神所鼓勵的模式，那他也就是在道德地生活；如果一個社會是按照神啟的律法建立起來的，那麼這個社會也就是一個道德的社會。所以，人類道德的一切表現形式，從觀念上說都是聽命於神的。

——斯特倫：《人與神——宗教生活的理解》

你也必明白仁義、公平、正直，一切的善道。智慧必入你心，你的靈要以知識為美。謀略必護衛你，聰明必保守你，要救你脫離惡道，脫離說乖謬話的人。

——《聖經·箴言》

在人們的心目中，宗教總是與道德相聯繫的，因為宗教的教義也好，戒律也好，給人們最突出的印象就是揚善懲惡，不上天堂則入地獄的觀念更是深入人心。而宗教藝術為宣傳宗教教義，弘揚宗教精神，其中心主題亦多是圍繞著善惡問題進行的。它對神的描寫與讚美，也旨在以神的盡善盡美的形象來教化世人，為世人樹立為人處世的倫理標準。神就代表著天地間絕對的善。宗教藝術中的道德灌輸，一方面當然是要極力宣傳宗教道德，另一方面也會把世俗的道德觀念納入宗教藝術中，將世俗道德宗教化。宗教藝術對道德的宣說，是為了約束人與社會的，在一定程度上它有某種有限的積極作用，但從整體上說，宗教藝術所宣揚的禁欲主義、苦修主義以及不抗惡思想，是違反人的正常天性與本能的，是有悖社會進步的。尤其是在封建社會與資本主義社會中，宗教藝術所宣揚的不抗惡思想，對被壓迫階級來說是一種麻醉劑，它阻礙了被壓迫階級對壓迫階級的革命與反抗。因此，我們對宗教藝術中的道德箴規問題，必須本著實事求是的態度，歷史地辯證地進行剖析和批判。

一、對人的本能的約束與對社會的維繫

　　道德是隨著人類的產生而同時產生的，群居的原始人為維繫部落的集體性就依靠一定的簡單的道德規範來處理個人與個人、個人與集體之間的關係。而大量的人類學材料指出，在人類最早的宗教意識──圖騰禁忌裡，就已包含原始人的道德法典。弗洛依德在其名著《圖騰與禁忌》中指出：「最早和最重要的禁制是圖騰觀的二個基本定律：禁止殺害圖騰動物和禁止與相同圖騰宗族（部落）的異性發生性關係。」[1]弗洛依德認為這二種禁忌就與人類具有強烈的本能欲望即食、性相互關連。禁止殺害並食用圖騰動物，是因為原始人把圖騰看作自己的始祖或親屬，因此殺害圖騰動物或食用圖騰動物，就會得不到圖騰動物的保護，個人的生命會受到傷害，其個人所處的群體亦將面臨災禍。比如在威塔島上（在新幾內亞和西裡伯斯之間），人們認為他們是各種動物的後代，如野豬、蛇、鱷魚、烏龜、狗、鱔魚等，因此一個人絕不能吃他所從出生的圖騰動物。如果他吃了，他就要得麻瘋病，就要瘋狂。在北美洲的奧馬哈印第安人中，以鹿為圖騰的部族認為他們如果吃了公鹿的肉，他們身體的各部分都會長膿瘡和白斑。[2]我國的佘族以狗為圖騰，則禁止殺狗，吃狗肉。而且還不准罵狗，即使是外民族的人罵狗，一旦被佘族聽見也要懲罰這個罵狗的人。雲南普米族把黑虎當作祖先，他們稱虎為「根根」，即祖先的意思。他們禁止獵虎，誰若誤傷傷虎，不能自行處理，必須把虎獻給「夥頭」，「夥頭」見到虎，如見祖先，必須向虎磕頭跪拜，同時還要懲罰獵人。[3]而禁止與相同圖騰的異性發生性關係，則是原始人從本部族的生存與繁衍出發所形成的圖騰外婚制，因為相同圖騰的人婚配所生的子女會出現畸形，或是聾啞，或是癡呆。另外，為了保證由同一圖騰群體分出去的兩個兄弟群體之間的聯盟關係，也需要婚姻作為維繫的紐帶，於是也有意地排除血緣婚、群內婚習俗，而實行外婚制。這些規定「一代一代地留傳下來，也可能只是一種經父母和社會權威遵循傳統的結果。如此延續到較遲的後代後，它們很可能被『組織化』而成為一種遺傳性的心理特質」。[4]圖騰制建立起了原始人最初級的倫理道德觀念，而任何違反或破壞禁令的行為都被視為罪惡而要加以嚴厲的處罰，最嚴重的是處以極刑。弗雷澤說到：「在澳洲與一個受禁制的族人通姦，其處罰通常是死亡。不管那個女人是從小就已同族的或只是打仗時擄獲者，那個於宗教關係上不應以她為妻的男子馬上會被其族人追獲捕殺，對女子來說也是這樣……在新南威爾士的達達奇

（Ta-Ta-thi）族，常有這種事發生：男的被殺死，女的只被鞭打或茅刺，或兩者齊來，直至她幾瀕死亡，不果決地處死她是因為她可能系被壓迫的。就是偶然的調情也適用這種禁制。任何形式的禁制破壞，都被認為極度可惡而處以極刑。」[5]

關於圖騰禁忌與人的本能的關係，弗洛依德與弗雷澤都認為，是因為人有了那種自然本能（如亂倫）的傾向，為了制止這個將會破壞社會秩序的本能行為，所以才有道德法律的出現。弗雷澤就說：「法律只是禁止人們去做本能所喜好的事情……法律所明文禁止的犯罪行為常常是人們在本質上具有觸犯傾向的行為。因為，倘若沒有此種觸犯傾向則自然沒有此種犯罪行為，既然沒有此種犯罪行為，那麼，法律的規定豈不是無的放矢？依此推演，法律的所以禁止亂倫，我們不難推出人類的本能中必然具有此種傾向。因為，法律的所以禁止是由於文明人認為此種自然本能滿足的結果將破壞社會的公共道德和秩序而促成。」[6]這說明圖騰禁忌的出現就帶有約束人的本能的性質，而在當時，這種約束是人類從野蠻走向文明，從自然狀態走向道德狀態、審美狀態的重要途徑和過渡。

圖騰禁忌的兩個禁律，對於維繫圖騰部落的內部聯繫、保護圖騰部落的生存是起過一定作用的。而與之配合的圖騰藝術，如圖騰神話、圖騰裝飾、圖騰雕刻、圖騰圖畫、圖騰舞蹈與圖騰音樂，則在強化圖騰意識、傳授圖騰禁忌方面具有重要的功用。

比如我國赫哲族的阿克騰卡氏族，視虎為始祖，其圖騰神話裡就說是虎和一個赫哲女人成婚後才生了阿克騰卡這一氏族的第一個孩子。因此，氏族中的人從不畏虎，雖為獵民，也不傷虎，甚至連虎最喜愛捕食的獸類也不獵取，以便讓虎去吃。如果獵到的動物有被虎接觸過的痕跡，他們就不使用這個動物的毛皮。外族人偶然傷害了虎，也會受到這一族人的處罰。要想免受處罰，就要許願贖罪，當事人端上酒和野獸肉，到這個氏族為虎致祭的森林祭壇處去謝罪，並由這一族內的長者致祭祈禱。其禱詞說：

> 先輩喲，莫生氣，他給你的子孫帶來惡運才誤射了你；今後，他一定小心留意。這裡有美酒美味，是他拿來向你獻祭。你邊吃邊喝，以前發生的事請你忘記。

祭畢，回到村裡，由當事人舉辦宴會招待全族人，持續數日，作為對殺虎者的嚴厲懲處。[7]阿克騰卡族的虎圖騰神話與圖騰禁忌以及向虎祈禱的禱詞都向全族人以及外族人宣傳了他們的圖騰觀念以及禁忌法令，也強化了本族人的圖騰意識。弗雷澤曾經說到：「圖騰觀不但是一種宗教信仰，同

時，也是一種社會結構。就宗教信仰方面來說，人們對圖騰具有一種出乎自然的尊敬和保護關係；就社會觀點來說，則它不僅表示出同部族內各族民之間的相互關係，同時也劃分出了與其他部族之間的應有關係。」[8]因此，從上引述的事例看，圖騰對社會的維繫功能是很突出的。

又比如佘族以狗為圖騰，佘民有「祖圖」，是佘族祭拜圖騰與祖先的神譜畫像，內容為描繪佘族女始祖與盤瓠通婚及繁衍後代的神話故事。分直幅、橫聯兩大類。直幅主要是師爺畫像，分為四座師爺；橫聯主要敘述佘族始祖不平凡的來歷，以及征番的豐功業績，與三公主婚配，生三男一女等一直到佘族四姓盤、藍、雷、鐘的來由。佘族對「祖圖」極為敬重，平時用紅布袋包裝好，藏於竹箱內，由專人保管，不准隨意挪動，只在祭祖時才虔誠地安置。「祖圖」形象地圖譯了本圖騰神話，向佘族本族人展示了本族的歷史，它與佘族史詩《高皇歌》相配合，突出了本圖騰的意識。在有些佘族所在地，每三年還舉行傳遞「祖杖」（一刻有犬首的木杖，為佘族的圖騰雕刻）儀式。屆時，族人擎著「祖杖」遊行，伴以鼓樂，跳起「龍杠舞」，將「祖杖」傳遞給另一鄉的同族人。在舉行成丁禮的儀式中，還由巫師率領成丁少年將寫有自己法名的紅布鄭重地掛在「祖杖」上，即表示已加入本圖騰，成為該族的正式成員。[9]因此，圖騰神話與圖騰雕刻的傳遞儀式，都有鞏固該圖騰氏族的習慣法則、風俗意識乃至道德規範的職能。馬林諾夫斯基說過：「神話在原始社會中施行一種不可或缺的作用：神話表現信仰，加強信仰，並使信仰成為典章；它保護並加強道德觀念；它保證儀式的效用並包含指導人類的實際規則。神話因此乃是人類文明之絕頂重要的一個成分；它不是消閒的故事，而是一種洗練的主動的力量；它不是一種理智上的說明或藝術家的想像，而是原始信仰與道德智慧的一張實用的執照。」[10]

馬林諾夫斯基的話是指所有神話而言的，並不僅僅局限於圖騰神話。神話的這種功能的確在世界許多的神話裡有所體現。如納西族神話《人類遷徙記》，說上古時候，天神開天闢地，有了高低之分。高處出現喃喃的聲音，低處出現噓噓的氣息。聲音和氣息相結合，生出三滴白露，三滴白露變成三片大海。從大海中生出恨仍，恨仍生出每仍，每仍以後的七代，便是人類的祖先。到了第七代人類祖先的從忍利恩時，一共有五個弟兄和六個姊妹，他們沒有適當配偶，就互相結了婚。於是就穢氣沖天，觸怒了天神。日月無光，山和穀也啼哭起來，這是山崩地裂、洪水橫流、災難降臨的預兆。三天之後果然災難來臨，最後只有坐在皮鼓裡的從忍利恩漂過了大海，到了一座新長出的高山旁邊，保存了性命。利恩後來與天女結合才有了新的人類。[11]這則神話實際上認為兄妹婚是會觸怒天神的，裡面就

包含了一定的習慣法與道德規範，成為指導人類生存的實際法則。

　　許多神話還通過天神和英雄的形象，讚頌了原始社會中的一些主要的道德規範，如勤勞、勇敢、智慧、互助、和解等等。如納西族神話《高楞趣和斯汝命》，描寫了獵神之子高楞趣與山神之女斯汝命的愛情神話，他們的愛情歷經磨難，終於使得兩邊有著宿怨的老人變成了和睦的親家，斯汝山神和峨高楞獵神這一對象見眼紅的仇人，由於兒女的婚事重新和好了。兩家從此建立起親善往來的友好關係。[12]

　　前面曾經說到，一些圖騰的入社儀式或者說是成丁禮都具有向本圖騰少年成員灌輸道德意識的功能，除此以外，在許多民族中，還通過喪葬儀式，用歌舞的方式向本族成員宣傳其道德規範，進行傳統的道德教育。如白族的喪禮中，如果死的是家中的長者，就要請和尚念經，其中的開堂祭詩，就要頌揚死者一生的經歷與功績以及優良的道德品質。而在鬧喪過程中，死者的孝眷們要跪在全村的老人面前，懇求眾人指出老人生前子孫的不恭不孝之處，便於日後更好做人。此時，村中老人紛紛議論，有的讚揚死者一生勤儉持家，熱愛勞動，善於助人，教子有方等良好品德，有的也稱讚兒孝孫賢，家庭和睦，老人生前享盡兒孫福。但如有不孝行為者，老人則指名道姓加以數落，直言不諱地責罵，令其悔改。有的子女好逸惡勞，不勤奮治家，不敬重家庭成員，損害家庭或他人的事，也在靈前被指責。這種「罵孝」方式則對本家族、民族進行了傳統的民族道德教育，也進一步鞏固了本民族的道德規範。其中不少是以歌唱方式進行的。[13]

　　宗教藝術對宗教道德的弘揚是不遺餘力的。首先，是宣揚信神的至上性。信仰神，是宗教道德最為強調的，所以愛上帝、信神，就是最高的美德。《聖經》中說：「因為愛是從神來的。凡有愛心的，都是由神而生，並且認識神。沒有愛心的，就不認識神，因為神就是愛。」[14]「神愛世人，甚至將他的獨生子賜給他們，叫一切信他的，不至滅亡，反得永生。」[15]「你要盡心、盡性、盡意，愛主你的神。這是誡命中的第一，且是最大的。」[16]基督教藝術創造了許多皈依上帝，做上帝的僕人的形象，認為他們或她們把一生毫不保留地獻給上帝，就是對上帝的忠貞，也就是最完美至善的人。比如19世紀末的作家A‧法朗士創作的小說《泰綺絲》，就創造了一位拋棄豪華生活享受而追隨苦行僧去修行皈依上帝的故事。小說認為泰綺絲是在追求更高的精神境界，她就是至善至美的道德典範。佛教也把歸依三寶、崇奉佛祖當作人的美德，而堅定不移地信仰佛祖、誦讀佛經的人就是道德完美之人。《妙色王因緣》中，寫妙色王為了能聞佛法，甚至甘願將兒子、妻子以及自己的生命供獻給夜叉吃掉。《醜女因緣》則說，一生來相醜的公主，因為崇信佛祖，焚香念佛，而使佛祖

現身眼前，為她改變了容貌。而中國明代羅懋登的《香山記》傳奇和清代張大複的《海潮音》傳奇，則都以宋代普明禪師《觀世音菩薩本行經》為藍本，敷演出觀世音菩薩堅貞修道的故事。傳奇說觀世音菩薩原俗名妙善，是妙莊王的幼女，成年後不願嫁人，一心學道。妙莊王大怒，把妙善幽禁宮苑中，任其風吹日曬，並說如果妙善能使菊花在春天開，桃花在秋天開，就允許她削髮為尼。佛世尊暗顯神通，使這些都得以實現，於是妙善當了尼姑。妙莊王還百般為難妙善，也無法使妙善回家，妙莊王竟下令燒毀尼姑庵，僧尼俱亡，只有妙善獨活。妙莊王認為她有妖術，把她斬首示眾。韋陀救下妙善，遍遊地獄，度脫遇難僧尼。複生後在香山紫竹林修道。此時妙莊王病危，無藥可醫，妙善知後剜目斷臂治癒父親。於是妙莊王幡然悔悟，闔家成佛。全劇宣揚了佛教「但捨身心，皆成佛果」的教義，以觀音的形象展示了修道堅貞必成正果的佛教道德觀。

其次，宗教藝術竭力把神塑造成道德上的榜樣，使他們的所作所為成為人間道德的準則。基督教就認為，上帝不僅是道德的源泉，而且是道德的化身。比如耶穌基督在行善、順從、忍辱、勿抗惡方面為人類作出了榜樣。他獲得上帝的神力以後，到處為病人治病。15世紀的一些象牙雕刻畫就描繪了耶穌的這一行善行為，有跛足乞丐經耶穌撫摸後扔掉了拐杖，有麻瘋病患者經耶穌撫摸後痊癒了。[17]《聖經》裡就說：「你們當以耶穌基督的心為心。他本有神的形象，不以自己與神同等為強奪的。反倒虛己，取了奴僕的形象，成為人的樣式，既有人的樣子，就自己卑微，存心順服，以至於死，且死在十字架上。」[18]伊斯蘭教也認為，真主安拉是絕對的善，他派遣使者穆罕默德在世上教化人類，緩和人的惡性，弘揚人的善性。佛經文學中則塑造了一位須大拏的太子，他「少小以來常好佈施天下人民及飛鳥走獸，願令眾生常得其福」。長大以後，取國中珍寶佈施貧窮聾盲瘖瘂人，「八方上下，莫不聞知太子功德者。」「人欲得食飼之。欲得衣者與之。欲得金銀珍寶者恣意與之。在所欲得，不逆其意。」還把國中的戰象施給了敵國。由此他被放逐野外，又分別把載妻子和兒子的車施捨掉，還把兒女施捨給人作奴婢。後終於感動國王，被接回朝中。得白象的敵國也變為仁慈，要送還白象。[19]此則故事，當然是誇張了的，太子形象也是理想化了的，佛經文學正是以這樣的誇飾塑造了佛教的道德化身，太子須大拏的形象實際上成為了佛祖釋迦牟尼的一個翻版，它歌頌的正是佛教佈施行善的美德。

再次，宗教藝術竭力宣傳宗教戒律的威嚴，講述遵守宗教戒律所得到的益處和違反宗教戒律所帶來的惡果。基督教認為，愛上帝，就必須遵守上帝的誡命，耶穌說：「我就是道路、真理、生命，若不藉著我，沒有人

能到父那裡去……你們若愛我，就必須遵守我的命令。」²⁰「我們遵守神的誡命，這就是愛他了。」²¹基督教的「十誡」就規定如下：

　　一、除上帝外不可敬拜別的神；
　　二、不可敬拜偶像；
　　三、不可妄稱上帝的名；
　　四、當守安息聖日；
　　五、當孝敬父母；
　　六、不可殺人；
　　七、不可姦淫；
　　八、不可偷盜；
　　九、不可作假見證誣陷害人；
　　十、不可貪婪人的財物。

　　「十誡」不僅僅是對個人的，同時也是對社會的，它為個人和社會規定了行為的倫理準則。聖經文學中對於大衛所犯的姦淫之罪，就給予譴責，《撒母耳記》中說：「大衛所做的事，耶和華甚為不悅。」並且通過先知拿單所講述的關於富人偷竊窮人唯一的小羊的寓言指責了大衛的罪過，從而引導大衛向上帝懺悔。事實上，大衛的罪過殃及了他的家人，還造成了家庭和道德上的淪亡，例如，大衛的兒子暗嫩就重演了大衛淫亂和殺人的罪惡，結果被兄弟押沙龍謀殺。大衛的故事從反面教育人們應該順從上帝的旨意，遵守上帝的戒令。俄國19世紀大作家托爾斯泰在其名著《復活》中，就通過聶赫留朵夫最後的懺悔與精神復活來形象地論證嚴守基督戒律的重要以及這些戒律對人的啟示與威力。在最後一章裡，當寫到聶赫留朵夫決心為瑪絲洛娃贖罪，追隨她一道流放西伯利亞時，作者寫道：「一旦執行這些戒律（而這是完全可以辦到的），人類社會的全新結構就會建立起來，到那時候不但惹得聶赫留朵夫極其憤慨的所有那些暴力會自動消滅，而且人類所能達到的最高幸福，人間的天堂，也可以實現。」作者還抄錄出《馬太福音》第五章中的五條戒律的內容，並且說聶赫留朵夫閱讀這些戒律，「猶如海綿吸水分一樣」，要把這些「必要的、重大的、可喜的道理統統吸進他的心裡去了」。²²佛教中也有不殺生的戒律，它不僅要求對人的生命加以保護，而且要求對其他的生命也要嚴加愛護，不得殘殺。因此，在佛教文學中就有摩訶薩埵王子捨身飼餓虎、屍毗王割肉餵鷹救鴿命的描述，²³敦煌莫高窟壁畫中還有這兩個故事的本生畫。故事中曾經記述到，當摩訶薩埵王子以幹竹刺頸出血以飼虎時，「天

雨眾華及妙香末，繽紛亂墜，遍滿林中。虛空諸天，咸共稱讚」。[24]這種不殺生且以自身性命作犧牲而換取其他生命的行為，正是佛教極力推崇的道德。

宗教主張不殺生，不姦淫，行善，佈施，仁慈，忍耐等等這些戒律，從規範人與社會的角度看，它可以起到一定的制約作用。但有些道德準則，例如佈施、忍耐，如果從現實的理性的眼光去看，一味地佈施與忍耐並非能真正使個人脫離苦海，也無法醫治社會的弊病，這種缺乏是非觀的佈施，甚至對仇敵的容忍和愛仇敵，相反則會助長邪惡之人的壞習氣，也無助於社會對醜惡勢力的清除。因此，對個人本能和社會的約束都是極其有限的。

二、揚善懲惡

　　揚善懲惡是宗教道德的主題，也是宗教藝術竭力宣傳的主題。宗教藝術幾乎都根據善惡報應的道德準則為人們創造了二極對立的獎懲意象：天堂與地獄。天堂是對那些生前行善者的獎勵，所以這一彼岸世界的意象為宗教藝術大肆渲染，把天堂的幸福說得天花亂墜；地獄則是神對作惡者的懲罰，故用想像把地獄說得極其殘酷。宗教藝術正是力圖以這樣的兩極對比來達到勸善止惡的道德規範目的。

　　佛教文學中對極樂世界天堂的描繪是極誘人的，佛經中說：「極樂國有七寶池，八功德水充滿其中。池底純以金沙布地，四邊階道，金、銀、琉璃、玻璃合成，上有樓閣，亦以金銀、琉璃、玻璃、硨磲、赤珠、瑪瑙而嚴飾之。池中蓮花大如車輪，青色青光，黃色黃光，赤色赤光，白色白光，微妙香法。」[25]生活在那裡的人，是想得到什麼則有什麼到來，吃的穿的應有盡有，隨心所欲，樂不可言，連大小便完畢，掉入地下，地一接納則自然閉合，毫無污穢之氣。還有人以詩歌來歌頌西方極樂世界的美好與無憂無慮的生活：

　　　再沒有如此幸福和神聖的地方，
　　　──那遙遠的西方極樂世界，
　　　當人們一踏上這片淨土就獲得了新生。
　　　塵世中的肉體凡胎，
　　　從此將超凡脫俗，脫胎換骨，
　　　永遠生活在佛光普照之下。

　　　新生的人們充滿著虔敬和欣喜，
　　　美麗的鮮花簇擁著他們，
　　　綠樹成陰藍天無雲，
　　　這裡從沒有酷暑和嚴寒，
　　　在這片聖潔的大地上，
　　　永遠鳥語花香，風和日麗。

　　　這裡沒有謬誤、沒有神祕，
　　　也沒有煩惱和憂慮，

真理永遠放射著睿智的光芒，
就像一塊完美無瑕的美玉。[26]

伊斯蘭教也明確宣布：「通道而行善者，我必不使他們的善行徒勞無酬，這等人得享受常住的樂園。他們下臨諸河，他們在樂園裡，佩金質的手鐲，穿綾羅錦緞的綠袍，靠在床上。那報酬，真優美！那歸宿，真美好。」[27]

而對於那些違反道德和神的誡命在世上為非作歹的人，神則會將他們投入地獄，經受永久的磨難，以淨化其靈魂。基督就說過：「人子要差遣使者，把一切叫人跌倒的和作惡的，從他的國裡挑出來，丟在火爐裡，在那裡必要哀哭切齒了。」[28]地獄之中的火是永久不滅的，它是對罪惡的懲罰。《古蘭經》中也有火獄，犯罪的人將被鏈子套住，永遠滯留在烈火中。觸犯教規的人將被熔化的金屬水灌頂，污水和地獄之樹上結的苦果是他們的食物，他們將就著滾開的水將之吞掉。安拉還借穆罕默德之口說：「我們用熊熊烈火將他們焚燒，當他們的皮膚燒焦後，我們給他們植上一層新皮，為的是讓他們嘗到懲罰的滋味。」[29]佛教的地獄懲罰更是極其嚴厲與殘酷，十八層地獄，幾乎集中了人間一切慘不忍睹的酷刑，下油鍋，被刀鋸，上刀山，下火海，抽筋，剝皮，挨餓，抱火燒過的赤銅柱，等等。南北朝時期的宣佛小說如《幽明錄》、《冥祥記》等對地獄的恐怖狀態都有極詳盡的描繪。如《冥祥記》「舒禮」條，寫巫師舒禮因犯有殺生罪，則被地獄判為「熱熬」懲處。「吏牽著熬所，見一物，牛頭人身，捉鐵叉，叉禮著熬上，宛轉，身體焦爛，求死不得。」「石長和」條說石長和在去地獄的路上，見到奉佛者行大道，其餘的則行於棘路，「道兩邊棘刺皆如鷹爪」，人行棘中，「如被驅逐，身體破壞，地有凝血」。唐代的《法苑珠林》卷十一地獄部描繪地獄慘狀云：「夫論地獄幽酸，特為痛切：刀林聳目，劍嶺參天，沸鑊騰波，炎爐起焰，鐵城盡掩，銅柱夜燃。如此之中，罪人遍滿，周惶困苦，悲號叫喚。牛頭惡眼，獄卒凶牙……」

為了這種揚善懲惡的觀念更加深入人心，一些宗教藝術採用通俗的方式進行形象的教育。如敦煌卷子中的《大目乾連冥間救母變文》、《目連緣起》[30]等以及宋代以後的各種目連戲，就在通俗的方式上進行宗教性質的道德勸善。目連救母的故事並不複雜，說的是目連之母青提夫人，生前犯殺生罪，不但不向僧人佈施，反而凌辱僧人，從而觸怒神靈，被鬼拉入豐都地獄，備受折磨。他的兒子羅卜夙具孝心，出家為僧，被佛祖改名為大目犍連。目連為救母親，到了地獄，遍訪冥間十殿和十八層地獄，並依靠佛的指點，百折不回地行善，終於使母子同升天界。其中青提夫人

因不行善事而墮地獄受「倒懸」之苦的情狀給人印象極深，如她想吃飯、喝水，但兒子送來的飯、水一到嘴邊就變成猛火，她只能在餓鬼道中忍受飢餓。只有靠兒子廣作盂蘭盆善根，使一切餓鬼都能飽吃一頓時，她才能於盆中吃上一頓飽飯。而她轉為畜生道作狗身時，只能於坑中食人不淨。這便是佛祖對她生前不修善行的懲處。[31]配合天堂地獄說，佛教還以因果報應與三世輪迴說來進行道德勸善。佛教認為，若行善，則得好報；若前生行善，則此身得好報；若此身行善，則後世得好報；反之亦然。《增一阿含經》卷二十四說：「若複有眾生身行善，口行善，意行善，不誹謗賢聖，行正見法與等見相應，身壞命終生善處天上，是謂名眾生行善。」華嚴宗五祖宗密的《原人論》又說：「佛為初心人[32]，且說三世業報，善惡因果，謂造上品十惡墮地獄中，中品餓鬼，下品畜生……令持五戒，得免三途，生人道中。修上品十善及施十戒等，生六欲天，修四禪八定，生色界、無色界天；故名人天教也。」目連母親青提夫人就因為不行善而墮地獄，先為餓鬼，又轉為畜生，後才生人道升天。而每一次轉變還得依靠目連念佛行善給予幫助。而在另一些宗教故事裡，有的人死後則永遠處於餓鬼一道，沒有出頭之日。

因此，總起來看，宗教藝術對天堂的炫耀與宣傳地獄的恐怖都旨在規勸人們行善和遵守宗教道德的規矩。

但是，宗教藝術中的這種道德勸善又是有著極大缺陷的。為了鼓勵更多的人信教，各種宗教不惜為人們大開方便之門，甚至對犯罪者也同樣可以從慈悲出發，給予寬恕，條件則是他必須信神，必須向上帝懺悔，或者向僧侶們慷慨施捨。比如《佛說盂蘭盆經》說目連之母雖墮地獄，但按佛祖指示，只要人們在每年的七月十五日準備最好的飯食水果，供應十方眾僧，就可從苦海中解脫。《觀無量壽經》還說，即使犯了五逆大罪（殺父、殺母、殺羅漢、傷害佛身出血、挑撥僧眾不和）的下品下生之人，只要臨死時念佛十聲，不僅可以免罪，而且還可往生淨土。中國曾流傳一個諷刺故事，說唐代宗大曆年間的和尚雄俊，平時無惡不作，按佛的善惡報應閻羅王應判處他下地獄。雄俊則抗議，說他雖有過錯，但不犯五逆，而且每天念佛無數聲，照佛經規定，應該往生極樂世界才對。如果判他下地獄，那麼三世諸佛說的就不是實話，是騙人。雄俊抗辯以後，則乘雲往生西方淨土。這說明佛教的道德規矩中本身就存在著自相矛盾的地方，那種念佛而得免罪的超生法，並非能真正起到揚善止惡的作用。所以，宗教的所謂懺悔、博愛、慈悲，對於犯罪者來說正好是提供了藉口和機會。宗教藝術的主觀意圖和它的實際效果往往是相距甚遠的。幻想以宗教道德來規範社會和人的行為，也只能是宗教信徒們一廂情願的事情。

　　中國的道教也把積德立功的善行看作求仙、學仙的先決條件，認為具有高尚的道德修養是成為神仙的必要條件。值得注意的是，道教的道德信條帶有濃厚的中國封建社會的色彩，它往往與儒家倫理道德和世俗道德緊密結合。比如道教強調的「行化」，就是用三五智慧妙道教化天下。所謂「三智」是指知天、知人、知地；所謂「五慧」是仁、義、禮、智、信。這種「行化」與儒家的修身齊家治國平天下相貫通。而它的許多道德信條，也都是世俗道德的宗教化，如「慈心於物，恕己及人，仁逮昆蟲，樂人之吉，潛人之善，賙人之急，救人之窮」，如譴責「縱曲枉直，廢公為私」，「破人之家，收人之寶，害人之身，取人之位」，「強取強求，擄掠致富，不公不平，淫佚傾邪」、「以不清潔飲飼他人，輕秤小鬥」等等。[33]為了達到積善立功之目的，道教甚至制定了一套計算功過大小的辦法，比如說要想成天仙，需要積一千二百善；要成地仙，需要積三百善。但在積善過程中，只要做了一件惡事，則前功盡棄，又須從頭做起。到了宋代，甚至形成了一套《功過格》，如明代就有託名為呂純陽所作的《十戒功過格》和《警世功過格》。功過格實際上是道教宗教道德的具體化，同時也是世俗道德的具體化。[34]明代有蒙春園主人寫作的《立命說》傳奇，寫袁黃一生奉行《功過格》，經受住酒色財氣的考驗，修行善事，終於中舉生子。後又發誓修善事一萬，又中了進士，歷任知縣、兵部主事、通政司參議。他的兒子也兩榜連捷，授禮部主事。清代則有夏綸撰有《廣寒梯》傳奇，用戲曲的方式具體宣傳修行道教《功過格》的神奇效用。此劇寫的是兩個秀才王蘭芳和解敏中，由文山廟中的蓬山羽客為他們看相算命，羽客預言解生必然中舉，而王生一生只能是秀才。王生懇求羽客給予幫助，羽客就送他《功過格》（雅名即是《廣寒梯》，勸他積功修善，當會扭轉天數。王生即嚴格按功過格的指示行事，他替貧寒之士吳仲達償還了高利貸，於是夢見魁星夢中相告，讓他中舉並列為第五名，而解生因有文而無德，被削去前程。王生將夢告訴瞭解生，解生即懷恨在心，考試後即告王生私通考官，預定名次。試官怕受牽累，將原定的第五名抽出，另補一卷。沒料到拆封時一看，被抽走的正是解生的試卷，補中的卻是王生的試卷。後來王生登進士，入翰林院，功名婚姻齊全，而解生卻淪落為道士。《廣寒梯》正是一出宗教道德教化劇，正如其結局所言：「只須把陰騭勤修，管蒼蒼垂慈降庥。任文才壓眾流，壞良心名姓勾」，其揚善抑惡之意甚為鮮明。

三、提倡禁欲絕情的宗教道德觀與人生觀

　　原始社會中，由於物質產品的匱乏和人口的稀少，從本圖騰部族的生存和發展的需要出發，形成了某種圖騰禁忌，以限制人的某些動物式欲望。宗教禁忌對於培養原始人的倫理意識是起過積極作用的。即使在剛剛進入私有制社會初期，宗教禁忌制度對於穩定社會，保護私有財產，保證婚姻的神聖性也有一定的積極意義。可以說，宗教的禁忌制度正是以神的名義抑制了人性中的動物式欲望和衝動，把人的那種動物式本能反應自覺地調整為社會的倫理意識，並形成本民族的行為規範和風尚禮俗。但在人類文明和宗教的進一步發展中，宗教的禁忌制度愈來愈嚴酷苛刻，禁欲主義的性質也越來越突出，最後發展到了抑制人的一切正常欲望的全面禁錮，這樣，宗教禁欲主義不僅違反與扭曲了人的正常的本能欲望，而且與社會進步的必然趨勢以及合符人道的幸福追求相乖離。這種宗教禁欲主義不僅成為宗教的道德觀，規範著宗教徒的宗教行為與活動，而且成為宗教的人生觀，制約與控制著教徒的人生要求與理想。這種宗教的道德觀和人生觀還輻射到宗教生活以外的社會生活之中，使人們也不自覺地以宗教禁欲主義的態度來規範不是宗教信徒的人們的行為，並以宗教禁欲主義準則來作為人的行為準則。能否遵從禁欲主義成為衡量人是否有崇高美德、是否聖潔的標誌。這種狀況在西方中世紀時期最為明顯。

　　宗教藝術對禁欲主義的宣揚，首先表現在它對現世生活的厭棄和對來世幸福的追求上。宗教禁欲主義認為，因為要追求來世的幸福，要進入天國得到神的賞賜，所以在現世生活裡就必須放棄一切物質生活的享受，與人無爭，淡泊名利，清心寡欲，要能忍受塵世的一切苦難與折磨。耶穌基督告誡信徒們說：「不要為自己積攢財寶在地上，地上有蟲子咬，能鏽壞，也有賊挖窟窿來偷，只要積攢財寶在天上，天上沒有蟲子咬，不能鏽壞，也沒有賊挖窟窿來偷。」[35]伊斯蘭教雖然允許教徒享受現世生活，但也認為今世生活是短暫的，而後世生活才是永久的。《古蘭經》說：「今世的生活比起後世的生活來，只是一種暫時的享受。」[36]「今世生活，只是遊戲……比如時雨，使田苗滋長，農夫見了非常高興，嗣後，田苗枯槁，你看它變成黃色的，繼而零落……今世生活，只是欺騙人的享受。」[37]佛教也要求信仰者放棄一切塵世生活，認為現世生活如夢如幻，如泡沫，是虛幻不實的，短暫的，而涅槃境界才是永久美好的。而要進入西天極樂世界，則要杜絕塵世的一切享受，過禁制欲求的宗教苦修生活。道教也主張

只有禁欲絕情，斷絕人間的一切享受方可成仙，過長生不老且享受凡人所享受不到的神仙生活。因此，我們看到，歷史上的宗教文學與藝術都著力宣傳這種為進入天國而進行的現世苦修。

西方中世紀時期的敘事詩《阿列克西斯行傳》就寫到，出身富貴之家的青年阿列克西斯為了死後靈魂升天，決心把自己一生獻給上帝。他在新婚之夜就離家出走，並把自己應得的那份錢財施捨他人，自己過著乞丐般的生活。數年之後，身著破衣歸鄉，其父母也無法認出他就是自己失蹤的兒子。他們出於憐憫收留了他，讓他住在樓梯下一小塊地方。他忍受著奴僕們的詬罵，又多次見到母親和妻子為自己的失蹤而哭泣，但毫不為其所動。如此寄居家中20年而欣然自慰，最後死去時靈魂終於為上帝接納。這不能不說是一種畸形的心理與感情，但宗教文學卻把這種對自身肉體和正常的人性、人情的無端摧殘當作最高的美德。西歐中世紀最動人的宗教文學藝術作品就是聖·奧古斯丁的《懺悔錄》，這位神學家把自己如何拋棄現世生活享受，實行禁欲主義而一步步地走向上帝的艱難道路赤誠坦白地表述了出來，既寫出了他追求情欲的罪惡，也寫出了他戰勝罪惡的心路歷程。

法國作家歐仁·蘇於1842年至1843年創作的小說《巴黎的祕密》也寫瑪麗花被魯道夫救出之後，交給了一個教士拉波特對她進行教育。拉波特經常教育的就是她在塵世是有罪的，「在塵世上，可憐的孩子，你應得的一份是眼淚、懺悔、贖罪，但有一天在哪裡，在天堂中，你將得到赦免和永恆的福佑」。於是瑪麗花經常向上帝懺悔，最後放棄了郡主的地位和結婚的權利，進修道院當了修女。而她又經受不住嚴酷的苦修生活，終於死去。馬克思曾經對此批判道：「魯道夫就這樣先把瑪麗花變為悔悟的罪女，再把她由悔悟的罪女變為修女，最後把她由修女變為死屍。」[38]

中國古代「元曲四大家」之一的馬致遠，後期所作的神仙道化劇也宣揚約束與禁除個體的一切現世享受是成仙的唯一途徑，比如《馬丹陽三度任風子》一劇，寫任風子經馬丹陽點醒決意出家為道以後，不惜休妻殺子，於是功德圓滿，位登仙錄。《邯鄲道省悟黃粱夢》中也寫到，只有當呂洞賓在人生道路上真正戒除了酒色財氣以後，才可超凡入道。劇中鐘離權對呂洞賓的一段勸告很有代表性，他說：

> 「功名」二字，如同那百尺高竿上調把戲一般，性命不保，脫不得酒色財氣這四般兒，笛悠悠，鼓咚咚，人鬧吵，在虛空……酒戀清香疾命因，色愛荒淫患難根，財貪富貴傷殘命，氣竟剛強損陷身，這四件兒不饒人。你若是將他斷盡，便神仙有幾分。

　　這裡就明確宣布，只有戒除人間的一切人生欲望，包括正常的天倫之樂的享受，才可到達永生快樂的神仙境地。宗教藝術正是把虛幻的彼岸世界無限理想化，並以虛幻的境界壓倒現實世界，取代現實世界。而最終是要滅絕人對現實世界的一切興趣。這種興趣的轉移正是通過情感的轉移來實現的，即以宗教情感為引導，把對幸福的享受與追求轉向虛幻的彼岸世界。而對於現實的人來說，彼岸世界是根本不存在的，放棄了現世現實的享受而把虛幻的快樂寄託於非存在的彼岸世界，這種欺騙可以說是殺人而不見血。宗教禁欲主義的非人性與反人道正在於此。馬克思對宗教的欺騙性曾一針見血地指出：「人奉獻給上帝的越多，他留給自身的就越少。」[39]

　　宗教藝術的禁欲主義，還表現在它對肉體誘惑的抵制上。許多宗教都認為肉體的欲求是一切罪惡的根源，而女人體則是誘發人的肉體情欲而導致靈魂墮落的根源。因此，宗教除了歧視婦女和性禁忌之外，還反對一切婚姻與家庭生活。西歐中世紀基督教神學中的卡達派極端厭惡男女的性生活和婚姻關係，說亞當與夏娃最大的犯罪就是淫樂；夫妻同居比通姦更應受到詛咒……歷史記載，一些苦修士在晚上為了抑制騷動不安的性欲，就用皮鞭不斷抽打自己。基督教常把肉欲的產生看作是魔鬼纏身，與肉欲的搏鬥也就是在與魔鬼搏鬥。虔誠的修道士們常常視守童身為神聖，並宣誓立志苦行與保守貞節。在《聖經‧舊約》中對性關係的譴責還限於貪色和姦淫，但在基督教《新約》裡，則變得更加嚴厲，《新約‧馬太福音》說：「凡看見婦女就動淫念的，這是人心裡已與她犯姦淫了。」基督教神學還視婦女為萬惡之源，許多神學著作和傳道文獻中充滿了對婦女的辱罵言辭。佛教戒律中對女色的禁制也很嚴厲，戒邪淫是佛教「五戒」的信條之一，必須嚴格遵守。佛陀規定其弟子必須離妻別子去修習禪定。凡要達到阿羅漢果位者，必須斷絕一切煩惱，禁絕性方面的生理欲望，不僅斷絕男女性生活，甚至不許出現夢中遺精之類事情。佛教還採取一種無視美色或視美為醜的倒錯意識，佛經文學中的所謂「九想」就是要把一具活生生的美麗的女人體想像為各種醜陋的事物，使人體最後成為一堆白骨或盛膿血的革囊，以引起信徒們的恐懼與反感。佛教還極端歧視婦女，甚至認為女人不是人，女人是地獄之門，是罪惡之母。女人更不能脫凡入聖，早期佛教甚至認為婦女連修道的權利也沒有。

　　宗教文學藝術常常歌頌那些能抵制女人肉體誘惑的成仙成道者，而譴責嘲笑那些過不了女色關的人。馬致遠的神仙道化劇《呂洞賓三醉岳陽樓》，就描寫了呂洞賓過不了酒色關，從而真陽被泄，成為酒色之徒。神魔小說《西遊記》中寫的豬八戒，則總是因為貪戀女色而受到嘲弄，小說第二十三回寫四位菩薩化成美女來試探唐僧等四個和尚的「禪心」，儘管

這四位美女財富萬貫，且風流豔麗，但唐僧卻遵守佛教的禁欲主義戒律，瞑目寧心，巋然不動。豬八戒卻抵制不了誘惑，偷偷去找四個美女，最後，被菩薩用繩網套住，吊在樹上過了一整夜。敦煌北魏窟（428窟）的《降魔變》，則刻畫了釋尊抵制住了美女的誘惑和武力威脅的生動場面，在此壁畫的畫面中，釋迦牟尼處於中央，魔王波旬身著胡服，其身旁是魔王和三個美女，三美女做出各種媚態，蠱惑釋尊，企圖動搖其修行。而上面左右的魔眾，或手執兵器，或張牙舞爪，對釋尊進行恫嚇、威脅，釋尊泰然自若，既不為美女所動，也不被武力所懾，於是魔王黔驢技窮。此時大地震動，魔王昏倒，伏於釋尊座前；三個美女也頃刻間化為老婦，得到懲罰。這種突出釋迦牟尼禁絕美色的畫面，其禁欲主義的色彩是很濃的。敦煌變文《太子成道經》一卷也描寫了太子捨棄新婚妻子入雪山修行的事蹟，亦是對佛教別妻出家修行的禁欲主義的宣揚。西方的中世紀美術作品，為了貫徹神學的禁欲主義旨意，則禁絕人體作品的出現，同時還把希臘、羅馬藝術中美麗的維納斯看作「異教的女妖」而焚毀掉。這種禁制一直到15～16世紀的文藝復興時期才有所突破。但在以後的年代裡，宗教禁欲主義的勢力仍然十分強大，文藝復興時期的傑出藝術家米開朗琪羅在為西斯廷教堂作大壁畫時，刻畫了許多雄健美麗的身體，因此受到教士們的非議。尤其是教堂祭壇後面的大壁畫更是受到許多人的攻擊。教皇的禮賓司長賽斯納曾向教皇說：「這麼多赤身裸體的人只能畫在浴室和旅館裡，決不能畫在這樣莊嚴的所在。」[40]可見，宗教為維護其神聖性和禁欲主義戒條，是一直反對人體藝術的。

宗教禁欲主義連人的正常本能也加以遏制，是有違人性的充分發展和社會文明的進步的，因此，宗教禁欲主義歷來就受到有識之士包括神學界中的明哲人士的反對。尤其是在西方文藝復興時期，人性的意識力圖掙脫中世紀神學的束縛，以人代替神的呼喚愈來愈高，於是出現了大量的反宗教禁欲主義的作品。它們揭露宗教禁欲主義的欺騙性和虛偽性，批判宗教禁欲主義的反人性與反社會性，並歌頌人性的美好表現，肯定性愛的正大光明，有時甚至還用某些粗魯直率的性欲描寫來直接撞擊禁欲主義的大門，採取了以毒攻毒的方式直接批判禁欲主義的虛偽與非人道。

義大利人文主義作家卜迦丘的《十日談》是反宗教禁欲主義藝術的代表作。《十日談》中的一百個故事，專門描寫與揭露教會男盜女娼的故事就有四十四個，幾乎佔據故事的一半。方平、王科一先生說《十日談》的故事「一篇故事就是一篇挑戰書，顯示出一種不可輕視的力量，代表了整個作品，以至一個時代的批判精神」。[41]如第四天開頭的「綠鵝」故事插曲，就頗有深意地揭露了禁欲主義的欺騙是難以阻遏人類正常天性的

流露的。故事敘述了一個一心信奉天主的人，在喪偶之後帶著不滿兩歲的幼兒上山修行，過著與世隔絕的生活。他的兒子除了見到父親以外，從未見過另外的人。到了他18歲時，父親見兒子平時侍奉天主甚為勤謹，認為即使讓他到浮華世界裡去走一遭，大致不會迷失本性。於是把他帶去佛羅倫斯，小夥子見到了皇宮、邸宅、教堂，驚奇得問個不停，父親都一一作答。可碰巧遇上一群衣服華麗、年輕漂亮的姑娘，兒子立即問父親：「這些個是什麼東西？」父親先是叫兒子快低下頭，眼睛盯著地面，別去看她們，因為她們全都是禍水，接著又怕兒子知道她們是女人，會喚起他的肉欲，就欺騙兒子說她們叫做「綠鵝」。但兒子恰恰對見到的其他的許多新鮮事物都不曾留意，卻偏偏要求父親說：「親爸爸，讓我帶一隻綠鵝回去吧。」兒子的要求使老子終於明白，原來大自然的力量比他的宗教戒規要強得多。這故事正說明人性的力量必然要衝破宗教禁欲主義的限制，自然地流露出來。《十日談》第一日的第四篇故事還揭露了教會中僧侶的虛偽性，故事敘述一位青年僧人誘騙村姑到修道院裡奸宿，不料被修道院長聽見，房裡那違反了教規的青年僧人知道事情敗露，就心生一計，假意對那女子說先去探探有沒有人然後再送她回去，卻將她反鎖在房內，把鑰匙送到院長那裡，於是院長手持鑰匙進入青年僧人房內與那村姑做了剛才青年僧人做過的事情。第九日第二篇故事還寫到一個女修道院長，匆忙之中拿起教士的短褲當作自己的頭巾套在頭上，來到大廳卻聲色嚴厲地審問一個犯奸的小修女，口口聲聲非嚴辦不可。小修女看出了她的破綻，當場揭露那位道貌岸然的女院長暗地裡幹的事情，用一句話就打落了她的威風：「請你先把頭巾紮好了再跟我說話吧！」《十日談》還把批判的矛頭直指羅馬教皇，第一日「妮菲爾的故事」中寫一個信基督教的商人楊諾考察羅馬教皇宮廷時的所見所聞：

> 從上到下，沒有一個不是寡廉鮮恥，犯著「貪色」的罪惡，甚至違反人道，耽溺男風，連一點點顧忌、羞恥之心都不存在了；因此竟至於妓女和變童當道，有什麼事要向教廷請求，反而要走他們的門路。不僅如此，他還看透他們毫無例外，個個都是酒囊飯袋，貪圖口腹之欲，狼吞虎嚥，活像是頭野獸。他們首先是色中餓鬼，其次就好像是肚子的奴隸了。[42]

作者借此故事的描寫，對基督教會幾乎作了全盤的否定。

西方文學史上，揭露教會虛偽性、欺騙性與反人道性的成功之作還有許多，比如狄德羅的《修女》寫修道院長由於長期的禁欲生活而導致性格

畸形，不僅同修女們大搞同性戀，而且還殘忍地壓迫折磨修女。修女蘇珊娜終於忍受不住這種非人生活的壓迫而逃出了修道院。而在《命定論者雅克和他的主人》中，則塑造了一個道貌岸然的修道院長形象，他表面滿口上帝，暗地裡卻奸騙了許多婦女，還出入娼門，尋花問柳，甚至在宿娼時被人當場捉住，他卻利用關係與權勢，勾結員警、法庭和主教，把捉姦者關進了監獄。法國作家莫里哀的戲劇《偽君子》所塑造的教士答爾丟夫，他表面上是一個虔誠的教士，裝出一副品德高尚的樣子，實際上則是一個花言巧語的偽君子，既貪色又貪財，完全一副流氓無賴的嘴臉。雨果的長篇小說《巴黎聖母院》，則刻劃了一位被人間的美麗女子吉普賽女郎喚醒了久經禁錮的性意識的副主教克洛德的形象，作者借這一形象既批判了宗教禁欲主義的反人性，也批判了宗教憑藉淫威對人間美好事物肆意摧殘的殘忍無情。

在中國，反宗教禁欲主義的作品也同樣存在。中國民間故事中曾有一個類似於《十日談》的「綠鵝」故事，只不過「綠鵝」在中國民間故事中是「老虎」，但跟隨父親隱居了十幾年的兒子還是出人意料地表示說：「老虎真可愛。」中國戲曲中有折子戲《尼姑思凡》，說的少女趙氏入尼姑庵作尼姑，法名色空。但她不能忍受孤寂冷清的生活，而嚮往人間夫妻雙雙的幸福生活，一種不可抑止的情欲，終於使她衝破宗教禁欲主義的牢籠，扯破袈裟，逃下山來。明代高濂的戲劇《玉簪記》，則描寫了道姑陳妙常表面上遵守道規，暗地卻想著月下姻緣的心理狀態，最後終於墮入情網，心急火燎地追趕情郎去了。這些作品都是對宗教禁欲主義的辛辣嘲諷和深刻批判。反宗教禁欲主義作品對宗教禁欲主義的反撥與批判有力地證明了：從根本上說宗教禁欲主義是違反人的天性與本能的，於社會的進步是無益的。

注釋

1. 弗洛依德：《圖騰與禁忌》，楊庸一譯，臺灣志文出版社版，第48頁。

2. 弗雷澤：《金枝》下冊，中譯本，第683～684頁。

3. 楊學政：《普米族的韓規教》，《中國少數民族宗教》（初編），第287頁。

4. 弗洛依德：《圖騰與禁忌》，第48頁。

5. 轉引自弗洛依德：《圖騰與禁忌》，第17頁。

6. 轉引自弗洛依德：《圖騰與禁忌》，第155頁。

7. 烏丙安：《神祕的薩滿世界——中國原始文化根基》，上海三聯書店1989年版，第72～73頁。

8. 轉引自弗洛依德：《圖騰與禁忌》，第133～134頁。

9. 見《中國各民族宗教與神話大詞典》，第537～540頁。

10. 轉引自張光直：《中國創世神話之分析與古史研究》，《民族學研究所集刊》，第8期，臺灣，1959。

11、12. 見穀德明編：《中國少數民族神話》（下）。

13. 楊國才：《白族喪葬中的倫理道德觀念》，載《中國少數民族哲學思想研究》，四川大學出版社1992年版。

14. 《約翰一書》第4章，第7～8節。

15. 《約翰福音》第3章，第16節。

16. 《馬太福音》第22章，第37～40節。

17. 參見美國大衛・利明等著《神話學》，李培茱等譯，上海人民出版社1990年版，第40頁及黑圖48。

18. 《腓立比書》第2章，第5～8節。

19. 《太子須大拏經》，見常任俠選注：《佛經文學故事選》，上海古籍出版社1982年版，第29～42頁。

20. 《約翰福音》第14章，第6、15節。

21. 《約翰一書》第5章，第3節。

22. 《復活》，人民文學出版社1979年版，第610～611頁。

23. 《菩薩本生鬘經》、《大莊嚴論經》、《賢愚經》等經中均載有此二故事。

24. 見常任俠選注：《佛經文學故事選》，上海古籍出版社1982年版，第20頁。

25. 《佛說阿彌陀經》。

26. 轉引自美國J・L・斯圖爾特：《中國的文化與宗教》，閔甲等譯，吉林文史出版社1991年版，第43頁。

27. 《古蘭經》第18章第30、31節。

28. 《聖經・馬太福音》第13章第41節。

29. H・M・菲裡什金斯基：《中世紀阿拉伯文學》，第120～123頁，轉引自E・T・雅科伏列夫：《藝術與世界宗教》，任光宣等譯，文化藝術出版社1989年版，第167頁。

30、31. 見《敦煌變文集》下集，人民文學出版社1957年版。

32. 初心人：指初發願信教入教者。

33. 《抱樸子・微旨篇》。

34.功過格的具體安排可以參見鐘肇鵬：《道教的倫理思想》一文，載《宗教‧道德‧文化》一書，寧夏人民出版社1988年版。

35.《聖經新約‧馬太福音》第16章第19～21節。

36.《古蘭經》第13章第26節。

37.《古蘭經》第57章第20節。

38.馬克思、恩格斯：《神聖家族》，第八章，第2節，載《馬克思恩格斯全集》，第2卷，第225頁。

39.馬克思：《1844年經濟學哲學手稿》，《馬克思恩格斯全集》，第42卷，第91頁。

40.見遲軻：《西方美術史話》，中國青年出版社1983年版，第107頁。

41.方平、王科一：《〈十日談〉譯本序》，《十日談》，外國文學出版社1981年版，第6頁。

42.《十日談》第46頁。

第七章
宗教藝術的世俗化傾向

宗教世界只不過是現實世界的反映。

——馬克思：《資本論》

即使在宗教教條占主要影響的時代和社會結構中的文化，也存在著世俗精神。

——亞‧泰納謝：《文化與宗教》

　　從宗教的目的與要求看，宗教總是把天國的神聖與現實的世俗相對立的。宗教所孜孜追求的就是要滅絕世俗的享受，宣傳的就是塵世的瑣微與卑下，以襯托出天國的神聖與美好。但是，宗教在創建自己的教義體系和弘教時，卻不可能與現實的世俗社會相脫離，而且宗教想像所創造的神聖形象與神聖境界也不可能毫無現實社會的影響存在。相反，為了推銷教義並使其為普通民眾所接受，宗教還要有意識地與世俗社會相適應，並選擇恰當的宣傳方式。宗教藝術作為宣教輔教的一種方式，在世俗化一點上也就首當其衝，而且最為突出。隨著人類社會生活的豐富與發展，隨著宗教藝術創造者身分與思想的越來越複雜，宗教藝術中的世俗化成分也就愈來愈多，愈來愈濃。從宗教與宗教藝術發展史看，事實證明，宗教的神聖與現實的世俗性並不是完全對立的。宗教要存在下去，就必然要與世俗社會相調適，而在這種調適過程中，宗教及其宗教藝術就要接納世俗的內容，在有些時候，甚至宗教與宗教藝術還對社會的世俗化起到某種推進作用。

一、人的快樂本能與享樂意識的反映

　　不管怎麼說，宗教藝術中始終表現出追求神聖與肯定世俗的矛盾。作為宗教理想，自然提倡人應該為天國服務，要抑止住人的一切本能欲望，包括人的快樂本能與享受本能。但是在具體的宗教訓誡與藝術描述中，宗教又不得不承認了人的本能欲望是難以遏制的，比如《聖經》中的原罪故事，亞當、夏娃終於經不住蛇的誘惑，偷吃了味美可口的果子，這說明人所具有的感官欲望與美的願望是天生的。又如許多宗教藝術作品寫到了隱修士過苦修生活的不易，要抵制住「魔鬼」的誘惑，隱修士必須做出常人所不能做到的忍耐與抑制，直至最後使整個人變成畸形。而功虧一簣的失敗者往往是那些不能抵制誘惑而放縱了享受本能的人。《聖經·創世紀》中的上帝在經過六天的創造工作以後，也要像人一樣休息一天，享受一天，他同樣不能免除人的享受本能的支配。伊甸園中，也到處充滿可以滿足人的感官欲望的樹木花草與食物，「耶和華上帝使各樣的樹從地裡長出來，可以悅人的眼目，其上的果子好作食物」。[1]亞當與夏娃正是在這種充滿誘惑的園地裡違背上帝的旨意犯罪的。《聖經·路得記》中還描寫了路得與波阿斯如何在田園環境中萌發了愛情，這種愛情就是一種平民情調，且與社會風俗相符合，如路得按約定俗成的求婚方式躺在波阿斯的腳下，路得即向波阿斯求婚。

　　《聖經》中的《雅歌》還是一篇充滿浪漫主義的愛情詩篇，其中的許多比喻採用的就是以色味誘人的果子來形容愛情充滿心間時那種快樂感受的。如：

> 我的良人在男子中，
> 如同蘋果樹在樹林中。
> 我歡歡喜喜坐在他的蔭下，
> 嘗他果子的滋味覺得甘甜。
> ……
> 我妹子，我新婦，
> 乃是關鎖的園，禁閉的井，封閉的泉源。
> 你園內所種的結了石榴，
> 有佳美的果子，並鳳仙花與哪噠樹，
> 有哪噠和番紅花，菖蒲和桂樹，

並各樣乳香木、沒藥、沉香，與一切上等的果品。

……

北風啊，興起！

南風啊，吹來！

吹在我的園內，

使其中的香氣發出來。

願我的良人進入自己園裡，

吃他佳美的果子。

　　這最後的一節詩內雖然隱含著性愛，但這種優雅的比喻卻是以一種世俗的享受出現的，這一方面是為了表現聖經的神聖，另一方面也使世俗的愛情顯得神聖化了。因此，《雅歌》中的愛情描寫是一種宗教情調與世俗享受相混合的藝術描寫。神聖與世俗的矛盾正是通過這種藝術描寫調諧一致了。

　　古希臘神話中的神們，則更是世俗氣十足的形象。他們互相妒嫉、拆臺，挑起不和，有的風流豔事不斷，欺詐誘騙人間女性，甚至掠奪成性。因此，奧林匹斯諸神幾乎都具有人間世俗的享受欲望。

　　宗教中的天堂與仙境，也並非是宗教所推崇的那種禁欲主義的超塵脫俗之地，相反，許多宗教中的天堂與仙境則是一個充分享福的處所，宗教對來世的允諾最主要的就是享福與快樂，而這些幸福與快樂又都是從人間搬去的。也就是說人在世間所能與所希望享受的東西在天堂與仙境裡同樣可以享受到，而且對它們的享受更加隨心所欲。因此，天堂的魅力無非是世間魅力的擴大與延伸而已。中國道教的仙境，在道教藝術中的描寫往往是帶上很濃的世俗色彩的。比如《幽明錄》載海上仙山：「海中有金臺……臺內有金幾，雕文備置，上有百味之食。」《太平廣記》卷七十引《北夢瑣言》中寫張建章遇海上女仙，受女仙招待，「器食皆建章故鄉之常味」。《太平廣記》卷四十七寫唐憲宗遊海上仙山，飲龍膏之酒，「酒黑如純漆，飲之令人神爽」，等等，這些描寫無不帶有將仙境世俗化的傾向。這真是「因知海上神仙窟，只似人間富貴家」。道教的神仙往往被稱為「快活神仙」，因為他們在仙境裡「聽鈞天之樂，享九芝之饌，出攜松、羨於倒景之表，入宴常陽於瑤房之中」。[2]神仙還可以「臣雷公，役誇父，妾寵妃，妻織女」。[3]道教傳說還說淮南王劉安升仙時竟能將家中的雞犬也一同帶到天上，使神仙生活還帶上雞鳴狗吠的田園村落式色彩。這樣的傳說恰好反映出中國小農意識的那種世俗願望。魏晉時期的神仙道教還創造了一個所謂「地仙」理想境界，成為「地仙」的人，既可在人間

做官，享受人間幸福，又能在想做「天仙」時服下成為「地仙」時剩下的半劑金丹飛升上天。所以，魏晉南北朝時期的道教名士如葛洪、陶弘景都曾出仕作官，陶弘景還一邊隱修一邊又為梁朝皇帝出謀劃策，被稱為「山中宰相」。「地仙」的生活正是世俗生活的補充與延長，也正是神仙們想充分享受世俗生活而又不礙其在天國永久享福的最現實的選擇。

道教文學中還寫了一些已成仙道的女子願意與世間俗人戀愛，過婚姻愛情生活的故事。《太平廣記》卷六十四寫了仙格已高的女仙太陰夫人一心想留住落魄書生盧杞在水晶宮共為夫妻，只可惜盧杞官迷心竅，在天帝的使者面前選擇了人間宰相，而被逐出仙界。同書卷六十九又寫了穀神之女私自救下了盜取靈藥的馬士良，目的就在於好與他過夫妻生活。這些都是女仙們主動做出的。這類故事不同於民間傳說牛郎織女的故事，其重點不在仙女厭棄天上生活而嚮往人間生活，其中也沒有否定仙境生活的意思，相反仙女們還願望長留仙境，並且要求在仙境內也能過上人間的愛情生活。比如太陰夫人對盧杞放棄長住水晶宮的享受而甚感慍怒，但她並沒有放棄仙境而追隨盧杞而去。所以，這類故事只能說明神仙亦嚮往世俗生活的享受，神仙生活與世俗生活並不對立而已。

宗教藝術的世俗化還表現在神與凡人的融合性上。道教認為人人皆可成仙，只要人遵守道教教規，服金丹，修長生術，就可進入神仙境界。這也就是神仙道教長生能致、神仙可學的教義。因此，在葛洪的《神仙傳》裡，成為仙人是不受職業、身分所限的，如古代的智者（老子、墨子）、朝廷官吏（欒巴、劉憑）、貴族子弟（魏伯陽、陰長生）、貧民（王興、焦先）、奴僕（陳安世、清平吉、嚴清）、病夫（趙瞿）、弱女（太元女、程偉妻）都是仙人隊伍中的一員。而道教小說《列仙傳》的仙人隊伍中，各種不同身分、民族、行業的人物都有，有帝王、宮女、門卒、乞兒、商人、卜師、馬醫、鑄冶師、賣藥者、磨鏡者、養雞人、補履者、牧豕者等等，還有少數民族的羌人、巴戎人。道教藝術正是以這種凡人亦可成仙的宣傳來吸引信徒，擴大影響的，其中的世俗化傾向是不言而喻的。不僅如此，道教中的某些傳道師也與普通人一樣，做平常的傭耕之事。《魏書·釋老志》載，給北朝天師道教主寇謙之傳道的仙人成公興，就是在寇謙之的從母家中作普通雇工的人，外貌並無特別之處，只是在後來幫助寇謙之推算曆法時，才使寇謙之嘆服，知道他是個神仙。道教小說中流行最廣的故事就是八仙的傳說了，八仙中的人物個個均由凡人修煉而成，都曾經歷過貪嗔癡愛的考驗，有的在成仙以後還耿耿追求功名利祿，如元人馬致遠雜劇《邯鄲道省悟黃粱夢》中的八仙之一鐘離權，表面上追求神仙境界，但對人世間的欺詐巧舌和不公不正獲得的功名仍然表示憤然不

平，耿耿於懷。出現在戲劇舞臺上的八仙形象也都是以凡人面貌出現的，而且充滿著人的思想感情，表現出人的性格欲望，並借他們的口批判諷刺社會中的貪婪與不公。這些神仙道化劇中的神仙形象幾乎都是人神參半的混合體。

佛教傳入中國以後，也經過了中國世俗社會的洗禮。表現之一是對王權的依附。兩晉時期，佛教已認識到「不依國主則法事難立」，就主動地與封建王權相調適，到南北朝與唐代，佛教更出現了國教化的跡象，開始帶有一些官方的性質。僧官制度的形成與發展多少反映出僧侶已為官方所控制的趨勢。僧侶也有意依附王朝，求得王朝的支持而加以發展。這種趨勢反映到宗教藝術中，就是佛教藝術對皇帝大臣的有意逢迎，以及官方意識在佛教藝術中的表現。如北魏時期沙門統曇曜負責開建雲崗石窟，為了突出北魏皇帝的教主地位，就有意將幾尊大佛按照北魏幾位皇帝的相貌加以雕塑。唐朝時龍門石窟的奉先寺大佛傳說亦是按照武則天的特徵來塑造的。敦煌變文中《佛說阿彌陀經講經文》中敘述講經功德，則是對皇帝、朝廷卿相生活以及國泰民安的祝願：

> 伏願我今聖皇帝，寶位常安萬萬年，
> 海晏河清樂泰平，四海八方長奉國。
> 六條寶階堯風扇，舜日光輝照帝城。
> 東宮內苑彩嬪妃，太子諸王金葉茂，
> 公主永承天壽祿，郡主將為松比年。
> 朝廷卿相保忠貞，州縣官僚順家國。
> 普願今朝聞妙法，永舍三塗六道身。
> 佛前坐持寶蓮花，齊證如來無漏體。

有的講經文還把皇帝比作佛，把王法比作佛法。在講經文說完佛德以後，還要說上一句「亦我皇帝云云」之類的捧場話。

表現之二是隨著寺院經濟的發展，有的寺院僧人開始過著豪華的享受生活。從魏晉開始，寺院經濟開始確立並得到發展。寺院在官方的支持下，擁有土地和各種幫助耕作的依附人口，租佃制也在寺院裡推行開來。加上一些皇帝或大臣經常向寺院施捨財物，比如梁朝時的梁武帝三次捨身為寺奴又要朝廷用錢將其贖回，這就大大增加了寺院的經濟。兩晉南北朝時期，官吏們常捐資建寺，並把寺院與山水園林合為一體，寺院中奇花異草遍佈，並設置假山假水，儼然一座人間樂園。每逢風和日麗，紅男綠女，出入其間，流連忘返，而高僧大德們在這樣優美的環境中享受著信

徒們的供果，生活十分優裕。難怪當時連許多皇宮中的公主、嬪妃也願意在寺院中入尼修道。寺廟建築與裝飾的富麗堂皇和奢侈也十分驚人，一座寺廟酷似一座皇宮。如梁朝僧人所居住的莊嚴寺，「園接連南澗，因構起重房，若鱗相及。飛閣穹窿，高籠雲霧，通碧池以養魚蓮，構青山以棲羽族，列植竹果，四面成蔭。木禽石獸交橫出入。」[4]唐朝開元時期的西明寺則是「廊殿樓臺，飛鷩接漢，金鋪藻棟，炫目暈霞」。[5]而一些寺院內的塔也經過精心的建構與雕刻裝飾，常常是塔身外壁鑲以琉璃磚，塔頂置相輪塔剎，飛簷之下又懸掛風鈴等等。楊衒之《洛陽伽藍記》裡記載永寧寺佛塔情況如下：

> 永寧寺……中有九層浮圖一所，架木為之，舉高九十丈。有剎，複高十丈，合去地一千尺。去京師百里，已遙見之……剎上有金寶瓶，容二十五石。寶瓶下有承露金盤三十重，周匝皆垂金鐸，複有鐵鏁四道，引剎向浮圖。四角鏁上亦有金鐸，鐸大小如一石甕子。浮圖有九級，角角皆懸金鐸，合上下有一百二十鐸。浮圖有四面，面有三戶六窗，戶皆朱漆。扉上各有五行金釘，其十二門二十四扇，合有五千四百枚。複有金環鋪首，殫土木之功，窮造形之巧。佛事精巧，不可思議。繡柱金鋪，駭人耳目。至於高風永夜，寶鐸和鳴，鏗鏘之聲，聞及十餘裡。[6]

這樣的佛塔無疑是一件優美精工的藝術品。一般說來，只要不是實心塔，佛塔還容許遊人登臨，觀賞風景。此外，寺廟內還經常在做法事與頌佛時舉行各種伎樂活動。北魏楊衒之《洛陽伽藍記》載：「至於大齋，常設女樂。歌聲繞梁，舞袖徐轉，絲管寥亮，諧妙入神。」[7]到了唐代，寺院內還專門設立戲場，文獻記載，長安戲場多集於慈恩寺、青龍寺、薦福寺、永壽寺等。[8]在敦煌莫高窟壁畫中，我們可以看到隋唐時期寺院建築的情況。如第172窟南北壁上的大型「淨土變」畫面，其中所繪佛寺大院前殿之前方，有大大小小的低平方台。沿橫軸有一大平臺，繪佛說法場面。前面又有三座小平臺，台中有伎樂歌舞，左右各有一樂隊伴奏。看來高僧乃至菩薩也都要從伎樂中獲得精神上的享受。實際上，佛與天部諸神也要享受伎樂，如敦煌壁畫和塑像中的「飛天伎樂」、「歌舞天人」，都是輪流為諸天作樂的，是供養佛的「伎人」。「飛天」的大量出現，也展示出人類快樂的基本本能及其對欲望的追求，實則也代表人間信眾的快樂欲求。

表現之三是在教義上把真諦俗諦相等同，把出世入世同一化。魏晉時

期，《維摩詰經》十分流行，維摩詰形象受到僧俗的推崇，原因就在於維摩詰作為一名菩薩，既可擁有大量財產，蓄妻妾，入淫舍，逛酒肆，享受豪華奢侈的生活，又可作他高深的佛學修行。縱欲的生活並不妨礙他修行成道。因此，魏晉南北朝這種「在家菩薩」的修行方式十分合符貴族名流的口味，在家出家成為一時風尚。唐代禪宗的出現，在理論上和行為上進一步走向平民化、世俗化，禪宗聖典《壇經》內明確說：「佛法在世間，不離世間覺，離世覓菩提，恰如求兔角。」禪宗把修佛看作是現實世界中世俗生活的一部分，只要按自己平時的自然本性去做就是修佛，無需過禁欲的苦修日子。南北朝與唐代時期的佛教壁畫中就常見繪出許多供養人的像，他們既過著前呼後擁，受人侍奉的享樂生活，但又可禮佛修行，捐資建寺窟則更可以消除他生前的罪孽，死後可升入天國。這些佛教壁畫中多少流露出對世俗生活的讚頌。如敦煌莫高窟156號窟壁畫《樂廷懷一家的供養像》，裡面描繪出了一群體態豐腴的貴族少婦，她們髮髻蓬鬆，衣裙飄動，容雍華貴。而捧著鮮花和淨瓶的侍女們，在蜂蝶環繞的花叢前穿行。宋元以後，神佛形象更加迎合普通民眾的心理，成為平易近人、玩世不恭、滑稽可親的形象。像大肚彌勒佛像，袒胸凸肚，裂嘴呵呵大笑，一副享盡人間幸福、化天下一切不快之事為快事的快活神情，深得民眾喜愛。禮佛拜佛，民眾甚至可以上前去摸他的肚臍眼，並認為這樣做一下可以消災免禍。還有濟公的形象，他本俗人出家，但卻嗜酒貪肉，出入妓家，瘋瘋顛顛，於顛狂之中又常濟窮護教，不乏菩薩心腸，為眾生解憂排難。濟公和尚在民間幾乎成為救苦救難的大菩薩，成為救星、正義和同情心的代名詞。元人李壽卿的一出佛教度脫劇《月明和尚度柳翠》，宗旨在於度脫人出家成佛，但劇中的主要人物度脫者月明和尚卻是個花和尚，吃酒肉，入妓館，被度脫者柳翠也不是虔誠潔淨的貞女，而是淪落風塵的妓女。月明和尚正是在出入行樂場所之中點化度脫柳翠的。佛教藝術所塑造的這種菩薩與修道者的形象，無不充滿世俗的生活情調，並流露出人生應有的享受欲望。

二、民間世俗意識的影響與滲透

　　宗教藝術是為宗教的宣傳服務的。為了擴大宗教的影響，使宗教教義更能為一般民眾所接受，宗教藝術首先採用世俗的方式進行宣傳。在印度，佛教常常與戲劇攜手，在戲劇中灌輸與宣傳佛教的教義。佛教傳入中國以後，在魏晉南北朝時期，就採取了造像、轉讀與唱導等形式。佛教造像本來是為了僧徒觀像坐禪開悟的，但為了吸引一般百姓，佛教的像教法則主張應該首先使百姓從感官上接受佛像，進而崇信佛祖，皈依三寶。慧遠在《襄陽造丈六金像頌》中，就認為這種做法是「擬狀靈範，啟殊津之心；儀形神模，辟百慮之會」，從而使得「四輩悅情，道俗齊趣，跡響和應者如林」。《弘明集》卷一《正誣論》中也認為人們進入佛寺瞻仰佛像，會因不同的身分得到不同的感受，「上士游之，則忘其蹄筌，取諸遠味；下士游之，則美其華藻，玩其炳蔚，先悅其耳目」。因此，佛像的製作就總要體現出佛祖與菩薩的寬厚仁慈之心，而不是拒人於千里之外的嚴肅之態。慧遠在廬山還創立了唱導制度，唱導是以宣唱法理、開導眾心為目的的。但它針對不同聽眾而進行不同的宣唱，對君王貴族，就「兼引俗典，綺綜成辭」，語言上是會華麗典雅一些的；而對「悠悠凡庶」，則「指事造形，直談聞見」，並不引經據典，而採用通俗、形象、具體的事例宣唱。如果是對「山民野處」，則又是「近局言辭，陳斥罪目」，[9]直接講述他們的罪孽，勸說其信佛皈教。唱導，早就露出了「適俗」的傾向。到了唐代，轉讀與唱導則比魏晉南北朝走得更遠。俗講僧在寺院內宣講佛經，為了適應聽眾的需要或吸引佈施者慷慨解囊的目的，則拋棄了南北朝時期的談空說有、宣講教義的形式，而是專門攝取佛經中的某些故事加以發揮，甚至還出現「假　經論，所言無非淫穢鄙褻之事」。[10]佛教俗講的過於鄙俗，以致於朝廷出面干涉，把其中愛以淫言穢語吸引聽眾的文溆和尚趕出了京城，流放外地。俗講的底本除了講經文外，還有變文。目前從敦煌變文保留的作品來看，其中既宣揚佛教教義，如因果報應、地獄輪迴、人生無常等宗教思想，同時也夾雜著儒家的倫理道德觀念和世俗的忠、孝意識，如《大目乾連冥間救母變文》中除了因果報應與地獄輪迴思想外，其中目連對母親的孝順也是宣傳的重點。目連救母變文及其以後變成的戲劇碼連戲，之所以受到一般民眾的熱烈歡迎，其中宣傳孝的成分起很大作用。俗講除講宗教故事外，還講一些歷史故事，如《伍子胥變文》；也演唱民間傳說故事，如《孟姜女變文》；還演唱當代的時事，如

《張議潮變文》。這些非宗教故事的內容中既摻雜進一些宗教觀念，但主要仍以世俗的忠孝報國、從一而終的倫理觀念為主。

另外，即使是在一些直接從佛經中改寫過來的變文故事也透露出追求現世生活的世俗傾向。如《歡喜國王緣》，是從《雜寶藏經》卷十《優陀羨王緣》改寫的，經文中講的是有相夫人出家，因功德而升天；王也讓位於太子隨之升天。而在變文中，有相夫人持齋戒而升天，王也持八齋戒而升天，夫妻共住天上，享受淨土園地之福。八齋戒則是戒律與人倫禮教的結合；夫妻共升天而永不離別，則把現世的夫妻愛情搬到了天上。還有《醜女因緣》，醜女因為深深懺悔前罪，為佛祖世尊親自垂賜加被，醜女忽然間就變成了容貌端莊、舉世無雙的美女，與駙馬一起在人間過著幸福的生活。變文的重點也放在對現世幸福的嚮往上。

從俗講的現象我們可以看到宗教藝術世俗化與世俗故事宗教化的雙向滲透與影響。

除此以外，俗講、變文的形式還對唐代的傳奇小說的通俗化傾向起到了一定的推動作用。如敦煌卷子中有明確標明為話本的《廬山遠公話》、《韓擒虎話本》等宗教性的通俗文學作品，這對唐代傳奇的形成產生了直接或間接影響。唐代中期文人就喜歡說故事，聽故事，元稹《寄白樂天代書一百韻》中就有詩句云：「翰墨題名盡，光陰聽話移」。其自注云：「又嘗於新昌宅說《一枝花話》，自寅至巳，猶未畢詞也。」據《醉翁談錄》載，「一枝花」是長安名妓李娃的別名，《一枝花話》就是說的李娃的故事。唐傳奇中的《李娃傳》大約就是直接從唐話本《一枝花話》改寫過來的，內容接近當時的市井文藝。在形式上，像李朝威的《柳毅傳》、元稹的《鶯鶯傳》、楊巨源的《紅線傳》等，則摹仿了話本詩文合一的形式。唐代宗教與宗教藝術的世俗化傾向還對唐代詩歌、壁畫風格的變化以及小品文等通俗化的傾向產生過影響。對此，我在我的著作《佛教與中國文藝美學》[11]的第八章中已有論述，此處不再贅述。

唐代佛教雕塑與壁畫也接近人間與俗世，帶有現世的世俗色彩。唐釋道宣說：「造像梵相……自唐來，筆工皆端嚴柔弱似妓女之貌，故今人誇宮娃如菩薩。」[12]唐代韓幹畫「寺中釋梵天女，悉齊公（魏元忠）妓小小寫真也」。[13]這就是說菩薩、梵天女像更接近於寫實。敦煌壁畫中，那些盛裝豔服、婀娜多姿、嬌媚動人的菩薩像與飛天像等，看上去的確有如宮中嬪妃一類的貴族婦女，現實性極強。唐代壁畫中還出現了像《張議潮統軍出行圖》、《宋國夫人出行圖》等描寫世俗生活的內容。即使是在表現宗教性題材的壁畫中，其畫法、佈局也表現出通俗性、世俗化。如《祇園記圖》在表現舍利佛與勞度差鬥法的場面時，也突出了故事的喜劇性，在

總體上以強烈的生活氣息突破了宗教的氣氛。[14]

宗教藝術與民間的節日、風俗相結合的現象，也是民間世俗意識向宗教藝術滲透的重要途徑。中國各地的節日必要迎神、遊神，而佛教、道教的廟會又必然要演出宗教性戲劇，還有各種神誕節也要舉行祭神歌舞活動。這些活動由於有廣大民眾的參與，往往演變成全民性的娛樂活動，也就是說，名為娛神，實為娛人。如每年的夏曆七月十五日，佛教要舉行最隆重的「盂蘭盆會」，而道教則把這一天定為「中元節」，熱熱鬧鬧地上演各種仙佛鬼神故事。盂蘭盆節上演的《目連戲》，本是佛教用以宣傳佛教因果報應與超度亡魂、地獄輪迴思想的，是盂蘭盆會祭祀儀式的組成部分。但經過長期的演變，後來它的娛神、驅鬼、祈福的宗教功能就不只局限於佛教了，在道教的打醮活動中也出現，民間的驅除疫癘、祓除不祥的驅鬼活動也用它，當演到招鬼魂與驅鬼魂時，百姓則萬人齊聲吶喊，鞭炮齊鳴，熱鬧非凡。這正是民間的世俗功利意識對宗教藝術的滲透。民間宗教節日與祭祀活動中的宗教戲劇演出，為了迎合民眾心理的需要，有時還插入俗戲，使俗戲與宗教戲混合為一，使宗教戲得以擴大延伸。不僅如此，一些與宗教禁欲主義大相悖逆的「淫戲」也時有出現，甚至使演出場地成為肆行謔笑，有傷「風化」的場所。所以，在封建社會中，不少地方官就下令禁止在迎神賽會上演出「淫戲」。清代周際華在任地方官時就曾出令《禁夜戲淫詞示》，其中說到：

> 民間演戲，所以事神，果其誠敬事修，以崇報賽，原不必過於禁止。惟是瞧唱者多，則遊手必眾；聚賭者出，則禍事必生；且使青年婦女，塗脂抹粉，結伴觀場，竟置女紅於不問，而少年輕薄子，從中混雜，送目傳眉，最足為誨淫之漸。更兼開場作劇，無非謔語狂言，或逞妖豔之情，或傳邪僻之態，說真道假，頓起私心，風俗之澆，皆因乎此。[15]

民眾的快樂本能與精神享受意識也促使宗教藝術作出迎合與改變。而宗教藝術，也正是以世俗的方式與意識，在寓教於樂之中向觀眾灌輸宗教精神與宗教意識的。在這種相互利用相互促進的過程中，宗教精神與世俗精神是連胞胎，又何以分得清呢？

宗教有時還將世間的庸俗觀念納於其中，使宗教變得俗不可耐。如道教的神仙世界內就搞排座次，分貴賤尊卑，天上的神仙按《真靈位業圖》定出品級，地上的道士也有嚴格的道階。佛教之中也有主持、方丈與一般僧徒的地位之別，為了爭奪頭等地位僧侶間不惜動用武力和玩弄陰謀。這

些在一些神魔小說、仙佛小說、神仙道化劇中都有所反映。如道教藝術中的玉皇大帝，則是神仙世界的管理者，而各地城隍神、土地神等都得聽他調遣，而天上的神仙若有微過則被貶謫到人間作僕役。像《封神演義》的最後封神也是有等級的，而且還得對玉皇大帝承擔責任，神仙們在天上並不完全是自由逍遙的，而是成了神仙世界管理機構中的一名公務員。這些，恰恰是世俗社會在神仙世界中的投影。

　　一些宗教故事由於在民間流傳，也受到民間世俗意識的影響，發生了變異，最後成為了世俗藝術。如白蛇的故事，本是一個民間宗教故事，說的是蛇妖經常出來害人，最後為道教真人或佛教法師降服。此故事在南宋時已在民間流傳，最初白蛇是作為害人的妖精出現的。明代洪　《清平山堂話本》所選的《西湖三塔記》中，白蛇就純粹是一個害人精。但經過民間說唱藝術的進一步演化，到了後來文人黃圖珌寫成的《雷峰塔》傳奇裡，變成了一個被拋棄的婦女形象，她對愛情的忠貞和對所愛之人的關心愛護以及最後的被鎮壓都成為人們同情的對象，主題也轉化為譴責男子負心的世俗內容。雖然其中白蛇還是妖，但人情味卻很濃，她並不害人，有著溫柔體貼的性格，執著地追求人間的愛情。結尾「塔圓」當中雖然也宣傳了宗教的色空思想與宿命論觀點，但戲的前半部分則充滿生活氣息與世俗情調。白娘子與許仙的愛情悲劇完全是一種世俗的愛情悲劇。因此，像黃圖珌的《雷峰塔》傳奇是在宗教的外衣下，潛藏著人間否定暴政、追求自由、渴望幸福的非宗教性的世俗藝術作品。

三、宗教藝術的世俗化與美的創造

　　宗教藝術自然也包含著對美的追求，它也有它的美學理想與美學價值。更重要的是，宗教通過宗教藝術將其宗教理想美學化、藝術化，換句話說，宗教藝術起到了一個將宗教理想進行美學轉換的作用。比如，道教的神仙境界、佛教的西方淨土、基督教與伊斯蘭教的天堂理想，無不都是通過優美的藝術語言，將其美好的情景描繪出來的。但是，正如我們前文說到過的，宗教的天堂理想與神仙境界並非完全沒有世俗世界的影子，宗教藝術的美學創造也仍然採用世俗的方式來吸引信徒，實際上是把人的世俗欲望加以昇華與淨化，然後再以超現實方式表現出來。神仙世界與天堂理想通過美學的創造因而更具有宗教效應。因此，宗教藝術創造過程中的世俗化滲透，在一定程度上促使了其美學效果與宗教效果的創造。

　　宗教藝術在其美學創造中之所以會受到世俗意識的影響，其原因大致有如下幾個方面。

　　首先，這是由於藝術創造本身的審美特性決定的。宗教藝術也是藝術。藝術的根本特徵是源自現實又反映現實，追求理想和創造理想。宗教藝術要面對世間，教育眾生，同樣不能脫離現實，而且還要從世間取材，將世俗生活宗教化、藝術化。像《聖經》中的《雅歌》，本來就是來自民間的愛情詩歌，許多詩句頗有民歌風味，它通過男女戀人間的相互愛慕之情的傾訴表達了人們對幸福的愛情生活的渴望。佛教中的許多寓言故事，也大多取自於民間，雖然其中也寄寓著宗教性的勸戒與警示，但故事中體現出來的幽默、詼諧、機智與哲理又帶有相當濃厚的民間色彩與世俗色彩。實際上，這是宗教將民間的故事竊為己有，雖然經它塗上一層宗教色彩，但其民間藝術的審美特性仍掩蓋不住。另一種方式則是，宗教藝術在創造藝術形象時，仍以現實生活為基礎。由於現實的力量，往往使得世間生活的氣息蓋過宗教的意味，美的力量突出，宗教意義退為其次。比如拉斐爾所創造的宗教藝術形象，就具有濃厚的生活氣息。在他的《西斯廷聖母》圖中，教皇西斯廷二世雖身披華麗的繡衣，但神情卻顯出一副忠厚長者的純樸性格，他正做著恭迎與引路的姿態；聖母瑪利亞懷抱聖嬰基督，從雲中飄然降落。那健康而壯實的身材、簡樸的衣裝和赤裸著的雙足，像是一位來自農村的少婦，其溫柔的大眼中含有一種哀傷悲憫的眼光，又像是一位人間的慈母，因為她要把懷中的嬰兒送給多難的人間時，是多麼的不情願啊，母親的憐愛之情在臉上充分地反映了出來，一種母子將不得

分離的悲劇氣氛也渲染得恰如其分。據說，聖母的形象是拉斐爾觀察了許多美麗的婦女，然後選出最美的一個來做模特兒加以創造的，他還說過由於美的人太少，還不得不求助於頭腦中理想的美的形象。這種尊重自然與理想創造的結合，使這幅著名的宗教畫遠遠超出了它的宗教意義，而成為現實主義與理想主義結合的藝術典範。達·芬奇的名作《最後的晚餐》，雖然是描寫基督的，但畫面上人物的表情與神態卻真實地反映出人間善與惡、美與醜的衝突，實際上，畫家是利用宗教故事來刻劃人物，鞭撻現實中愛向教會打小報告陷害好人的醜陋現象。喬爾喬涅的《睡著的維納斯》，則刻劃了一位鄉間婦女進入夢鄉的安謐景色，她的臉部表情充滿著安詳與自足式的幸福，背後的風景充滿鄉村情調，表現了一種田園牧歌式的詩意。路加·特·來登的宗教畫《瑪蘭特納的舞蹈》，畫面表現的是法蘭德斯鄉間節日的歡樂氣氛，而《聖經》中的宗教人物卻只占微不足道的地位。委羅內塞則喜歡用聖經中的故事來表現龐大的宴會場面，他的《西門家的宴會》，因為畫進了太多的現實人物，而受到宗教裁判所的審判，以致於他最後不得不把畫改名為《利末家的宴會》。他的宴會畫反映的主要是當時人們尋歡作樂的豪華生活，而畫中的基督和聖徒們反而成了點綴。

其次，由於宗教藝術創造者思想、性格、美學情趣和生活背景與宗教的要求形成差距，他們在創造宗教藝術作品時並不一定完全以頌神與宣教為目的，而是融進了時代的精神、個人的情感與美學理想，甚至他所生活的社會環境也制約了他的創作，這便使得他所創造的宗教藝術作品具有較濃的現實內容和世俗色彩。正是這種現實的內容與世俗的色彩，才使得宗教藝術作品超越宗教的內容，突破神性的束縛，而閃現出美的光輝。如義大利文藝復興時期的藝術家米開朗琪羅，由於他的人文主義思想和重視藝術傳統的創作思想，他所創造的雕塑《哀悼基督》、《摩西》等，保持了相當強的民族與民間色彩，更突出了生活的真實感與性格的具體化。《哀悼基督》中的聖母一手枕著死去的基督，一手攤開，表現出一種無望的悲傷，那俯首沉思的神態流露出一個母親的慈愛和憂思。這位懷抱著兒子屍體的母親，令人想起了為祖國作出巨大犧牲的千千萬萬個母親，她亦是作者祖國的象徵。藝術家通過這一宗教題材表現出了憂國憂民的人道主義精神。《摩西》所表現的是摩西突聞事變時一剎那間的神態。他的頭部向左扭轉，怒視遠方，右手握起美麗的長須，右腳做出即將起立的準備。這種由於憤怒而欲動未動之間的神態刻劃，突出了摩西嫉惡如仇和大義凜然的內心力量。《摩西》的創作正值義大利美第奇家族勾結西班牙軍隊在普拉圖附近大量屠殺佛羅倫斯人之後，當時米開朗琪羅為這件事感到非常

憤怒，一種對叛國者無比憤恨的感情就凝聚到了《摩西》的創作上。《聖經》中就描寫到了當摩西得知有人因惡人引誘而成了民族叛徒時的憤怒，他一怒之下摔碎了法版。米開朗琪羅的《摩西》就表現摩西聽說人叛變後的憤怒神情。藝術家正是將自己的思想感情傾注於宗教題材的創作中，使其表現出現實感和人間的生氣。米開朗琪羅曾經在保衛共和國的戰爭中與人民站在一起，反抗入侵的西班牙和教皇的軍隊，他自己還親自擔任過城防工事建築的總領導。抵抗最後終於失敗，米開朗琪羅也成為俘虜，仍然被教皇命令去完成美第奇家神廟的雕塑與壁畫。這時的米開朗琪羅無比痛苦和悲憤，於是，在創作壁畫《最後的審判》時，則通過描繪基督的審判傾注了藝術家懲惡揚善的良好願望。在這幅宗教畫中，一大群為信仰而殉難的聖徒，各自拿著受害時的刑具向基督訴說自己的冤屈；彼得捧著大鑰匙，安德列帶著十字架，而巴托羅米歐甚至提著他被迫害犧牲時剝下來的人皮。有的研究者指出，這張人皮畫上的面孔就是米開朗琪羅自己。畫面中間的基督在聽說聖徒們的傾訴後，無比沉痛，他高舉右手即將發出最後的判決。因此，畫面的意義實際已超過宗教題材的善惡報應思想，而帶有非常現實的反抗內容，這使此畫的藝術魅力變得更為豐富與深刻。又比如16世紀威尼斯畫派的藝術大師提香，他生活在威尼斯這個因為商業繁榮而特別富庶的城市，在思想上極為開朗、樂觀，在生活上則追求感官享受，他在貴族的生活圈子裡左右逢源，優裕的生活使得他的創作也塗抹上濃厚的現世享受味。因此，在他創作的宗教畫中，已不再是過去那種神聖莊嚴與虔誠的意味，更多的則表現出一種對於肉感的追求。如他1550年創作的《亞當與夏娃之誘惑》，其中的夏娃身材豐滿，帶有一些情欲享受後的快感，她幾乎就是威尼斯大街上行走著的婦女。他晚年創作的《懺悔的抹大利之瑪利亞》，題材本是描寫曾是妓女的瑪利亞，因受耶穌感化懺悔過去的罪惡而得到赦免，成為聖女。但在提香的畫中，瑪利亞不是那種淪落風塵、飽受折磨的悲苦形象，而是一位有著豐滿肉體的肥腴婦女，那破碎的衣服從肩上脫開，不過是為了顯示她肉體的魅力。濃密的秀髮與明亮的大眼，表明她絕無任何絕望與看破紅塵的信念。這種生命力旺盛和充滿肉感的形象，與其說是一位嚮往來世、感謝基督的聖女，不如說更像一位失戀的婦女在向天籲歎。

再次，宗教藝術又是受社會的美學思潮、美學趣味影響的。一個時代有一個時代的審美趣味與審美趨勢，藝術總要表現時代精神與人民要求，藝術還隨著時代的變化而變化。宗教藝術的發展史表明，它在隨著時代變化而變化的過程中，也必然表現出世俗化的傾向。它的適俗和它與社會的美學思潮、美學趣味的融和在意義上是相近相通的。這種「俗」不僅是宗

教藝術反映的內容是現實的，而且在形式上也受時俗的影響，在美學趣味、美學崇尚上也是與世俗社會一致的。中國魏晉南北朝時期玄學追求簡約，士大夫們追求清逸高超的脫俗人格，更講究人的神明與內秀，社會上的審美趣味也走向重神、貴清、貴自然，這無論是在藝術創作上或是藝術品評、人格品評上都表現出來。這種時尚影響到當時的宗教雕塑與繪畫之中，則有了那種秀骨清相的佛教人物，如顧愷之設計的維摩詰像，有「清羸」之容，為的是表現出人物高度的智慧與脫俗的風度。連顧愷之《畫雲臺山記》中設計的道教人物張天師也是「形瘦而神氣遠」。北朝的菩薩像亦與當時社會的動亂與苦難的悲劇氣氛相適應，充滿了憂患感、悲涼感。還有那些苦修像則更是一副苦楚相。如敦煌莫高窟第248窟（北魏時作）中心柱西向龕的苦修菩薩像，眼窩深陷，皮肉鬆弛，肋骨凸現，枯瘦衰老。洛陽龍門石窟蓮花洞（北魏時造）的迦葉像，雖然面部被盜，無法知其表情，但他的身姿、動態以及前胸肋骨一條條顯現，厚重的袈裟和手中的錫杖，都表現出他是一位歷經長途跋涉，經過艱辛磨難的苦行僧。而莫高窟北朝壁畫裡，絕大多數主題都表現宗教「忍辱犧牲」，大量畫面刻劃人的生離死別，人被水淹、火燒、狼吃、虎啖以及被人活埋、釘釘等悲慘場面，雖然描寫的是宗教的題材，但處處都反映出人間苦難社會的影子。唐代宗教壁畫中，供養人畫像則高度發展，世俗生活越來越在宗教壁畫中佔有較多的成分，連菩薩也像杜甫《麗人行》詩中所描寫的婦女一樣，豐腴健碩，裝束大膽飄逸。盛唐時代肯定現世、重視自我的美學理想同樣在宗教藝術中得到充分反映。宋代，則進一步出現俗世味極濃的羅漢像，寺廟中的羅漢像千姿百態，充滿現世生活的氣息，羅漢像還因此而與老百姓的命運連在一起。[16]像貫休所作的羅漢圖，「那突目儰眉、張口赤腳的羅漢，充滿了現世一般的市民表情，他們不再是高高的台座上不可企及的有超自然能力的神佛，他們事實上已經是我們非常熟悉的街坊鄰居」。[17]在歐洲，當文藝復興的人文主義精神興起的時候，女神維納斯的畫像則代表了一種新美學思潮的崛起，如佛羅倫斯畫家波提切利的名作《維納斯的誕生》，就使女神維納斯帶著文藝復興初期人間的哀愁憂思和羞怯，踏著海的泡沫，乘著海貝登上歐洲大陸了。這是文藝復興時期世俗理想代替中世紀禁慾、變態心理的希望之光。威尼斯畫家提香筆下的維納斯則是商人階層現世享受主義與富足奢侈生活的反映，也是愛與肉欲的現實反映，如他的《烏比諾的維納斯》，則十足是一位百無聊賴的宮廷貴婦。威尼斯人借對維納斯的描繪，展示了一幅幅人世間的生活喜劇與愛情故事，那種帶有幾分野性、放蕩、獻媚以及挑逗的女神像，已全然失去神的意義，而變成俗世對肉體與愛的官能追求。它剩下的只是一個宗教的外殼了。

在當代西方社會，許多非傳統宗教和教派都廣泛地使用搖滾樂來佈道，並按現代音樂節奏跳現代舞，有時還以電影、幻燈的形式放映以《新約》為題材的影片和幻燈片。美國現代派神學家哈威・考克斯甚至斷言，如果教會想跟上時代的步伐，就應當把遊戲成分更多地使用於崇拜儀式，並為教徒充分放鬆情感創造更多的條件。[18]這一方面是為了適應西方當代社會的審美思潮，另一方面也反映出了西方工業化社會中的宗教心理和社會心理，由於人們工作壓力和社會壓力的增大，造成了精神的極度焦慮，人們包括教徒更需要尋找情感的宣洩與釋放。這種新的宗教藝術的出現，似乎又回到了宗教藝術最初的意義上了，即追求本能與感官的快感。人的本能追求又以其頑強的生命力滲透到現代宗教藝術中來，其間也透露出了現代社會中的人對自身存在與生命價值的一種探尋。如同「綠色和平組織」一樣，他們對環境與自然的注重，不啻於一種宗教的信仰與崇拜，其主旨仍是關注人類的生存與命運。

世俗向宗教的挑戰，向宗教的滲透，正是促使宗教藝術擺脫神性的束縛，大踏步邁進美的殿堂的催化劑和推動力。

注釋

1. 《聖經‧創世紀》。
2. 晉‧葛洪：《抱樸子‧明本》。
3. 《淮南子‧俶真訓）。
4. 唐‧釋道宣：《續高僧傳》卷六《釋慧超傳》。
5. 《大正藏》卷五十《大唐大慈恩寺三藏法師傳》。
6. 北魏‧楊衒之：《洛陽伽藍記》卷一「永寧寺」條。
7. 北魏‧楊衒之：《洛陽伽藍記》卷一「景寧寺」條。
8. 宋‧錢易：《南部新書》戊卷。
9. 以上引文均引自《高僧傳‧唱導論》。
10. 唐‧趙璘：《因話錄》。
11. 蔣述卓：《佛教與中國文藝美學》，廣東高等教育出版社1992年版。
12. 《釋氏要覽》卷中。
13. 《酉陽雜俎續集‧寺塔記》卷上。
14. 金維諾：《敦煌壁畫〈祇園記圖〉考》，載《敦煌變文論文錄》，上海古籍出版社1982年版。
15. 清‧周際華：《家蔭堂匯存從政錄》。
16. 在許多地區如江浙、四川、雲南，民間都流行這樣的習俗，認為進入羅漢堂，隨意指一位羅漢為起點，順右手方向計數，數到與他本人年齡相等的那個數時，所指的那位羅漢就將保佑數數者當年的運氣。數數人自然要在這位羅漢面前多燒幾炷香。
17. 蔣勳：《美的沉思》，臺灣雄獅美術圖書公司，第125頁。
18. H‧考克斯：《精神的誘惑》，倫敦，1974年，第156～159頁。

第八章
宗教藝術的想像和象徵

一旦你用這生命的五扇靈魂之窗，
而不僅僅透過眼睛去看，
就會澈底把天穹掀翻，
讓你把謊言當真。

——威廉‧布萊克：《永恆的福音》

鳥啼花落，
皆與神通。
人不能悟，
付之飄風。

——袁枚：《續詩品‧神悟》

象徵的各種形式都起源於全民族的宗教世界觀。

——黑格爾：《美學》

　　宗教藝術一開始就離不開想像。在最初的原始宗教藝術中，原始人就發揮了想像的本能，在詩性思維的驅動下展開想像的翅膀。原始宗教藝術看起來多是寫實的，但是就在這些貌似寫實的宗教藝術中，如岩畫中的動物、部落、植物等，卻反映出原始人的象徵意識和表現意識。繪畫中的人或物往往代表著另一世界、另一空間裡的東西，是原始人不可及並視為神聖的東西。維柯在論及原始人的思維能力時說：「這些原始人沒有推理能力，卻渾身是強旺的感覺力和生動的想像力。」[1]沒有想像與幻想，就沒有宗教，也沒有宗教藝術。「幻想給人類造成了神……一個對象，惟有在它成為幻想、或想像力的一個本質、一個對象時，它才被人拿來做宗教崇拜的對象。」[2]原始神話的想像則更為豐富，富於想像力的古希臘神話曾被馬克思譽為「高不可及的範本」。[3]宗教藝術的象徵也滲透到社會生活的許多方面，成為抹不掉的印記。

一、溝通現實與彼岸的橋樑

　　想像是「靈魂的眼睛」。[4]這是18世紀法國文藝理論家布萊丁格（J‧J‧Breitinger）提出來的一個生動比喻。這種「靈魂的眼睛」在原始初民那裡發揮著極大的作用，他們正是用心靈去感知外界的事物，從而把自然界的事物擬人化、精神化的。維柯從詞源學的角度曾論到這種心靈化的感知與表達方式問題。他指出：「最初的詩人們就用這種隱喻，讓一些物體成為具有生命實質的真事真物，並用以己度物的方式，使它們也有感覺和情欲……在一切語種裡大部分涉及無生命的事物的表達方式都是用人體及其各部分以及用人的感覺和情欲的隱喻來形成的。例如用『首』（頭）來表達頂或開始，用『額』或肩來表達一座山的部位，針和土豆都可以有『眼』，杯或壺都可以有『嘴』，鋸或梳都可以有『齒』，任何空隙或洞都可叫做『口』，麥穗的『須』，鞋的『舌』，河的『咽喉』………天或海『微笑』，風『吹』，波浪『嗚咽』，物體在重壓下『呻吟』……流脂的樹在哭泣，從任何語種裡都可舉出無數其他事例。」[5]他們在看到磁石對鐵有巨大的吸引作用時，還會「把自己的本性移加到那些事物上去」，說：「磁石愛鐵」。[6]在看到天空翻滾著巨雷、閃耀著疾電時，也會按「人心的本性使人把自己的本性移加到那種效果，而且因為在這種情況下，巨人們按本性是些體力粗壯的人，通常用咆哮或呻吟來表達自己的暴烈情欲，於是他們就把天空想像為一種像自己一樣有生氣的巨大軀體」。[7]在維柯看來，這些語言都是詩性的智慧即想像的結晶，想像從最初開始，就不是一種簡單的「摹仿」，而是一種創造。而能憑想像來創造的原始初民，也就是「詩人」。他指出：這些原始初民就如兒童，最大的特點「就在把無生命的事物拿到手裡，戲和它們交談，彷彿它們就是些有生命的人」。[8]由此，他認為：「在世界的童年時期，人們按本性就是些崇高的詩人。」[9]世界在最初的童年時代所形成的詩性意象也就特別的生動。

　　從維柯對詩性語言的分析中，我們似乎又可以回到本書第一章關於宗教藝術起源的問題上去，並對這一問題作進一步的思考。如果僅僅從心理學或語言學的角度去說的話，宗教藝術的起源又可以說是以原始初民這些「詩人」們的想像為前提、為材料的。「萬物有靈」是因為原始人心理想像萬物有神的結果，萬物的生命化行為也是原始詩人們心靈外化的產物。在原始宗教藝術包括神話中，一切比喻包括隱喻的轉換（transference）都

是以心靈的想像為基礎的。恩斯特・凱西爾在《語言與神話》中說到：

> 譬如，某些印第安部族據說用同一個詞指稱「舞蹈」和「農作」
> ——很明顯，這是由於在他們眼中這兩種活動之間並沒有一目了然
> 的區別；在他們關於事物的圖式中，舞蹈和農作究其根本都是為提
> 供謀生手段這個同一的目的服務的。在他們看來，農作物的生長和
> 收穫同樣也依賴著，甚至更多地依賴正確的舞蹈，亦即正確履行巫
> 術和宗教儀式，而不是適時合宜地照料土地。[10]

　　「舞蹈」與「農作」這兩個概念之間的轉換與等同，是以想像為基礎
的。因為他們想像通過宗教儀式，即舞蹈就可以刺激農作物的生長。原始
神話中說太陽是大鳥，是鷹，是持箭的勇士，雲南滄源崖畫中還有持弓箭
的太陽人剪影，滄源崖畫中的「太陽人」這些都是以原始人的想像為基礎
的。因此，原始宗教藝術看起來雜亂無章，毫無規則與邏輯可言，但它卻
是通過想像來加以組織、引導和規整的。

　　正是因為這「靈魂的眼睛」，原始初民的「萬物有靈」觀的表達才那
麼富有生命的靈性並且具有神祕莫測的萬端變化。在原始人看來，整個
自然界就是一個巨大的生命社會，一切自然界的現象都具生命形式，而所
有生命形式間又都帶有親族關係。在圖騰藝術中，動物常常成為人類的祖
先，反過來，人類的祖先也生出作為圖騰的動物。例如，在巴布亞紐幾內
亞塞皮克河（Sepir River）流域，發現一個正在分娩鯰魚的女性偶像。我國
東漢石刻，東漢武梁祠石室畫像，重慶沙坪壩石棺前畫像，吐魯蕃阿斯特
那古墓畫像中的伏羲女媧也都是人首蛇身。中國怒族神話認為是蜂與蛇交
配，生下怒族始祖茂英充，茂英充與蛇、虎交配，所生子女即為蛇氏族、
虎氏族。高山族排灣人神話認為他們的祖先是太陽生下的紅白二卵孵出來
的。雲南傈僳族圖騰神話說，很久以前人煙烯少，猛虎成群。一天，一
個傈僳族女子上山打柴，遇見一隻由猛虎變成的美男子幫助她打柴，後來
二人結為夫妻，所生後代即為虎氏族。鄂倫春族認熊為圖騰。據說，很早
以前一鄂倫春女人到森林中去採野果，她的右手戴著紅手鐲，因為迷路回
不了家就變成了一頭熊。幾年後，他丈夫去打獵，打死一頭熊，剝皮時，
獵刀怎麼也插不進熊的大前肢，仔細一看，原來是失蹤的妻子所戴的紅手
鐲。從此，鄂倫春人認為熊是人變的，熊與鄂倫春人就有了血緣關係。壯
族圖騰神話中，青蛙可以變成漂亮的小夥子與少女成婚，成為靈性的神，
能為人消災解難。這些傳說都是人與動物相互同一觀念的表現，如用人類
學家列維一布留爾的觀點來解釋，則是人與動物「互滲」這一宗教觀念的

結果。列維一布留爾對這種人與動物「互滲」的現象論述道：「我們不會相信婦女能夠生出蛇或鱷魚，因為這種觀念是與自然規律矛盾的，即使最畸形的生育也受自然規律的支配。但那個相信人類的社會集體與鱷魚或蛇的社會集體之間的密切聯繫的原始思維，則看不出這裡面有什麼比幼蟲與成蟲或蛹與蝴蝶的等同更難想像的地方。」[11]對原始思維來說，任何奇跡式的變化都是正常的，可信的，正如蛹變成蝴蝶、幼蟲變為成蟲一樣正常與可能。而變形的故事也就在圖騰藝術與部族的神話傳說中不斷流傳，並得到部落氏族的首肯。澳大利亞神話說他們的圖騰祖先在走完其行程後，筋疲力竭，遂自行化為山崖、山巒、樹木和動物；有時，追捕的獵物，甚至包括追捕者一起，也或化為山巒，或化為溪流，或化為星辰飛升天宇。[12]普韋布洛印第安人關於本部族遷徙的傳說中也說：人獸經過長途跋涉疲勞不堪，一坐下來就變成了石頭。[13]中國神話中的誇父，在追趕太陽的歷程中乾渴至死而化為桃林。至於人或者動物在死後又能復活，也是符合原始思維的變化觀的。

由於想像出自於心靈或靈魂，原始初民也就相信活人與死去的人的世界是能以「靈」溝通並且對話的。在一些喪葬儀式上，活著的人常常要對死者說許多安慰的話，送別的話，祈求死者魂靈保佑的話。他們還要送上殉葬品讓死者在冥間繼續享用。雲南滄源崖第二地點第1區（地名「滾壞開」，「開」是一種植物，意為盛產這種植物之崖），中心部分有一幅內容宏大的村落圖。[14]中央部分用一橢圓線條畫出村落的界限，而在村落之外則有著奇異形狀的人和獸，特別是一些形體大的形象，裝束奇異，頭頂樹杈狀物，一最大形體者雙手還舉著虛實相間的方格形符號，顯然不是現實世界所有的（圖一）。原始文化研究學者朱狄認為：「按照一般原始部族的葬俗，死者往往葬在遠離生活區的地方，所以如果這幅村落圖中橢圓形線條表示村落的界限的話，那麼村落之外的所有大大小小的或人或獸的形象，都應該是另一個世界中的居民。」[15]滄源崖畫第六地點第3區的崖畫，也集合了許多化了裝的人物（圖二），這也「只可能是幻想中的各種神靈的集合」。[16]江蘇連雲港將軍岩A組岩畫中還繪了一些植物的精靈。在許多原始岩畫中，人物多以剪影的方式出現，這是因為原始部族「靈魂」觀念的表達方式，他們常常把「靈魂」和「影子」混淆在一起。他們認為人沒有了「影子」就沒有了「靈魂」，而在另一世界中的「靈魂」或「神靈」也就只能是剪影。在原始岩畫的畫面上，常常表現人與神靈的對話，尤其是在用紅色顏料來表現的地方，目的就是供奉給神靈世界和與神靈的對話。

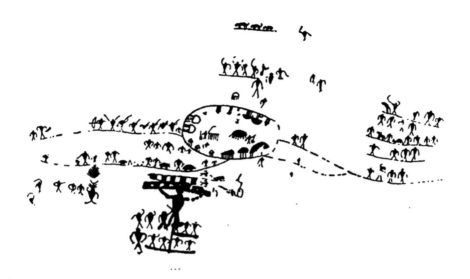

圖一　雲南滄源崖畫《村落圖》

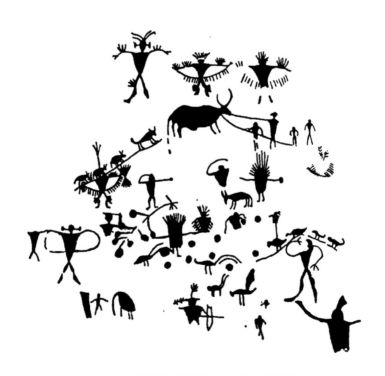

圖二　雲南滄源崖畫第六地點第3區崖畫

　　這種重視「心靈」和認為心靈與神相通的觀念，對於後來的藝術想像論產生了深刻影響。在西方，首先從柏拉圖開始，把想像與靈感看作是神賜的才能，所以繆斯不僅是記憶的女兒，同時也是一種神賜的迷狂。靈感就是「一種輕飄的長著羽翼的神明的東西」。[17]希臘化時期的神學美學家普羅提諾非常重視「心靈」的作用，他認為心靈「是某種神聖的東西」，「凡是它所能觸及和控制的東西，它都使它們成為美。」[18]心靈與「太一」（即神）相溝通，因為它是從「太一」「流溢」出來的，它富有力量，它「從自身釋放出光芒」[19]投射在感知的對象上，所以，藝術也就置於此岸世界和彼岸世界之間。基督教新柏拉圖主義總把想像看作是神賜予的，並且與永恆世界聯繫在一起。清教徒彼德‧斯特裡還說：「每個人的靈魂，或精神，就是上帝的整個世界。世間萬物，他自己的整個身體及其種種變化，都是他自己，是他的靈魂或精神，它從自己的泉中流溢而出，變成萬物的種種形相及表象。」[20]以後的浪漫主義文學家還進一步把想像與無限、永恆、終極實在等神的力量聯繫起來，如華茲華斯說想像之所以具有魔力，是因為它與「無限」有關。在1824年1月21日給S‧藍鐸的信中，他提到，想像就是「訴諸無限」，並且「引向永恆，讚美永恆」。[21]在長詩《序曲》中，他所表達的就在於揭示事物的終極本質。他認為他在詩中所講的「不是夢幻，而是神諭的東西」。[22]他還認為他的才能就是「上帝的天才」，藉助這樣的才能，他能夠創造永恆，洞察一切看不見的東西。[23]柯勒律治把想像看作「是無限的『我的存在』（指上帝，引者注）中永恆創造活動在有限的心靈裡的重演」。[24]布萊克則認定想像的世界就是上帝的世界，「對布萊克來說，想像便是超俗感。想像也是上帝，因為它使人們直覺到『上帝的幻象』這種合適的對象。」[25]這種把「心靈」等同於上帝或認為「心靈來自於神靈」的意識，都與原始宗教思維有著千絲萬縷的聯繫，而這些作家、美學家的想像論也同時對宗教藝術的創作起著某種促進作用。他們本身所創作的作品也由此而染上濃厚的宗教色彩，成為宗教藝術的一部分。

　　想像是宗教藝術形成神祕魔力的重要因素，成為宗教藝術家跨越此岸世界與彼岸世界這一大峽谷的橋樑。我覺得《聖經》文學中寫到雅各曾經在幻夢中見到那個天使們上上下下來往於天堂與塵世的梯子的故事是很有寓意的，它向世人表明，想像與夢幻正是天堂與塵世連結的「梯子」與「紐帶」。宗教藝術的非現實化、預言化、魔幻化也正是在想像的驅動下展示出來的。成於13世紀的《新艾達》（出自冰島人斯諾裡‧斯圖魯松之手）改制了原來的斯堪的納維亞神話《老艾達》，其間也透露了基督教神學的影響，如第一歌「女預言家的預言」，就對世界與宇宙的前景作了想

像性的描繪，其間有著基督「啟示錄」的影子。女預言家預言，有那麼一天，群魔蜂起，興妖作怪，諸神和世人與它們鏖戰，殺得屍橫遍野，穢氣充溢世間，風雪彌漫宇宙，妖魔駕駛一艘巨船運走死者的屍骸，但那魔狼妖還在鋪天蓋地而來。最後的情景是：

> 太陽幽暗無光，大地沉沒海底，星辰自蒼穹隕落。熱浪漫捲大地，這生命的哺育者，熾盛的烈焰將天宇吞噬……[26]

威廉·布萊克也對末日審判的幻景作了想像性描繪。他說：

> 一切事物的永恆形式都在救世主、永恆的真正樂園和人類想像的神聖統一體中，隨著末日的來臨，救世主將由聖人所簇擁，在我面前顯現，讓我擺脫現世，以便確立永恆。在他的周圍，我看到存在的各種形象，其秩序恰好與我的想像視覺相合。[27]

　　在法國伯根地（Burgundy）的歐敦大教堂西南山牆上，還保存有1130～1135年左右刻出的浮雕作品《最後的審判》，圖中有天使正在稱量每個人的靈魂。一邊是天使在拚命往上抬秤，一邊則有魔鬼在使勁往下拉。被稱量過的人就被獰笑著的魔鬼拋入地獄的大嘴。有的死者正顫巍巍地從墓地裡站起來，有的被蛇纏住，有的被魔鬼抓起，一幅恐懼與驚怖的圖畫。[28]基督教藝術還以骷髏來描寫死神，在佛來米畫家皮捷爾·勃萊格列的作品《死的勝利》中，死神是一群數不清的骷髏，他們正從地層深處紛紛爬到地上，製造各種恐怖，拷打與處決活人，毀滅著世間的美好。畫家以驚人的才能刻劃了畫中的恐怖印象。佛教文學中把人描寫成是一副盛著濃血的皮囊，欲壑難填，沉溺於美女美食，到頭來也終是一副骷髏。佛教文學還把具有誘惑力的女性寫成是一副骸人的骷髏，象徵它是世人的毒藥。不行善事，不做佈施功德的人會下地獄，經受地獄中的各種刑罰。地獄中的鬼怪形象與行刑的場面更是世人聞所未聞，見所未見的。亞·泰納謝說：「造型藝術和文學手段所創造的死亡和鬼魂的形象，是想像力最強烈的印象的表露。」[29]宗教藝術正是透過對地獄和天堂兩極對立的想像性刻劃，把現實與彼岸世界緊緊扣連到了一起。

　　在中國，納西族人構想了一個玉龍三國。在第一國裡，有花有草，但沒有蒼蠅和蚊子，人與動物和睦相處，一派祥和自由的狀態：「自由的人們以老虎當乘騎，馬鹿當耕牛，野雞當晨雞。」玉龍第二國裡，則是人們飼養的動物在一天內就長大，而莊稼只要種一次就可以不斷收割下去而不

見收割完。人們富裕極了，「金子鋪滿大地，樹上結著酥油餅，谷裡瀉水淌奶汁，岩上的岩蜂蜜汁淌成小瀑布。」玉龍第三國裡則是「自由自在的天國，只有生沒有死」。[30]這進入天國的欲望正是通過向上天的祈求，並通過想像去實現的。道教藝術作品中還構造了一個天界、人間與地獄的三層宇宙結構，並由此派生出神、人、鬼的三大形象群。在天界和人間之間，又想像有海外洲島和仙山洞府，它們是人通往仙境的通道。人通過短暫的遊歷仙窟海島，而滿足了修仙與長生的部分願望。在這些作品中，凡人或被仙女招納成婚，或被仙人設宴款待，享盡人間沒有的快樂。這種仙境的短期遊歷只能激發起凡人對仙山瓊閣的進一步追求。

　　宗教藝術運用想像去填平人與神、此岸與彼岸之間的鴻溝，固然需要奇特怪異的非現實化想像，但在另一方面，逼真的世俗的描寫也能煽起讀者或觀眾的感情，使人們更加地嚮往天國，靠近上帝而得到精神的救贖。因此，通過世俗而描寫天國又是常見的手段之一。敦煌壁畫中的佛本生故事，把釋加牟尼生前作為王子時所睹的生、老、病、死之苦描繪得十分細膩。微妙比丘尼現身說法圖，是一組十分真實的圖畫。它寫婦女微妙曾遭受多次災難，兩次被活埋，三次被迫改嫁，三個兒子中一個被水淹死，一個被餓狼吞噬，一個被丈夫油煎啖食。只有她皈依佛法方得解脫。此故事無非是向世人指出一條歸依獲救、得生天國的途徑。這些俗世生活的描寫中仍然滲透著宗教藝術家的想像。他無疑把現實生活更集中化了，更豐富化了。

二、神祕的冥想與迷狂體驗

　　宗教藝術想像的任務是以心靈去接近神靈、感應神靈，樹立宗教形象，從內心去體驗宗教情緒，從而激發起對神虔敬的信仰。神學家以及有宗教意識的美學理論家都認為想像的才能是神賦予的，誰更接近神靈，誰就越具想像的能力。如果要獲得豐富的想像，就應像原始民族的巫師一樣，服用某些藥物使自己陷入迷狂狀態，以便進入神靈世界。如英國浪漫主義詩人柯勒律治由於服食了鴉片，進入一種神祕的冥想與夢幻狀態，而創作出了長詩《忽必烈汗》。有的人類學家和神話學者就認為柯氏的這首長詩帶有巫師的幻覺，好像巫師的一首歌。[31]在宗教藝術想像中，冥想、夢幻、迷狂是連在一起的，是宗教藝術家們進入神祕世界、走向上帝的方便法門。

　　冥想、夢幻與迷狂其實都是人的一種內覺視象，人一旦進入這種內覺視象，就彷彿達到了一種想像的飛騰。原始民族不大瞭解做夢是什麼回事，往往把夢中所見當作真實，因此，「許多原始民族的整個生命和活動，甚至一直到微小的細節，都是由他們的夢幻所決定和支配的」。[32]夢幻體驗對他們來說具有決定性意義。當巫師要請神、通神，以神來決定大事或給人治病之時，巫師首先就要進入幻覺與迷狂狀態。南美洲土著的薩滿被人請去治病，其治病的方法是吸下大量煙草，使自己沉入半昏迷狀態，然後說是在精靈的幫助下給人按摩，並且用嘔吐法把毒物從病人身上吸出來。[33]土著人還把能做夢看作是薩滿的天才。他們真誠地相信，一個成熟的薩滿能在他的精靈朋友幫助下，變成飛鳥或乘上葫蘆去與鬼魂和魔怪相會，或頃刻間往返於相隔遙遠的村落。[34]廣西壯族的巫婆在跳神時要喝用曼陀羅花釀的酒，或聞曼陀羅花味，使人進入半昏迷的癲狂狀態。張光直先生在論商代祭祀時也說：「殷人就以嗜酒而著名，許多商禮青銅禮器都為酒器的造型。或許酒精或其他藥料能使人昏迷，巫師便可在迷幻之中作想像的飛升。」[35]墨西哥土著居民通過服用從植物提煉出來的致幻劑導致迷狂，使自己進入神靈世界。內覺視象的特殊形態，正是造成宗教藝術超越空間與時間泯滅現實與夢境且與神靈同在的重要原因。

　　虔誠的宗教徒常由於冥想而進入幻覺，並且視之為真實的體驗。美國威廉‧詹姆士在《宗教經驗之種種》一書中就舉了許多皈依基督教者由於一心神往與上帝接近而引起的迷狂狀態。如該書中引用了教徒芬納的自述，就表現了在他將整個身心都沉醉於冥想時，是怎樣陷入迷狂之中並產

生幻覺的：

> 我的感情好像騰湧而流出；我的心坎的流露是：「我要把我的整個
> 靈魂向上帝傾倒出來。」我靈魂的騰湧那麼屬害，以至使我衝到前
> 面辦事室的後房去祈禱。那房間沒有火，也沒有燈，可是在我看來
> 似乎完全明亮。當我走進去，關起門之時，好像我當面對著主耶穌
> 基督……我覺得他當真在我眼前，並且我倒到他腳邊，將我的靈魂
> 傾瀉與他。我大聲哭，像個小孩一樣，並且用窒息的口氣所能說的
> 話來懺悔。我看來好像我用眼淚洗他的腳……我受到一種強烈的聖
> 神的洗禮……聖神降於我，好像透過我的身體和靈魂一樣。我可以
> 覺得這個印象，像電波通過又通過我……它好像正是上帝的呼吸。
> 我記得很清楚它像絕大的翅膀扇我。[36]

有的宗教徒將這種感受與幻覺寫成詩，則成為了宗教的冥想詩（meditative poems）。在冥想詩裡，他們憑藉想像觸摸到上帝的各種生活情景，與上帝親密地對話，表達自己對上帝的讚美與歌頌，並體驗到平常人看不到的聖靈與其化身。如亨利·豐恩的詩《世界》：

> 那天夜裡我看見永恆
> 彷彿純潔無限的巨大光環；
> 恬靜，明亮，
> 下面環繞著被天體驅趕的時日年月的時間，
> 彷彿碩大的影子運動著，
> 那其中的世界和那被擲出的長列。[37]

約翰·鄧恩《神聖十四行詩》中的《在圓圓的地球上想像的角落》亦充滿著神祕的意象，他想像有螺號、天使在飛升，有無數個靈魂在走向無限，走向上帝。洪水、烈火、戰爭、饑饉……把他們包圍著。他由此而祈禱，企盼得到上帝的寬恕。

宗教想像的迷狂在祭祀儀式或禮拜儀式中常常推動舞蹈或歌唱的藝術形式走向高潮，形成一種忘乎所以的癲狂狀態。在古代羅馬，一年一度的慶祝阿提斯死而復活的宗教節日裡，要舉著阿提斯的雕像遊行，人們唱歌，跳舞，慶祝阿提斯的復活，盼望當年的豐收。在儀式中，要種下石榴樹與紫羅蘭的種子，以象徵阿格迪梯斯和阿提斯的復活。[38]在瘋狂的慶祝中，祭司不斷抽打自己的身體，新入教的信徒則自行閹割，然後把割掉的

生殖器埋葬在阿提斯像的周圍。迷狂的程度主要取決於氣氛。俄國學者科諾瓦諾夫曾記述教堂的禮拜狀況，說禮拜情緒起來時，就有人啜泣，有人高歌，歌手越來越興奮，節奏越來越加快，而且配之以身軀動作，如篩糠似地不斷顫抖。許多人無法克制自己，最後一個跟一個紛紛離席，在堂中央繞成一個圈迴旋疾轉，縱身跳躍。[39]這其中，想像聖靈的降臨與如醉如癡的沉浸是產生藝術性儀式的基本動因。

　　同樣，在廟宇與教堂中觀看聖像，也可以通過想像進入一種內覺視象，陷入迷狂。製造聖像的目的，是要人們領會神靈世界，對彼岸世界產生真實的感受。在宗教徒看來，聖像就代表著神，祈禱者憑藉聖像而與神實行對話與交遊。仰望聖像產生的宗教想像常可達至不可思議的神祕世界。中國佛教繼承了印度佛教的像教傳統，用石窟形式雕鑿了大量佛像，用觀像坐禪法來悟道。東晉時期慧遠提出了「法身」理論，為佛教造像運動提供了更深厚的理論基礎。他認為佛陀的「法身」雖無形無名，但卻可以表現為有形的萬有。劉宋竺道生則認為佛的丈六色身，只要眾生崇仰，則能「唯感是應」。梁僧慧皎則說：「敬佛像如佛身，則法身應矣。」[40]又說：「聖人之資靈妙以應物，體冥寂以通神，借微言以津道，托形象以傳真。」[41]南北朝的宣教小說還創造了不少拜佛像而「有求必應」的因果報應故事，實際上都是心理幻想和企盼。當然，中國佛教的觀像是靜觀，是悟，可產生冥想，但不產生迷狂的激情。只有佛教中的密宗則常使用某些宗教儀式（包括塑像）激起迷狂的神祕感。基督教主張「三位一體」，即上帝包括聖父、聖子、聖靈三個位格，三者同為一個本體，同為一個獨一真神。耶穌基督的道成肉身，是上帝在人間的顯現。崇拜耶穌基督也就是崇拜上帝。因此，耶穌聖像的繪製也就成為基督教藝術的重要組成部分。基督降生、基督行道、基督受難、聖母哀子以及基督葬禮等題材被一再製作，並成為教徒膜拜的對象。基督教要求對聖像的崇拜也要發揮想像，不僅僅是崇拜肉眼所見的「形貌的美麗」，「肉眼所好的光明燦爛」，或「雙手可擁抱的軀體」，而應該去「愛另一種光明、音樂、芬芳、飲食、擁抱」，因為這光明「照耀心靈而不受時間的限制」，這音樂「不隨時間而消逝，」這芬芳「不隨氣息而飄散」，這飲食「不因吞啖而減少」，這擁抱「不因長久而鬆弛」。[42]這是一種超越意義上的愛與崇拜，同時也是一種帶有神祕性的崇拜。「三位一體」的教義本身就為宗教冥想提供了可以再創造的領域與條件，是一個故意設制的、可以激起迷狂情緒的「藝術陷阱」。在基督教教堂藝術中，教會還利用藝術的手法，如光線的明暗對比、封閉的圓形拱頂等技巧，讓聖像彷彿是來自天國的幽靈，翱翔在虛幻的空間裡，從而使祈禱者產生虛幻性的聯想，獲得一種隱

祕的滿足感與快樂感。

藝術家創造過程中的想像也有入神迷狂的一面，它與宗教藝術想像或宗教想像的迷狂有類似之處。在西方，一些神學家如卡爾・瑞能和一些作家如雪萊、柯勒律治等就認為這二者是沒有區分的。他們認為藝術想像本質上是宗教的，正如羅勃・巴斯所指出的：「不管雪萊或瑞能都暗含此一信念：沒有所謂『文學想像』和『宗教想像』之分。只有『想像』──人類連結世俗和神聖、有限和無限的唯一力量──能同時理解宗教想像和藝術的象徵語言。」[43]這自然與他們把想像看作是上帝賜予給人的才能分不開的，是濃厚的基督教神學思想支配的結果。如果我們摒開神學思想影響的一面，而單從作家的創作實踐來看，的確得承認藝術創造也有迷狂性。莎士比亞在喜劇《仲夏夜之夢》中說詩人就如情人、瘋子一樣，全都是想像的奴隸，詩人的想像也是瘋狂的：

> 詩人的眼睛在微妙的熱情中一轉，就能從天上看到地下，從地下看到天上；想像能使聞所未聞的東西具有形式，詩人的蓮花妙筆賦予它們以形狀，從而虛無縹緲之物也有了它們的居所與名字。[44]

法國作家福樓拜沉浸於《包法利夫人》的人物創造中，在寫到主人公愛瑪服毒自殺時，他自己的感覺也似乎是嘗到了砒霜的味道，就像自己也中了毒一樣，一連兩回鬧不消化。[45]俄國作家陀思妥耶夫斯基在談自己創作《被侮辱與被損害的》時則說：

> 在那些漫漫的長夜裡，我沉湎於興奮的希望和幻想以及對創作的熱愛之中；我同我的想像、同親手塑造的人物共同生活著，好像他們是我的親人，是實際活著的人；我熱愛他們，與他們同歡樂，共悲愁，有時甚至為我的心地單純的主人公灑下最真誠的眼淚。[46]

有時候，作家創作時的入神與迷狂狀態甚至幾乎接近精神病的狀態，有許多作家、藝術家的確存在著精神病或有精神病的前兆，如梵古就因控制不住自己，割掉過自己的一隻耳朵，而在幾近乎自殺的瘋狂狀態中，畫出了風格奇異的向日葵、柏樹等自然形象。

藝術家的入神狀態，還常常成為促使靈感爆發的強大推動力。有時候一個創作幻象長期佔據藝術家頭腦之中，揮之不去，念念難捨，藝術家為之寢食不安，神魂顛倒，而最後終於在某種機緣的觸發下突然爆發，終於完成這一形象的創造而感到無比愉快與解脫。羅曼・羅蘭的名作《約翰・

克利斯朵夫》中的主人公約翰・克利斯朵夫的誕生過程就是典型的例子。從約翰・克利斯朵夫的幻象開始誕生的那一天起，作者就為這一幻象所束縛，那幻象一直深深地滲透在他的思想中20多年。他覺得人物形象是隨著他的生命一起成長的。當他又一次登上羅馬郊外的山崗眺望城市與平原的時候，在大自然景象的觸動下，一個完整的人物形象頓時湧出。他那時覺得他彷彿是一架飛機，滑翔於高空，脫離了世紀。「從遠處，我看到了我的時代、我的祖國、我的種種偏見和我本身。破天荒第一次我自由了。」[47]這種入神的體驗與宗教徒的體驗有極其類似之處。

　　宗教藝術想像與藝術想像的迷狂儘管相當類似，但由於二者的目的指向與功能價值的迥然有別，從而形成了差異。

　　首先，宗教藝術想像是以天國和上帝為目的的，所創造出來的幻象世界帶有彼岸性，是一種不可捉摸的超驗的現實。但是，儘管宗教藝術想像的世界是超驗的，而宗教信徒卻把這超驗世界當作真實的存在而虔誠信仰。藝術想像則不然，它以推動人間社會與文明的進步為目的，所創造出來的世界具有此岸性。雖然其中有虛構、誇張、象徵、變形，但仍以表現人間社會、人類思想和心態為主要內容。而且，「藝術並不要求把它的作品當作現實」[48]，它是藝術家的精神投射和美學情趣的表達。費爾巴哈也就此作過如下表述，他說：「藝術認識它的製造品的本來面目，認識這些正是藝術製造品而不是別的東西；宗教則不然，宗教認為它幻想的東西仍是實實在在的東西。」[49]因此，宗教藝術想像由於虔誠的信仰而陷入迷狂，而藝術想像則由於能清醒地認識到藝術的虛構性，而能控制自己的想像。英國批評家查理斯・蘭姆說過：「詩人是醒著做夢。他不為自己的主題所迷，他能支配它。」[50]

　　其次，因為宗教藝術想像是為神服務的，多圍繞著神來活動，宗教觀念始終像一隻無形的巨鉗制約著想像的翅膀，它總要排斥掉更多的人性的東西，而塞進更多的神性的東西。而且，由於有宗教戒律的約束，宗教想像且容易走向程序化，如宗教聖像的創作就得按照一定的規定來製造，而很少允許在想像方面有突破。因此，相對於藝術而言，宗教藝術想像還是不自由的，有限的。藝術想像則是沒有任何制約的，它既可以寫神，也可以寫人，對神的題材、神的形象可以進行重構與重塑，甚至可以借宗教題材的想像來達到反宗教的意圖。

　　再次，宗教藝術的迷狂體驗往往有一定明確的指向性，即指歸於神（佛或上帝），其極度的迷醉與興奮中經常混雜著不少超人與非人的東西。如薩滿跳神時的迷醉，其極致就是神人同一，他成為神的代言人或溝通者。宗教迷狂體驗所產生的幻覺多為集體幻覺，如天國意象，無論是

佛教、伊斯蘭教、基督教藝術的想像都是極接近的，那兒有著美麗的自然景象，有著穿不盡的華麗衣服，有著吃不完的鮮美佳果和食物，且可以召之即來，揮之而去，不用自己勞動，還有侍童為之服務。還有像宗教徒幻想著神來迎接他時的幻覺幾乎也是相同的，有時甚至出現教徒集體自殘或自殺以奉神的現象。藝術想像的迷狂則是個體性的，對同一事物的想像具有不同的意象，而且其體驗是審美性的。雖然他也達到與作品中的人物同一的狀態，並為之痛苦、憂愁和歡樂，但這種體驗並沒有超人與非人的成分，它自始至終是與美的創造相聯繫在一起的。

三、禪悟與想像

　　中國禪宗的悟是在平靜沉寂中發生的，儘管在悟者的內心產生了極大的震撼與轉換，但所表達的方式卻是平靜自然的，沒有出現象基督教、伊斯蘭教那樣的迷狂方式。禪在印度時，本義就是沉思，是一種印度式的冥想。佛祖釋迦牟尼就是在一棵菩提樹下坐了七天七夜然後頓悟的。禪傳入中國，經六朝發展到唐代，則出現了禪宗。禪宗主張「不立文字，教外別傳」和「以心傳心」，在對佛理的參究上主張「頓悟」。頓悟與漸悟的區別在於，前者不分階段，強調通體的瞬間之悟。頓悟自性即可成佛。漸悟則講究坐禪，把修佛分成若干個階段，強調循序漸進。頓悟的要點在於自心與佛理相契合，自心對真諦的覺認與體驗，其思維活動在相當大的程度上與藝術思維相契合，有時候就借用一種非常藝術化的表達方式如詩與詩意化的語言來表達。禪之妙悟需要想像，離不開想像。禪宗是一種藝術化的宗教，禪的人生方式及其境界也正是一種藝術的境界。[51]

　　禪悟的想像活動是一種直覺思維，是非分析的，甚至是非理性的，它是一種對對象的直觀透視，如鐘嶸《詩品》中說的「直尋」，如從秋潭月影、靜夜鐘聲、桃花盛開、水渠人影、爐中火種、春夜蛙聲、溪澗流水等等自然生命的實存中，直接參透自性。六朝的僧肇早就說過：「道遠乎哉！觸事而真。聖遠乎哉！體之即神。」（《不真空論》）「即色悟空」後來便成為佛教特定的思維方式。禪宗流行的說法是「青青翠竹，總是法身，鬱鬱黃花，無非般若」（《大珠禪師語錄》），在這種參究當中，需要聯想，並且在物我交融當中產生想像的飛躍。禪宗的許多悟道詩就常透露出這種飛躍的消息。如《五燈會元》卷十三載，洞山良價過水睹影，猛然開悟，作偈一首：

　　　切忌從他覓，迢迢與我疏。我今獨自往，處處逢得渠。渠今正是
　　　我，我今不是渠。應須恁麼會，方得契如如。

　　他從水中影之隨人、步步不離的表象中悟得了佛性即我性、並無分離的道理，也從我之肉身與影的關係找到了超越肉身「我」體的「真我」。這是物我冥契後達到的想像飛騰。又如某女尼姑的悟道詩：

　　　盡日尋春不見春，芒鞋踏破隴頭雲。

歸來笑撚梅花嗅，春在枝頭已十分。[52]

　　女尼的尋春實則是在尋「道」，最後她是在「梅花枝頭」這一純感
受經驗捕捉到的表象上頓悟的。在這種參悟中，「梅花」等於「春」，
「春」等於「道」，並非是靠理性或邏輯去分析、去推理的，而是直接
從直覺中感悟出來的，是一種無心的直覺體驗。正如禪師神照本如詩云：
「處處逢歸路，頭頭達故鄉，本來現成事，何必待思量。」[53]一機一境的
觸發推動了聯想的飛升，禪悟的想像幾乎是在一種不經意的過程中一閃而
過，是無法分辨出它的階段與過程的。

　　禪宗頓悟講「諸佛妙理，非關文字」，也反對用語言或理性去作抽象
思考，它認為道是不可言說的、不可思量的。「言語道斷，心行處滅」。
何謂「言語道斷，心行處滅」呢？禪師解道：「以言顯義，得義言絕，義
即是空，空即是道，道即是絕言，故云言語道斷，心行處滅。」[54]因此，
在許多時候，禪悟是通過否定語、矛盾語或者王顧左右而言他等截斷正常
思維的方式來啟悟的。此時，想像是跳躍性的，而且並不存在於答案之
中，而是留給了問者與讀者，由他們去彌補。唐人李翱向藥山惟儼禪師問
道，得到啟示後寫下一首偈云：

練得身形似鶴形，千株松下兩函經。
我來問道無餘說，雲在青天水在瓶。[55]

　　藥山惟儼禪師雖然仍是借物言道，但留下的想像卻是要李翱去補充
的。雲在天，水在瓶，雖所存不同，貴賤不同，但均具佛性。雲水本一性
質的東西，又怎能區分為二呢？這就是「道」的啟悟方式，它不走正常邏
輯思維的途徑，而通過知性選擇的形象表達了一種意味無窮的哲理，可謂
意在言外，道在形象之外。禪師們的問道參禪和示法詩就多用這種方法。
如《五燈會元》卷十五載：

泐潭靈澄散聖，因智門寬禪師問曰：「甚處來？」師曰：「水清月
現。」門曰：「好好借問？」師曰：「褊衫不染皂。」門曰：「吃
茶去。」師有《西來意頌》曰：「因僧問我西來意，我話居山七八
年。草履只栽三個耳，麻衣曾補兩番肩。東庵每見西庵雪，下澗長
流上澗泉。半夜白雲消散後，一輪明月到床前。」

　　泐潭靈澄的答話是一種跳躍式思維，他並不直接給予答覆，而用比喻

來答覆，然而留下想像的空白。「水清月現」表現自然而然，有玄學所謂「從來處來」之意。「褊衫不染皂」則表示本性如此，無須更改，其《西來意頌》不僅僅是以一種淡泊閒適的生活來表示禪意，而且是以形象來表達對西來佛法的領會與理解。這其中留下了想像的餘地。又如：

> 問：「如何是西來意？」師（永安淨悟禪師）曰：「海底泥牛吼，雲中木馬嘶。」[56]

這是以矛盾語言表示否定之意，意即從矛盾處尋找另外的出路。禪師還有用「塵生井底，浪起山頭，結子空花，生兒石女」、[57]「焰裡寒冰結，楊花九月飛，泥牛吼水面，木馬逐風嘶」[58]等矛盾語來開悟。有的時候，禪師又故作驚人之語，看似前後矛盾，實則包含深意。如：

> 問：「古鏡未磨時如何？」師（風穴延沼禪師）曰：「天魔膽裂。」曰：「磨石如何？」師曰：「軒轅無道。」[59]

「古鏡」可喻人之本性，自然之時尚存佛性，可照天照地照魔。一經打磨修飾，反而暗淡無光。修行則正在尋回人的本心。在此，語言之外的意都是需要讀者用想像去完善的。

因此，禪悟的想像是潛在的，跳躍的，同時又是具有超越語言與一般邏輯思維的功能與性質的。

禪悟的境界是一種藝術的境界，故禪悟常用詩的形式來表現，其想像出自禪師發自內心的宗教體驗，既代表他個人的靜觀默照，同時也使他領悟的世界指向了無限，從而使禪的詩句具有了「味外之味」的神韻。如：

> 問：「如何是微妙？」師（大龍智洪禪師）曰：「風送水聲來枕畔，月移山影到床前。」……問：「色身敗壞，如何是堅固法身？」師曰：「山花開似錦，澗水湛如藍。」[60]
> 問：「如何是一如相？」師（韶山寰普禪師）曰：「鷺飛霄漢白，山遠色深青。」[61]
> 問：「如何是一乘法？」師（同安常察禪師）曰：「幾般雲色出峰頂，一樣泉聲落檻前。」[62]
> 曉日爍開巖畔雪，朔風吹綻臘梅花。[63]
> 桃花雨後已零落，染得一溪流水紅。[64]

　　這些詩句既是禪師們對佛法禪境的理解與體驗，又構成了可以激起聽者想像的詩境。「山花開似錦，澗水湛如藍」，自然可以說明佛的法身如山花般常開不敗，絢爛似錦，如澗水般常流不涸，湛藍如鏡，但這詩句創造的意境卻可以激發讀者更多的想像，因為它並非是確指、實指，而是以一種自然景象來構成聯想的，這種聯想在讀者那裡是因人而異的，讀者又會將自己的體驗摻入進去，加以再創造。在此，禪師們所表達的悟境是不可僅僅從字面去理解的。它們也如同詩的創作一樣，講究的是「興會神到」，「羚羊掛角，無跡可求」，是需要用想像去領悟，體味語言與意象之外的意韻的。這正如王士禎所言：「舍筏登岸，禪家以為悟境，詩家以為化境，詩禪一致，等無差別。」[65]

　　由於禪悟的體驗往往是個體的，有所謂「如人飲水，冷暖自知」之說，所以其體驗中的想像過程也就由此而變得模糊、朦朧甚至是斷裂，很難對其進行描述。但從一些禪師們對其體驗經歷的自述中，可以看出它包含著一種靈感的觸動與爆發。如白雲守端禪師詩偈：

　　　　為愛尋光紙上鑽，不能透處幾多難。忽然撞著來時路，始覺平生被眼瞞。[66]

　　白雲守端禪師從蒼蠅鑽窗紙而久不得出，忽逢來時的空隙飛了出去，而觸動了他對佛法的理解而開悟，領會到佛理的真如之光並不在佛書的紙中，而在於對「本心」、「自性」的複歸（來時路）。禪宗常以「回家」表示歸「道」與返回「本心」，「撞著來時路」亦即走上了回家之路。又如香嚴智閒禪師久久學佛找不到答案，只好把此事放下去游方。有一天，在一家寺院幫助整理園子的時候，忽然拿起一塊瓦片隨手拋出去，正好打著了竹子，發出的聲音觸動了他的靈感，從而省悟。他趕忙沐浴焚香，遙遙朝他的老師溈山靈佑禪師所在的方向禮拜，感望他說：「老師啊，幸虧你當年沒有告訴我答案，如果當時告訴了我答案，我就沒有今天的開悟了。」於是作偈一首云：

　　　　一擊忘所知，更不假修持。動容揚古道，不墮悄然機。處處無蹤跡，聲色外威儀。諸方達道者，咸言上上機。[67]

　　他從瓦片擊竹作聲之中，忘掉了原來所學的所有知識而獲得頓悟，真正覺悟到學佛原來並不依持修持。在獲得了智慧之路（古道）以後，內心充滿激動與喜悅。這也是靈感獲得的體驗。禪宗認為悟能通神，其靈感的

獲得也是極其神祕的，說不清道不明的。有時候，有的禪師並不道出這種
靈感的體驗，而以「繞路說禪」的方式表達個體對禪的深切感受。當然，
其中所用的隱喻也能激發一種想像，如圓悟克勤禪師的示悟詩所道：

> 金鴨香消錦繡幃，笙歌叢裡醉扶歸。少年一段風流事，只許佳人獨
> 自知。[68]

　　這是他從法演禪師舉豔詩「頻呼小玉元無事，只要檀郎認得聲」而談
法中得到的啟示。他從「只認得聲」中忽有所省，恰逢出門又見雞飛上欄
幹，振翅高鳴出聲，得到觸動，然而寫下這篇偈呈給法演的。法演閱後大
為讚賞，並對山中老友說：「連我的侍者都參得禪了。」圓悟克勤以豔詩
示悟，道出了禪的自我體驗及其心境是極其隱祕的，它不可宣示於人，只
存在於悟者的體味與回憶之中。

　　由此，我們也看到，禪悟的想像與其他宗教藝術的想像很不相同，它
除了真有在一種平靜沉寂的冥思中自然而然產生出來的特點外，還有直觀
透視、不動思量的特點，潛藏而又跳躍，超越語言而意在言外的特點。它
難以明確把握，但卻可深切體驗，是一種獨特的宗教藝術心理活動，用禪
家的話來說，它「別是一家春」[69]哪！

四、象徵：意義的蘊藏與轉換

　　阿恩海姆曾經說過：「所有的藝術都是象徵的。」[70]他是從人類的眼睛與思想能夠認識他自身以及外部世界角度而言的。如果從藝術發生學上看，不管是「摹仿」還是「表現」，都帶有象徵的色彩。如狩獵舞，求雨舞，既是模擬，又是象徵。一個少女用樹枝沾滿水灑在人們身上，象徵著真正的雨的降臨。裝扮成野獸的人故意落進網裡，象徵著第二天人們能真正打到獵物。謝林認為神話也是一種象徵的體系。凱西爾還確信語言與神話都源於人類象徵本能的衝動。宗教藝術則更多地利用象徵，以象徵來表徵和濃縮神的觀念。

　　「象徵」一詞在希臘文中指一件物器（如木板、陶器等）分成兩半，朋友雙方各執一半，再次見面時合為一塊，是表示友善的信物，後來則引申為某個觀念或事物的代表。象徵要求形象能體現事物本體的實質，並且足以暗示出它所具有的意義。黑格爾在論象徵時說，象徵一方面是一種在外表形狀上就可暗示某種思想內容的符號，另一方面它又能暗示普遍性的意義。[71]他給象徵規定了兩個方面的特徵：一、形象與意義的統一；二、內在精神與外在形式的統一。他還舉了一些歐洲藝術作為例子，如獅子象徵剛強，狐狸象徵狡猾，圓形象徵永恆，三角形象徵神的三身一體。[72]因此，象徵不僅意味著象徵物含藏著一定的意義，而且代表著意義的轉換（transference），它擁有不屬於它本身內涵的某些東西。

　　宗教藝術中的符號和代表某種意義的標誌就是象徵的表現。許多符號還是從原始宗教崇拜演化而來的。如「十」，在許多宗教中代表「天神」。據德爾維拉在《符號的傳播》一書中說：「這種十字在開始時只表示太陽照射的四個主要方位。後來變成了發光體的符號，並且由此必然地演變成統治上天的聖上神的符號。這種情況在迦勒底人、印度人、希臘人、波斯人（可能也包括高盧人和美洲的遠古居民）那裡，都可以看到。」[73]何新還認為四川珙縣麻塘壩岩畫中不少手中持有「十」字站在太陽之下的巫師形象，也是太陽神崇拜的表現。國外考古學家還指出：印地安人的太陽神，也具有「十」字形的形象。[74]「十」字後來在基督教裡則成為基督的象徵，它不僅表現基督是背負十字架殉難，同時也象徵基督的精神。基督是上帝之子，而上帝的化身常常是光，基督耶穌常用象徵來說話，如他經常說「我是世界之光」。從三位一體的基督教義看，基督與上帝同是光的化身，「十」字也就代表著不朽、神聖的光，是普照人類的永

恆之光。這與原始宗教的太陽神崇拜也不能說沒有一點聯繫。在釋迦牟尼的胸部有一個符號卍，這個符號在波斯、希臘、印地安人那裡都盛行，很可能也源於古代雅利安人（Ārya）所慣用的原始宗教的太陽神崇拜符號。何新認為這個圖案可能就是太陽圖案的演變。[75]佛家借用這個符號，象徵一種幸運、吉祥、寧靜、美好的生活與願望。英國著名人類學家利奇（E.Leach）認為原始人類對火的使用不僅僅只是出於燒烤食物和取暖的實際效用，同時也是一種象徵的行為，即用火去消除「他性」的污穢，是一種巫術式的行為。他說：「生的食物是骯髒的和危險的，而燒烤過的食物則是潔淨的和安全的。因此，即使在人類最初階段也總想辦法使他自己『異於』周圍的自然界。對食物的燒烤既是這種『他性』的想法的一種表現，也意味著對於那種由他性的念頭所引起的憂慮的擺脫。」[76]後來的宗教藝術使用到「火」的意象時，常常含有純潔與淨化之意。[77]在我國北方民族中，每逢遠方親朋來宅探視病人，或家人從外地買回牲畜、家禽，或舉行婚禮時新娘入門，都要求跨過燃燒的火堆，表示驅除邪氣。鄂溫克族曾有過要求產婦裸體跨火淨化三次的習俗。哈薩克牧民從冬季牧場向夏營草地轉移時，要點燃兩堆篝火，把牲畜群從兩堆火中間驅趕過去，以除去病魔。據記載：蒙古帝國成吉思汗時代收受各部落的貢品，也要在火上燎過，才可進入宮廷。[78]我國西南地區少數民族如阿昌族、白族、彝族舉行的「火把節」，也要用火炬熏燒房屋內外，並將火炬在寨中匯合，唱歌跳舞，互相燎火，以示驅除病疫，人畜興旺。

　　宗教藝術的象徵常常通過隱喻或暗喻來實現意義的轉換。隱喻，就是通過一套特殊的語言把一件事物的若干意義轉移到另一物上去。暗喻則直接以一物暗示另一物。如在基督教藝術中，常常把上帝稱為「牧者」，而信徒是「羊群」。「羊欄」指的是上帝耶和華的宮殿，對信徒具有保護作用。《詩篇》第23篇一開頭就讚頌：「耶和華是我的牧者。」第二節又說：「他使我躺臥在青草地上，領我在可安歇的水邊。」綠色的青草地與平靜的水是在牧羊人保護下的牧區世界，象徵著一種安寧的生活。在《約翰福音》第十章裡，耶穌又以象徵的手法向猶太人提到了羊與牧羊人的關係：

　　　　我實實在在的告訴你們，我就是羊的門；凡在我以先來的，都是賊，是強盜；羊卻不聽他們。我就是門，凡從我進來的，必然得救，並且出入得草吃。盜賊來，無非要偷竊、殺害、毀壞；我來了，是要叫羊得生命，並且得的更豐盛。我是好牧人，好牧人為羊捨命。若是雇工，不是牧人，羊也不是他自己的，他看見狼來，就

撇下羊逃走；狼抓住羊，趕散了羊群。雇工逃走，因他是雇工，並不顧念羊。我是好牧人，我認識我的羊，我的羊也認識我。

　　耶穌把自己看作是羊欄的門，象徵著人們進入他的保護領域即可得救，得到生命。他還說他是「為羊捨命」的好牧人，這象徵著他在十字架上已替人獻上生命的舉動。「雇工」是壞的宗教領袖，是假牧人，他不可能保護他的子民。在基督教藝術中，有許多這樣的象徵語彙，如「鴿子」象徵著基督教的聖靈之愛，「蝸牛」象徵著耶穌基督從墓中復活浮現，「心」代表愛，「船」象徵著在塵世波濤中漂泊的教會，玫瑰花代表永恆，其葉子代表一切得救的靈魂，而耶穌頭頂上的荊冠則象徵著無上的威嚴與權力。在佛教藝術中，菩提樹是佛教的聖樹，象徵著覺悟，代表成道，有時以七株菩提樹代表已入涅槃的過去七佛。在寺院裡，一般都種有菩提樹。在著名的佛教名勝山奇大塔的東門，雕有一幅群獸禮拜菩提樹圖。山奇大塔的西門上，也雕有群象禮拜菩提樹的圖畫。佛教藝術中的蓮花象徵超凡脫俗，不受污染的清淨世界。相傳佛陀降生時，呈現八種瑞相，其中池沼中盛開一朵大如車蓋的奇妙蓮花。佛陀成道以後，轉法輪時坐的座位也是「蓮花座」，相應的坐勢叫「蓮花坐勢」，即兩腿交叉，雙腳放在相對的大腿上，足心向上。後來佛教藝術就常以蓮花作象徵。《妙花蓮花經》以蓮花為喻，象徵教義的高雅。菩薩像也多持蓮花，象徵安詳寧靜。佛教藝術中車輪或者大圈象徵佛陀教義的法力無邊，白象則是升天佛陀的象徵。在這些象徵手法中，象徵物顯然包含了它自身以外的一些涵義，在意義上有了一種新的連結，即將普通的事物與神聖連結在一起，並賦予了宗教的思想與精神。宗教藝術對象徵的使用，使宗教思想變得更為簡括、凝練，更便於為信徒們接受。

　　宗教禮儀及其由此演化而成的宗教藝術也多運用象徵。一些具有巫術性質的求雨儀式，多採用模擬和象徵的手法，以藝術性的方式溝通神的世界。如格魯吉亞人，在乾旱時期欲求雨，就讓姑娘們拖著犁在河中作耕作狀，反反覆覆來往多次。如果陰雨連綿，欲求止息，則讓她們在村旁的田中拖犁。馬里人求雨，則使公社所有成員來到河邊，令一婦女身著法衣，以掃帚蘸水向祭者灑布，以為神靈就會恩賜雨澤。[79]這種象徵手法的運用常常能使人產生對神誠服、敬畏的神妙感受。芝加哥大學的斯洛特金教授認為，宗教禮儀之所以具有象徵性意義，是因為人對環境關係的調整。當人無法改變環境適應環境時，人們就象徵性地去適應，並由此希望得到改變。至少在心理上他們取得了一種平衡。禮儀的象徵意義雖然是虛幻的，但在施教者看來卻是真實的，它反映出崇拜神靈者對神靈的敬畏感和希企

感。他們覺得通過這一儀式即可進入神靈的世界。比如尚比亞恩登布人的女孩成年儀式，要將女孩用毯子裹起來放在一棵穆迪（Mudyi）樹下。這種樹可以滲出白色的乳汁。婦女們則圍繞著這棵「奶汁樹」和女孩跳舞。研究這一儀式的學者維克多‧W‧特納指出，這棵樹具有豐富的象徵意義。第一，這棵樹是母系親屬的象徵，代表人類的奶汁，表示母親與孩子之間的社會聯繫。而圍繞著這棵樹跳舞的婦女也就是這棵樹，她們讓女孩位於舞圈的中心，表示接納這個女孩步入成年的行列，女孩也將成為這棵樹。第二，這棵樹可以滲出白色的乳汁，又象徵著她由此變得純淨和潔白。他還由此認為，所有恩登布人的儀式都圍繞著某些主要象徵而組織起來的。[80]而恩登布人的男子成年禮，在對男孩實行了割禮以後，也要給他們全身塗上白色粘土，表示他們已經是新生的人了。同時男孩們隱居時住的房子要焚毀，男孩子們要在河裡洗個澡，穿上新衣服，然後跳戰爭舞，象徵他已經成年了。[81]印度教中男孩的入法禮，男孩要沐浴、更衣，還要佩帶一根神聖的線。這根線從他左肩穿到右臀，紮成一個環狀。這些都標誌著一個新的梵行者開始進入一種修行的生活。中國佘族成年禮中，要男孩接食法師的口水，表示接續了祖先的血脈，這也是象徵。基督教聖餐禮中，要把麵包撕成碎片，放進葡萄酒裡，讓信徒們吃，神父則祈禱說：「願我主耶穌基督的血肉使我們獲得永生。」麵包和葡萄酒就象徵著基督的血和肉。信徒們飲用之後則象徵著分享了上帝的神力，感受到主與他們同在。

　　面具也是象徵。面具往往成為一種身分的更動，也就是說，面具是一種符號，一種象徵模式。許多民族是在特殊場合才戴面具的，而且，面具有一定的等級，一定的規矩，包含一定的象徵意義。中國永寧納西族跳神樂舞中的面具就有這樣的情形：

> 正月初八日為永寧喇嘛大寺跳神之期……跳神時要裝扮五個五方神，所戴之面具，為青黃赤白黑五色，其服飾如其面具之色……各依其方位，翹足跳躍……戴青色面具，穿青衣者，東方神也。戴紅色面具，穿紅衣者，南方神也。戴白色面具，穿白衣者，西方神也。戴黑色面具，穿黑衣者，北方神也。戴黃色面具，穿黃衣者，中央神也。[82]

　　這五色面具分別象徵五方大神，它們不僅僅代表自然空間方位的意義，更重要的是跟原始宗教神話中的宇宙結構、天地起源以及神祕的五色相生相剋、五主相配思想分不開的。藏戲當中也有酬神、祝福內容的宗教

戲，面具具有強烈的象徵性與宗教色彩。如《朗薩雯波》中的跳神，有一大威德金剛神，面具上繪有三隻眼睛，皆圓睜怒瞋，張口齜牙，頭冠還以五個小骷髏裝飾著。這代表男性畏怖憤怒神的形象。一般說來，活佛、仙人、修仙者使用黃色面具，巫女與奸細使用半黑半白面具，妖怪、魔鬼使用醜陋猙獰的大黑面具。這些面具大致都可以揭示其所代表的神的性格，是他們內心世界的一種象徵。戴面具的舞蹈表演也常常是象徵性的，或象徵性地表演部族的歷史，或象徵性地表演驅趕邪魔，一般均以神戰勝鬼、魔、怪為結局。在一些宗教性儀式的舞蹈中，舞蹈所組成的舞圈或隊形，也是象徵性的，這種神聖的舞圈或隊形，或是圖騰的象徵物，或是神壇的象徵物。舞圈之內的世界往往代表神靈的世界，具有神聖不可侵犯的意味。比如中國景頗族的祭祖歌舞盛會中跳「目腦」舞，其舞蹈隊形要象徵性地回溯祖先的歷史，而且每一個舞步都有嚴格的要求，不可更改，否則會招來災禍。這正是因為它們具有強烈的象徵性，是一種凝固了的歷史，是一種把信仰客觀化的符號。凱西爾在論到原始儀式上也指出：

> 從原始思維的觀點來看，對事物的已成格局的最輕微變更都是災難性的。一種巫術套語或符咒詞，一種宗教活動如獻祭或祈禱的每一步驟──所有這些都必須以不變的順序來重複。任何改變都會毀滅巫術語詞或宗教禮儀的力量和效果。[83]

紋身也使被紋者在某種意義上變成了一種符號。通過約定俗成的含義，它具有了象徵性的力量。如誇扣特爾印第安人（Kwakiutl Indians）把自己繪成熊：「在人的胸部畫著顛倒的熊頭，鎖骨上的兩個白點是熊眼，下面由半圓圈組成的曲線是熊嘴和牙齒，上臂畫著熊的前腿，肘部以下畫著熊爪，大腿的正面畫著熊的後腿，在人背部的上半部畫著熊的後頸，下面是熊背，許多短線代表熊毛，臂部的黑色圖案代表熊的胯關節，左腿上的螺旋形紋樣代表熊尾。」[84]這種畫身與圖騰觀念相關，被畫者顯然被看作具有了熊的生命力。華拉孟加人的蛇節，跳舞者用色彩塗身，象徵大蛇。摩魁斯人的跳舞集會，部族成員各把圖騰記號繪於胸部、背部。野牛族的人，臉部與胸部皆繪野牛頭。澳洲馬克來河兩岸的土人，在戰爭中，一方的隊伍以紅色紋樣繪於身體，除了標誌以示區分敵友以外，也有借圖騰的圖像作為保護、增加戰鬥力的意義。[85]我國南方的壯族把鳥紋文在自己的身上，代表自己是鳥的後代。有的則是文青蛙紋，現在壯族跳《螞蚄舞》，還有四個舞者只穿一條褲衩，周身上下畫黑白相間的螞蚄紋身。[86]傣族紋身，把龍圖騰刺在身上，同時也刺有十字形的太陽裝飾圖案，圖案

四周還刺上日芒紋飾。傣族中青年婦女喜歡在腦門上塗上一紅圓點，也是對太陽的崇拜。

　　黑格爾在《美學》裡提到，建築藝術在本質上「始終是象徵性的」。[87]宗教建築藝術最能體現象徵的方式。如最早的關於巴比倫塔的傳說，它是集體的作品，上干雲霄，「標誌著較早的家長制的統一的解體以及一種新的較廣泛統一的實現」，[88]它是象徵性的，因為它通過共同砌塔把參加勞動的人們緊密團結起來，「暗示聯繫繩索的意義，它在形式和形象上都能單憑外在的方式去表現神聖的東西，亦即自在自為地把人類團結成為一體的力量。」[89]但巴比倫塔最後終於沒有成功，民眾由於語言不通，隔層就不能互相瞭解，民眾後來又分散了。這既暗示人畢竟不能通過通天的巴比倫塔而成為神，人不可冒犯神，同時也暗示人與人之間並不能達到完全澈底的溝通。在埃及，有一些方尖形石坊，這些石坊不僅用作神廟，而且本身有獨立的意義，它們是獻給太陽神的，它們「用來接受太陽光而同時又代表太陽光」。[90]忒拜的一座麥姆嫩石像（由於巨大，黑格爾把它視為建築），一受到陽光的照射就發出響聲，「這種巨大的石像是作為象徵而表示出這種意義：它們本身還沒有自由的精神性靈魂，為著具有生氣，它們不能從靈魂的內在方面吸取（這裡才有尺度和美），而是要從外來的陽光吸取，有陽光才能把靈魂的聲音敲響」。[91]埃及的金字塔，雖是埋葬死人的處所，但卻又是渴望生命的象徵。據埃及一位名叫弗朗索瓦—格榮維埃·埃裡的坎城牙科醫生和學者蒂埃裡的最新研究，他們發現在金字塔內，由角尺形的兩根過梁支撐的進口門，實際上是一種聖書字元，意為「洪水」，也是「再生」的意思。金字塔內有許多房間，每個房間代表太陽神的一個字母。他們甚至否定金字塔是陵墓的說法，認為只是奉獻給生命之神（太陽神）的一個紀念性建築，「在金字塔這個建築物裡發現的每個符號都使人想起生命和創造的起源，而根本不是想到死亡」。[92]不過，我認為金字塔還是陵墓，否則裡面不會發現木乃伊，但每個房間代表太陽神的字母，則象徵著死者在死後再生所要走過的道路。再生的象徵意義仍然是很強烈的。

　　黑格爾還認為古代東方各民族「主要靠建築去表達他們的宗教觀念和最深刻的需要」。[93]在古波斯境北的古國麥底亞，首都艾克巴塔拿的城市建築就有七重城牆，一重高似一重，城壘上塗著不同的顏色，第一重白色，第二重黑色，第三重紫色，第四重藍色，第五重紅色，第六重鑲銀，第七重鑲金，最後這第七重就是國王的禁城和財寶庫。德國學者克洛伊佐在《古代各民族特別是希臘民族的象徵和神話》一書中就指出：「艾克巴塔拿，麥底亞的都城，禁城居中，外面圍著七重城牆，城壘塗著七種不

同的顏色，代表天上七個星球圍繞著太陽。」[94]美國芝加哥大學學者米爾希·埃利亞德對於古代東方城市建築與宇宙象徵主義的關係也有不少精彩的論述。他說：

> 在印度，其城鎮和廟宇都是照著宇宙的樣子來建造的。其創建城市的基本習俗象徵著印度人對其宇宙論的不斷重複。在其城市的中心，他們的宇宙之山，彌廬山（Mount Meru）象徵性地坐落在那裡，山上還有一些高級的神祇；其市四個主要城門中的每一扇城門都受一位神祇的保護。在某種意義上說，印度的城市及其居民都提高到了一種超人的地位：即其城市與彌廬山等同，而其城市居民也就成了與眾神祇「相像的人物」了。[95]

伊朗、柬埔寨、曼谷、中國等城市的建築都有一種位於中央而統馭整個宇宙的象徵意義。柬埔寨的吳哥城有城牆和護城河，代表著海洋圍繞起來的世界。該城中心廟宇象徵彌廬山，廟中五座寶塔象徵彌廬山的五座山峰。廟中次一級的神殿代表各星宿，禮拜儀式時要求信徒按預先規定的方向環該建築而行，即按順序通過每個太陽週期的階段。「這座廟宇實際上是一張時間表，象徵和支配著其神聖的宇宙學和宇宙地志學，在這個宇宙中心它是一個理念上的中心和調節物。」[96]在中國，古人認為四周皆海所環繞，後來又把四鄰各族聚居地域包括九夷、八狄、七戎、六蠻所在地稱為「四海」，而中國位於世界之中，所以，都城建築多是四周圍起來的長方形，四邊開門，而皇帝的宮殿位於城中央。北京的天壇，分內壇與外壇，壇牆南方北圓，象徵天圓地方。主要建築物在內壇，祈年殿與圓丘又完整地體現了人們對「天」的認識：天的崇高和圓滿、和諧與神聖。東漢的明堂屋頂呈圓形，是「陽」，象徵「天」。太室是方形，居中央，是「陰」，象徵「地」，明堂四「太廟」前共28根柱子，象徵天上的二十八宿。東漢洛陽明堂在尺度、形式上都有很細的規定，每一種都有其象徵意義：

尺度及形式	象徵涵義
堂方一百四十四尺	坤、地
堂徑二百一十尺六寸（二百一十六尺）	乾、天
太室天面六丈，共三十六方丈	陰變
通天屋屋頂周九丈，藻井徑九尺	乾以九複六，圓蓋方載
通天屋高八十一尺	黃鐘九九之數
九室	九州

尺度及形式	象徵涵義
十二堂	十二月；十二辰
二十八柱	二十八宿
三十六戶（門）	陰變；三十六兩
七十二牖（窗）	五行所行日數；七十二風
八達（階）	八風
堂高三丈、三尺、土階三等	三統
明堂外廣二十四丈	二十四節氣
殿門去殿七十二尺	五行所行日數
四面對稱	四時
方圍牆，在水內	地、陰、天外地內
外水溝	四海

（引自王世仁《明堂形制初探》）

　　佛教塔的建築最初源於生殖崇拜，是男性生殖器——林伽的象徵。最早是實心的，是一種上細下粗的石坊，後來才變成空心的塔，成為保存或埋葬佛陀「舍利」的建築物。佛祖釋迦牟尼逝世後，門徒們從舍利塔中得到啟示，並且還產生了釋迦牟尼以塔喻己的傳說，塔被當作佛祖的真身禮拜，塔即佛，佛即塔。以後塔演變為埋葬一切高僧屍骨的墓地，其神聖的含義就淹沒了。在中國，佛塔又被賦予了鎮邪驅魔的意義。在一些險要之地，如江水氾濫處、江水匯合處等常建塔鎮邪，以佑民眾。寺院內也常塑托塔李天王像，李天王一方面是以塔護教，另一方面也是以塔驅邪。西藏江孜白居寺塔，宏偉華美，內有77間佛殿、佛龕，雕塑、繪畫中的神像達10萬餘尊，是一著名的佛塔，塔座四面二十角，高四層。一位義大利的藏學家杜齊在觀賞這座佛塔後也體會了它的象徵意義，他說：

　　從入口開始進入建築物，人們按如下的方式參拜，即始終以右邊朝向建築物為核心，而這一核心又不可思議地與世界的軸心等同劃一。單獨的聖堂被奉獻給特定的一組神。壁畫上也描畫著它們，並且象徵地表現了我們贖罪及隨之而來的昇華淨化的各種各樣的途徑……人們漸漸地從較為簡單的體驗的象徵走向更為複雜的層面……直至最終上頂層……頂層的神像通常意味著最初啟示的終極頂點，這裡用男神和女神的結合，即用本質的光輝統一體來象徵無上智慧與真實憐憫的綜合。當參拜者到達頂點時，他便完成了對本質奧義的朝聖，經過了漫長的道路他從多樣歸向了太一……[97]

　　宗教禮拜場所如教堂、寺院等的內部設計往往也有很細的象徵意義，有時通過整體來象徵，有時象徵又表現於局部，聖像、裝飾包括顏色、光線都可以體現象徵。在中世紀，教堂的設計及其陳設都富象徵意義。大教堂和教堂通向大廳和殿堂的大門呈拱形，被視為「通向天堂之門」，這座莊嚴的大廈也被視為上帝的居所「上帝之城」。有的教堂把整座教堂建成十字形的形制，在教堂內部又以正廳與耳廳的交叉來形成十字形，以象徵基督殉難的十字架。教堂內部的鑲嵌畫，壁畫的顏色也有象徵意義，金色是「神明」和「天國」的象徵，紫色是教皇權威的象徵，白色是純潔無瑕、不染塵俗的象徵，綠色是青春、繁榮的象徵，黑色是死亡與地獄的象徵。在天主教的哥特式大教堂那裡，天主教徒走過層層大門之後，會到達一個不大的聖水池。教徒在這裡要把手指浸到聖水裡，然後在身上劃十字，這象徵著行了洗禮，從此走上了潔淨的再生之路。在教堂中殿設立有祭壇，它高於平臺之上，象徵著基督升至上帝的寶座。中國寺院的主要建築分山門、前殿（天王殿）、正殿（大雄寶殿），這主要也是模仿皇宮建制，把正殿放置最後，表示尊貴。山門一般有三個門，象徵「三解脫門」，即空門、無相門、無作門，所以又叫三門殿。經過山門，象徵進入解脫之路。山門殿內常塑金剛力士像，以金剛杵守護佛法。有的寺院則進一步世俗化，塑四大金剛，皆威風凜凜，或瞪目怒視，或張口作吼狀，一持劍，一持瑟琶，一持傘，一持蛇，象徵「風、調、雨、順」。大雄寶殿或供三佛，或供五佛、七佛，但最基本的三佛是不能缺少的，這就是釋迦牟尼佛、燃燈佛和彌勒佛，他們分別代表現在佛、過去佛與未來佛。

　　宗教藝術的各種象徵和形象，經過長時間的歷史洗磨，又會沉澱在民間造型藝術和實用裝飾藝術的圖案和花紋中。後來的人習以為常，可能已經看不出它的象徵意義了，更多的時候它們表現出一種民俗性的審美意識，反映出民眾生活中共同的審美趣味。在猶太人的婚禮上，新婚夫婦頭上的華蓋常繡著一個由代表男性三角（向上）與代表女性三角（向下）疊合而成的六角星，這實際上是兩性結合的象徵表現，以後便轉化為向新婚夫婦祝福的吉祥標誌。中國苗族的苗繡與蠟染中，常出現魚紋，如魚吐三點液狀、人騎魚、魚頭向下鑽花、魚圍繞花旋轉等等，這亦是以魚象徵多子的生殖崇拜的表現。苗族神話中有「祭魚」的儀式，至今，貴州省台江、劍河、雷山一帶苗族過鼓社節時，祭品以魚為貴。祭品中不僅有活魚，也有用木質雕刻的魚模型。臺山縣巫腳苗族的鼓社節，還有一節「背水餵魚」的遊戲。主角由一男一女充當，多為鼓社頭人的女兒和女婿。表演過程中這對男女要表演各種性動作，並用所背之水相互潑灑對方及路旁觀眾。丹寨縣苗族的婚禮中，新娘進男家時須舉行

猶太人婚禮的吉祥標誌

招魚儀式。新娘一邊去招事先擺在神案面前的鯉魚祀獻祖宗，圍觀的阿婆阿嫂一邊唱賀詞：「姑娘啊姑娘／請伸手去招魚／招魚脊樑背／招祭老祖神／祖宗好保佑／……上山同勞動／回家共頭塘／白髮可轉青／牙缺可轉長／身體象鯉魚／養兒育女俏／生兒育女多。」[98]侗族也認魚為祖母神，鼓樓中的太極圖就是兩魚相交的畫面。定親迎親中也必須有魚。侗族古歌中說：「子孫後代像魚群，紅紅綠綠出出進進多又多。」[99]侗族的史詩中的薩天巴大神是一隻大蜘蛛，她有四手四腳，吐絲網穩天篷，吐絲垂放馬王下去修地，修成大地後又吐絲回收馬王到她身邊。因此，在侗族民俗中，小孩病了，巫師為小孩收魂要捉小蜘蛛置於紅布小袋。嬰孩出世時，以肚臍為圓心，以鍋煙畫圖案，似蜘蛛八足。小孩的童帽和背帶也要繡上類似圖案。[100]古代侗族的「款首」所穿的侗錦衣，前面繡鳳和百鳥，取意「百鳥朝鳳」，背後則繡一紅色斑紋大蜘蛛。[101]瑤族崇拜盤瓠（犬）圖騰，許多瑤族衣服都要剪得前短後長，像狗的尾巴。小孩的帽子也以犬耳為飾，叫「狗兒帽」。這狗兒帽用三塊布合成，頭頂一對狗耳，中間一個狗頸，後面還拖一個狗尾巴。每一個結婚婦女初孕後，都要給自己未來的孩子精心作一頂狗兒帽。苗族所戴的笠也裝有象狗耳的布耳。婦女也將頭髮梳成狗耳形狀。廣西南丹的白褲瑤男子褲子褲管上，繡有五根紅線條，以象徵盤瓠狩獵墜崖死後五個手指在膝蓋上留下的血印。[102]我國西南和中南地區少數民族鑄造的銅鼓，鼓面中心都有一個凸出來的浮雕似的小圓點，被稱為鼓臍。這實際上是一個太陽的造型。它的周圍還刻有向外射出的太陽光芒。[103]這亦是太陽崇拜的衍變。壯族崇拜鳥，銅鼓的鼓身上除了太陽暈之外，飛鳥紋佔有突出的地位。有的銅鼓鼓身上有龍舟圖案，船頭有鷁頭像，船尾有鳥尾。有的銅鼓上還有羽人圖像。傳統的壯錦、布貼、蠟染和剪紙中，鳥紋最為常見，百鳥朝鳳、布穀催春等圖案是壯族最喜愛的主題。[104]可見，宗教藝術的象徵表現手法往往轉化為非宗教的藝術形象，積澱在各個生活領域，化為各民族民眾所喜聞樂見的藝術形式。宗教藝術的審美性也由此變得更隱蔽更複雜些。

注釋

1. 維柯：《新科學》，朱光潛譯，人民文學出版社1986年版，第161～162頁。
2. 費爾巴哈：《費爾巴哈哲學著作選集》，下卷，三聯書店，第680頁。
3. 《馬克思恩格斯選集》，第2卷，第114頁。
4. 見《外國理論家作家論形象思維》，中國社會科學出版社1979年版，第26頁。
5、6、7、8、9. 維柯：《新科學》，第180～181、97、163、98、98頁。
10. 恩斯特·凱西爾：《語言與神話》，於曉等譯，三聯書店1988年版，第66頁。
11. 列維—布留爾：《原始思維》，丁由譯，商務印書館1986年版，第444頁。
12. 參見〔蘇聯〕葉·莫·梅列金斯基：《神話的詩學》，魏慶征譯，商務印書館1990年版，第217頁。
13. 參見〔美〕弗朗茲·博厄斯：《原始藝術》，金輝譯，上海文藝出版社1989年版，第110頁。
14. 參見汪寧生：《雲南滄源崖畫的發現和研究》，文物出版社1985年版，第35頁。
15、16. 朱狄：《原始文化研究》，第570、571頁。
17. 《柏拉圖文藝對話集》，朱光潛譯，人民文學出版社1980年版，第8頁。
18. 普羅提諾：《九章書》，第1卷，第6章，第6頁，轉引自〔波〕沃拉德斯拉維·塔塔科維茲：《古代美學》，楊力等譯，中國社會科學出版社1990年版，第421頁。
19. 普羅提諾：《九章書》，轉引自〔美〕M·H·艾布拉姆斯：《鏡與燈——浪漫主義文論及批評傳統》，酈稚牛等譯，北京大學出版社1989年版，第84頁。
20. 轉引自《鏡與燈》，第86頁。
21. 見伍蠡甫等編《西方文論選》，下卷，上海譯文出版社1979年版，第3頁。
22、23. 華茲華斯：《序曲》，卷十三，第252～253頁，第304～312頁，轉引自〔美〕凱·埃·吉伯特、〔德〕赫·庫恩：《美學史》，下卷，夏乾豐譯，上海譯文出版社1989年版，第520～521頁。
24. 柯勒律治：《文學生涯》，第13章，《外國理論家作家論形象思維》，中國社會科學出版社1979年版，第42～43頁。
25. 〔美〕凱·埃·吉伯特、〔德〕赫·庫恩：《美學史》，下卷，第517頁。
26. 《艾達·斯堪的那納維亞敘事詩》，轉引自《世界各民族歷史上的宗教》，第245頁。
27. 《諾頓英國文學選》卷二，紐約，1979年版，陳永國譯，見《世界三大宗教與藝術》，吉林人民出版社1991年版，第616頁。
28. 基督教教義認為，有朝一日現世將最後終結，屆時所有死去的人與活人都要接受神的最後審判，得到救贖者升天堂，不得救贖者下地獄受罰。
29. 〔羅馬尼亞〕亞·泰納謝：《文化與宗教》，中國社會科學出版社1984年版，第31頁。
30. 見《納西族民間故事集成卷》，第1輯，《祖古和開美的故事》，麗江地區文化局、民委、群眾藝術館編，內部出版，1988年。
31. 見大衛·利明、愛德溫·貝爾德：《神話學》，上海人民出版社1990年版，第126～127頁。

32.恩斯特・凱西爾：《神話思維》，中國社會科學出版社1992年版，第42頁。

33.馬文・哈裡斯：《文化人類學》，東方出版社1988年版，第318～320頁。

34.同上。

35.張光直：《美術、神話與祭祀》，遼寧教育出版社1988年版，第42頁。

36.威廉・詹姆士：《宗教經驗之種種》，唐鉞譯，轉引自《世界三大宗教與藝術》，吉林人民出版社1991年版，第505～506頁。

37.轉引自《世界三大宗教與藝術》，第576頁。

38.這個宗教節日來自一個神話故事：兇暴的阿格迪斯梯斯受到眾神的暗算，喝醉了酒，於是眾神把他的生殖器系在附近一棵樹上，他醒來後一躍而起，結果把生殖器扯斷了。大地馬上吸收了生殖器和鮮血，從而長出了石榴樹。後來一位公主路過這裡，摘了一顆石榴，把它放在腿上。結果果子不見了，公主由此懷孕，生下了一個男孩，就是阿提斯。國王很憤怒，把阿提斯丟在荒野。山羊養育了這個棄兒。阿提斯長大後英俊無比，將要與另一國的公主結婚。婚禮上，阿格迪斯梯斯出現了，他由於妒忌而發怒，吹起一隻魔笛，使在場的人都發了瘋。阿提斯也受到感染，他也像他父親一樣，在一株松樹下自行閹割，血流到地上長出紫羅蘭。後衍化為慶祝豐產神死而復活的宗教儀式。

39.П・Г・科諾瓦諾夫：《俄國神祕主義教派中的宗教神魂顛倒狀態》，轉引自德・莫・烏格里諾維奇：《宗教學引論》，王先睿譯，上海人民出版社1992年版，第264～265頁。

40.《高僧傳》卷十三「興福篇・論」。

41.《高僧傳》卷八「義解篇・論」。

42.聖・奧古斯丁：《懺悔錄》卷10第6節，商務印書館1963年版，第190頁。

43.羅勃・巴斯：《文學與宗教想像》，臺北輔仁大學外語學院編：《文學與宗教——第一屆國際文學與宗教會議論文集》，臺北：時報文化出版公司1987年版，第24頁。

44.莎士比亞：《仲夏夜之夢》第5幕，第1節。

45.《外國作家論創作經驗》，山東人民出版社1980年版，上冊，第293頁。

46.《外國理論家作家論形象思維》，中國社會科學出版社1979年版，第111頁。

47.見《外國作家談創作經驗》下冊，第443～444頁。

48.見列寧：《哲學筆記》，人民出版社1974年版，第66頁。

49.《費爾巴哈哲學著作選集》，三聯書店1959年版，下卷，第684頁。

50.《外國現代文藝批評方法論》，江西人民出版社1985年版，第85頁。

51.參見拙著：《佛教與中國文藝美學》第五章「禪學與詩學」，廣東高等教育出版社1992年版。

52.《鶴林玉露》丙編卷六。

53.《五燈會元》卷六：「神照本如法師」。

54.唐・慧海：《頓悟入道要門論》，《中國佛教思想資料選編》第二卷第四冊，中華書局1983年版，第182頁。

55.《五燈會元》卷五「剌史李翱居士」。

56.《五燈會元》卷六「永安淨悟禪師」。

57.《五燈會元》卷十「光慶遇安禪師」。

58.《五燈會元》卷十三「曹山本寂禪師」。

59.《五燈會元》卷十一「風穴延沼禪師」。

60.《五燈會元》卷八「大龍智洪禪師」。

61.《五燈會元》卷六「韶山寰普法師」。

62.《五燈會元》卷六「同安常察師禪」。

63.《五燈會元》卷十九「大偽法泰禪師」。

64.《五燈會元》卷十八「大偽鑑禪師」。

65.王士禎：《帶經堂詩話》卷三《微喻類》。

66.《林間錄》卷下。

67.《五燈會元》卷九「香嚴智閑禪師」。

68.《五燈會元》卷十九「昭覺克勤禪師」。

69.《五燈會元》卷十七「泐潭文准禪師」中載：「僧問：『教意即且置，未審如何是祖師意？』師（文准禪師）曰：『煙村三月裡，別是一家春』。」

70.魯道夫・阿恩海姆：《藝術與視知覺》，中國社會科學出版社1984年版，第633頁。

71、72.黑格爾：《美學》第2卷，朱光潛譯，商務印書館1979年版，第11頁。

73、74、75. 轉引自何新：《諸神的起源》，三聯書店1986年版，第3、12、16、9頁。

76.轉引自匹爾比姆：《人類的興起》，中譯本，科學出版社1983年版，第218～219頁。

77.參見巴什拉：《火的精神分析》第七章「理想化的火：火與純潔」，中譯本，三聯書店1992年版。

78.以上材料可參見烏丙安：《神祕的薩滿世界——中國原始文化根基》，上海三聯書店1989年版，第45～47頁。

79.《世界各民族歷史上的宗教》，第198、205頁。

80.參見布利・莫利斯：《宗教人類學》，周國黎譯，今日中國出版社1992年版，第339～340頁。

81.維克多・W・特納：《充滿象徵的森林：恩登布人的儀式》，紐約，伊薩卡，康奈爾大學出版社，1967年版。可參見馬文・哈裡斯：《文化人類學》，李培茱、高地譯，東方出版社1988年版，第327～329頁。

82.周汝誠：《寧滇見聞錄》，轉引自李國文：《納西族象形文字東巴經中的五行學說》，載《宗教論稿》，雲南人民出版社1986年版，第237～238頁。

83.恩斯特・凱西爾：《人論》，第284頁。

84.弗朗茲・博厄斯：《原始藝術》，第230～231頁。

85.參見岑家梧：《圖騰藝術史》，上海文藝出版社1988年影印商務印書館1936年版本，第45～47頁。

86.梁庭望：《壯族風俗志》，中央民族學院出版社1987年版，第15頁。

87、88、89、90.黑格爾：《美學》第3卷，第31、37、37、42頁。

91.黑格爾：《美學》第2卷，第74頁。

92.轉引自楊知勇：《西南民族生死觀》，雲南教育出版社1992年版，第77～78頁。

93.黑格爾：《美學》第3卷，第34頁。

94.轉引自黑格爾：《美學》第3卷，第39頁。

95.米爾希・埃利亞德：《神祕主義、巫術與文化風尚》，宋立道、魯奇譯，光明日報出版社1990年版，第28頁。

96.伯納德—菲力浦・格羅斯利爾（Bernard-Philippe Groslier）、雅克・亞瑟德（Jacques Arthaud）：《吳哥的藝術與文明》，紐約，1957年，第30頁。

97.〔義〕杜齊：《西藏藝術》，李建修、張亞莎譯，載《西藏藝術研究》1994年第2期。

98. 楊鵑：《苗族服飾魚紋詮釋》，《民族藝術》1994年第2期。

99. 丘振聲：《圖騰的產生與衍變》，《民族藝術》1991年第3期。

100. 過偉：《侗族女神群與希臘女神群之比較研究》，《民族藝術》1990年第2期。

101. 傅安輝：《侗族的織繡藝術》，《民族藝術》1993年第1期。

102. 以上材料見曾湘軍：《湖南大庸出土銅俑與盤瓠文化》，《民族藝術》1993年第1
　　　期；葉菁：《淺談瑤族刺繡圖案中的宗教色彩》，《民族藝術》1990年第4期。

103. 丘振聲：《圖騰的產生與衍變》，《民族藝術》1991年第3期。

104. 丘振聲：《壯族鳥圖騰考》，《民族藝術》1993年第4期。

第九章
宗教藝術的敘述角色

宗教傳統或多或少都提醒我們正襟危坐，聆聽《聖經》；而非把它當做故事般欣賞。然而，很矛盾的是，你愈能用欣賞故事的閒適心情來讀《聖經》故事，你愈能感受《聖經》的真義，感受神、人之間的氛圍，感受那危急存亡之秋的歷史領域。

——羅勃·亞特：《〈聖經〉的敘述藝術》

我們接觸作品世界的整個方法就是通過瞭解作者化講述者和講述角色的話。

——N·沃爾斯托夫：《藝術與宗教》

宗教藝術的說服力和吸引力，當然不僅僅在於它創造了奇異神祕的故事，也不僅僅在於它使用了華麗的形式（語言、色彩等），而且也包括它的敘述技巧。而敘述技巧關乎敘述角色。在講述故事、宣傳教義的過程中，以什麼角色和什麼角度說話也便決定著他以什麼方式說話，採用何種技巧說話。

一、臣服與讚美

　　宗教藝術對神的敬仰是無限的。陳述者在講述神的故事時，往往帶著虔敬的心情，表示對神的順從。在向神祈福時，則是企盼與哀求摻雜，表現出誠惶誠恐的心態。在頌揚神的功德時，則是不遺餘力地稱讚，恨不得將世間最美妙、華麗的詞語都用盡。在這幾種敘述方式中，敘述者為了敘述的方便，多採用第三人稱，但有時為了表現對神的親近，又轉換成第二人稱，以直呼「您」的形式表示對神的接近。

　　中國先秦時期的詩歌總集《詩經》中，就有「頌」一體，它是祭祀時所唱的歌，以歌頌祖先功德為主，但常常又與歌頌上天象配合，帶有祈求佑護的目的。如《周頌・我將》：

> （原文）（譯文）
> 我將我享，我送進去獻上去，
> 維羊維牛，羊啊牛啊全都有，
> 維天其右之。老天爺應該對我多保佑。
> 儀式刑文王之典，應該拿文王的制度做典型，
> 日靖四方。每天讓各地安定。
> 伊嘏文王，光明偉大的文王，
> 既右饗之。已經配祀在天庭。
> 我其夙夜，我該不分早和晚，
> 畏天之威，警惕上天發雷霆，
> 於時保之。因此保衛永安寧。[1]

　　這種郊廟歌充滿對上天的敬畏，體現出祈求保護的願望，它將祭祖與頌天象結合，以一種宗教儀式滿足了稱頌上天與祖先靈魂的心願。《商頌》中的《玄鳥》，通過玄鳥生商的神話歌頌了上天之命，它既講述了殷商始祖的歷史，又確認了「商之先後，受命不殆」的存在，這既是頌祖，也是頌天。在殷商時期，「天」是至高無上的，「天命」具有不可抵抗的權威，殷人以「天命」維護著自己的統治。周人對殷商的革命當然也是在「天命」上作文章的，周人就製造過「天命靡常」的理論來反對殷王，但在周人統治確立之後，對「天」的敬畏又得到樹立，「天命靡常」也就逐漸被「天命不易」所取代。因此，無論商或周，其頌天之歌並無多大的差

異。「頌者，美盛德之形容，以其成功告於神明者也。」（《毛詩序》）
這是「頌」體的總體特徵。魏晉南北朝時期，佛教在中國得以流行，中國
佛教文學中亦有了讚頌佛之功德的文章，其體裁既沿用已有的「頌」體，
同時又按照佛典中偈頌的方式加以改造，將中國「頌」歌與佛典「偈頌」
相融合，創造了一種佛教文學體裁──讚頌體。如東晉的支遁，就曾作有
許多篇贊佛德的詩歌，《釋迦文佛像贊》、《阿彌陀佛像贊》、《文殊師
利贊》、《彌勒贊》、《維摩詰贊》、《善思菩薩像》、《法作菩薩不二
入菩薩贊》、《閑首菩薩贊》、《不呴菩薩贊》、《善宿菩薩贊》、《善
多苦菩薩贊》、《首立菩薩贊》、《月光童子贊》諸篇，幾乎把有名的佛
與菩薩都稱頌了一番。他的《阿彌陀佛像贊》和《釋迦文佛像贊》前還有
長序，文采燦爛，頗具魏晉格調。其《釋迦文佛像贊》中的長序先敘釋迦
佛祖的神異出身和出家歷史：「仰靈冑以丕承，藉雋哲之遺芳，吸中和之
誕化，稟白淨之顯然。生自右脅，弱而能言……」後對其仁德與佛功進行
稱讚，稱其「衝量弘乎太虛，神蓋宏於兩儀，易簡待以成體，太和擬而稱
邵」等等。頌詞則以傳統的四言詩形式歌頌了佛像的莊嚴氣象：「煌煌慧
炬，燭我宵征，人欽其哲，孰識其冥？望之霞舉，即亦雲津，威揚夏烈，
溫柔晞春。」[2]這些都是美化誇飾之詞。有的贊文則是在對佛理的闡述之
中達到稱讚佛教的目的。如謝靈運《維摩詰經十譬贊》，即是對維摩詰經
中所用的「大乘十喻」作進一步的禮讚，如《焰》：

> 性內相表狀，非炎安知火。
> 新新相推移，熒熒非向我。
> 如何滯著人，終歲迷因果。[3]

> 如《浮雲》：
> 氾濫明月陰，薈蔚南山雨。
> 能為變動用，在我竟無取。
> 俄已就飛散，豈複得攢聚。
> 諸法既無我，何由有我所。[4]

在這些讚頌中，禮讚者雖沒有出現，但語詞中卻洋溢著熱烈的宗教激
情。如謝靈運之作，如果沒有對佛教的虔信，就不可能有對佛理的深入理
解，也不會專就已經有了的佛教譬喻再作進一步的闡述，而且仍然採用譬
喻的方式。明知這是同義反覆，但宗教的衝動卻促使他以禮讚的形式再作
稱頌與宣傳。在這些佛教禮讚文字的背後，敘述者又分明凸現著。舊約

《聖經‧詩篇》中有讚美詩。讚美詩中常敘述上帝對某個人或某個群體的幫助，敘述間為了表示感激與讚頌之情，常會發生人稱的轉換。下面我們試對《詩篇》第18篇作一些分析。第18篇是大衛在戰場上得到上帝的救助脫離了仇敵與掃羅之手以後所寫的詩。詩一開篇即是對上帝的讚美，此時運用的是第一人稱的口吻：

> 耶和華我的力量啊，我愛你！
> 耶和華是我的岩石，我的山寨，我的救主，我的神，我的磐石，我所投靠的。他是我的盾牌，是拯救我的角，是我的高臺。我要求告當讚美的耶和華，這樣我必從仇敵手中被救出來。

接著敘述大衛所遭遇到的危險，著重在「我」的經歷，仍採用第一人稱：

> 曾有死亡的繩索纏繞我，
> 匪類的急流使我驚懼，
> 陰間的繩索纏繞我，
> 死亡的羅網臨到我，
> 我在急難中求告耶和華，
> 向我的神呼求。
> 他在殿中聽了我的聲音，
> 我在他面前的呼求入了他的耳中。

上帝聽到大衛的祈求後，即對大衛進行了幫助：

> 那時因他發怒，
> 地就搖撼顫抖，
> 山的根基也震動搖撼，
> 從他鼻孔冒煙上騰，
> 從他口中發火焚燒
> 連炭也著了。
> ……
> 他射出箭來，使仇敵四散；
> 多多發出閃電，使他們擾亂。
> 耶和華啊，你的斥責一發，

你鼻孔的氣一出
海底就出現，
大地的根莖也顯露。

　　在這裡，描寫上帝的幫助時用「他」，這是從第三人稱的角度進行敘述，表示一種客觀事實，也是一種「內心故事」的敘述。而在表現對上帝的讚美時，則很自然地轉換為了「你」。稱呼的轉換完全是感情的自然流露。下面的段落也多採用這種人稱交替的形式進行：

他使我的腳快如母鹿的蹄，
又使我在高處安穩。
他教導我的手能以爭戰，
甚至我的膀臂能開銅弓。

　　這又是對已存事實的陳述，故用第三人稱，而下面的段落基本上是重複上一段的事情，就又換成了對這一事情的歌頌，故用第二人稱：

你把你的救恩給我作盾牌，
你的右手扶持我，
你的溫和使我為大。
你使我腳下的地步寬闊，
我的腳未曾滑跌。

　　結尾因為是對上帝的讚頌，為了表示對上帝的忠誠，仍用第二人稱：

你救我脫離百姓的爭競，
立我作列國的元首，
我素不認識的民必事奉我。
……
你救我脫離仇敵，
又把我舉起，
高過那些起來攻擊我的，
你救我脫離強暴的人，
耶和華啊，
因此我要在外邦中稱謝你，

歌頌你的名。

　　此首詩的敘述者是大衛，故詩中的主要敘述角度是從「我」切入的。「我」碰上了危險，「我」向上帝呼籲，「我」得到了上帝的幫助，接著就敘述上帝的幫助，「他」使我擺脫危險，戰勝仇敵，在一種感激的心情裡，「我」禁不住要對上帝傾訴，「他」也便情不自禁地換成了「你」。惟其如此，上帝才會聽得到「我」的感恩，才會更讓「我」（也包括讀者）感到親近。在此，人稱的轉換並不僅僅表示從敘述到抒情的角度轉換，更多的則是為了表示對上帝的讚美。讓上帝成為傾聽的對象與談話的對象。儘管上帝沉默無言，但這種讚美並非成為空無。它成為了藝術，成為我們欣賞的對象。《詩篇》中的祈禱詩則採用敘述者直接向上帝傾訴的方式，如第6篇、第16篇、第17篇、第22篇、第28篇等大衛的詩，都以「我」的身分直接向上帝祈求。還有《詩篇》中的「哀歌」，往往是以哀訴自己的苦難為主，向上帝陳述災難的起因與危害，表明自己的處境，希祈上帝給予哀憫關心，在最後，往往宣誓讚美上帝。如第7篇，大衛所唱的流離歌：

> 耶和華我的神啊，我投靠你。
> 求你救我脫離一切追趕我的人，
> 將我救拔出來。
> 恐怕他們像獅子撕裂我，
> 甚至撕碎，無人搭救。
> ……
>
> 耶和華啊，
> 求你在怒中起來，
> 挺身而立，
> 抵擋我敵人的暴怒。
> 求你為我興起，
> 你已經命定施行審判。
> ……
> 我要照著耶和華的公義稱謝他，
> 歌頌耶和華至高者的名。

　　在這些哀歌中，祈求、申訴、讚美的成分是交織在一起的，總體上都

是圍繞著對上帝的信賴、臣服與讚美進行的。哀歌的結構大體相似，連集體哀歌也如此，不過是將「我」換成了「我們」，如第137篇，描寫耶路撒冷被毀後猶太人淪為巴比倫之囚的情況，裡面既訴說了猶太人的亡國之痛，又訴求上帝記住這仇，同時還表現了他們對上帝的忠誠：他們不在外邦唱耶和華的歌。勒蘭德·萊肯曾指出：「我們完全有理由把某些讚美詩同哀歌聯繫起來看。某些讚美詩表現上帝對待人的哀怨作出答覆，詩人讚頌上帝的這一恩典。詩人的不幸遭遇構成哀歌與讚美詩共有的前提條件，哀歌與讚美詩是『不幸遭遇』的兩個不同側面，讚美與哀訴都源於同一事件。」[5]這話是符合這些詩歌的實際的。哀歌之所以要與讚美上帝相交織，我以為這正是敘述角色的自然需要，因為人在困苦與悲哀之時，就特別容易激起宗教情緒，升起一種依賴感，就禁不住要呼喚神，依靠神，讚美神，從而借此達到心理的安定與平衡。《詩篇》中的頌歌顯得典雅脫俗，並不摻進個人的哀怨祈求，完全是對上帝品德和事功的讚頌。如第104篇，一開篇，就以總領式的議論標出詩人對上帝的尊敬：

> 我的心哪，你要稱頌耶和華。
> 耶和華我的上帝啊，你為至大，
> 你以尊榮威嚴為衣服。

以下則接著讚頌上帝創造自然，駕馭自然，賦予自然以靈魂和生命的功勞，同時讚頌上帝的威嚴：

> 耶和華啊，你所造的何其多！
> 都是你用智慧造成的，
> 遍地滿了你的豐富。
> 那裡有海，又大又廣，
> 其中有無數的動物，
> 大小活物都有。
> 那裡有船行走，
> 有你所造的鱷魚，
> 游泳在其中。
> 這都仰望你按時給它食物。
> 你給它們，
> 它們便拾起來；
> 你張手，

> 它們飽得美食。
>
> 你掩面,
>
> 它們便驚惶;
>
> 你收回它們的氣,
>
> 它們就死亡歸於塵土。
>
> 你發出你的靈,
>
> 它們便受造,
>
> 你使地面更換為新。

詩的最後再歸複到讚頌,並與開篇相呼應,形成迴旋反覆的詠唱:

> 我的心哪,要稱頌耶和華!
>
> 你們要讚美耶和華!

這種純粹性讚頌的詩歌是極富藝術感染力的。在新約《約翰福音》和《歌羅西書》中,也夾有歌頌基督的頌詞,這些頌詞與上引的《詩篇》第104篇一樣,主要是讚頌基督如何創造了物質世界,如何拯救世界,具有至高無上的道德情操。頌詞與頌歌在內容上相近,不過它是夾在敘述故事之中的,故常常被視為敘述散文中的一部分。但它又不可完全視為散文,因為它多表現為議論與帶抒情性質的描述,若將它獨立,則又可視為是詩。這便是頌詞的獨特性。頌詞的產生也正是敘述者在強烈感情的驅動下,在說話過程中要極力表現出對上帝的臣服與讚美的一種藝術表現。這種敘述方式強化了敘述者的宗教情緒,亦加深了讀者的印象,不失為宗教藝術的最佳表現手段。

二、追憶與懺悔

　　悔罪意識是各個宗教都具有的，佛教有懺悔，道教有「首過」，基督教有「原罪」。其中尤以基督教的罪感意識最強。它以「原罪」說為基礎，建立了一個從「原罪」到「救贖」的罪感思想文化體系。在佛教與道教中，犯罪的人要自我拯救，更強調行為（如佛教說「業」），強調做善事，樹功德，道教之中還有所謂「功德簿」，把一生中點點滴滴的善行積累起來。口頭的懺悔雖然也重要，但並不占重要地位。基督教則不然。基督教認為，人生來便有罪，罪源在人類的始祖，因此，人無法憑藉自身的力量擺脫罪惡，拯救自己，而只能信賴上帝，順服上帝，向上帝懺悔，等待上帝的寬恕和救贖。懺悔也就成了獲救的重要手段，成了基督教最為重視的形式。自然，懺悔的角色都是個人性的，無論是在宗教場所內向神或神父懺悔（在基督教內，神父就是上帝的化身，向神父懺悔即是在向上帝贖罪），還是在個人的文章或著作裡表示悔過，其敘述內容與敘述角度都多屬私人性的。許多時候，懺悔還涉及到個人的隱私，個人的缺陷。因此，懺悔往往表現為自傳式的追憶和自省式的默察。西元4世紀時的著名神學家、教父聖・奧古斯丁的《懺悔錄》就是一本自傳式的宗教藝術作品。在此書中，他以回憶的方式寫出了自己青少年時代種種有違神意的罪行，如撒謊、偷竊、縱欲行樂，講述他「在垢汙的深坑中、在錯誤的黑暗中打滾，大約有九年之久」。[6]他以真誠的懺悔述說自己的罪惡，剖白自己的心靈，由於他自始至終以一個墮落過的罪人的身分追憶事實，並講述自己如何投入天主的懷抱，在天主的召喚與教育之下，掙脫醜惡的靈魂，走出罪惡的深淵，恢復正義與純潔，故而使他的懺悔得到讀者與公眾的認可與贊同，並從此成為後人仿效的榜樣。採取懺悔的角色主要是為了求得罪的宣釋和被寬恕，雖然敘述形式上是個體性的，但作為形諸文字的作品卻又是公眾性的，因此，這種自傳式的懺悔作品又絕不是自言自語，至少，它的對象有三個：一是自己，二是上帝，三是公眾。說給自己聽，是因為它常常表現為獨白式敘述，充滿著多方的疑問與反問。有時候甚至表現為一種靈魂的獨白。說給上帝聽，則是經常在懺悔之中表述對上帝的稱頌，向上帝求得指引和幫助，並且在向上帝的訴說中找到與上帝的接觸。說給公眾聽，是要顧及說話的藝術，就要以詩意般的語言宣說宗教的義理，從而獲得敘述的效果，體現出懺悔的魅力。這裡不妨以《懺悔錄》卷十的文字為範本來體會一下這種敘述方式。

　　主，我的愛你並非猶豫不決的，而是確切意識到的。你用言語打開了我的心，我愛上了你……但我愛你，究竟愛你什麼？不是愛形貌的秀麗，暫時的聲勢，不是愛肉眼所好的光明燦爛，不是愛各種歌曲的優美旋律，不是愛花卉膏沐的芬芳，不是愛甘露乳蜜，不是愛雙手所能擁抱的軀體。我愛我的天主，並非愛以上種種。我愛天主，是愛另一種光明、音樂、芬芳、飲食、擁抱，在我內心的光明、音樂、馨香、飲食、擁抱：他的光明照耀我心靈而不受空間的限制，他的音樂不隨時間而消逝，他的芬芳不隨氣息而散失，他的飲食不因吞啖而減少，他的擁抱不因長久而鬆弛。我愛我的天主，就是愛這一切。這究竟是什麼呢？我問大地，大地說：「我不是你的天主。」地面上的一切都作同樣的答覆。我問海洋大壑以及波臣鱗介，回答說：「我們不是你的天主，到我們上面去尋找。」我問飄忽的空氣，大氣以及一切飛禽，回答說：「安那克西美尼斯說錯了，我不是天主。」我問蒼天、日月星辰，回答說：「我們不是你所追求的天主。」我問身邊的一切：「你們不是天主，但請你們談談天主，告訴我有關天主的一些情況。」它們大聲叫喊說：「是他創造了我們。」我靜觀萬有，便是我的諮詢，而萬有的美好即是它們的答覆。我捫心自問：「你是誰？」我自己答道：「我是人。」有靈魂肉體，聽我驅使，一顯於外，一藏於內。二者之中，我問哪一個是用我肉體、盡我目力之所及，找遍上天下地而追求的天主。當然，藏於形骸之內的我，品位更高；我肉體所作出的一切訪問，和所得自天地萬有的答覆：「我們不是天主」，「是他創造我們」，必須向內在的我回報，聽他定奪。人的心靈是通過形體的動作而認識到以上種種；我，內在的我，我的靈魂，通過形體的知覺認識這一切。關於我的天主，我問遍了整個宇宙。答覆是：「不是我，是他創造了我。」[7]

　　作為靈魂的獨白，作者在不斷地叩問：我究竟為什麼愛天主？天主是什麼？我是什麼？在這種叩問裡，透露出的卻又分明是對天主聖威的讚美，並且向公眾剖白了作者的誠心真意：全身心地愛創造萬物的天主。作者運用了比喻、襯托等修辭手法，並配以美好的文辭，恰切地表現了他要敘說的中心：我從罪惡中走出歸依了上帝，我獲救了。所以，在同一卷稍後的段落裡，作者把這種歸依後的熱情與悔罪的心理作了進一步的渲染：

　　　　我愛你已經太晚了，你是萬古常新的美善，我愛你已經太晚了！你在我身內，我馳騖於身外。我在身外找尋你；醜惡不堪的我，奔向著你所創造的炫目的事物。你和我在一起，我卻不和你相偕。這些事物如不在你裡面便不能存在，但它們抓住我使我遠離你。你呼我喚我，你的聲音振醒我的聲聵，你發光驅除我的幽暗，你散發著芬

芳，我聞到了，我向你呼吸，我嘗到你的滋味，我感到饑渴，你撫摩我，我懷著熾熱的神火想望你的和平。……主啊，求你垂憐這可憐的我。我的罪惡的憂苦和良好的喜樂正在交綏，我不知勝負誰屬。主啊，求你垂憐這可憐的我。我並不隱藏我的創傷，你是良醫，我患著病；你是無量慈悲，我是真堪憐憫。[8]

　　這其中，悔恨、自責、熱情地傾向上帝與呼喚上帝的拯救融合一體，化為一種心靈的追問與拷打。《懺悔錄》懺悔魅力的構成，除了它的虔誠、真誠、熱情和輔以美好的文辭外，還在於它詩化般的敘述方式。這個方式表現在兩個方面：一是多用讚歎或祈求語。如作者常常在行文之中呼喚：「主，我的天主」，「主啊，請你俯聽我的祈禱，懇求你的慈愛聽取我的志願」，「主啊，請看我的願望是如此」，等等。這種讚歎與祈求的語氣往往簡短，插入敘述之中則加強了行文的抒情性。二是行文中常鑲嵌《聖經》「新、舊約」的文字，尤其是《詩篇》中的文字。如卷九中引用《詩篇》的文字就達35處。這些嵌入的文字多是讚美性的，或者是比喻，從而使敘述充滿詩意。例如：

　　你寬赦了他此生的罪業，把他安置於「富饒的山上，你的山上，膏腴的山上」。[9]我口誦心維，歡呼雀躍，不願再放情於外物，食時間，同時為時間所吞噬，因為我在永恆的純一本體中有另一種「小麥」，另一種「酒」，另一種「油」。[10]雖則「你的香膏芬芳四溢」，我們並不奔波求索，所以現在聽到神聖的頌歌之聲，更使我涕淚交流。[11]

　　《懺悔錄》正是以這種巧妙的引述達到了抒情和宣教的意圖，而且使講述深深吸引人。《聖經·詩篇》的第51、52、53、54、55篇都是大衛的懺悔詩，其內容一是承認罪孽，二是向上帝祈求寬恕，三是向上帝表示獻祭，發誓讚美上帝，並相信必將得到上帝的解救。在這種懺悔詩裡，由於文體的限制，一般均表現為作者向上帝的直接呼籲。作者的懺悔與其說是自省自責，不如說是一種面對上帝的直接性功利追求。在求救與獻祭的關係方面，有時甚至表現為一種談判的味道，如第51篇第14～19節：

　　神啊，你是拯救我的，
　　神，求你救我脫離流人血的罪；
　　我的舌頭就高聲歌唱你的公義。

主啊，求你使嘴唇張開，
我的口便傳揚讚美你的話。

你本不喜愛祭物；
若喜愛，我就獻上；
燔祭你也不喜悅。
神所要的祭，就是憂傷的靈；
神啊，憂傷痛悔的心，你必不輕看。

求你隨你的美意善待錫安，
建造耶路撒冷的城牆。
那時，你必喜愛公義的祭和燔祭，
並全牲的燔祭；
那時，人必將公牛獻在你的壇上。

在這樣的懺悔詩裡，作者的敘述角度雖然有了變化，他不像奧古斯丁的《懺悔錄》一樣，重在自我的懺悔，而更偏重於一種討好和與上帝的對話。這種角色的形成可能與該詩產生的背景相關。據該詩眉批所寫，這是大衛與拔示巴通姦之後，被先知拿單揭露所做的詩，因此，此詩並不重在訴說心中的內疚，而更多地是為恐懼所支配。犯罪的大衛怕受到上帝的懲處，所以不斷地向上帝說好話與獻媚。這樣的懺悔詩自然不同於那些沉思型的獨白體懺悔詩。在中國佛教文學中，也有一種懺悔文體，《廣弘明集》中就收有梁武帝、梁簡文帝、沈約、陳宣帝、陳文帝等人的懺文。這些懺文主要是懺悔罪障，祈求到達清淨法身的境地，得以解脫。但因為所懺內容、所處角色的不同，敘述角度也有區別。梁簡文帝的《六根懺文》代表的是大眾角色，所懺內容也就顯得普泛，把六根所染的罪惡一一加以了描述與譴責，它的敘述角度是以「我們」（眾）去說的。請看前面二節：

今日此眾，誠心懺悔，六根障業。眼識無明，易傾朱紫，一隨浮染，則千記莫歸。雖複天肉異根，法慧珠美，故因見前境隨事起惡。今願拾此肉眸，俱瞬佛眼，如抉目王，見淨名方丈之室、多寶踴塔之瑞、牟尼鷲嶽之光、彌勒龍華之始，常遊淨土，永步天宮。耳根闇鈍，多種眾惡，悅染絲歌，聞勝法善音，昏然欲睡；聽鄭衛淫靡之聲，欣之者眾。願捨此穢耳，得彼天聰；聞開塔關鑰之聲，

彈指聲咳之響；諸佛所說悉皆總持。香風淨土之聲，寶樹鏗鏘之響，於一念中恍然入悟。[12]

以下分別就鼻、舌、身、意四根作了描述與懺願。這種懺文，純粹是一種官樣文章，一種當時的時髦文體，因此，這種懺悔沒有什麼針對性，也就不具備深刻性。沈約的《懺悔文》倒是個體的，它代表自我的懺悔，故一開頭即表明身分：「弟子沈約稽首，上白諸佛眾聖。」並有了個人性的悔罪：「約自今生已前，至於無始，罪業參差……雖免大過，微觸細犯，亦難備陳。又追尋少年，血氣方壯，習累所纏，事難排豁。淇水上宮，誠無雲幾。分桃斷袖，亦足稱多……」[13]由於受駢文文體的限制，這種自我責悔又被繁華的文藻所掩蓋，也較少觸動內心。還有一種則是代擬體，那就是江總代寫的《群臣請陳武帝懺文》。這是代陳武帝所擬的懺文，其中表示願捨棄所享大福，追隨釋種，入山林禪寶靜居。這種懺悔就更是不痛不癢了。其他的懺文如梁高祖《摩訶波若懺文》、梁武帝《金剛般若懺文》、陳文帝《妙法蓮花經懺文》、《金光明懺文》、《大通方廣懺文》、《虛空藏菩薩懺文》、陳宣帝《勝天王般若懺文》等等，則是依照經典所言教理而悔過的文章，雖是個人的對照檢查，但也流於表面形式，是做給人看的。總之，在中國的佛教文學中，由於懺悔意識不重，又多把懺悔與功利直接掛鉤，比之於西方的懺悔文體，缺乏深刻性，也很少能打動人。這亦是中西宗教文學的差異之一吧。

三、勸誡與說服

　　宗教藝術在納入宗教崇拜體系之中時必定要履行其勸教或教化的功能。因此，在宗教經典與演繹宗教義理的宗教藝術作品中，我們就常常會看到宗教道德的說教者形象。他有時候是直接出來宣教，規勸人們應做什麼，不應做什麼，告訴人們什麼是善，什麼是惡；有時候則將其形象隱藏在敘述角色的背後，通過故事中人物、動物的他者之口以及舞臺表演或圖畫形象來達到其勸誡的目的。在勸教方面，宗教藝術使用了多種的藝術形式，也便具有了多種敘述角色與敘述角度。《聖經》中的《箴言》是以以色列王大衛兒子所羅門國王對兒子訓誡的口氣進行敘述的，行文中敘述者不斷重複地呼喚「我兒」。但據聖經研究專家們的研究，《箴言》的語言並非所羅門時代的語言，而是後人所造的。因此，我們完全有理由認為所羅門的形象是一種假定者形象，是代「父親」形象，在某種意義上他也象徵著教訓聖民的上帝。從《箴言》的內容看，他告誡兒子不要以暴力取利；不要忽視智慧，要走智慧之路，不走邪路；對婚姻愛情要專一，要杜絕淫蕩，不要通姦，等等，也完全符合基督教上帝的教理。《箴言》的敘述角色正是以「父親」——上帝的身分出現的，他教訓自己的兒子，實際上是教訓他的聖民，這在第四章開頭和第五章第二節中也透露出了這種痕跡，因為他在此把呼喚「我兒」換成了「眾子」。《箴言》以「父親」的口吻出現，以第一人稱說話，是有理由的。第一，父親代表長者，長者具有智慧，他以豐富的人生經驗規勸自己的兒子，代表了一種對善惡正邪的區分，對人生道路的指引；第二，父親代表權威，具有不可反駁的教訓者資格。請留意他的口氣：「我兒，不要忘記我的法則，你心要謹守我的誡命」；「你要專心仰賴耶和華，不可倚靠自己的聰明；」（第三章）「我兒，要留心我智慧的話語，側耳聽我聰明的言詞；為要使你謹守謀略，嘴唇保存知識。」（第五章）語氣之中常用「要」、「不要」、「不可」等禁令式的語言，具有不可置疑的威嚴性。另一方面，體現睿智與哲理的警句格言又大量出自「父親」的口中，它又具有理性的力量，以詩意與智慧增強了敘述者的說服力。如：

　　手懶的，要受貧窮；手勤的，卻要富足。夏天聚斂的，是智慧之子；收割時沉睡的，是貽羞之子。福祉臨到義人的頭；強暴蒙蔽惡人的口。義人的紀念被稱讚；惡人的名字必朽爛。心中智慧的，必受命令；口裡愚妄的，必致傾倒。行正直路的，步步安穩；走彎曲道的，必致敗露。（第十章）

　　驕傲來，羞恥也來；謙遜人卻有智慧。正直人的純正，必引導自己；奸詐人的乖僻，必毀滅自己。（第十一章）

　　才德的婦人，是丈夫的冠冕；貽羞的婦人如同朽爛在她丈夫的骨中。（第十二章）

　　與眾寡合的，獨自尋求心願，並惱恨一切真智慧。愚昧人不喜愛明哲，只喜愛顯露心意。惡人來，藐視隨來；羞恥到，辱罵同到。人口中的言語，如同深水；智慧的泉源，好像湧流的河水。……耶和華的名，是堅固台；義人奔入，便得安穩。富足人的財物，是他的堅城，在他心想，猶如高牆。敗壞之先，人心驕傲；尊榮以前，必有謙卑。（第十八章）

　　上述引文裡有許多精彩的比喻。比喻的使用使說教變得形象、生動、活潑，也更具穿透力。這也是《聖經》之所以富於藝術魅力的原因所在。佛經中的故事亦常載道載教，若從敘述學的角度去分析，有不少故事在敘述角色與敘述方式上是頗具藝術性的。正是通過故事的講述，說教者將其勸誡之意巧妙地寓含當中。如《經律異相》卷第七載「五百釋女欲出家投請二法師」的故事就很值得重視。故事開頭是第三人稱的講述故事：

> 　　有一釋女，告五百女言：「曾從佛聞，若人於劇急之中，一心念佛，至到歸命，則得安穩。」時五百女異口同音，至心念佛，呼「南無釋迦牟尼，苦哉苦哉，嗚呼痛哉！」時虛空中，以如來慈善根力，起大悲雲，雨大悲雨。諸女手足還生。諸女念言：「雲何報佛慈恩？」即持衣缽往詣王園精舍，求索出家，時有六群比丘尼見諸釋女年時幼稚，美色端正，當為說世間五欲快樂，待年限過然後出家，不亦快乎？若悉還俗，必以衣缽施我。諸女聞之，心懷苦惱，言「如餚膳飲食，和以毒藥，世間五欲，多諸過患，我已具知。雲何讚歎其美，以勸我等？」舉聲大哭。華聲比丘尼問：「何故？」答曰：「欲出家不蒙聽許。」華聲即度為弟子。時諸釋女悲喜交懷，具以族喪身殘，仰白和上。答言：「汝等辛苦，何足言也。我昔在家……」[14]

　　以下則是華聲比丘尼從第一人稱的角色敘述了她所遭受的無人可與倫比的痛苦。這段敘述相當長，其中講述了她喪夫失子被賊所劫的悲慘遭遇。她先嫁一北方人，按其夫國的風俗，婦人臨產要歸父母家。於是乘車與夫一道歸家。途中逢河水暴漲，不能得渡，遂宿岸邊。初夜時生下一男孩，有大毒蛇聞新血香，即來食血。先咬殺其奴，次殺其夫，又殺其拉車的牛馬。幾日後，水漸小，遂置大兒在岸邊，以手牽攬背負小兒，以

裙包著新產嬰孩銜在口中渡河。剛至一半，反視大兒被虎追逐，失聲叫
喚，嬰孩從口中掉落水中。急忙用手去探，背上小兒又失落水中。岸上大
兒，被虎所食。頓時心肝分裂，口吐熱血，到岸悶絕。時遇一人，認識她
的父母，向他探聽她父母的消息，被告知她家昨夜失火，家產盡燒，父母
俱亡。她聞言又昏絕，良久乃蘇。恰又碰上五百強盜來，殺死夥伴，將她
擄去作妻。叫她為賊守門，賊歸叫門，不能有任何耽誤。一天，她正在屋
內產兒，賊盜歸來，三喚而無人應，即翻牆而入，問清原由，把新產子殺
掉，令她吞吃。後來賊為官府捕捉腰斬，又將她與賊一起埋掉。有人貪她
身上的瓔珞珠寶，破塚取之。不久盜墓賊被捉，被殺掉，又將她與賊合
埋。埋之不固，夜被虎發掘，因而得從塚中逃出。出來後即投身佛門為比
丘尼，努力修習，乃得道果。

當華聲比丘尼說完她自己的故事後，敘述又轉入第三人稱，重敘五百
釋女的表現：「釋女聞之，心大歡喜，得法眼淨。」

這則佛教故事採用了故事套故事的敘述法，其中人稱的轉換完全是為
了勸誡的需要。華聲比丘尼的自述既加重了故事的悲劇性，又達到了說服
的目的，那五百釋女聽後就不再言說自己的痛苦，而甘心以華聲比丘尼為
榜樣，皈依佛門了。佛教義理中認為人生乃一大苦海，只有超脫世俗，依
從空門，才算解脫。華聲比丘尼的個人遭際正是這一義理的具體展示。

佛經中的寓言故事很多，魯迅曾說它的豐富「如大林深泉」。[15]佛經
寓言故事採用的又是另一種敘述法，它並不由說教者直接出面，而是靠故
事本身寓含的道理去感化人，讓人受到啟示。形成這種敘述角度，是因為
寓言這種文體本身來自民間，其中大多數就是民間故事，因此，它的說理
不是居高臨下的教訓，或作長者的訓斥，而取一種平等的態度講述，通過
幽默來顯示智慧和哲理，其中也將佛教義理鑲嵌在內。比如《雜譬喻經》
中「孔雀王」故事，就透過孔雀王之口來講述人不可為貪欲之念所迷癡
之理：

> 過去無數劫，爾時有孔雀王，從五百婦孔雀，相隨經歷諸山，
> 見青雀色大好，便舍五百婦追青雀。青雀但食甘露好果。
> 時國王夫人有疾，夜夢見孔雀王，窹則白王：「王當重募求
> 之。」王命射師：「有能得孔雀王來者，賜金百金，婦以女女之。」
> 諸射師分布諸山，見孔雀從一青雀，便以蜜麨處處塗樹。孔雀日日
> 為青雀取食，如是玩習。人便以蜜麨塗己身，孔雀便取蜜麨，人則
> 得之。語人言：「我以一山金相與，可舍我。」人言：「王與我金
> 與婦，足可自畢已。」

便持白王。孔雀白大王：「王重愛夫人，故相取。願乞水來咒之，與夫人飲澡浴，若不差者，相殺不晚。」王則與水令咒，授與夫人飲，病則除。宮中內外，諸有百病，皆因此水悉得除愈。國王人民，來取水者無央數。

孔雀白大王：「寧可木系我足，自在往來湖水中方咒，令民遠近自恣取水。」王言「大佳」，則引木入湖水中，自極制方咒之。人民飲水，聾盲視聽，跛傴皆伸。孔雀白大王：「國中諸惡病，悉得除愈，人民供養我，如天神無異，終無去心。大王可解我足，使得飛往來去，入湖水中，暝止此梁上宿。」

王則令解之。如是數月，於梁上大笑。王問曰：「汝何等笑？」答曰：「我笑天下有三癡，一曰我癡，二曰獵師癡，三曰王癡。我與五百婦相隨，舍追青雀，貪欲之意，為射獵者所得，是為我癡。射獵人我與一山金不取，言王當與己婦並金，是射獵者癡。王得神醫，王夫人太子，國中人民，諸有病者，悉得除愈，皆更端正。王既得神醫，而不守持，反縱放之，是為王癡。」孔雀便飛去。

佛告舍利弗：「時孔雀王者，我身是也。時國王，汝身是。時夫人者，今調達婦是。時獵師者，調達是也。」[16]

此寓言故事的敘述角色有兩個，一個是佛，一個是孔雀王，但二者實際上是統一的：佛在講述整個故事，而孔雀王是他的前身，這在故事的結尾點明了。而笑癡之理通過孔雀王之口說出來，這是佛要言說的理，只不過借孔雀王之口來言說，此則是寓言，即把理寓於動物故事之中。因此，此時的佛不是教訓，而是以講述自己的前身故事來說理，故採用寓言體。佛經之中的本生故事都採用這種敘述形式。故事之中前面的講述角色往往是第三人稱，而在最後又歸回到佛本身，點明是佛在講述自己的故事，於是整個故事又變成了第一人稱。人稱的轉換使敘述變得更有層次，亦更加深敘述印象。

宗教藝術利用戲劇表演的形式宣教輔教具有悠久的歷史傳統，從原始宗教藝術始，宗教藝術就與宗教儀式結合在一起，宗教儀式就具有表演的性質。起源於西元前8世紀的梵劇，是用印度古梵語寫作的戲劇，裡面就分角色進行表演，其中貫串著頌神與勸誡的內容。中國唐代的變文是一種說唱文學，也是一種具有表演性質的敘述體，角色之間的對話成為該種文體的獨特敘述功能，亦成為後世說唱文藝和戲曲劇本的慣常敘述方式與格局。

如《破魔變文》中敘述過魔王與佛鬥法敗下陣來以後，回宮怒氣衝衝，心情不悅。魔王的三個女兒忽見父王不樂，遂即向前向大王進策要去

誘惑佛祖，於是有了魔王與三個女兒的對唱：

女兒：近日恰似改形容，
何故憂其情不樂？
為複諸天象惱亂？
為複宮中有不安？
為複憂其國境事？
為複憂念諸女身？
惟願父王有慈湣，
如今為女說來由。父王：不是憂念諸女身，
汝等自然已成長。
也不憂其國境事，
天宮快樂更何憂。
吾緣淨飯悉達多，
近日已成於正覺。
叵耐見伊今出世，
應恐化盡我門徒。
若使教他教化時，
化盡門徒諸弟子。
我即如今設何計，
除滅不教出世聞。
於是三女遂即進步向前，諮白父王：瞿曇少小在深宮，
色境歡娛爭斷得？
況是後生身貌美，
正是貪歡逐樂時。
我今齊願下閻浮，
惱亂不教令證果。
必使見伊心退後，
不成無上大菩提。[17]

魔王聞說此計，非常高興，急令女兒們盡意打扮，配以管弦樂隊，前去誘惑佛祖。接著就是三個魔女接連出來誘惑世尊的場面：

第一女道：「世尊，世尊！人生在世，能得幾時？不作榮華，虛生過日。奴家美貌，實是無雙。不合自誇，人間少有。故來相

事，誓盡千年。不棄卑微，永共佛為琴瑟。」

　　女道：勸君莫證大菩提，

何必將心苦執迷？

我舍慈親來下界，

情願將身作夫妻。佛云：我今願證大菩提，

說法將心化群迷。

苦海之中為船筏，

阿誰要你做夫妻！

　　第二女道：「世尊！世尊！金輪王氏，帝王子孫。拋卻王位，獨在山中寂寞。我今來意，更無別心。欲擬伴在山中，掃地焚香取水。世尊不在之時，我解看家守舍。」女道：奴家愛著繡羅裳，

不薰沉麝自然香。

我舍慈親來下界，

誓將纖手掃金床。佛道：我今念念是無常，

何處少有不燒香。

佛座四禪本清淨，

阿誰要你掃金床！

　　第三女道：「世尊！世尊！奴家年幼，父母偏憐。端正無雙，聰明少有。帝釋梵王，頻來問訊。父母嫌伊門卑，不令教作新婦。我見世尊端正，又是淨飯王子，三端六藝並全，文武兩般雙備。是以拋卻父母，故來下界閻浮。不敢與佛為妻，情願長擎座具。」

　　女道：阿奴年身十五春，

恰似芙蓉出水濱。

帝釋梵王頻來問，

母親嫌卑不許人。

見君文武並皆全，

六藝三端又超群。

我舍慈親來下界，

不要將身作師僧。

佛道：汝今早合舍汝身，

只為從前障佛因。

火急速須歸上界，

更莫紛紜惱亂人。[18]

角色之間的對話分別代表了勸誡與反勸誡，但從整部作品來看，作者

是通過佛陀與魔女形象的塑造來諷勸世人，起到一種間接說服的傳教作用。因此，在宗教戲劇作品中，敘述者往往是通過人物遭際、命運的描述，規勸世俗之人從教信教。如目連救母的戲劇，就是一種道德勸誡劇，它通過目連母親犯了不齋僧、不信佛法之罪而被打入地獄以及目連為救母厄難設盂蘭齋供養十方大德眾僧的故事，宣傳了「孝」與博施濟眾等儒佛道德規範。目連戲的勸善性質自明代以來就被固定化、程序化。明代鄭之珍的《目連救母勸善戲文》就加進了許多勸誡內容，忠孝節義一應俱有，實際上成為宗教的應用劇。到清乾隆間，由張照主筆將目連劇改為《勸善金科》大戲，共十本，每本24出，共240出，在宮廷內演出。

　　劇中角色成為作者的代言人，用以表達作者的規箴意圖，這種敘述功能在一些宗教度脫劇中表現得更為明顯。如元雜劇《布袋和尚忍字記》寫布袋和尚度人，宣揚的是佛教的「忍字當頭」和因果報應思想。《月明和尚度柳翠》裡也充滿佛教色空虛幻與因果輪迴的思想，其中月明和尚幾度三番用佛語點化柳翠，帶有濃烈的勸誡性。勸誡的角色多半落在月明和尚一人身上，而柳翠只是一個襯墊角色，即她成為月明和尚的勸誡對象，同時也成為點化成功的範例，給觀眾樹立一個從佛向善的典範。元代的「神仙道化劇」也大多敷演一個簡單的飛升度脫故事，如《呂洞賓三醉岳陽樓》、《呂洞賓三度城南柳》、《呂洞賓度鐵拐李》、《馬丹陽三度任風子》等等，其宗教主旨在於勸說人擺脫名利韁繩的束縛，追求長生的仙佛生涯。其勸說之意一通過情節來完成，一通過劇中人物來實現。它們的敘述角度都是間接的。

　　宗教繪畫也常敘述故事，它也是一種間接敘述，敘述者通過畫面來傳教勸喻。新疆克孜爾千佛洞壁畫、敦煌莫高窟壁畫中的佛本生故事，如常見的《捨身飼虎》、《割肉貿鴿》、《佛說鹿馬經》、《馬王本生》、《兔王自焚供養仙人》等等，都含有勸善勸施捨行慈悲之意。戲劇與繪畫的敘說方式，突破了刻板式說教的局限性，敘述者往往隱退於形象的背後，使勸誡與宣教能起到潛移默化的作用。

四、預言與警示

　　宗教文學藝術常代上帝與神說話，給人們提出忠告與啟示，《聖經》當中專列《啟示錄》一章，並以之結尾。它的敘述角度稱得上是匠心獨運。

　　《啟示錄》的敘述者是約翰，他是耶穌基督派遣的使者，於是他成為神的代言人，又成為了末日與未來世界的見證人。在讀者和神預言的事件當中，他成為一座橋樑，一個特殊的預言傳達者。為了表示預言的真實性，約翰以一個見證者身分出現：

> 　　我約翰就是你們的弟兄，和你們在耶穌的患難、國度、忍耐裡一同有分，為神的道，並為給耶穌作的見證，曾在那名叫拔摩的海島上。當主日我被聖靈感動，聽見在我後面有大聲音如吹號，說：「你所看見的，當寫在書上，達與以佛所、士每拿、別迦摩、推雅推喇、撒狄、非拉鐵非、老底嘉，那七個教會。」
> 　　我轉過身來，要看是誰發聲與我說話……

　　於是，約翰看見了七個金燈檯以及燈檯中間的預言者：頭與髮皆白，眼目如同火焰，右手拿著七星的基督：

> 　　我一看見，就僕倒在他腳前，像死了一樣。他用右手按著我說：「不要懼怕，我是首先的，我是末後的，又是那存活的；我曾經死過，現在又活了，直活到永永遠遠；並且拿著死亡和陰間的鑰匙。所以你要把所看見的，和現在的事，並將來必成的事，都寫出來……」（《啟示錄·第一章》）

　　基督就命令約翰要分別寫信給七個教會，告訴他對他們的警示和未來的賞賜與懲處。之後，約翰又登上天國，在那裡承受著基督「將以後必成的事」指示給他。於是，他看到了種種神奇的預言。從第五章至第二十二章的第七節，都是他見到並通過他的口敘說出來的預言事件。其中包括羔羊開七印，七種號，七大奇跡和裝有最後七種災害的七碗，有上帝對罪惡塵世的最後審判，有末世的場面描述；大地震和海島群山的消失，等等。

　　從敘述學的角度看，第一章開篇的第三節是作者的總序，他以第三人稱的形式點明了《啟示錄》的來源，起到一種預敘功能。這很有點先鋒小

說的味道：

> 　　耶穌基督的啟示，就是神賜給他，叫他將必要快成的事指示他
> 的眾僕人。他就差遣使者，曉喻他的僕人約翰。
> 　　約翰便將神的道和耶穌基督的見證，凡自己所看見的，都證明
> 出來。念這書上預言的，和那些聽見又遵守其中所記載的，都是有
> 福的，因為日期近了。

　　下面則開始敘述約翰見到基督，遵基督之令把基督的啟示內容寫信告
訴七個教會，於是轉入約翰的自述。在這總序中，作者點出了三個人物：
神、基督、約翰。基督的啟示來源於神，約翰則將基督的啟示曉喻教會教
徒。而且，還點出約翰是基督啟示的見證人。更值得注意的是，作者似乎
又在代表上帝或基督發言，向世人發出警示：「念這書上預言的，和那些
聽見又遵守其中所記載的，都是有福的，因為日期近了。」這是以一種絕
對權威、不容置疑的口吻敘說的，他甚至於把讀到這些話的讀者也包括在
內，不僅預言他們有福，而且肯定地說這些預言是「必要快成的事」，是
真實的，「因為日期近了。」這種預敘是極有效果的，因為它在一開篇就
把基督的啟示推上了一個神聖而不可懷疑的地位，使所有讀者必須以一種
虔信的態度去讀後面的敘述內容。
　　在約翰以見證人的身分敘述完所有的預言與啟示以後，第二十二章的
第18～21節，敘述又回到了作者，他對基督的預言再一次地作出肯定，並
預期它的必將實現：

> 　　我向一切聽見這書上預言的作見證，若有人在這預言上加添什
> 麼，神必將寫在這書上的災禍加在他身上；這書上的預言，若有人
> 刪去什麼，神必從這書上所寫的生命樹和聖城，刪去他的分。
> 　　證明這事的說：「是了。我必快來。」阿門！主耶穌啊，我願
> 你來！
> 　　願主耶穌的恩惠常與眾聖徒同在。阿門。

　　在此段裡，「我」不再是約翰，而是作者，是作者代上帝立言。「證
明這事的」指基督，作者代基督說：「是了。我必快來」，這與開篇的
「因為日期近了」遙相呼應，構成了整個敘述的圓環。
　　我們再次回到《啟示錄》的敘述者問題上，那就是為什麼作者不直接
敘述啟示錄的內容，而要引進另一個敘述者約翰呢？根據上述的分析我們

大致已瞭解到了作者的意圖。因為作者是在代上帝說話，為了加強上帝預言的權威性與真實性，他引進了一個預言的傳達者與見證人。這就是作者敘述上玩的一次敘述圈套。

《馬太福音》中耶穌的山上寶訓，實際上也是一種預言，而不僅僅是一種勸誡，因為他是以一種神聖的預見式的口吻言說的，如：

> 虛心的人有福了！因為天國是他們的。哀慟的人有福了！因為他們必得安慰。溫柔的人有福了！因為他們必承受地土。饑渴慕義的人有福了！因為他們必得飽足。
>
> 憐恤的人有福了！因為他們必得見神。使人和睦的人有福了！因為他們必稱為神的兒子。
>
> 為義受逼迫的人有福了！因為天國是他們的。
>
> 人若因我辱罵你們，逼迫你們，捏造各樣壞話譭謗你們，你們就有福了！應當歡喜快樂！

這是通過耶穌的口直接說出來的。為了證明耶穌具有先知的能力，《馬太福音》中還描寫了耶穌預知道了自己的死期以及將要出賣他的人猶大。第二十六章就描寫這件事。全部敘述則是運用第三人稱，以表現耶穌具有神跡和先知的能量。

注釋

1. 譯文引自黃典誠：《詩經通釋新銓》，華東師大出版社1992年版，第451頁。

2. 《中國佛教思想資料選編》，第一卷，中華書局1981年版，第66～67頁。

3、4.《廣弘明集》卷15，上海古籍出版社1991年版影印本。

5. 勒蘭德‧萊肯：《聖經文學》，徐鐘等譯，春風文藝出版社1988年版，第165頁。

6、7、8.奧古斯丁：《懺悔錄》，商務印書館1963年版，第49、189～191、209～210頁。

9. 引號中文字見《詩篇》第67首第16節；聖‧奧古斯丁：《懺悔錄》，第163頁。

10.引號中的比喻見《詩篇》第4首第8節；聖‧奧古斯丁：《懺悔錄》，第168頁。

11.引號中文字見《舊約‧雅歌》第1章第3節；聖‧奧古斯丁：《懺悔錄》，第171頁。

12、13.《廣弘明集》卷第28，上海古籍出版社1991年版影印本。

14.《經律異相》，上海古籍出版社1988年影印本，第37～38頁。

15 魯迅：《集外集‧癡題記》。

16.《佛經故事選》，重慶出版社1985年版，第67～68頁。

17、18. 周紹良主編：《敦煌文學作品選》，中華書局1987年版，第146～148、150～152頁。

第十章
宗教藝術的傳達媒體

一個偉大的藝術家在選用媒介的時候，並不把它看成外在的、無足
輕重的質料。文字、色彩、線條、空間形式、圖案和音響等等對他
來說都不僅是再造的技術手段，而是必要條件，是進行創造藝術過
程本身的本質要素。

<div align="right">——凱西爾：《語言與藝術》</div>

巫師有一整套的工具，包括假面、化裝、棍棒和符咒、巫術油膏
（magic ointment）、響板等。而禮儀的活動，說、唱、舞蹈都被用
來保證巫術的成功。

<div align="right">——湯瑪斯·芒羅：《藝術的發展及其他文化史的理論》</div>

　　從宗教藝術的起源與發展歷史的考察中我們已經清晰地看到，原始宗
教在許多場合下都是通過各種藝術活動，如舞蹈、戲劇、詩歌、繪畫或造
型藝術等表達出來的。後來的人為宗教在利用藝術活動來傳達宗教意識方
面就變得更為自覺，也更有技巧性。宗教的儀式在很大程度上表現為一種
宗教藝術活動，其傳達媒體並不僅僅是一種手段與工具，它同時也被賦予
了某種神祕意義和象徵意義，表現出一定的宗教內涵。若按照貝爾「有意
味的形式」的說法，宗教藝術的傳達媒體則體現得更為突出。一幡祭旗，
一陣法鼓，一聲牛角號音，一串含混不清的咒語，無不揭櫫了某種神性的
意味。形式即內容，媒體含神理，在宗教藝術領域內傳達媒體所具有的地
位是相當特殊，也十分重要的。

一、語詞的魔力

　　用於宗教祭祀藝術中的語言具有非凡的力量，它與宗教行為相結合就體現與代表了神的聲音。宗教藝術的語言除少數帶有詭祕性以外，大多數還是普通語言，但是「它在它所要表達的東西（存在和意義的終極）的強力之下被改變了」。[1]它不僅被賦予了超現實的魔力，而且具有了創造性能，它往往可以驅動某種語言場以開啟某種神祕的力量。在原始宗教藝術中，咒語、禱詞、祭辭等都是強有力的表達工具，原始人相信通過自己的語言尤其是祭師的語言力量，可以控制自然災害，或躲避其他的傷害，如瘟疫等等，也可以控制他們的生產行為和生產對象。《禮記·郊特牲》載：

> 伊耆氏始為蠟，蠟也者，索也。歲十二月合聚萬物而索饗之也⋯⋯
> 曰：「土反其宅，水歸其壑，昆蟲毋作，草木歸其澤。」

　　「蠟」是一種宗教祭祀儀式，這段蠟辭實際上是農耕時代人們祈求豐年的巫術咒語，也是宗教性詩歌。這種祭禮在十二月舉行，是農事結束時的祭神禮，人們向神獻上祭品犒勞神，討好神。法國學者格拉耐甚至認為「這個祭禮又恰好如同用休息來犒勞人們的勞動一樣，具有讓疲於生產的事物得到休息的功能」。[2]當然，這其中討好的口氣是主要的，但控制與禁止的語氣也摻雜當中，如昆蟲在冬天裡自然會閉藏，「毋作」只能是針對第二年說的。《禮記·郊特牲》載的另一組咒語，其對生產對象的控制則更明顯，其咒語云：「從天來者，從地出者，從四方來者，皆罹吾網！」這是很典型的一組狩獵咒語，原始初民希望通過這種咒語去獲取獵物。殷墟卜辭有巫與卜雨的記載，《周禮·司巫》云：「若國大旱，則帥巫而舞雩。」「雩」是祈雨歌舞，一邊跳舞一邊發出「呼雨」的命令。「雩」通於「籲」，就是巫師「籲嗟」而「呼雨」。巫師發出的歌辭也許只是一個字：「雨！雨！雨啊——雨！」這歌辭是咒語，是祈求，也是命令。這種求雨的咒詞到了有文字的時代，就發展成為了祭詞和表文，它往往帶有驅邪禳災的作用。如黔東儺壇上的巫師，在天旱求雨時念如下的表文：

> 禾苗茂盛，必賴雨露之頻施；喜谷告成，惟憑甘露之作。茲值
> 仲夏初臨，到處旱魃之興，星見蒼龍，未獲商羊之舞。禾苗已槁，
> 徒勞之功，庚癸之乎，心無扶收之慶，萬物盡至凋零，群黎盡皆

翹首，願神威浩蕩，聖德汪洋，滂沱早降，潤田既槁之苗，凡民沾恩。[3]

在桂西壯鄉，有一種祭「鬼王」的儺戲。在祭祀活動中，要演出提線木偶戲，以達到驅邪逐疫的目的。

木偶戲開場前，常以木偶「鬼王」踩台。在鞭炮聲和鬧場鑼鼓聲中，「鬼王」執戈上場，念一段咒語：

金鼓一響，保你士農工商，千祥古慶。

銅鑼一鳴，任你魑魅魍魎，百邪盡逃。

若有妖魔鬼怪，騷亂凡聖，限你今夜三更時分，趕快潛逃。我手拿利戈，指天天開，指地地裂，指人人生，指鬼鬼滅。四碗清水，化作東洋大海，化為萬丈龍潭，九龍歸洞。左五裡聽著，右五裡聽著，前五裡聽著，後五裡聽著，中五裡聽著，五五二十五裡，人准通過，鬼不准行。[4]

這出自「鬼王」的咒詞，帶有了強烈的禁令色彩，它創造了一種戲劇空間，同時也魔力般地為觀眾創造了一種心理空間。

在民間，祭詞與咒語幾乎滲透在生活的各個方面。發生火災要祭灶神，驅除牛馬瘟疫要念贖牛、馬魂經，小孩晚上夜驚哭喊，要在村頭的樹上或牆上貼出咒詞，云：「天黃黃，地黃黃，鬼驚我家小兒郎。過往行人念一遍，小兒魂魄就回還。」小時候我在上學的路上經常會看到寫有這種咒語的紅紙片貼於房宅牆上或村頭大樹上。巫師治療瘡疖也依靠咒語。黔東儺壇巫師為人治瘡癤，要手舞足蹈地對著患者的瘡癤吟唱咒語並用手勢比劃，其咒語曰：「神筆揚揚，上奏天堂，咒詞既出，萬病根除。」哈薩克族巫師「巴克西」在為人治病時，也念咒語：

細小細小細小的蟲，

落在芨芨草上的小小蟲，

像烏鴉一樣的小黑蟲，

落在皇帝頭上的小小蟲，

你的草原被人占去了，

你的冬窩子起了大火，

黑頭小蟲出來吧，

快快從病人身上出來吧！

　　雜在儀式中的咒語，大都以歌的形式出現，可以吟唱，有的類似戲劇
獨白，念起來也朗朗上口。咒語往往成為儀式中的組成部分，是儀式的解
釋與補充。又由於咒語往往陪伴有歌舞，從而使宗教儀式帶上藝術性。

　　咒語體現神聖的力量，往往又跟念誦神的名字相聯繫。凱西爾曾說：
「在神話思想中，神的名字乃是神的本性的一個組成部分。如果不能用神
的真正名字來稱呼它，那麼符咒與祈禱都是無效的。」[5]在薩滿的跳神活
動中，薩滿總要全身披掛上場，口念祝歌，祈禱請神。尤其在治病請神儀
式中，要呼喚許多神的名字。他通過呼喚神進入神祕天國，獲得力量，並
且把神請到，這便是薩滿進入「迷狂」時的昏昏迷迷的狀態。雲南白族巫
師為人治好病後，還要酬謝神。酬神時同樣要唱「請神詞」，要把上下四
方、五百神王和各處本主都請來享受祭品，其詞如下：

地綠綠來天荒荒，
小巫有請眾菩薩。
上請玉皇張大帝，
下請土地雙。
太上老君上首座，
還有帝君叫文昌。
大羅神仙一齊請，
一位也不差。
日神雨神和龍神，
五百神王請到家，
文武財神都要請，
坐得滿當當。
十殿閻王都請到，
本主爺爺來增光，
閒神野鬼也要請，
痘神小姑娘，
四海龍王也來到，
牛王馬王羊娘娘，
日遊夜遊兩道神，
一齊請到家。
五道神來六爺爺，
山神樹神石大王，
瘟神牽著黑煞神，

也來增個光。

……

酬神謝神要誠心，

才得保平安。[6]

　　白族人有所謂「酬神謝神神滿堂」的說法，認為只有誠心酬神，才能得到神的佑護，所以酬神時也須像請神時一樣，把神的名字一一叫到，否則會冒犯神靈，下次再請就不靈了。貴州農村的「衝儺」戲，首先也要開壇禮請神兵的到來，整個過程無非是請神、降神、送神。請神時，神的名字不但在「發文」時要大聲念出，而且還讓戴有面具的「神」登臺表演。在神話小說《西遊記》中，孫悟空要行使颺風、布雲、打雷、下雨的法術時，也要呼喚神的名字，才可把各路神請來作幫手。

　　神的名字的神聖來自於原始人對「名稱」或「命名」的魔力信仰。「命名」也是語言巫術的重要組成部分。在一些原始民族中，名字與人有著某種實在的、肉體上的和精神上的聯繫。因此，原始民族中的人，不讓外人尤其是敵人知道他祕密的名字，否則仇人會對他施展魔力。澳洲的土著就有這類對他人名字施展法力的巫術。當他想用歌聲去殺死另一個人時，他把自己先孤立起來。他離開人群，住到一個與外界隔絕的灌木叢中，然後在地上挖個小坑，在裡面燃上小火，圍著火坑放一些雕有敵人的形象的樹皮畫，再在這些樹皮畫上放上一隻蜥蜴，然後刺破自己的前臂，讓自己的鮮血滴在蜥蜴身上，並不斷地呼喚敵人的名字。在進行一些咒詞之後，用木片製成的武器刺進蜥蜴體內，直到它死去，再搗碎扔進火坑，在火坑上蓋上沙土。做完這些後，他相信他的敵人必死無疑。[7]《西遊記》當中，孫悟空被持魔瓶的妖魔叫了名字，他用假名「者行孫」應聲答應也進入了魔瓶，就是這一古老巫術信仰的遺存。在廣東、廣西、貴州、雲南地區的農村，都有讓剛生下來的體弱的嬰兒認一株樹為父親，或把小孩取名為「狗」、「牛」等賤名，以為這樣可以以「名」消患，保證小孩健康成長。偉人毛澤東小時候父母也為他拜岩石為「乾娘」，並為他取名為「石山」。[8]雲南傈僳族在給小孩命名之後，要用蘸了雞血的棉紙掛在新砍的錐栗樹枝上，把樹枝撐在屋簷下，表示取了這樣的好名，將來可以撐家立業，同時還要念誦這樣的祝詞：

　　　　取這樣的好名，你就不會生病，一輩子都有好運氣。養牛養得大牯牛，養豬養得大肥豬，下田幹活莊稼長得好，出門做生意賺錢發財，就是平時走路也不會踢著腳。[9]

在《聖經・創世記》中，我們還看到語言被上帝使用時所產生的巨大
魔力。上帝說「要有光」，就有了光，於是天地區分了光明與黑暗。上
帝說「諸水之間要有空氣，將水分為上下」，於是就有了空氣，有了天，
有了晚上和早晨，等等。上帝還親自用地上的塵土造人，並為他取名為亞
當。上帝還用土造成野地裡的各樣走獸和空中各樣飛鳥，又把它們帶到人
那裡，讓人們去稱呼它們。人怎麼叫那些動物，那就成為了它的名字。按
《聖經》的說法，是上帝用語言創造了世界。語言的神聖和創造力在《聖
經》文學中得到了充分的重視。摩西到山頂會見上帝體現了上帝對人的道
德規範，也揭示出了上帝語言與「名」的神聖。《啟示錄》則更是如此。
正如C.S.路易斯所指出的那樣：「在《聖經》的絕大部分章節中，任何事
情都是以『上帝說』這種方式來或明或暗、或隱或現地加以介紹的。」[10]
所以，《聖經》被視為上帝的真理，是神聖語言的典範。在西方一些國家
裡，總統宣誓就職也要右手舉起，掌心向前，左手扶在另一種神聖的語言
——《聖經》上。

語言在祈禱中的地位更是神聖與具有魔力的。在古代印度，婆羅門教
的祭司認為在背誦吠陀經典中的梵文詩歌時必須一點不走樣的背誦，連
語調也不可改變。若是把這種詩歌譯為其他語言，原來的語調便會蕩然無
存，再用於祈禱就會失去力量，失去作用。佛教在早期的傳播中，因無經
典記載，依靠口傳，也要求原封不動的依照佛祖最初的口氣背誦。《波斯
古經・神歌》中記載光明正義之神阿胡拉・瑪茲達與黑暗邪惡之神安格
拉・曼紐之間進行了一場戰爭，戰爭中，以阿胡拉・瑪茲達念誦《禱文》
取得勝利：

> 他念誦了二十一字禱文……這段禱文念到三分之一：安格拉・曼紐
> 蜷縮一團，驚恐不已；念到三分之二：安格拉・曼紐跪伏於地；全
> 部念完：安格拉・曼紐已魂不附體，無力詛咒阿胡拉・瑪茲達所造
> 之物。此後逾三千餘年，安格拉・曼紐盡魂不守舍，一直處於此等
> 境地。[11]

祈禱的作用是如此之大，可見，宗教藝術中的語言被看作是可以釋放
出神所固有的全部意志和能量的。在貴州苗族地區，對於祭神所用的巫詞
是不敢隨便唱的。苗族青年在唱大歌時，要避免這類「盡是典故」、「盡
是神詞」的歌，如《洪水滔天》這類講述歷史的神話只能在巫祭時才能由
巫師唱。一般唱歌的青年勸對方：「你年紀輕輕/我年紀輕輕/你也說不透
/我也分不清/留下這一路/留給那鬼師/他喊鬼才應/他送鬼才走/留下這一

路/切莫去唱它。」據說，唱了這類大歌，不請鬼自來，送鬼鬼不走，會惹出許多麻煩來的。[12]巫詞代表著與神鬼溝通的橋樑，故是神聖的，不敢亂唱的。

　　祈禱通過特殊的語調還可強化語言的力量。基督教文學中的禱文，前有讚歎，後有祈求，最後以高呼「阿門」（「但願如此」之意）為結束。「阿門」的語調區別於其他語言聲調，從而強化了祈禱所表達的願望和祈禱者內心的感情。就外人而言，他或許無法聽清祈禱的所有內容，但只就一聲「阿門」，也能感受到那語言的迴腸盪氣，似乎全部的祈禱就落在那最後的一聲呼喊上。佛教誦經時要念誦「南無阿彌陀佛」，密宗更有祕密的咒語及其語調。

　　祈禱常常運用重複和對立的句式來增加祈求的份量和語言的效力，比如下面這篇被認為是祈禱名篇的禱文：

>　　主啊，讓我成為你實現和平的工具。
>　　哪裡有仇恨，就讓我播種愛戴，
>　　哪裡有傷害，就讓我播種寬恕，
>　　哪裡有黑暗，就讓我播種光明，
>　　哪裡有悲哀，就讓我播種歡樂，
>　　哪裡有懷疑，就讓我播種信任，
>　　哪裡有絕望，就讓我播種希望。
>
>　　神明的主啊，
>　　我所向你祈求的
>　　不是得到安慰、被人理解、獲得愛戴，
>　　而是給予安慰、理解眾生、去愛他人。
>　　因為
>　　正是在給予中得到給予，
>　　正是在寬恕中得到寬恕，
>　　正是在死亡中得到永生。[13]

　　這段禱文充滿著對立，在對立中突出了作者的真正願望，重複的表述又是為了表現一種激情，一種渴求，祈禱由此而被看作更易於被上帝接納。在傣族地區的新婚儀式中，當新婚夫婦向筵席上的老人下跪請安時，老人就為他們唱「祝福歌」：

哦──
讓我的祝福
傳進男女老少的耳朵
讓摩弄的卜卦
變成一支好聽的歌
永遠脫離災難
永遠躲過不幸
老虎豹子不要傷人
烈火洪水不來降禍
要說吉祥的時辰啊
就是我們選擇的今天
今天，天神撒下了穀種
今天，仙女撒下了花粉
……
今天，斑鳩逃脫了火線
今天，白兔躲過了龍口
今天，獵手交上了好運
今天，大象走出森林跳舞
……[14]

　　這「祝福歌」也是吉祥的祈禱，它一口氣唱出許多吉祥的句子，也是以重複來達到祈福的效果。像這類重複的禱文在各民族的宗教儀式中都可以見到。

　　語言在佈道藝術中更能顯示出它的魅力。好的佈道人有了好的佈道文，往往就能把教堂內的聽眾緊緊抓住，創造出一種神聖肅穆的氣氛。英國17世紀的牧師約翰・鄧恩（John Donne，1572～1631）曾擔任過聖保羅大教堂教長，他所寫的佈道文由於語言優美，文學性強，而得到聽眾的喜愛。他的繼任者彌爾曼教長（Dean Milman，1791～1868）曾提到過鄧恩所寫的佈道文對聽眾的吸引力：

　　　　今天，當一位教長翻開鄧恩的厚厚的幾冊對開的佈道文的時候，每篇佈道文都長達好幾頁，很難想像大教堂裡或保羅十字架前一大片聽眾不僅耐心地聽講，而且完全被吸引住了，注意力不鬆懈，甚至懷著喜悅和陶醉……這聽眾又是什麼人呢？老百姓，一直到最低層的老百姓，也有那高度思考時代裡的最有學問、最有教養的人。他

們坐在那裡，甚至站在那兒，全神貫注，一動不動，只能聽到他們自己發出的讚歎聲，有時還流下壓抑不住的眼淚。[15]

楊周翰先生的《十七世紀英國文學》曾分析過鄧恩的一篇佈道文，它是鄧恩《佈道文集》中標號為72的作品。它的題目是《馬太福音》第四章的18～20節，記耶穌在加利利海邊看見兩個打魚人──彼得和安得烈兄弟在海上撒網，耶穌對他們說：「來跟從我，我要叫你們得人如得魚一樣。」他們立刻舍了網，跟從了他。鄧恩依此佈道，寫下了一篇非常漂亮的佈道文，引發出世界是海，福音書是網，傳播福音的使徒就是漁人，他們用「網」去「捕獲」或拯救人類這樣的道理。鄧恩的佈道文在充分調動語言的形象性和表現力方面是做得十分成功的。從下面所引的一段文字裡我們會感受到這一點：

在許多方面世界像海，世界就是海，因為世界上有風暴；每個人（每個人也是世界）都感覺到這一點。其次，它的平靜並不意味它淺，它在平靜的時候和在有風暴的時候一樣深，一樣汪洋；在平靜的、令人高興的幸運時刻，在一帆風順當中和在咆哮的風浪中、逆境中一樣，我們都會淹死，無可挽回地淹死；所以說，世界是海。世界是海，因為它沒有底，深不可測，無窮無盡，發現不完。世界的居心，世界的脾氣是超乎我們的料想的；但是，另一方面，我們又可以肯定海是有底的，我們可以肯定海是有邊的，海是不可能超越這條邊的；世界上最大的人物的力量，世界上最幸福的人的生命，也不可能超越上帝給他們安排的界限；所以說，世界是海。世界是海，因為它有落潮漲潮，誰也不知道落潮漲潮的真正原因。人人的身體裡面都有變化（如生病），他們的產業也起變化（如變窮了），他們的頭腦也起變化（如悲傷），為什麼會發生這些變化（生病、變窮、悲傷），他們自己也納罕，原因被包裹起來了，完全是上帝的意圖和他的裁決，連發生這樣的變化的人們自己也蒙在鼓裡；所以說，世界是海。世界是海，因為海裡有足夠的水給全世界的人喝，但是這種水不能解渴。世界上有足夠的條件可以滿足人們天性的需要，我們的欲望也隨著條件的多樣化而增漲、擴張，我們雖然在處處是水的大海上航行，但是我們缺水；所以說，世界是海。世界是海，如果我們考慮到它的居民的話。在海裡，大魚吃小魚；世界上的人也是這樣。魚滾了一身污泥，魚沒有手可以把身體擦乾淨，必須靠水流，世界上的人也一樣，他們在世界上犯了罪，

沒有辦法把自己擦乾淨，只有等到聖靈把懺悔的水吊上來，給水祝了福，才能把他們洗淨，產生這善果。[16]

之所以引這麼長一段文字，是為了讓讀者對鄧恩的語言藝術有一個相對完整的瞭解。此段文字，從五個層次逐一地闡述了我們這個世界在許多方面像海的道理，同時把人必須跟隨上帝，聽從上帝，並等待聖靈給人們洗刷罪過的教理講述得非常透徹。行文中運用了不少比喻，逐層推論，具有很強的說服力與藝術感染力。優秀的口頭佈道牧師往往就是一名傑出的演說家。他們吸收並運用演說的藝術技巧，使宗教聖言的宣傳真正變成為宗教藝術。佈道者運用抑揚頓挫的語調，配之以相應的各種手勢與面部表情，適時地把握著演說的節奏，調動起聽眾的情緒，能使聽眾隨他一起喜怒哀樂，其演說簡直就是一場即興表演的獨幕戲劇。美國西部著名牧師彼得·卡特賴特的演講就是這樣的即興表演：

他的聲音洪亮，音質優美，在寧靜的夜空中，嗡嗡作響，像是一陣陣驚雷滾過……最初的十分鐘是一段平淡無奇的開場白；隨後，他的臉色驟然轉紅，兩眼炯炯生神，手舞足蹈，虎虎生氣，像是火炬那熊熊的火苗，臉上表現出一股不可模仿的幽默；演說的氣勢亦隨之而轉，洋洋灑灑，幽默滑稽，宛如山洪暴發，飛瀉而出。他那犀利的眼神，伴著尖銳的嘲弄，風趣的語言，雙關的語義，以及令人捧腹的奇聞軼事，像冰雹一樣紛然而至，讓人眼花繚亂，目不暇接，引得聽眾哄然失笑……他就這樣滔滔不絕地描述了罪者的愚蠢，然後他話鋒漸轉，給人一種山雨未來風滿樓之感。他臉上那幽默滑稽的神色不見了，聲音漸轉認真，繼而嚴肅，最後化作悲聲，疾首哭號；他的雙眼，失去了其柔和的神采，淚水宛如山泉一般，汩汩而流。那情那景，實在是難以形容。他詳述了地獄種種可怖的苦難，直聽得每個人不寒而慄，雙眼朝下，盯著地面，似乎腳下的實地就要轟然而裂，張開那深不可測冒著烈焰的大口……隨後，他話題再轉，描繪正人君子死後的歡樂——他的信念，他的希望，他那飛天的欣喜，還有那些前來護送他靈魂歸天的美貌天使——他說得是那樣自信、那樣有力，所有人都不由得順著他那高揚的手指，踮著腳朝天空眺望，宛如準備歡呼天使們的現身。然後，隨著他呼籲懺悔者們到祭壇前面來公開懺悔，立刻有五百餘人跑上前來，其中有許多人在這以前還是根本不信教的……[17]

　　從上面的記述中我們看到，佈道作為宗教藝術形式之一，在運用語言這一媒介方面是頗富成效與經驗的。優秀的佈道文往往具有長久的藝術生命力。

二、面具與雕像的神性

　　面具的起源可追溯至人類社會的舊石器時代。在15000年以前的法國拉斯科洞穴壁畫中，就畫有一位頭戴由馴鹿角製成的頭盔的巫師，被後人稱為「鹿角巫師」（圖一）。同一洞穴中的另一幅著名岩畫裡，在一群紛亂的動物形象中，又有一位手持樂弓，戴著動物面具正在演奏的巫師（圖二）。在塔加洞穴岩畫中，還發現有帶著羚羊面具的人形（圖三）。圖一鹿角巫師圖二？持弓樂師圖三？戴羚羊面具的舞者在阿爾塔米拉洞穴岩畫中，也有舉臂而戴面具的人像。這些岩畫形象，一方面是摹仿動物，以便為了更好地狩獵；另一方面則是為了巫術的目的，岩畫中的巫師形象顯然是在舉行某種祭禮。中國的原始民族也有與圖騰相關的面具藝術，如《尚書·堯典》記載舜帝時的原始歌舞中也有化裝成百獸的圖騰舞蹈。「帝曰：『夔，命女典樂，教胄子，直而溫，寬而栗，剛而無虐，簡而不傲。詩言志，歌永言，聲依永，律和聲，八音克諧，無相奪倫，神人以和。』夔曰：『於！予擊石拊石，百獸率舞。』」這種戴百獸面具的圖騰舞蹈有其宗教的意義，其目的是溝通神人之間的關係，達到「神人以和」的精神平衡。殷周時期，面具更多的用於驅逐疫鬼的祭祀儀式，稱儺或大儺。《周禮·夏官·方相氏》云：

> 方相氏掌蒙熊皮，黃金四目，玄衣朱裳，執戈揚盾，帥百隸而時儺，以索室毆疫。大喪，先柩；及墓，入壙，以戈擊四隅，毆方良。

圖一　鹿角巫師　　　圖二　持弓樂師　　　圖三　戴羚羊面具的舞者

「黃金四目」是面具，方相氏這一儺儀的執行者就率領群隸到屋舍內驅逐鬼疫。另外，在重大的喪葬儀式中，它也要走在棺柩前面，嚇走惡鬼，為其魂引道。在柩將下墓坑時，要執戈擊墓坑四角，驅逐危害亡魂的鬼怪「方良」。

面具有摹仿動物的表演作用，也有代表鬼神驅邪禳災的作用，按弗洛依德與列維—斯特勞斯的看法，在圖騰民族中面具還有防止亂倫的功效。面具可以區別出不同的圖騰，它是實現外婚的工具。在中國一些少數民族創世神話中，面具的使用似乎也包含這樣的含義。如西南少數民族的洪水神話中，逃脫了洪水災難的兄妹，在神的說服下最後不得不結合，他們交合時就使用棕扇或葉子來遮面。棕扇或葉子其實也是變相的面具，它使兄妹的身分改變了，顯示了族外婚的意義。哈尼族保留的「苦紮紮」節，那選出來的健壯男青年稱為「男神」，他出現在村裡時全身赤裸，而頭戴棕皮面具。這個棕皮面具極為簡單，就是一葉棕片，上挖兩洞，露出眼睛，最多在上面胡亂畫上幾筆，用繩子紮於頭部即可。村莊裡的少女見此「男神」，要對他擠擠擦擦，表示親昵愛撫。當兆示生育的器官顯示吉象，村人立發一片歡呼，表示村寨將人畜興旺，幸福吉祥。[18]這種「苦紮紮」節，無疑也還保留有原始宗教神話的痕跡。

不同的民族文化有不同的面具，其面具的造型與演變也呈現不同的方式。但面具作為宗教儀式中的工具，作為宗教藝術的一種形式，有一點卻是各個民族都具備的，那就是它的神性。

面具就是神本身，它在使用面具的原始民族的信仰者那裡具有神性。貴州德江地區的儺戲表演者信奉：「戴上臉殼是神，放下臉殼是人。」他們在演出儺戲時，都要由掌壇師搬請面具，每請一個面具就用酒相敬，並念一段禱詞。貴州安順地區的地戲面具，要在演出的第一天去廟裡祭祀才可取出。面具一旦從廟堂裡請出，就意味著神祇已經降臨儺壇。「由於面具是當作神的化身，是神面，因此，在演員演出插戲、雜戲（世俗戲）前，要點水畫符、參神，叫『藏魂』」。[19]儺戲演完後，還要以儀式封存面具，平時不准隨便搬用，甚至不能輕易讓人接觸。貴州威寧演儺戲「撮太吉」的面具，都放在戶外固定的山洞裡，平時絕對不許亂動。[20]儺面具也不能租給別人用，否則要受神的懲罰。[21]民間常常有這樣的傳說，說是有小孩不懂這一規矩，覺得臉殼好玩，就戴上了，結果戴上後就揭不下來了。請了巫師行了請神謝神的儀式，才將臉殼揭下來。在美洲，斯考希（Sxoaxi）面具也是不能隨便動的。「人們都相信，任何篡奪了面具的人都將滿臉長瘡。一個丑角參加了舞蹈，他戴的面具一半紅一半黑，嘴是歪的，長著亂糟糟的頭髮。旁觀者不應該一見到他就笑，否則將會遭受身體

或呼吸系統的潰瘍的折磨。」[22]

面具的神性當然是宗教信仰者賦予給它的。然而，這種神性一旦被固定，被認可，它反過來又規範著人們尤其是戴面具表演者的行為。巫師是通神的，他自然可以戴面具。而一般的人一旦經過一定的儀式戴上面具，也就意味著他也可充當人與神之間進行聯繫與交流的角色，他的身分也因此而得到改變。面具是一種「有意味的形式」，人一旦戴上它，就意味著獲得一種神權，一種話語權。因此，面具會掩蓋掉原來的「自我」，而使人的身分乃至心理特性都發生變化。電影《蘭陵王》中有一情節，寫蘭陵王戴上面具即發狂了，並且曾經要強暴他的母親，最後是母親的血才使其重新成為人們所愛戴的蘭陵王。這便是根據面具的特性來塑造人物的一種體現。若干世紀以來，面具從來就被賦予超自然的威力，成為另外一種靈魂的載體。理查‧M‧道森說：「假面具不但改變了假面舞者的外貌，同時還改變了他的心理特性。一位在魔鬼樂隊中扮演魔王的假面舞者形容他化裝時的感覺時這樣說：『當我該拿起面具的時候，當我把面具戴上的時候，我完全變成了另一個人。我不再感到自己是人。我面前見到的都是魔鬼！真的魔鬼！』」[23]又說：「為奧圖茲科人民降福和治病的布埃爾塔聖母神像身上，把彬彬有禮的青年變成醜怪物的面具，以及千里達的假面舞者，都顯示出這種神奇的力量。他們聲稱一戴上面具就覺得渾身是勁，變成了另外的人。」[24]貴州思南、德江儺戲表演中有七八十歲的巫師參加，他們在戴上面具後，精神異常亢奮，動作靈敏大異於平常。「在儺儀和儺戲中，戴上面具的扮演者，在一些場合他們確實進入角色，還會處於『迷狂』狀態，將自己和面具所象徵的角色及有關內涵水乳交融於心身。」[25]瑤族的師男度戒，睡陰床時把面具蓋住臉部，就可進入昏睡的「通神」狀態。[26]因此，面具是通神的，可以激發宗教藝術創造者的宗教情感與藝術創造力。在宗教性戲劇、宗教祭祀舞蹈乃至於後來由宗教祭祀舞蹈演化為民間節日的歌舞中，面具都可傳達某種神奇的魔力，成為神的替換品和靈魂的依附物，同時也成為人神之間聯繫與溝通的媒介。

面具當中還有一種多層面具，它可以通過面具一層與二層的伸縮或掀起，使「神」的身分發生轉換。顧樂真先生曾介紹一枚名為「令公」的三層面具。[27]貴州也存在有三面面具，巫師們稱為山（三）大王，整體形態像龍頭，其左右劍鬢下各有一小人頭面像。[28]在《山海經》中，有神的形態是「鳥身而龍首」，可能也是一個同時戴有龍頭和鳥頭面具的神形。日本珍藏有兩枚可變面具，都由三截組成，每兩截之間皆可拉開，從而帶來變化。其中一枚鬼面具中還藏有三個小鬼面，拉開後，這三個小鬼面才能顯露出來。[29]這種多層面具使用於宗教表演藝術中，既可使扮演者靈活扮

演多種「神」的角色，同時又可以傳達出法力無邊的意義。面具作為一種媒體，在宗教藝術中呈現出複雜多樣的宗教涵義，其神性的特質得到固定與強化，在宗教藝術中扮演著重要的角色。

在宗教表演藝術之中，面具還不僅僅是神本身，尤其在宗教祭祀儀式演化為一種還帶有一些宗教意義的民俗藝術以後，面具就慢慢變成了道具。作為道具，它成了既似神又似人的器物。在民間的娛樂藝術，同時也是帶有宗教意義的戲劇表演中，它既具神的神祕與威嚴，又具人的世俗與滑稽。此時，它起著既娛神又娛人的作用，可以在除宣傳某些宗教道理之外又給觀眾帶來精神的愉悅和審美的快樂。於是，過去作為聖物的面具便逐漸轉化為戲劇的「道具」，成為「亦神亦人」的「戲具」。在貴州的儺戲、廣西的師公戲等宗教性藝術中，面具就具有雙重功能：正式演出前舉行祭祀儀式時面具代表神，是神靈的符號與象徵，故要莊重地請面具，把面具作為宗教膜拜的對象；而在戴上面具演出儺戲時，扮演者則亦神亦人。只是對於巫師來說，面具才是神與人之間的媒介，是運載靈魂的工具。

正是因為面具既有神性，又具人性，既是宗教的，又是藝術的，所以，面具的製作就非常講究（當然，有些民族的面具製作是極簡樸的，如棕葉面具，草編面具等）。它不僅要求肖形（如眉毛與鬢的表現，各根據神的性別和性格來製作），而且還要「隨類賦彩」，加上盡可能漂亮的裝飾。有的面具用刷金粉、銀粉來增加亮色；有的為表現其神具有洞察秋毫的法力，還給額部鑲嵌上圓形玻璃鏡片；有的為了表示其猙獰粗獷，要誇張地刻長它的耳朵或舌頭，突出它圓睜的眼睛；有的甚至以骷髏頭骨作為面具。每一副面具都具有不同的個性，透露出宗教工藝匠人的靈氣。在現代社會，面具已被視為工藝品，在商場裡出售。購買者可以將其買回去作為藝術品掛在客廳供人欣賞。它不再被看作是驅邪而請神入室，而是當作藝術鑒賞對象而懸掛在堂壁。

雕像作為宗教膜拜的對象如同面具一樣也被賦予靈性和神力。在中國，早有「祭神如神在」的思想，神像的設立使神的觀念進一步具象化，也使宗教的意識得以更具體的表達。雕像以象徵和寓意為手段將信徒的宗教感情表現出來，同時也會以寫實的手法表現宗教的基本內容。在印度，在釋迦牟尼涅槃之後，佛教徒由於敬仰與敬畏，不敢用雕像去直接表現佛，只能通過遙想來表達對佛的憶念。只是在希臘文化的影響下，佛教造像才產生出來，但雕像的宗教神祕性是極為強烈的。基督教剛產生的頭幾個世紀，許多教父也反對任何神像，認為神像頂替彼岸的觀念中的神，勢必會把對彼岸神的觀念敬仰降為塵世的偶像膜拜。西元二世紀末三世紀初的基督教護教士德爾圖良就激烈攻評偶像藝術，認為：「自從惡魔把泥塑

木雕和各種幻影的製造者引入世界之後，人類的這個瘟疫就得到了從偶像那裡借來的肉體的名字。」[30]這種反對意見持續了幾個世紀，直到九世紀中葉，拜聖像派才宣告澈底勝利。拜聖像者把聖像看作是神靈世界的一部分，祈禱者憑藉聖像而與彼岸世界進行交流與對話。

因此，在以聖像為膜拜對象的宗教藝術中，神的雕像、繪像主要不是摹寫現實，而是神靈的象徵與符號。通過崇拜神像，信徒會更「接近」神靈，並激發起虔敬的宗教情緒。

在中國，道佛二教的神像通過精心選擇材料和精緻的工藝被賦予靈性與生命。「傳神」理論既運用於繪畫，同時也體現在宗教造像理論與實踐上。顧愷之，這位「傳神」理論的提出者，在佛教的造像上能做到使神像體現出神的智慧與精神。相傳他在建康瓦官寺畫維摩詰像，由於畫得十分傳神，因而激發起朝拜者對佛像的崇拜之情，使得佈施者施錢無數。六朝時期，製作佛像用香木，其中檀香木是最主要的材料，也用玉石雕佛像，這是沿用印度的習慣。用香木和玉，從嗅覺和視覺上給信徒以強烈的感受，是為了體現佛的神靈不滅，精神不朽。此外，佛像雕鑿也由石窟內逐漸走向露天，並且以高大而著名，如雲岡石窟，南京棲霞山石窟，雲岡石窟中的第16、17、18、19、20窟的佛都達13米以上，第20窟為一露天坐佛，其高度也達13.7米。中國佛像的追求高大雄偉，到了唐代更是登峰造極。開鑿於唐開元元年（西元713年）、完成於唐貞元十九年（西元803年）的四川樂山大佛，通高71米，肩寬24米，耳長6.2米，連腳背上都可停兩輛汽車。這座歷時90年才完成的巨佛，依山臨江，形成「山是一座佛，佛是一座山」的恢宏氣勢。中國人喜歡在山野河邊雕鑿巨大石佛，或坐或臥，都求體態魁偉，其目的仍在借石料的堅固耐久表達佛的永恆，也借佛像的高大體現佛的威嚴和法力無邊。

中國佛教寺院中還常塑造「千手觀音」像，觀音身後長出無數隻金光閃閃的手，有的千手觀音像的每一隻手上還長有一隻眼睛，這種姿勢，傳達出了佛能洞察大千世界，且能普渡世間一切受難之人的意義。中國佛教雕像還利用不同的手勢和坐勢表現出不同的意義。例如佛陀所取的「蓮花座」，是兩腿交叉，各置相對的大腿上，足心必須向上，表示佛陀成道之後的寧靜安詳。如果雙足交迭，盤腿而坐，左手橫放在左腳下，此為「定印」，表示的是禪定的意義。如果右手直伸下垂，又名為「觸地印」，表示釋迦在成道之前，為了眾生而不惜犧牲自己，並以大地作證之意。如果取跏趺坐，左手橫放在左腳上，右手向上屈指作環形狀，則名「說法印」，表示佛陀說法時的莊嚴肅穆和專心致志。如果佛陀取食指或中指與拇指相觸的姿勢，則為「論辯印」，表示佛陀說法時與人在爭論。佛陀的

立像，也有手勢的區別，如左手下垂，名「與願雲南景頗族的「祭魂柱」印」，表示能滿足眾生的一切願望，而右手屈向上伸，名「施無畏印」，表示使人安心，可解除眾生的苦難。佛像的手相是一種無聲的語言，表達了它所蘊含的神祕而深刻的意義。在一些少數民族地區，用於宗教方面的雕像被當地人看作是有「魂」的。如雲南景頗族為舉行二次葬所製作的祭魂樁，就是一個形似人像的木雕，它就代表死者的靈魂。製作這種祭魂樁的是寨子裡的長者或巫師。他要進深山選最好的材料來製作，最好是比較堅硬的攀枝花樹。製作完這個木雕以後，巫師照例要做一次祭祀，要殺掉一隻大紅公雞和一隻狗作為祭品，認為這樣做了木雕才會附上「靈」。這木雕一旦製作完畢，除巫師外，一般人是不敢輕易接觸它的，生怕上面所附的鬼魂會移到自己身上來。[31]這種木雕神像與面具一樣，都是有神靈的。因此，製作雕像的眼睛往往要放在最後一道工序，認為眼睛一旦雕成，整個雕像就具有神和魂了。雕像和面具一樣，還要舉行開光儀式，開光時要用金粉依次點塗像或面具的七竅，認為這樣做了以後它就具備神靈依附的靈性了，就掌握主宰一切生命的大權了。

　　與面具相關的還有服飾。巫師、祭司或法師在作法時常要著不同於常人的奇異服裝，這種服裝與面具一樣，同樣意味著身分的改變，甚至它還帶有某種交感巫術的性質，與神達到一種互通互滲互感，從而被賦予了神奇的法力。如黔東南的一些苗寨保留的祭神求雨儀式中，巫師頭戴草編織成的反三腳，身上倒披蓑衣，左肩掛一支白線，右手持幾片芭茅葉，一邊念祭詞，一邊用芭茅葉沾著清水上下揮灑。念畢，巫師就叫苗寨的首領「理老」提著水桶向參加祭祀活動的人潑灑，於是眾人高呼：「下雨了！老天下雨了！」[32]傳說，巫師的這身裝束是模仿祖先神蚩尤的。頭戴草編反三角即象徵蚩尤的鐵頭，三角向上寓含一種威嚴。倒披蓑衣，既象徵蚩尤的獸身，又象徵天被倒轉，雨將傾盆而下。手持的芭茅即象徵利劍，巫師手持利劍發出的命令才會產生法力效果。苗族巫師正是以這身裝束來象徵蚩尤的神威，表現出神聖的法力來命令鬼怪快快離開，別再阻止降雨。達幹爾族的薩滿的裝束更像一個出征的武士，頭戴的神帽有銅制鹿角，兩角之間有一銅制小鳥，象徵薩滿的神靈。神衣是用鹿犴皮製作的對襟緊身長袍，左右襟上各釘有小銅鏡30個，銅鏡兩側系腰鈴若干個，背部上身有銅鏡5個，中間最大者為護背鏡，左右袖筒及長袍兩側下擺上，還釘有各種花紋的絨條各三條，每條上釘有小銅鈴10個。左右兩面披間上嵌有小貝殼360個。穿這身裝束的薩滿若跳神時轉動起來，就會帶動大大小小的銅鏡和腰鈴、貝殼等相撞，鏗鏘之聲大作，再加上一邊敲神鼓，一邊揮舞刀劍，真可謂威風凜凜。在薩滿的這種服飾中，銅鏡既有照神與逐神作用，

同時又對自身具有保護作用。傳說當中，銅鏡能發光，會飛，具備無所不知的本領，其從太陽折射而來的光線可以刺殺惡魔，它就代表薩滿的眼睛。這從唐傳奇小說《古鏡記》中亦可窺見古代傳說的一個側面。銅鈴、貝殼等的裝飾則起到以聲來驅邪的作用，它與鼓聲是互相配合的，與銅鏡的光明神性也是相輔相成的。壯族跳螞蚜舞的服裝卻又近似於紋身，專演螞蚜神的演員穿的是一套畫著黑白相間的螞蚜皮紋圖案的緊身衣。鬼王也只穿一條褲衩，周身粘的是黃色的蕨根毛。這些服飾以模仿為主，目的還在於表現某種神性或鬼性。當然，壯族這種螞蚜舞的服飾也寓含有圖騰崇拜的含義。總之，服飾不僅可以改變人的身分，蘊含某些神祕的宗教意義，而且可以傳承某種宗教傳統和習慣。

三、舞蹈與音樂的妙用

　　「你跳的什麼舞？」在原始部族中，詢問這一問題時往往是在問他屬於什麼圖騰，信仰什麼宗教。舞蹈，在原始部族那裡，不可避免地與生產、社會活動以及宗教行為結合在一起。對原始人來說，根本不存在一種脫離生活的宗教。無論是耕作（播種和收穫）、戰爭（出征與慶功）、婚喪等等都有祈禱，也都有與之相適應的舞蹈。最初的舞蹈之具有嚴肅的宗教性質是不可懷疑的，或者反過來說，最初的原始性質的宗教都或多或少具有舞蹈的成分。

　　在原始初民那裡，舞蹈並不是一種娛樂活動，而是一種與神相聯繫的圖騰祭祀與祈神行為，有時還帶有交感作用的巫術性質。「予擊石拊石，百獸率舞」。（《尚書·堯典》）這是原始初民裝扮成各種圖騰動物翩然起舞的圖騰歌舞。雲南楚雄彝族，崇尚虎雲南楚雄彝族「虎舞」扮形圖騰，每年農曆正月初八到十五日要過「虎節」表示祭祖，祭祀中要跳「虎舞」。領舞者是裝扮成「虎頭」的老人，舉著掛著葫蘆的竹竿蹣跚而舞。緊隨其後的有「山神」和「貓」（各二人），然後有四位敲羊皮鼓的畢摩（巫師）繼舞，最後是八個著虎裝畫虎紋的「小老虎」，隨著畢摩的鼓點狂跳。周圍的觀眾則在歌舞中不斷地呼喊「羅哩羅」，據稱這是彝人對自己圖騰祖先的呼喊與稱頌（彝語中「羅羅」、「俫羅」為「虎」之意，「羅哩羅」即等於呼「虎啊虎」）。

　　廣西南丹的白褲瑤的銅鼓舞「砍牛舞」，雲南西盟佤族在「砍牛尾巴」儀式上的「剽牛舞曲」，都帶有向祖宗祭祀的意義。通過舞蹈向神呼喚並求得與神靈的交流，這在中國先秦時期就已存在，當時的一種「興舞」就是一種在野外舉行的祭祀舞蹈，《禮記·樂記》載：「降興上下之神」，上神指天神，下神指地神，禮樂舞蹈之功用在於求得降下天神與喚出地靈。

　　「興舞」在古代更多地用於祭祀大地神。這種舞蹈常以用足不斷踏踩大地作為表現形式，它不僅是一種重要的巫術行為，而且是一種歡快的活動。它正是通過高度興奮的動作和失神忘形的迷狂去溝通與地神的聯繫。初民們相信，人踏踩大地並大聲呼叫，可使大地之母興奮，並使得它孕育的胎兒躁動，能夠生長出一切。

　　舞蹈的巫術性質還表現於它常常被原始人使用於生產技術甚至於醫療技術中。《呂氏春秋·仲夏紀·古樂篇》載：

昔陶唐氏之始，陰多滯伏而湛積，水道壅塞，不行其原，民氣鬱閼
而滯著，筋骨瑟縮不達，故作為舞以宣導之。

通過舞蹈打通人的血脈，使積郁之陰氣排出，這還好理解，古人由此
而創造了各種健身之術都是有一些科學依據的，但原始人想像舉行舞蹈也
可疏通堵塞的水道，則是一種巫術行為了。這種巫術行為我們今天不能理
解，但在原始初民那裡則有其依據和邏輯。他們依據「天人感應」與「同
類互動互感」的原則，相信積淤在人身上的陰氣（天氣所感應的）可以通
過舞而散發，那麼，積於於地上之水（亦是天之陰氣）的淤塞同樣可以通
過人的舞蹈使其得到疏導。

原始舞蹈是宗教儀式中的一部分。它是原始部落成員的集體行為，一
種共同的創造。在部族的宗教儀式中，回溯部族歷史的創世神話，也往
往通過舞蹈來體現。烏格里諾維奇曾指出：「原始神話是在同儀式活動
尚未分解的統一中產生的。原始公社成員為了在儀式中實現自己的渴望
和期望，彷彿集體地創作神話，從而把願望當作現實。在這裡，神話與
其說是『想』出來的，無寧說是『舞』出來的。」[33]烏格里諾維奇指出這
一點是在於說明原始神話的混融性，他並沒有進一步去闡述為什麼神話會
是「舞」出來的原因與事實。實際上，烏格里諾維奇說到的儀式很大成分
上即是舞蹈。儀式舉行時，舞蹈將初民們想像的願望表達出來。當儀式固
定化後，神話誕生了，部族的歷史也誕生了。我們可從許多少數民族的各
種宗教儀式中瞭解到這種事實的存在與延續。如侗族中有「月能儺」，譯
為漢語為「作追溯遠古祖先恩澤之歌舞儀式」。它以侗族創世神話及其神
統世系（包括圖騰祖先崇拜）為主要內容，展現各種宗教儀式，保留著
極濃厚的宗教意識與色彩。這套儺神舞節目達100套之多，大祭之年必須
按系列順序進行表演，並吟誦數萬行的古歌。其中著名的舞目如《致祭天
魂》、《天公地母》、《混沌世紀》、《姜夫馬王》、《開天闢地》、
《風蠻出世》、《定天固地》等都是寓含神話的舞蹈。祭天魂舞，是描述
侗族先民的創世女神「薩天巴」（即一隻金斑大蜘蛛）如何張開八支長長
的手腳，撥開混沌，放出光芒，驅走黑暗的。天公地母舞則是敘述天和地
如何在黑暗中相識，開始孕育自己的兒子「風蠻」等等。[34]這些舞蹈很難
說是源出於神話，或僅僅是對神話的演繹，從最初的宗教儀式形態推測，
則很可能是侗族先民用舞蹈表現出了他們的神話。又如苗族，他們沒有文
字，要瞭解他們的神話就得看他們從古老而流行至今的神話舞蹈。其中
《鼓瓢舞》、《奶儺芭儺舞》是追念始祖伏羲女媧開天闢地、再造人類的

功德的，《木鼓舞》、《遷徙舞》則是描述苗族在數千年前由於民族戰爭失利由黃河下游一帶南遷到西南山區的歷史的。這種史詩性神話舞蹈不僅保留了苗族的神話歷史，而且再現了苗族的生活特性，如《木鼓舞》中上身前傾，甩同邊手，扭頭、肩、腰，以擺胯為動點等等，就是苗族先民遷徙山區長期生活的動作特點的組合。

作為宗教藝術的舞蹈要發揮其通神與祈神的功能，在表現媒體上主要使用兩個手段：一是有節奏的動作，二是不可更改的動作秩序。從這兩方面而言，舞蹈也是一種符號，一種表達神聖性的符號。保持有節奏的動作是舞蹈表現手段中的重要因素。有節奏的動作是指合乎節奏，宗教性舞蹈為了表現激情，有時是不合規則的跳躍，但卻具有強烈的節奏感。它主要以表現力量和生命的激情為主，有時動作甚至極為飛快和劇烈，近乎於發狂。因此，衡量宗教性舞蹈主要是看舞者動作的「態」，即動作向神表示了如何虔敬與崇信的態度。有些舞者對神為了表示誠信，寧願舞至精疲力竭，昏倒在地上。在舞者看來，祈神的舞蹈主要是為了娛神，向神獻出歡心敬心。更有巫師舞者認為，祈神時跳的舞到最後並非是他在跳舞，而是神在跳舞，是神在指使他跳舞。因此，他只憑感覺合著節奏在跳，分不清他是神還是神是他，此時的迷狂失性恰恰是舞者求得與神相溝通的最佳時刻。宗教性舞蹈還有它所遵循的秩序。由於它是儀式活動的一部分，它就有其不可變更的神聖性。宗教性舞蹈之所以具有神奇的功能，就在於它創造了一種神聖的規則。在盛大的祭典上，舞的程序是不可顛倒或打亂的，先舞什麼，後舞什麼，該舞什麼，不該舞什麼，舞者的路線、時間、動作、道具等等都有著它嚴格的法則，有的甚至是一種宗教法則的體現。舞者不可出錯，更不可隨意更改。如景頗族的祭祖歌舞盛會時所跳的《目腦縱歌》，舞蹈隊形所行走的路線就必須按千百年傳下來的既定的迴旋路線行走，以象徵性地重溫祖先所經歷的艱難歷程。他們的舞步一步也不能錯，錯了就會得罪祖靈，給部族帶來災禍。整個宗教禮儀的效果也就被毀滅了。在西南少數民族的宗教節日與慶典中，總少不了舞蹈。當舞者下場漸漸入眾時，就會形成舞圈。舞圈當中或是表示潔淨的火堆，或是部族的圖騰，或是代表神的祭司與部落酋長，或是正舉行成人禮的主角。這種舞圈亦代表一種儀式，同樣需要有秩序的動作，表示出神聖性。舞圈怎麼旋轉，動作怎樣協調一致，都是有講究的。舞圈的旋轉有著迷人的魅力，當人們加入舞圈時，都會感到一種神聖感。舞圈的形成創造了一個與世俗世界相區別的神聖世界，這種由宗教心理創造出來的魔幻時空具有超自然的神力。正是由於舞蹈，人們從現實世界跨入了神靈的世界，在儀式中與神靈交流了。舞圈作為一種象徵性符號與語言，實現了人神間

的溝通與聯繫。

對聲音的崇拜是音樂的起源以及音樂被運用於宗教儀式的一個重要因素。在原始人看來，音樂只有由神來演奏和控制，人類懂得音樂是神所賜予的本領。人能創造某種樂器，能夠掌握某種音樂，也就具備了通神與控制神的能力。摹仿動物的笛聲可以把動物引來，笛聲被視為具有魔力。在西方甚至傳說，一個吹笛子的人可以用笛音的魔力把小孩子們都帶走。在佛教故事中，傳說廣目天王以琵琶為兵器，只要撥動琴弦便能撼天動地，風火齊至。雷聲、狂風暴雨之聲使人恐懼，初民們聯想它們一定源自神祇。對聲音以及音樂的崇拜，使人對音樂產生無比的神祕感。音樂始終被人視為是神聖而莊嚴的。

通神的音樂自然要用於祭神、贊神的儀式中。在古希臘，對神的讚歌往往由合唱隊來演出，古希臘戲劇中合唱隊扮演著重要的角色，敘述神的故事也需要音樂來作陪襯。西方教堂內的祈禱，也需要管風琴伴奏。在宗教信徒們那裡，音樂成為通向天堂的道路。在中國，拜神或祭典等宗教儀式中，鼓聲、鑼聲、牛角聲、海螺聲以及大喇叭聲等等都會因時因地因法事而得到合適的使用。

隨著陝西威風鑼鼓的火爆，我們對中國鑼鼓的認識更為加深。其實，在中國若干民族中，鑼鼓始終是從事宗教活動乃至民間節日時不可缺少的樂器。西周時期的《大武》樂舞，就用鼓伴奏。《詩經·陳風》載舞者在枌樹下坎坎擊鼓，婆娑起舞。「鼓之舞之」是古人樂舞的特點之一。漢代之時，民間就存鼓舞樂。魏晉南北朝時，南北民族大融合，鼓舞藝術更加發展。唐代唐太宗提倡漢族與少數民族鼓樂藝術相融合，自己還親自設計了大型鼓樂舞《秦王破陣樂》。唐玄宗也是一名出色的羯鼓演奏家，還是鼓曲作家。而在少數民族地區，又存在諸多形式的鼓舞藝術。如壯族、水族有《銅鼓舞》、苗族、佤族有《木鼓舞》、布依族有《陶鼓舞》、《花鼓舞》和《背架鼓舞》、毛南族、瑤族有《猴鼓舞》……鼓能通神、招神、遣神，這不僅是西非土著或南太平洋諸島上土著的認識，也是中國漢族與許多少數民族的見解。《史記·樂書》說：「鼓之以雷霆」。《正義》解釋說：「萬物雖以氣生，而物未發。故雷霆以鼓動之。」鼓是摹仿雷聲的，其聲可以鼓動萬物萌發生長。《舊唐書·音樂志》也說：「鼓，動也，冬至之音，萬物皆含陽氣而動。雷鼓八面以祀天，靈鼓六面以祀地，路鼓四面以祀鬼神。」冬來春臨，鼓聲也就接踵而至。壯族認為天上最大的神是雷聲，雷神的工具就有銅鼓，祭祀必用銅鼓。左江崖畫的不少舞蹈場面都有銅鼓伴奏，在35個崖畫地點共發現銅鼓圖像256面，每個舞蹈場面置銅鼓1～4面，最多的一組達8面。左江崖畫中的場面據考是祭水

神的。銅鼓不僅通神，而且鎮邪。左江河裡曾發現不少銅鼓，估計是祭祀之後扔下河中鎮洪水的。苗族認為木鼓一響，神靈就會知道，請神就必須擊鼓才能通神靈。苗族圍著木鼓跳舞，又把木鼓視為祖靈的象徵。只有在祭祖盛典「吃牯髒」時才拉出木鼓來敲。祭祀後仍送回山洞供起來。瑤族則把長鼓作為禮器供奉在祭祀盤瓠的祭臺上。佤族把木鼓作為民族存在和精靈護衛的象徵，認為只要一敲木鼓，所崇拜的精靈就會高興，就能消災免禍，保衛寨子平安。因此，木鼓平時不准亂敲，要派專人管理，只有在較大的祭祀和重大慶典和重要事件時才能搬出來敲擊。彝族使用銅鼓前後都要舉行傳統的「請鼓」、「送鼓」儀式。請鼓儀式十分隆重嚴肅，要由寨主、宮頭、七個帕比（即武將）身著古代盛裝，腰背大刀去求頭人，頭人應允後便率眾人到埋藏銅鼓的地方，一邊燒香祭鼓，一邊唱彝家歷史，爾後才把銅鼓從地下挖出，抬到祭場連同祭品掛在鼓架上，由頭人先開鼓，才能正式擊鼓跳舞。節日結束當日還要「送鼓」，照樣由寨主、宮頭和七個帕比及眾送頭人和銅鼓回家，然後再擇良日埋葬銅鼓。彝族認為銅鼓是龍的化身，會飛，會跑，因此埋銅鼓的地方是不能讓外人知道的，更不能讓牛馬踐踏，否則會冒犯銅鼓「神靈」，到時銅鼓會拱出地面飛掉的。[35]達斡爾族薩滿則認為神鼓是他跳神時的運載工具：上天求神時，鼓是他騎的鳥；下地求神時，鼓是他騎的馬，鼓槌是他的馬鞭；入水求神時，鼓則是他的船，鼓槌則變為划船的槳。[36]因此，宗教儀式與宗教藝術中的鼓聲是有神靈的，擊鼓不僅可引導祭祀者直接溶入迎神、娛神、與神靈交流的意識，而且能讓祭祀者在隆隆鼓聲中感受到拜神信神的統攝力量。鼓聲往往成為祭壇的先導，祭司形成的規矩就是「鼓聲不響不開壇」，「蜂鼓不響不開腔」。

　　吹牛角的巫師牛角及其他法號聲亦如鼓聲。牛角是儺壇的號令角，用水牛角去掉角心，角尖截鋸少許，裝上木哨而成。吹起來甕聲甕氣，極為粗獷，好像在呼叫「玉皇──玉皇──宮」。在貴州黔東儺壇，巫師鳴角三聲，就能請出天地之神，所謂「牛角之聲震天地，權杖一響鬼神驚」。儺壇的「發文」祭詞曾說到：

　　　　一支牛角尖又尖，
　　　　聲聲傳到玉皇門，
　　　　玉皇聞聽牛角奏，
　　　　火速領兵赴壇門。
　　　　師郎鳴角叫三聲，
　　　　聲聲叫請滿堂神，

　　　　請出上壇七千真師主，
　　　　請出下壇八萬本師尊。[37]

　　連玉皇這樣的大神都得聽牛角的招請，足見牛角聲通神的威力之大。佛教在舉行重大儀式時，法號齊鳴的場面也是非常壯觀的，這往往安排在儀式的前奏部分，表示迎佛拜佛、向佛致敬的開始。西藏的「浴佛節」就有這種多把長長的銅號高聲齊奏的場合，顯得極其莊重嚴肅，同時也顯示出佛法的神力。由低到高的遲緩而沉重的號聲在高原的上空迴蕩著，使人的心理空間感到一種壓逼，從而產生敬畏感。

　　什麼樣的宗教場合使用什麼樣的宗教音樂（包括樂器），這在宗教的長期實踐中逐漸形成了一套規矩。中國佛教為弘揚佛法，常以音樂為舟楫，佛曲與道場音樂便由此產生。佛曲主要為佛事儀式而作，多為贊佛之功德內容，多追求清雅，故多用磬、鐘、幢簫、琵琶，鐃、鈸間用之。道場音樂是法事音樂，用於佛教道場的課誦、念經、水陸法會、盂蘭盆會、瑜伽施食焰口、道場懺法等場合，由於做此法事多為民眾所請，需接近民眾，故多吸收民間曲調，有時需取悠遠靜穆之音，有時又從悲愴激揚之調，樂器也以鼓、鈸、鐘、磬為主，配以木魚、鑼、鈴、鐺子等。鼓鈸並且逐漸成為法事過程的主體部分。若做「瑜伽焰口」，還有管樂器如笛、蘆笙之類參加。道教音樂為了宣揚其求仙與超世的教義，常突出其清通、飄逸的特點，故多用簫、箏，藉以創造一種玄虛幽靜的神仙境界。西方教堂音樂，為適應懺悔者的心理，則用比較哀傷的旋律，若是為了禮拜儀式，則用清唱、合唱的形式創造肅穆的氣氛，管風琴的使用也是為了加強宗教的力量與效果。當莊嚴宏大的音樂響徹整個教堂，信徒會感到一種無與倫比的宗教力量包圍著自己，甚至在音樂停止以後，音樂的旋律仍盈耳不息，人們的祈禱會隨餘聲繚繞的音樂而延續，心靈也由此得到淨化與安頓。

四、顏色的意義

　　顏色在宗教儀式與宗教藝術中是富有意義的。人類在舊石器時代，就已有用赤鐵礦粉塗抹或撒在人的屍體上的意識。原始人相信，在這種葬禮中，紅色是血液的象徵，把紅色還給死者，就等於把鮮血還給死者。紅色崇拜其實是原始人血液崇拜的文化意識的折射。雲南滄源崖壁畫、廣西花山崖畫中都採用紅色顏料，這絕非是當地紅色顏料便於採集的原因，而是有意選擇的。滄源崖畫的顏料中甚至還發現摻有牛血。紅色顏料加牛血來繪製圖像，原始初民就相信人及動物像即會獲得靈性，祭拜與祈求的願望才可產生感應效果。紅色等於鮮血，鮮血等於生命，所以崇尚血祭的佤族人要獵取人頭，以人血來拌谷種催化穀種的孕育；在剝牛時要以牛血塗在神物牛角樁上，希望牛角樁產生神力；也要在滄源地區的崖石上用紅色來作畫，希望祖先的靈魂能保護他們的寨子。

　　在史前時期，初民對圖騰的崇拜也常常表現在對顏色的崇拜上。夏朝尚黑，其彩陶藝術中黑色成為主色，其色彩隱蘊著色彩圖騰符號的膜拜與傳承，黑色飾繪的主體紋飾與該部族共同崇祀的圖騰有關。這從仰紹文化與馬家窯文化中可以看出。《禮記》也載夏之禮制中以黑為上，「夏後氏尚黑，大事斂用昏，戎事乘驪，牲用玄」。（《禮記·檀弓上》）殷人雖然崇尚白色，卻仍以玄鳥為其部族圖騰。《詩經·商頌·玄鳥》載：「天命玄鳥，降而生商。」玄鳥，即燕子，因羽毛為黑色，而名玄鳥。受夏的影響，周秦漢皆有「尚黑」之遺風。[38]涼山彝族崇黑虎為圖騰，故衣著尚黑色。傣族中有以象為圖騰的氏族，也有以孔雀為圖騰的氏族，因象與孔雀中以白象、白孔雀為罕見，故尊白為貴，崇尚白色。白色成為吉祥幸福的象徵。傣族在過潑水節時，要表演「孔雀舞」和「白象舞」。

　　中國戰國時期產生了「陰陽五行」思想之後，「五行」即與「五色」相匹配，並且以「五行相生相勝」的原理推衍出顏色的相克相制。這種天人感應的思想運用於顏色則使顏色帶有濃厚的宗教神祕意味。「五行」（水、火、木、金、土）的「相生」具體指「木生火，火生土，土生金，金生水，水生木」，「相勝」具體指「水勝火，火勝金，金勝木，木勝土，土勝水」。「五行」代表「五德」，各與帝王、朝代之命運，乃至季節、方位相配，如呂不韋組織編撰的《呂氏春秋》構築了一個帝王體系：黃帝居中，具土德；太皞居東方，具木德，主春，亦稱為青帝；炎帝居南方，具火德，主夏，亦稱為赤帝；少皞居西方，具金德，主秋，亦稱白

帝；顓頊居北方，具水德，主冬，亦稱黑帝。五德會轉移，故帝王迭代之後車、馬、旌旗、服飾之色也就依相勝思想加以轉換。這首先從秦開始確立這種轉移法。秦是代周而起的，因周屬火德，色尚赤，故秦立後，經五行家推算當屬水德，水則為黑色，故秦尚黑，「衣服、旄旌、節旗皆上黑」。（《史記・秦始皇本紀》）漢代秦而立，經過推論後，到漢武帝時按土勝水改制，確立漢為土德，色尚黃，以寅月為歲首。歷代的農民起義也常以五行相勝思想打出造反的旗幟與口號。「蒼天已死，黃天當立」之類的口號也是借宗教力量來號召相隨者的。

由於五方五色的相配，宗教藝術中就有了跳五方大神或以五色招致五神就位的表現。納西族跳五方大神，其服裝與道具各以五色相配。東巴經記載的東巴舞蹈的來歷，按規矩要以跳金色蛙舞開始，因為金黃大蛙臨死時，叫了五聲，才產生了木金水火土，其死時的方位即表示五方：

> 金黃大蛙死的時候，頭向南方，尾向北方，箭鏃向西方，箭尾向東方。其毛來變化，在東方出現了甲乙木的方位；其血來變化，在南方出現了丙丁火的方位；其骨來變化，在西方出現了庚辛鐵的方位；其膽來變化，在北方出現了壬癸水的方位；其肉來變化，在天地中央出現了戊已土的方位。[39]

五方神的服飾由此也定為東方神為青，南方神為紅，西方神為白，北方神為黑，中央神為黃。這與《周禮》「天宮」中五帝各配的顏色是相一致的，估計也是受到漢文化的影響。漢族地區的祭壇，無論道事或佛事以及民間的神戲，周圍都要豎青、黃、綠、白、赤五色旗幟、幕布、神柱以及神榜，有時甚至把許多神靈的名字寫於神榜上，或用彩紙書寫貼於祭壇四周。主持祭祀者也戴五彩彩紙折成的帽子。之所以要用五色，不僅僅是為了好看，而是以五色表示「請求五方神靈下臨的目標、神靈到達的通道和神靈來到之後的神座」。[40]神靈依據五色的區分，便於快速找到自己的方位。祭師來到祭壇，轉一圈而拜，也就將五方神都拜到了。五色除表示五方神以外，同時也與五猖、五通、五嶽、五鬼等發生聯繫。道士用權杖遣鬼，權杖也以顏色相區分，或者在上書金、木、水、火、土的字。目連戲中，地獄中的五個小鬼，分別都以紅、黃、青、白、黑五色塗臉。安徽祁門有名叫「四季臉」的儺面具，分別用綠、紅、棕、青表示春、夏、秋、冬。藏戲面具的顏色也有象徵的意義。如紅色，是火的象徵，意味著威嚴、猛烈，有權力至高無上和興旺發達的意義，故「國王」或至上神面具用紅色。綠色，是水的顏色，象徵著生命，也表示和柔溫順，王后、王

妃、仙女或母親的面具用綠色。黃色象徵著富有、智慧與知識，活佛、修仙者面具使用黃色。白色象徵著純潔，代表純樸、善良。黑色象徵陰暗、殘暴，代表邪惡，妖魔鬼怪即用黑色。而陰陽臉用黑白二色塗飾，象徵口是心非，兩面三刀，陰險毒辣，告密者、巫女、兩面討好在中間挑撥是非的奸人的面具就戴陰險面具。而平民百姓則用白或黃布縫製簡單的面具，可以把整個腦袋套上去，而挖出眼、口、鼻、耳、眉用布縫上去，看上去顯得誠實忠厚。這些面具的顏色看似只是為了表示某種性格，但實際上有其宗教象徵意義。

　　五行五色觀念逐漸積澱在中國的宗教藝術中，從面具到臉譜慢慢形成一定的定式，文相、武相、凶相也就有相應的顏色。如唐初廣西桂林大總管李靖，曾征剿盜匪，安撫一方，死後被祀為神，稱「令公」。桂林的儺戲就常以他來驅魔趕鬼。「令公」的面具有三層，外層是紅面的武將型，為其本相，中層是白面文相型，為其善相，內層為金面獠牙的凶相型，是他鬥怪降魔的化相。宋元明清，鄉村社火與儺戲氾濫，面具與塗臉多以程序化出現。如廣西師公戲面具，老年文相為白面朱唇或赤面朱唇，帶須髯。青年文相白面朱唇，無須。老年武相，白面、赤面、黑面，濃眉大眼，帶須。青年武相，與老年武將似，無須而已。老年女相，白面紅頰，細眉朱唇。青年女相，粉面細眉，粉頰朱唇。凶相為黑面、青面、紫面、金面，鼓眼瞪睛，齜牙咧嘴，或有獠牙。以後，在民間戲劇中，隨著演出實踐的發展，演員根據五行五色理論進一步把人面色的分類固定化，觀眾也逐漸認可，從而形成了臉譜的口訣：「紅色忠勇白為奸，黑為剛直青勇敢，黃色猛烈草莽藍，綠是俠野粉老年，金銀二色色澤亮，專畫妖魔鬼神判。」

　　宗教建築藝術也講究顏色的裝飾。為了襯托寺廟的尊貴以及表示其得到大眾的認可、王朝的支持，中國宗教寺廟內的裝飾色多用金色與銀色，以表現出金碧輝煌的尊嚴。連屋頂上的瓦也多用近似皇室裝飾的琉璃，為金黃色。道教廟宇中的露天金莖或承露盤，也用金銀色。因此，金色銀色便成為廟堂裝飾色。寺院的外牆則塗以朱色，近於宮牆顏色，也有賦予寺廟具備防止邪氣、惡氣靠近的靈力的意思。法國中世紀時期的大教堂，創造出彩色鑲嵌玻璃窗的形式，這種彩窗使光線變得更加柔和，更具有神祕性，讓人步入教堂猶如置身天堂。所以，當時流行的語言中，甚至以「天堂」來稱呼教堂。當然，在西方，教堂建築更重視造型與線條，但顏色的和諧也是不曾忽視的。法國雕塑藝術家羅丹在看了布盧瓦大教堂後就指出它的「和諧喪失殆盡。新的彩色鑲嵌玻璃窗同人們在教堂裡唱的讚美詩的詞句格格不入」。[41]

而對埃當地區的普福爾聖母教堂，羅丹則讚美內部光線與顏色的和諧：

> 在半圓後堂底部，彩色鑲嵌玻璃窗晶瑩明亮，猶如蒼穹上寧靜
> 的星辰。——彩窗，但當它們是真正的彩窗時，也使人聯想到花、
> 真花。陰影多麼柔和！它似乎在輕搖著唱詩堂裡發出的歌聲。距離
> 使彩色鑲嵌玻璃窗變成壁畫，略微漫漶。
>
> 多麼和諧！我們多麼想把它帶走，藉以自衛，藉以抵禦這個世
> 界充滿敵意的不和。[42]

羅丹是從和諧、自然的角度去審視教堂的顏色裝飾的，但顏色與教堂
的協調匹配，卻有助於信徒對宗教的敬意，甚至有助於宗教與宗教藝術的
傳播與弘揚，這也是實踐得出的規律。

注釋

1. 保羅・蒂利希：《文化神學》，陳新權、王平譯，工人出版社1988年版，第59頁。

2. 〔法〕格拉耐：《中國古代的祭禮與歌謠》，張銘遠譯，上海文藝出版社1989年版，第170頁。

3. 鄧光華：《「儺壇巫音」與音樂起源「巫覡說」》，《儺・儺戲・儺文化》，文化藝術出版社1989年版，第85頁。

4. 丁世博、王文：《「鬼王」祭祀——桂西壯族鄉儺藝術初探》，《民族藝術》1994年第2期。

5. 恩斯特・凱西爾：《人論》，第47頁。

6. 楊憲典：《大理白族的巫教調查》，轉引自周凱模：《祭舞神樂——民族宗教樂舞論》，雲南人民出版社1992年版，第63～64頁。

7. 轉引自朱狄：《原始文化研究》，第479頁。

8. 李穹、高星：《神奇幽秀滴水洞》，《南方日報》1996年5月30日。

9. 楊知勇：《西南民族的生死觀》，雲南教育出版社1992年版，第296頁。

10.轉引自勒蘭德・萊肯：《聖經文學》，徐鐘等譯，春風文藝出版社1988年版，第7頁。

11.轉引自恩斯特・凱西爾：《語言與神話》，三聯書店1988年版，第72頁。

12.參見羅義群：《中國苗族巫術透視》中《苗族巫術造型藝術的生態環境》一文，中央民族學院出版社1993年版，第99～100頁。

13.轉引自S・阿瑞提：《創造的祕密》，錢崗南譯，遼寧人民出版社1987年版，第335～336頁。

14.《傣族古歌謠》，轉引自周凱模：《祭舞神樂——民族宗教樂舞論》，雲南人民出版社1992年版，第169～170頁。

15.Logan Pearsall Smith:Donne's Sermons OUP1946，XVI-XVII。轉引自楊周翰：《十七世紀英國文學》，北京大學出版社1985年版，第113頁。

16.轉引自楊周翰：《十七世紀英國文學》，第118～119頁。

17.轉引自丹尼爾・伍・派特森：《語言、歌唱與舞蹈：十九世紀初新教激進派的宗教儀式》，載維克多・特納編：《慶典》，方永德等譯，上海文藝出版社1993年版，第293～294頁。

18.見鄧啟耀：《宗教美術意象》，雲南人民出版社1991年版，第207頁。

19.庹修明：《黔東北儺戲群》，《民間文學論壇》1989年第3期，第33頁。

20.李子和：《論彝族儺戲「撮寸己」》，《貴州社會科學》1988年第10期。

21.李子和：《論儺面具——以貴州省儺面具為中心》，《儺・儺戲・儺文化》，文化藝術出版社1989年版，第6頁。

22.列維-斯特勞斯：《面具的奧祕》，知寒、靳大成等譯，上海文藝出版社1992年版，第24頁。

23、24. 理查・M・道森：《慶典中使用的物品》，維克多・特納編：《慶典》，方永德等譯，上海文藝出版社1993年版，第41、64頁。

25.李子和：《論儺面具——以貴州省儺面具為中心》，《儺・儺戲・儺文化》，第13頁。

26.郭淨：《漫談中國面具的質、形、色》，《民族藝術》1991年第3期。

27.顧樂真：《桂林戲面：廣西儺面具的演變》，《廣西儺藝術論文集》，文化藝術出版社1990年版。

28.胡健國：《古儺面具與〈山海經〉》，《民族藝術》1995年第4期。

29.〔北京〕麻國鈞、〔日本〕有澤晶子：《結伴同行的孿生兄弟——論假形與假頭》，《民族藝術》1995年第4期。

30.《二世紀末三世紀初基督教作家德爾圖良文集》第二卷，聖彼德堡1847年俄文版，第118頁。轉引自烏格里諾維奇：《藝術與宗教》，第113頁。

31.鄧啟耀：《宗教美術意象》，雲南人民出版社1991年版，第197～198頁。

32.羅義群：《苗族巫術文化基因的組合方式》，《中國苗族巫術透視》，中央民族學院出版社1993年版，第26頁。

33.烏格里諾維奇：《藝術與宗教》，王先睿、李鵬增譯，三聯書店1987年版，第78頁。

34.楊保願：《侗族祭祀舞蹈概述》，《民族藝術》1988年第4期，第187～189頁。

35.王名良：《雲南彝族與銅鼓的淵源關係》，《民族藝術》，1989年第1期。

36.秋浦主編：《薩滿教研究》，上海人民出版社1985年版，第66～67頁。

37.鄧光華：《「儺壇巫音」與音樂起源「巫覡說」》，《儺・儺戲・儺文化》，文化藝術出版社1989年版，第83頁。

38.王悅勤：《中國史前「尚黑」觀念源流試論》，《民族藝術》1996年第3期。

39.東巴經：《碧庖卦松》，和正才等譯，麗江縣文化館石印本。轉引自周凱模：《祭舞神樂——民族宗教樂舞論》，雲南人民出版社1992年版，第23頁。

40.〔日〕諏訪春雄：《五方五色觀念的變遷》，《民族藝術》1991年第2期。

41、42. 羅丹：《法國大教堂》，嘯聲譯，上海人民美術出版社1993年版，第232、259頁。

第十一章
宗教藝術與當代藝術

如果沒有宗教，藝術會成為什麼樣？自從阿爾塔米拉（Altamira）的洞穴繪畫，古埃及沙漠中的金字塔和兩河流域的大型廟宇，以及印度與希臘的寺院藝術以來，藝術一直是從宗教中聳立起來的。

——〔德〕漢斯・昆《藝術與意義問題》

藝術和宗教是緊密聯繫而結合在一起的。一方面，除了在宗教中和通過宗教，要給予藝術以詩的世界是完全不可能的；另一方面，只有用藝術的手段才能使宗教達到完全客觀的表現；藝術的科學的認識對真正信教的人來說同樣是絕對必要的。

——謝林：《藝術哲學》

歷史進入到20世紀，而且即將跨入21世紀，宗教藝術在本世紀的發展經歷了一個與純藝術創作相互糾纏交滲而又常遭拒斥的複雜歷程。在當代社會中，嚴格意義的宗教藝術確屬罕有，更多的則是藝術向宗教或宗教藝術汲取創作靈感、題材、主題、形象、表現手法乃至於思維方式與思想觀念。這種現象的存在，與其說是宗教影響了藝術，不如說是宗教正在通過世俗化的途徑向藝術靠攏和回歸。宗教藝術與當代藝術的互相交叉與滲透彷彿更為頻繁。

一、難以擺脫的影子

　　有不少學者認為，中國文學缺乏「靈的文學」，這主要指中國文學由於缺少宗教的支配而較少超越性。從中國現代文學史來說，由於國家的多災多難，文學更多地提倡關注現實。但就是在這段時間內，也出現過在關注現實的同時又努力構建自我心靈王國和宗教性人道主義的文學。

　　許地山的作品雖然不宣傳宗教教義，但卻常謀求與宗教的溝通，讓佛教的「空無」思想烙印在作品的主人公身上。如《命命鳥》中，敏明和加陵在追求自由戀愛受阻以後，竟然在涅槃節前心甘情願地雙雙赴水自殺，即是佛教看破紅塵、切斷煩惱、歸於涅槃的思想表現。《綴網勞蛛》之中不僅表現出強烈的基督教的泛愛思想，體現出「愛的宗教」的感化力，同時也體現了佛教厭世、宿命的絕望情緒。許地山的小說追求「空山靈雨」般的靈動與空寂，表現出對人生意義以及終極意義的探求，應該說是具有「靈」的意義的，他的作品籠罩著宗教的主題與意味。

　　巴金亦不信神，甚至宣稱「我是神的敵人」。[1]但他卻將基督教「博愛」與「犧牲」的內容滲透進其人道主義的理想之中。他筆下的無政府主義英雄，似乎都帶有基督耶穌那種為人類受難的悲壯和敢於上十字架的犧牲精神。《滅亡》中的杜大興、《新生》中的李冷都充滿復仇的欲望和博大的愛心，同時把「死」視為「新生」，視為「復活」，有著一種狂熱的獻身與犧牲的熱情。他們甚至拿耶穌自比，立志要成為一個拯救人類的救世主。《滅亡》中的杜大興，抱著義無反顧的犧牲精神，個人去行刺戒嚴司令，而終於成為一個殉道者。他是抱定與舊世界俱亡的決絕態度走向滅亡之路的。在《新生》中，當李冷決心冒生命危險去幹事時表態：「誰知道，也許我的路是對的！將來反要輪著我來拯救你們呢！那時候我會藉著耶穌的話對所有的人說：『你們若不悔改，都要如此滅亡。』」他面對死亡，慨然宣稱：「死是冠，是荊棘的冠，讓我來戴上這荊棘的冠冕昂然走上那犧牲的十字架罷。」李冷在臨死前還清醒的意識到：「我的死反會給我帶來新生。在人類向上繁榮中我會找出我的新生來。」《滅亡》與《新生》中的人物是連續性的，在《滅亡》中李靜淑是向杜大興宣揚耶穌的愛的思想的，她勸杜大興「不要再演以眼還眼以牙還牙的慘劇」，主張「別人犯了過錯，我們應該憐憫他們，我們應該用我們底愛來聖化他們，洗淨他們底罪過。我們應該原諒他們，教導他們，使他們悔過自新。」到了《新生》裡，杜大興赴難一年半之後，李靜淑在杜大興精神的感召下卻

成為革命活動的後繼者，她教育並引導了她的哥哥李冷走上了革命道路。
而李冷的最後犧牲又表示出對死轉化為新生的期盼。巴金這兩篇小說正展
示出了從死亡到新生的循環主題，正如小說中所言：一粒麥子落在地裡，
「若是死了，就結出許多子粒來」。不僅如此，巴金甚至常常拿自己與
《聖經》中的人物相比。他仿效耶穌，要以自己的思想去照亮人類，給人
類以「晨星」，給人類以真理，他自己本身就如同耶穌一樣是真理、道路
與生命。[2]他稱自己是《聖經》中的耶利米，是一個充滿同情心的，為民
族多難而哭的「人類苦難的歌人」。[3]巴金早期小說是借鑒了宗教藝術中
基督的形象與話語，將其改造為中國早期的尚不成熟的革命志士形象，同
時也表達出了他那種受宗教性人道主義支配的生死觀與博愛觀。

　　沈從文在香山慈幼院謀生時，研讀過基督教的《聖經》，他稱《聖
經》是他在文學上要取法的「師傅」，並從《聖經》中的抒情篇章中學習
抒情的表達手法，也從基督教和佛教經典中借鑒故事、詞彙、句式。比如
他把佛經故事與他熟悉的苗人的傳說糅合起來，創作了《三獸窣堵波》。
而小說集《月下小景》將宗教上的訓誡故事，改造成為平常的愛欲故事。
他的「邊城小說」充滿著對自然即神的崇拜，其中對山水人物的描寫表現
出對造物主的宗教性感悟與稱頌，其平和、淡寂、靜美的情調中緩緩流動
著一種詩化宗教的情緒。宗教與宗教藝術給予了他創作文藝作品的利器與
靈感。

　　當代文學在經歷過「階級鬥爭為綱」的磨難以後，隨著「理想失落」
與「信仰真空」的出現，宗教與宗教藝術的影子又悄然登陸文壇，並逐漸
為少數作家當作創作的旗幟。

　　當代作家張承志的宗教感就是從對理想的追求逐漸走入信仰之中而獲
得的。他的《北方的河》描寫的是一個青年大學生對河的嚮往與征服，河
在張承志那裡是一種象徵，它既是精神上的父親，又是帶有浪漫主義色彩
的理想。在他的《黑駿馬》裡，少年時代的偶像崇拜終於破碎，理想終於
遠離「我」而去。在「荒蕪」的英雄之路上，張承志終於在伊斯蘭哲合忍
耶教中尋找到了一種「清潔的精神」。在《心靈史》裡，張承志深深地沉
入了哲合忍耶的大海，傾聽他們的故事，敘述他們的故事，以一種獻身的
精神刻劃出一個犧牲者集團的虔誠、忍耐、執著的宗教信念與純潔的心
靈。從導師馬明心到最後完成了「進蘭州」偉業的沙溝太爺馬元章，一代
又一代哲合忍耶教徒為著民族的信仰和聖潔的信念而前赴後繼。張承志所
舉的「意」是一種理想的、聖潔的宗教性道德，表面看來他似乎已變成一
個宗教徒式的作家，但骨子裡他卻是用一個文學的形象和神祕的宗教表達
了他對一種理想的追求。正如他在《心靈史・前言》裡說的：「不，不應

該認為我描寫的只是宗教。我一直描寫的都只是你們一直追求的理想。」他用一種宗教感來表達理想感，從選擇哲合忍耶為精神的依託來樹立起他的理想之旗。因此，與其說是張承志澈底皈依了宗教，不如說是他在孤立無援的理想堅持中暫時墮入了某種偏激。宗教真能解決張承志對信仰與理想的追問與追求嗎？我看他不過憑藉哲合忍耶的心靈之旗來鞏固他孤獨的抗爭領地罷了。

史鐵生的創作也把對宗教文化的思考帶了進來，在他的小說、散文中，亦充滿了對「命運」、「生存」、「死亡」、「救贖」等等宗教意味命題的哲學思索。散文《我與地壇》反反覆覆講的就是兩個字——宿命。他進進出出地壇，所有的感覺就是宿命，「彷彿這古園就是為了等我，而歷盡滄桑在那兒等待了四百多年」。它等待他出生，等待他忽地殘廢了雙腿，等待他失魂落魄地闖入其中思考生死的問題。他所見到所想到的人以及這些人的故事彷彿也是命定了的。那位練習唱歌的小夥子，那位腰間掛著扁瓷瓶喝點酒的老者，還有捕鳥的漢子，他那位由於苦悶而練長跑的朋友，一個漂亮而不幸的弱智少女，一個個似乎都由命運在安排著。他想申訴的就是：「誰又能把這世界想個明白呢？」由看到命定，他聯想到救贖，思考著他為什麼要寫作，彷彿這也是命定，正如他構想的園神所言：這是你的罪孽和福祉。《原罪》、《宿命》二篇小說則直接以宗教命題為題，講述著一種類似荒誕或寓言的故事。《原罪》中癱瘓了的十叔整天整夜躺在小屋裡，卻總在構想著某個神話，並相信著某個神話，但當他所探究的神話變為現實之後，十叔病更重了。當十叔把一切想通之後，他才能輕鬆地吐出一個個閃耀七彩的泡泡。十叔實際上早就明白：「人信以為真的東西，其實都不過是一個神話；人看透了那都是神話，就不會再對什麼信以為真了；可你活著你就得信一個什麼東西是真的，你又得知道那不過是一個神話。」十叔不相信神話，但卻偏偏要去戳破自己設想的那個白色樓房的神話。史鐵生正是通過這篇小說揭示出人間某種神話的必要性與必需性，其間體現了一種形而上的玄思。《宿命》則完全是一種刻意安排的荒誕，你無法把它當作一個真實的故事，但又不能不把它視為確實有過的事實，只不過我們都沒有去思考過這類的事情罷了。《命若琴弦》一篇更是一種寓言體。莽莽蒼蒼的群山中行走著老瞎子與小瞎子，他們的命運就系縛在那彈斷一千根琴弦之後藏於琴腹的那張藥方上。目的雖然是虛設的，但老瞎子發現這虛設的目的之後卻繼續把這個目的托給了他的徒弟。說這是欺騙嗎？但它是真誠的欺騙。說這是命運嗎？但它卻是飽含深意的命運奮鬥。人活著不能沒有目的，人活著命運的琴弦又不能不拉緊，而且還得認真地去彈好。這篇小說實際已遠遠超過宗教的範圍，沉入到更深層

次的人生、生命以及生命過程的思考之中。史鐵生並非蓄意去建造他自己的迷宮，而是他思考的問題的確是難以解說的永恆之謎。標出這些謎語，提供某種超越性的思考，那就是一種自我拯救。生存的神話不能破滅，史鐵生正是借用一種宗教精神表達出他對生命力的讚頌與解釋。他曾經說過：「宗教的生命力之強是一個事實。因為人類面對無窮的未知對未來懷著美好希望與幻想，是永恆的事實。只要人不能盡知窮望，宗教就不會消滅。不如說宗教精神吧，以區別於死教條的壞的宗教。」[4]史鐵生正是在對人類困境與超越的思考中才嚮往宗教精神的。

　　在當代文學中，我們還得提到香港著名作家金庸。他寫的是武俠小說，在描寫傳奇式的俠客時帶入言情，夾入幽默，在刀光劍影、你爭我奪的情節中表現出古老中華的民風民俗，也貫入儒、道、釋的哲學倫理，展示中華文化的博大精深。最值得注意的是，金庸的14部小說，儘管情節的焦點是爭奪與仇殺，但半數以上的結局大都是悲劇，均以主人公認識到萬事都是「虛空」，從此隱逸而告終。如：

　　　　《倚天屠龍記》中的謝遜最終醒悟：「師父是空，弟子是空，無罪無業，無德無功。」於是他自我流放到島上，從此與世無爭。
　　　　《碧血劍》中的袁承志，在歷經多重磨難後，對國事、君事、功業都已看透，心灰意懶之時亦遠走海外，在一荒島上去建他所嚮往的「桃花源」了。
　　　　《笑傲江湖》之中，衡山派掌門人劉正風對長年的爭鬥打奪產生厭倦之心，欲「金盆洗手」退出江湖，跳出政治鬥爭的漩渦。日月神教中的江南四友也盼望隱姓埋名藏身梅莊，清閒地享受一下琴棋書畫的清趣。雖然他們想做而沒有做到，最後還被江湖中人趕殺，但他們都滿懷這樣一種「良好的心願」。
　　　　《鹿鼎記》中的韋小寶，一生間耍盡一切手腕，隨機應變，要風得風，要雨得雨，享盡榮華富貴與金錢美女，但在最後忠義不能兩全之時，也只得橫下一條心「老子不幹了」，從此歸隱，不知所終。

　　這些人物、這些情節無不充滿著莊、禪思想，體現出厭世、逃世的虛空人生觀。而這些，都與作者金庸的信佛有關係。金庸在中年以後，潛心學佛信佛，他購置了大量佛學書籍，自己經常翻閱《大藏經》，為了能夠直接閱讀佛經，他甚至去學習梵文。他的人生觀也深受佛學影響，正在他創辦的《明報》發展勢頭良好，事業正處中天之時，他突然宣布出售《明

報》的部分股權，放棄《明報》的控制權。同時，在寫完《鹿鼎記》之後，他也像韋小寶一樣宣布「老子不幹了」，從此封筆歸隱。可見，佛教思想與觀念對金庸作品中的人物與情節影響非常之深。

二、接續與再創

　　宗教藝術的思維方式與藝術技巧又是可以在當代藝術之樹上接續再生的。就一個民族的思維方式而言，它有其延傳性，會具體體現在宗教、哲學、藝術、文化之中。遠古原始社會就存在的神話思維方式，會表現到宗教藝術以及藝術創作之中。一個民族的宗教傳統、宗教氣氛也會深深影響它的藝術。如泰國的佛教文化傳統以及佛國環境不僅影響著它當代的建築藝術、雕塑藝術，也影響到當代的文學創作。泰國作家的思維定勢已與佛教密切相關。又如拉丁美洲的魔幻現實主義，又是20世紀小說神話複歸的最高體現，同時又是拉丁美洲國家和黑人種族巫術性思維延續與再創的結果。

　　拉丁美洲的魔幻現實主義小說的最大特徵是將神話、幻覺、夢境和現實水乳交融地結合在一起，它們所表現出來的神奇色彩與魔幻特徵都與當地的宗教傳統、宗教儀式乃至宗教藝術形式難以剝離。如古巴作家阿萊霍·卡彭鐵爾創作的小說《埃古·揚巴·奧》（1933年），其中寫到主人公姆拉托梅內希爾多·埃古為了部族利益身陷囹圄並最終被處死時，當地的黑人無視當局的禁令，化裝成魔鬼、禿子等，敲著鼓，跳起了宗教性的長蛇舞。卡彭鐵爾說這種素材就是他小時候參加過無數次宗教儀式的複現。他的另一部小說《這個世界的王國》（1949年）寫到了主人公馬康達爾的神奇變形與黑人們的虔誠篤信。馬康達爾是海地的黑人領袖，他親自領導與發動了兩次武裝起義，勇敢機智，武藝高強。法國殖民者到處追捕他，要把他除掉。馬康達爾不得不經常隱姓埋名，到處躲避藏匿。但是他的黑人同胞卻寧可相信他們的領袖是可以變形的，他能長出翅膀，飛來飛去，可以不食人間煙火多日。即使在馬康達爾被捕並處以火刑，黑人們仍然一心一意地做著伏都教儀式，既不悲傷也不恐懼，因為他們分明「看見」馬康達爾從木柱上掙脫鎖鏈，在烈火中騰空而起，越過人牆，又重新回到黑奴們中間。黑奴們相信馬康達爾得救了，於是從默默祈禱變成驚天動地的歡呼。因此，馬康達爾的變形是黑人信仰的產物，也是近乎原始的巫術儀式的結果。卡彭鐵爾是依據黑人的宗教信仰而寫的，是真實的，不能認為小說中的黑人看到馬康達爾的犧牲還興高采烈就是一種麻木不仁，相反，它正是黑人文化與宗教相信復活是可能的一種「魔幻」。

　　在瓜地馬拉作家米格爾·安赫爾·阿斯圖裡亞斯的《玉米人》（1949年）中，瑪雅人為了保護他們的生態環境，竟然集合起部落的術士，念起古老的咒語，向敵人施展魔法，進行報復。而敵人陷入貓頭鷹、螢火蟲以

及玉米杆的包圍之中，無法逃出，全部完蛋。作者寫道瑪雅人的反抗是有他們的道理的，他們相信玉米種植主濫砍亂燒森林與土地，是劃破了土地的「眼皮」，焚燒了土地的「睫毛」，引起了土地的哭泣與流淚，他們是在忍無可忍的情況下才對敵人實行報復的。這種神奇的復仇充滿著強烈的巫術思維色彩，同時又具有神話的藝術魅力，但卻又不脫離瑪雅人的社會現實。

　　哥倫比亞作家加夫列爾‧加西亞‧瑪律克斯的劃時代巨著《百年？孤獨》（1967年），更是把神話與歷史、幻想與現實相融合，似是神話又不是神話，似是現實又夾雜著幻想，其間亦透露出濃厚的宗教性色彩。小說中所寫的一些離奇的、充滿神祕主義色彩的情節都與哥倫比亞當地陳腐的宗教信仰有關。瑪律克斯正是通過描寫馬孔多人的愚昧、落後、孤獨，揭示這些頑冥不化的信仰的可害性。比如近親結婚會使出生的小孩長出「豬尾巴」，被當作是神在作法。但儘管如此，還是有人要違反「神諭」去亂倫，於是又驗證了「豬尾巴」的產生為必然。霍‧阿卡蒂奧在自己的房子裡中彈身亡，而他的鮮血竟然可以穿過客廳，流到街上，經過凹凸不平的人行道，在大街上拐了好幾個彎，流到他母親的廚房，然後又原路折回。這到底是依母親的心理感應而寫的呢，還是馬孔多人相信鮮血就有這樣的功能？還有奧雷連諾第二的女兒梅梅可吸引成千上萬的黃蝴蝶，但只要她走到哪裡，她的追求者毛裡西奧‧巴比洛尼亞就會跟到哪裡。他同樣也具有吸引黃蝴蝶的魔力，梅梅因此受他的「感應」懷了孕。這又是一種巫術思維。「俏姑娘」雷麥黛絲，到20歲了還赤身露體在屋子裡走來走去，身上散發出引起不安的氣味。有一天，她突然披著床單飛上天去了。這又是一種更為奇特的想像，是將現實神話化的表現手段。瑪律克斯談到這個情節時說，這來源一個老婦人的說法。老婦人的孫女跟人私奔了，她為了掩蓋這件事，就到處說她的孫女飛到天上去了。[5]此外，小說中還出現死人復活，活人與鬼魂對話、天空降下花雨、活人可以預計著自己的死期，可以去死人國送信等等情節，無不體現了某種宗教神祕主義味道。而這些感應事物與看待事物的奇特方式都來自於拉丁美洲國家的文化積澱，尤其是宗教文化與思維方式的積澱。瑪律克斯說過，拉丁美洲文化是一種混合文化，「在我們加勒比地區，非洲黑奴與殖民時期之前的美洲土著居民的豐富想像力結合在一起了；後來又與安達盧西亞人的奇情異想、加利西亞人對超自然的崇拜摻和在一起」。[6]而他的外祖母在他孩提時代時就給他講各種幻覺、預兆和祈請鬼魂的事，「她不動聲色地給我講過許多令人毛骨悚然的故事，彷彿是她剛親眼看到似的」。[7]對他的外祖母而言，這一切預感、傳說以及迷信都是現實的一部分。這種審視世界的方式深深地影響

著瑪律克斯，因此他說：「我正是採用了我外祖母的這種方法創作《百年孤獨》的。」[8]

臺灣當代詩壇中的宿將洛夫，自70年代以來就主張從禪的思維與語言當中獲得啟發，用禪的精神、禪的思維方式、禪的語言來充實他的詩學觀、語言觀，並且大膽地進行詩歌的實驗，在詩歌的意象經營、語言的組合和形式的排列諸方面表現出對禪的繼承與創生。

洛夫提倡以禪的靜觀方式去處理物象，強調詩創作要追求物我合一的境界。1974年他在《魔歌·自序》中表述他的詩學觀如下：

> 詩人首先必須把自身割成碎片，而後揉入一切事物之中，使個人的生命與天地的生命融為一體。……所謂「真我」，就是把自身化為一切存在的我。[9]

他的詩歌《死亡的修辭學》就表現這種「我」消融入大自然之中的死生轉換：

> 我的頭殼炸裂在樹中
> 即結成石榴
> 在海中
> 即結成鹽
> 唯有血的方程式未變
> 在最紅的時刻
> 灑落

又如《臨流》一詩對「真我」的頓悟：

> 站在河邊看流水的我
> 乃是非我
> 被流水切斷
> 被荇藻絞殺
> 被魚群吞食
> 而後從嘴裡吐出的一粒粒泡沫
> 才是真我
> 我定位於
> 被消滅的那一頃刻

　　這首詩所表達的「真我」觀比《死亡的修辭學》更澈底化，也更禪宗式。因為《死亡的修辭學》還保留較多的莊學色彩，禪的意味還不足。《臨流》借用了禪宗臨渠睹影開悟的方式，從水中的倒影被流水切斷、隨泡沫消失而虛幻不定的現象中，真正悟到了「如如」的佛性。「我」不為外在的影子所迷惑，而在被消滅的剎那間而獲得。這是內求「真如」的佛性觀，而不僅僅是莊子的物我合一觀了。靜觀方式使洛夫達到一種精神的安頓與自足，從而進入一種「大乘的寫法」（借用林亨泰評洛夫語）。

　　洛夫還在禪的思維方式的啟發下，向唐詩宋詞尋找意象、意境，並且與西方超現實主義技巧相融匯，化出一種具有現代意義的禪境，如《月亮‧一把雪亮的刀子》中的一段：

> 月亮橫過
> 水田閃光
> 在苜蓿的香氣中我繼續醒著
> 睡眠中群獸奔來，思想之魔，火的羽
> 翼，巨大的爪蹄捶擊我的胸脯如撞一口鐘
> 回聲，次第蕩開
> 水似的一層層剝著皮膚
> 你聽到遠處冰雪行進的腳步聲嗎？
> 月出
> 無聲

　　他化用王維「月出驚山鳥，時鳴春澗中」的意境，用禪靜即動，動即靜的思維方式帶起意象，使「月出無聲」具有了化靜為動、動靜皆宜的禪境。

　　洛夫還以禪打破因果律與切斷聯想的思維方式，造成詩境的空白與超越性，洛夫認為中國詩禪一體所獲得的「言外之意」或「韻外之致」，就是禪宗的「悟」，它與超現實主義追求的「想像的真實」和意象的「飛翔性」是一致的。[10]禪宗往往使用簡捷的遮斷法使學生清理掉原來的思維障礙，引導人從內心的執著跳出去獲得言外的頓悟。如問「如何是禪？」答是「碌磚」。問「如何是道？」答曰「木頭」。洛夫創造詩的禪境就往往借用這種手法。如《金龍禪寺》：

> 晚鐘
> 是遊客下山的小路

> 羊齒植物
> 沿著白色的石階
> 一路嚼了下去
>
> 如果此處降雪
>
> 而只見
> 一隻驚起的灰蟬
> 把山中的燈火
> 一盞盞地
> 點燃

　　詩中突然插入的「如果此處降雪」可以看作是因白色石階而觸發的聯想，但看起來完全是隨機的，下一節也不是對它的回答。在這種不答之答中造成一種「韻外之致」的禪味，使意境頓時飛動起來。又如《問》：

> 在橋上
> 獨自向流水撒著花瓣
> 一條游魚躍了起來
> 在空中
> 只逗留三分之一秒
>
> 這時
> 你在哪裡？

　　這最後一句並無確指，它到底是問魚在哪裡還是問讀者或作者在哪裡？這三分之一秒的時間逼出了一個問題：如何才是真正的「魚」或「我」？如果說魚在空中，那是錯誤的，因為生活在空中的不可能是魚，魚在水中才會被稱為魚。但是事實上魚又在空中逗留了三分之一秒，說魚不在空中又不符合現象的真實，這時你怎麼辦？這便有了禪宗參話頭似的玄機。禪宗面對這種情況有「不觸機鋒」之戒，因為禪的意境就只在那一剎那、一段景和一片空白，而不能脫口而答。洛夫此處用不答之答留出了空白，表示了超越性。

　　他還運用禪式的矛盾語深化詩的意境，並且借此尋找新的語言策略。洛夫詩歌中的許多語言常常是反邏輯的，矛盾的，但正是在這種可能與不

可能之間達到一種本質上的和諧。如：

　　且裸著身子躍進火中
　　為你釀造

　　雪香十裡（《白色之釀》）

　　水來我在水中等你
　　火來
　　我在灰爐中等你（《愛的辯證》）

　　看似荒謬，卻見出真情，創出真境，顯出和諧。又如：

　　街衢睡了而路燈醒著
　　泥土睡了而樹根醒著
　　鳥雀睡了而翅膀醒著
　　寺廟睡了而鐘聲醒著
　　山河睡了而風景醒著
　　春天睡了而種籽醒著
　　肢體睡了而血液醒著
　　書籍睡了而詩句醒著
　　歷史睡了而時間醒著
　　世界睡了而你我醒著（《湖南大雪》）

　　這些詩句與禪宗裡的「山上有鯉魚，水底有蓬塵」一樣，看似與常識相反，卻在藝術的世界裡使人對熟知的事物產生了一種新的驚奇的發現與新的美感。這便是矛盾語產生的藝術張力。這表明洛夫借用禪的感悟方式與語言技巧拓展了新詩的藝術表現力。

三、宗教藝術的未來路向

　　在本書的第一、二章裡，我曾談到過原始藝術就是原始宗教藝術以及原始宗教與原始藝術均起源於原始人的混沌意識與社會實踐的問題。在藝術與宗教未分化的年代，藝術與宗教都是原始人社會實踐的一部分，它們合二為一承擔起祭祀與「靈」的精神的支撐功能，在思維方式、方法上也是相通相似的。當文明進化，藝術慢慢脫離掉祭祀的職能，除去神聖的光環，逐漸演化為專門藝術家手中娛人樂世以及抒發個人情感的工具，同時也成為君主「觀民風之得失」的手段。一方面，藝術是貴族以及知識份子的精神追求與情緒發洩的產物，另一方面，它也潛藏於民眾之中，以各種喜聞樂見的形式反映出大眾的喜怒哀樂。

　　藝術與宗教分離之後，二者卻從來沒有放棄過相互尋找支持、尋找援助的意圖與行動，宗教藝術的長期存在也表明宗教與藝術的因緣不可能完全割斷。本世紀初，著名教育家蔡元培先生提出「以美育代宗教」說，他認為文藝與宗教都是感情的產物，早期都密不可分。最早的宗教具有對精神的三種作用：知識、意志、感情，後來，由於科學的興趣，知識獨立於宗教之外，由於倫理道德的興起，意志也獨立於宗教之外，唯獨只剩美育還附麗於宗教的感情功能之下。「美育之附麗於宗教者，常受宗教之累，失去陶養之作用，而轉以刺激感情……感激刺感情之弊，而專尚陶養感情之術，則莫如舍宗教而易以純粹之美育。」[11]對蔡元培的理論，有人附和，有人反對。周作人就不贊成蔡元培的「美育代宗教」說，他說：「蔡先生的那個有名的『以美育代宗教』的主張我便不大敢附和；我別的都不懂，只覺得奇怪，後來可以相代的東西為什麼當初分離而發達，當初因了不同的要求而分離發達的東西後來何以又可相代？」[12]而沈從文則提倡一種文學宗教，主張把宗教中與文藝相同的精神都讓文學來承擔，從而讓文學更能對人類的感情起到永久性的影響作用。

　　不管怎麼爭論，當這場爭論過去70多年以後，宗教仍是宗教，藝術也還是藝術，宗教藝術也仍然在發展。不同的是，宗教與藝術都在發生著變化。宗教雖然還未出現如蔡先生說的被美育取而代之的情況，但宗教發展的日益世俗化，以及日益侵入人的思想領域並化為大眾日常生活行為，卻表明宗教精神也被世俗化的趨勢。在當代社會中，宗教不再成為某種信仰，而只成為某種精神的暫時寄託。雖然在日本、美國近年來有邪教出現，然而，邪教的存在只能是宗教發展與社會發展的一個毒瘤，是要被根

除的對象，並不能說明宗教的興盛。換句話說，邪教被遏制，宗教才可正常發展，社會才可保持安定。這種情況的出現，也說明科技的進步與物質的發達豐富，並不能解決人類的精神危機。而只要有精神危機的存在，宗教與宗教藝術都仍將存在。

20世紀60年代以來，西方神學家就一直強調宗教參與現實的必要。美國神學家哈威・考克斯的《世俗之城》就力主《聖經》之中就已包含世俗。城市生活和技術進步使人類獲得了自由，人因此也成為上帝的合作者與共同創造者，因此，基督教的任務不是要成為一種「宗教」，而是要充分參與世俗之城的生活。宗教發展的態勢表明，宗教關注的不再是上帝的有否存在，而是塵世中存在的男女老少的具體生活。對人的性質、技術與人道主義、人的未來、人的命運等等問題的探討成為宗教研究中壓倒一切的課題。世俗神學與人本主義神學成為宗教研究的主要方向。

於是，宗教中的藝術與藝術中的宗教也就愈益接近，這主要取決於它們都欲以關懷人為其目的。宗教中的藝術（即宗教藝術）越來越世俗化，宗教運用現代傳媒來傳播教義時也更重視藝術。宗教集團設立電臺、電視頻道、音樂是當中不可缺少的傳達媒體和輔助手段。電影和電視劇演述宗教故事時，也逐漸把宗教歷史與經典中的人物現代化，也越來越承認他們所具有的世俗欲望。神與宗教領袖更像是現代社會中的英雄或凡人。神人溝通、神人以和的局面屢見不鮮。宗教藝術的發展因為參與了世俗、參與了現實存在的生活與社會，而受到現代人的重視與支持。現代宗教藝術的變化在於它不再像早期的宗教藝術那樣以宗教崇拜為目的，也不再與嚴格的宗教儀式相結合。在中國，寺院中的道樂、佛樂，有時甚至僅僅成為某種純粹的表演，其神聖性大大削弱。當你看見寺廟裡的和尚，身穿袈裟，足蹬皮鞋，在電風扇的吹拂下，雙手合十，繞著佛像唱著經歌合著音樂在為人做法事時，你感覺到的只能是一種觀賞而不是神聖。而在西方，用搖滾樂來佈道也使基督教顯得不再溫文爾雅。這其中的表演味太濃了。現代人看現的宗教崇拜儀式似乎和欣賞藝術並無二致。有時崇拜儀式還被商業化，被納入某種文化節中去表演。在未來的發展中，宗教藝術雖然還為宗教服務，也以傳教輔教為目的，但它的藝術性、表演性、世俗性將會增強。然而，宗教藝術還將會存在，並不因為藝術性、表演性、世俗性的增強而與藝術趨同以至於消失。

同樣，藝術中的宗教意義也在不斷延伸。藝術在其欲表達的意義領域中，也愈來愈接近宗教所欲表達的課題，如死亡、痛苦、人性的善惡，在現代發達環境中的人類生存以及地球發生能源與環境生態危機後人類的出路等等問題，這些問題中有些就是人類所面對的不可理喻的永恆問號，它

們是高科技所難以解決的。因此，當整個社會的文化呈現「重新回到對神聖意義的發掘上來」[13]的傾向時，藝術也類似於一種「崇拜」了。當然，藝術並不能完全擔負起宗教的使命，也不必要去擔任宗教的使命，但它可以富有神聖意義的探尋與啟迪。完全可以這樣去估量：在當代社會，宗教的世俗化使其神聖性削弱，而變得更加重視藝術，也接近藝術。宗教藝術由此而得以發展。而藝術由於哲學化使其更向神聖領域掘進，其意義的探討更接近於宗教。當然，接近不是趨同，也不是取代。

　　藝術與宗教的接近與相通，其根本點還在於它們同時具有倫理性和審美性。美國美學家貝爾把藝術與宗教看作是同一世界中的兩個體系，認為它們不僅在感情的表達方式上相通，而且也在精神上相通。照我的理解，感情表達方式的相通會指向審美，而精神的相通即共同表達「人的基本現實感」則會指向倫理。所謂「終極關懷」說到底還是社會的倫理關懷與人文關懷。日本宗教學家池田大作也指出：「毫無疑問，宗教是根據一種意義體系來把握世界，藝術也被藝術家賦予了意義和情感，這些意義和情感作為藝術之所以成為藝術的根據而受到重視。也就是說，宗教和藝術都把精神世界作為根本，外部世界的意義就在於，它是精神世界的投影。」[14]在當代社會，人的精神世界愈益豐富複雜，宗教與藝術如果要尋找意義，仍然躲避不了倫理與人性的探求，也避免不了從善的價值取向的引導。比如在關於生命與死亡的問題上，池田大作就認為佛教的輪迴轉生與基督教的來世獲得永生的思想，都是從倫理角度確立的思想。他指出，這種生命觀，如果用科學知識去檢驗，是幼稚而沒有實際價值的，但我們並不能忽視這種生命觀所具有的倫理意義，即它可以給人帶來兩種處世的態度，一是格外珍惜生命，一是既然生命為永恆，不妨把希望寄託於明天，因而忽視今天。就宗教的態度與引導而言，他認為：「宗教的確不應該帶給人們無益的恐怖和不安，而應該給人們帶來希望和安全感。另外，就現在的人生倫理、道德意識來說，不應該被死亡的恐怖所支配，而應該注重培養和維護作為現代人所應有的理想和目標的意識。」[15]那麼，在當代的宗教藝術和藝術的創作中，引導人類正確對待生命，對待死亡，對待痛苦，並持有理想和希望，都應該是共同的目標。儘管當代社會強調文化多元，強調價值多元，但倫理的指向總還是應有某種相對穩定的標的的。梅特林克的《青鳥》，宗教色彩很濃，它用象徵的手法給人指出了「希望」與「幸福」的所在，不僅具有高度的審美價值，也具有高度的倫理價值，從而贏得讀者的喜愛。臺灣作家張曉風的戲劇創作充滿感人的宗教情懷，她把救世、救贖的思想投向現世，提倡在現世的苦難中承受生命的重負乃至殉道，弘揚的是一種與苦難抗爭，於社會有進取與創造的救贖精神，同樣有

了善與美的價值。她的《武陵人》中的武陵漁人最終放棄桃花源這個「仿製的天國」，轉而到苦難的人間去尋求理想與幸福，展示的是一種悲劇性的救贖之道。她用反寓言式的手法，啟動了審美創造力量，同時也對人生中幸福與苦難的關係進行了顛覆與重構。而從基督教的立場來看，這部劇又具有了強烈的宗教意義：人失去了天上的樂園，被上帝放逐到塵世來受苦。而上帝給人的指令是：人若要重返天國，就必須按照神的形象克服自身的弱點並重塑自己，成為一個真正的人。於是，宗教的救贖之道就構成了。

張曉風戲劇作品的價值就在於把有深刻宗教意義的命題注入在傳統的題材中，對善與惡、苦難與幸福等人生的重大問題進行了重新的思考與感受，並且在當中體現出了具有東方色彩的生命意識和道德操守。

正如柯林伍德指出的，精神生活是一個整體，「精神生活把自己區分為藝術、宗教其他等等，旨在它能通過這種多樣性來實現統一體」[16]相對於宗教藝術而言，藝術有它的純粹審美性，儘管它們之間有某種相通相融之點，它們還是有著各自的任務和使命。宗教藝術還仍然屬於宗教，儘管它在精神領域與藝術有相同的指向和作用，也儘管它的藝術性有時甚至會突破一點宗教的框框，但從根本說，它並非是一個完全獨立的審美想像世界。它與藝術一道構成了人類精神生活多樣性的風景，也成為精神生活統一體中的一個方面，但它們間的重點、目的、任務、作用還是存在著差別的。在當代社會錯綜複雜的國際局勢中，在發達科技的出現並不能解決人類困境的情勢下，宗教及其宗教藝術仍然會以參與俗世的姿態發展，並以自己的創造使人類精神世界向廣度與深度推進。

至於宗教是否消亡，宗教藝術是否永恆的問題，在即將跨入21世紀的時刻，我們至少看到，在下一個世紀，也就是說整整100個年頭，人類面臨的並不全都是幸福與希望，危機與挑戰共存，幸福與苦難同在，人生的諸多問題還會不斷地湧現。問題如此之多，探索就不會停止，宗教及其宗教藝術也就自然存在。至於22世紀是什麼狀況，那就留待21世紀末的人去預測吧。我所相信的只是：

問題是永恆的，藝術也是永恆的。

注釋

1. 巴金：《神》。
2. 巴金：《生命》。
3. 巴金：《〈復仇集〉序》。
4. 史鐵生：《隨想與反省》。
5、6、7、8. 加亞亞‧瑪律克斯、門多薩著：《芭樂飄香》，林一安譯，三聯書店1987年版，第49、74、38頁。
9. 洛夫：《詩的探險》，臺灣黎明文化事業公司1979年版，第155～156頁。
10. 見洛夫：《超現實主義與中國現代詩》，《詩的探險》，第100頁。
11. 蔡元培：《以美育代宗教說——1917年在北京神州學會講演詞》，《蔡元培美學文選》，北京大學出版社1983年版，第70頁。
12. 周作人：《外行的按語》，見高瑞泉編選《理性與人道——周作人文選》，上海遠東出版社1994年版，第234頁。
13. 丹尼爾‧貝爾：《資本主義文化矛盾‧一九七八年再版前言》，見趙一凡等譯《資本主義文化矛盾》，三聯書店1989年版。
14、15. 〔日〕池田大作、〔英〕B‧威爾遜：《社會變遷下的宗教角色——池田大作與B‧威爾遜對談錄》，梁鴻飛、王健譯，香港三聯書店1995年版，第76、45頁。
16. 柯林伍德：《藝術哲學新論》，盧曉華譯，工人出版社1988年版，第93～94頁。

跋（簡體版）

　　終於到了這部書稿殺青之日了。按照原定的計畫，這部書稿名為《宗教藝術與人的本能》，納入宋耀良主編的「藝術與人類學叢書」。1993年初我寫了約15萬字，將書稿寄去出版該叢書的出版社。由於宋耀良遠渡重洋去了哈佛，而該出版社又面臨著空前的經濟壓力，書稿在出版社一壓一年半了無動靜。我只好讓出版社退回書稿，另找出路。承蒙素未晤面的上海文藝出版社的編輯秦靜幫忙，書稿選題在1994年下半年被上海文藝出版社民間文藝室看中，納入1995年出版計畫，並囑我擴充一下寫到二十多萬字。恰好暨南大學出版社意欲出版一批學術著作，一位思維活躍的青年編輯建議我將書稿改名為《宗教藝術論》，擴充修改後在該社出版。此建議很快得到暨大出版社領導的首肯。考慮到修改擴充需假以時日，也考慮到要支持本校出版社的原因，我答應將書稿留給暨大出版社。1995年上半年起，我即著手修改擴充。由於需要閱讀大量書籍，收集資料，拓寬思路，也由於行政事務繁忙，這一修改補充竟然也花了兩年半的時間。感謝暨大出版社領導允許我一延再延，讓我有更多從容思考與寫作的時間。還要感謝《文藝研究》、《文藝理論研究》、《民族藝術》（廣西）、《東方叢刊》、《廣東社會科學》、《暨南學報》、《海南師院學報》等雜誌，本書的部分章節曾以論文的形式在這些刊物上發表過。在這部書稿中，我力圖從多個角度去研究宗教藝術。我採用了許多民間宗教藝術尤其是中國少數民族宗教藝術的材料，並力求用宗教人類學、藝術人類學的方法去加以闡釋。我也採用了文化學的研究方法，力圖把宗教藝術置於人類文化發展的歷史座標中加以定位。我還嘗試從主題學、形象學、敘述學出發去研究宗教藝術。自然，比較研究方法更是少不了的，因為涉及到佛教、道教、基督教等等幾大家的宗教藝術，不比較難以找出它們的異同。這十年來，我寫的書都與宗教有聯繫，大都屬於跨學科研究。因為跨學科，研究往往吃力而不討好。也鮮有人對你所研究的課題發表意見並表示興趣。不僅如此，連這個學科歸入哪一門類也難以確定。但是，我用跨學科研究的知識與方法，的的確確對中國古典文學、古典文論、古典文藝美學有了些微開拓性的貢獻。就是這部書，它對文藝理論中某些重要問題的研究也還是會有啟示的。可以說，它從另一種角度提供了看待藝術的立場與方法。時間

如流水，讀者如篩子，我希望我的研究經過流水的洗刷與篩子的過濾，能有幾粒像樣的可以閃光的砂子保留在篩面上。

蔣述卓

1997年6月1日完稿於暨南園心遠齋

語言文學類　PC0729　秀威文哲叢書28

宗教藝術論

作　　者／蔣述卓
叢書主編／韓　晗
責任編輯／陳慈蓉
圖文排版／莊皓云
封面設計／王嵩賀

發 行 人／宋政坤
法律顧問／毛國樑　律師
出版發行／秀威資訊科技股份有限公司
　　　　　114台北市內湖區瑞光路76巷65號1樓
　　　　　電話：+886-2-2796-3638　傳真：+886-2-2796-1377
　　　　　http://www.showwe.com.tw
劃撥帳號／19563868　戶名：秀威資訊科技股份有限公司
　　　　　讀者服務信箱：service@showwe.com.tw
展售門市／國家書店（松江門市）
　　　　　104台北市中山區松江路209號1樓
　　　　　電話：+886-2-2518-0207　傳真：+886-2-2518-0778
網路訂購／秀威網路書店：https://store.showwe.tw
　　　　　國家網路書店：https://www.govbooks.com.tw

2019年11月　BOD一版
定價：420元
版權所有　翻印必究
本書如有缺頁、破損或裝訂錯誤，請寄回更換

國家圖書館出版品預行編目

宗教藝術論 / 蔣述卓著. -- 一版. -- 臺北市：秀威資訊科
技, 2019.11
　　面；　公分. -- (秀威文哲叢書；28)(語言文學類；
PC0729)
　　BOD版
　　ISBN 978-986-326-733-1(平裝)

　1. 宗教藝術　2. 藝術評論

901.7　　　　　　　　　　　　　　　108013559

讀 者 回 函 卡

感謝您購買本書，為提升服務品質，請填妥以下資料，將讀者回函卡直接寄回或傳真本公司，收到您的寶貴意見後，我們會收藏記錄及檢討，謝謝！
如您需要了解本公司最新出版書目、購書優惠或企劃活動，歡迎您上網查詢或下載相關資料：http:// www.showwe.com.tw

您購買的書名：＿＿＿＿＿＿＿＿＿＿＿＿＿＿＿＿＿＿＿＿＿＿＿

出生日期：＿＿＿＿＿年＿＿＿＿＿月＿＿＿＿日

學歷：□高中 (含) 以下　　□大專　　□研究所 (含) 以上

職業：□製造業　□金融業　□資訊業　□軍警　□傳播業　□自由業
　　　□服務業　□公務員　□教職　　□學生　□家管　□其它＿＿＿

購書地點：□網路書店　□實體書店　□書展　□郵購　□贈閱　□其他

您從何得知本書的消息？

　□網路書店　□實體書店　□網路搜尋　□電子報　□書訊　□雜誌

　□傳播媒體　□親友推薦　□網站推薦　□部落格　□其他＿＿＿＿＿

您對本書的評價：（請填代號　1.非常滿意　2.滿意　3.尚可　4.再改進）

　封面設計＿＿＿　版面編排＿＿＿　內容＿＿＿　文／譯筆＿＿＿　價格＿＿＿

讀完書後您覺得：

　□很有收穫　□有收穫　□收穫不多　□沒收穫

對我們的建議：＿＿＿＿＿＿＿＿＿＿＿＿＿＿＿＿＿＿＿＿＿＿＿

＿＿＿＿＿＿＿＿＿＿＿＿＿＿＿＿＿＿＿＿＿＿＿＿＿＿＿＿＿＿＿

＿＿＿＿＿＿＿＿＿＿＿＿＿＿＿＿＿＿＿＿＿＿＿＿＿＿＿＿＿＿＿

11466
台北市內湖區瑞光路 76 巷 65 號 1 樓

秀威資訊科技股份有限公司　　　收

BOD 數位出版事業部

...

（請沿線對折寄回，謝謝！）

姓　　名：＿＿＿＿＿＿＿＿＿　年齡：＿＿＿＿　性別：□女　□男

郵遞區號：□□□□□

地　　址：＿＿＿＿＿＿＿＿＿＿＿＿＿＿＿＿＿＿＿＿＿＿＿＿

聯絡電話：(日) ＿＿＿＿＿＿＿＿＿＿　(夜) ＿＿＿＿＿＿＿＿＿＿

E-mail：＿＿＿＿＿＿＿＿＿＿＿＿＿＿＿＿＿＿＿＿＿＿＿＿